CANTATRICES CÉLÈBRES

Vu les traités internationaux relatifs à la propriété littéraire, les auteurs et l'éditeur de cet ouvrage se réservent le droit de le traduire ou de le faire traduire en toutes les langues; ils poursuivront toutes contrefaçons ou toutes traductions faites au mépris de leurs droits.

Paris. — Typographie Morris et comp., rue Amelot, 64.

MARIE ET LÉON ESCUDIER.

VIE ET AVENTURES

DES

CANTATRICES

CÉLÈBRES

PRÉCÉDÉES DES

MUSICIENS DE L'EMPIRE

ET SUIVIES DE LA

VIE ANECDOTIQUE DE PAGANINI

PARIS
E. DENTU, LIBRAIRE-ÉDITEUR,
Palais-Royal, 13, galerie vitrée.

1856

LES
MUSICIENS DU TEMPS DE L'EMPIRE

AU LECTEUR

On a publié un grand nombre de mémoires sur l'Empire; mais l'art qui, peut-être, a jeté le plus d'éclat sur cette grande époque, n'a point encore trouvé d'histoire spéciale.

En donnant à notre travail la forme du récit familier et de la causerie intime, nous avons voulu éviter à nos lecteurs l'ennui que causent ordinairement les ouvrages aux allures scientifiques. Si dans ce cadre les faits ne se développent pas d'une façon parfaitement méthodique, la narration a plus de vivacité, d'intérêt, de mouvement, de variété. A tout prendre, ce désordre apparent n'est pas sans attrait, parce qu'il se prête à la mise en scène d'une foule de petits drames, à l'exhibition d'un grand nombre de physionomies plus ou moins originales, au récit d'une multitude d'anecdotes, de traits de caractère ou d'excentricité.

Nos lecteurs ne croiront sans doute pas à l'existence du vieillard anonyme que nous mettons en scène à notre place dans le cours de cette publication. Nous n'essaierons pas de combattre sur ce point leur incrédulité. Le *Vieux dilettante* est, si vous le voulez, un personnage parfaitement idéal. Ou plutôt, nous avons voulu désigner sous cette dénomination, tous ceux qui par leurs souvenirs, leurs révélations, leurs confidences, les travaux qu'ils ont laissés, ont été, en quelque sorte, nos collaborateurs. C'est en vivant dans la familiarité de plusieurs hommes éminents de l'Empire, de M. Baour-Lormian, surtout, c'est en les écoutant avec cette attention

soutenue que commande toujours une grande expérience, que nous avons recueilli les matériaux de ces mémoires. Tout ceci est donc le résumé de nombreuses conversations et de nombreuses lectures. Nous ne sommes le plus souvent que les échos fidèles de témoins honorables, dignes de foi, d'écrivains morts ou vivants, dont les renseignements impriment à l'ouvrage que nous publions le cachet assez rare aujourd'hui de l'exactitude historique.

<div style="text-align:right">Marie et Léon Escudier.</div>

I

Coup d'œil sur le mouvement musical de l'Empire. — Méhul. — Son opéra d'*Uthal*. — Il supprime les violons et leur substitue des altos. — Détails sur l'*Irato*. — Méhul la mine d'esprit. — Ses succès dans les salons. — Une cantate de Persuis. — Trait de délicatesse de ce compositeur. — Le Foyer de l'Opéra. — M. Papillon de La Ferté, surintendant des menus plaisirs.

Sous quelque rapport qu'on l'envisage, l'Empire est une des plus merveilleuses époques de notre histoire. A la grandeur des événements, à l'éclat de la gloire militaire elle joignit le prestige des arts. Elle vit éclore et se développer tous les genres de mérites. Enfin, elle donna à l'Europe et au monde l'imposant spectacle d'une nation arrivée à son plus haut point de splendeur.

Vieillard septuagénaire, j'ai le droit de parler de cette immortelle époque. Ma jeunesse s'est écoulée sous le règne du grand Empereur. J'ai recueilli beaucoup de souvenirs, j'ai vu beaucoup d'hommes célèbres, et mes révélations, je crois, sont de nature à offrir quelque intérêt. Depuis longtemps des amis m'engageaient à mettre en ordre et à publier mes impressions. J'ai enfin cédé à leurs instances. Mais je dois le déclarer dès le début de ce récit, mon incompétence absolue en matière de politique m'interdit toute excursion sur ce terrain. D'un caractère éminemment pacifique, je n'é-

prouve aucun désir de descendre dans l'arène où s'agitent les partis. Qu'on ne s'attende donc à lire ni une apologie ni un pamphlet. Artiste et musicien par vocation, j'entends me renfermer exclusivement dans le domaine de l'art et de la musique.

La musique sous l'Empire !... Fut-il jamais un sujet plus intéressant et d'une plus haute portée? Quelle période plus glorieuse en effet que celle où brillaient à la fois sur nos scènes lyriques des compositeurs tels que Grétry, Méhul, Spontini, Cherubini, Lesueur, Paër, Zingarelli, Berton, Monsigny, Nicolo, Dalayrac, Boieldieu, etc.?

A propos de Méhul, je vais donner quelques détails qui me semblent propres à jeter un nouveau jour sur le caractère et le talent de ce musicien célèbre.

Méhul était à la fois un compositeur de premier ordre et un homme aussi aimable que spirituel. Il avait une profonde connaissance de la scène, et donnait d'excellents avis aux musiciens qui lui apportaient leurs ouvrages et réclamaient le concours de son admirable talent. Il s'était nourri de bonne heure des partitions de Gluck et de Mozart, et sa manière rappelait souvent celle de ces grands maîtres. Il me suffira de citer pour exemple le sublime duo de la jalousie dans *Euphrosine et Coradin*. Il n'est aucun de ses ouvrages où l'on ne trouve des morceaux qui suffiraient seuls pour fonder une grande réputation musicale.

Comme il attachait un grand prix à conserver la couleur de l'époque, lorsqu'il mit en musique l'opéra d'*Uthal*, il voulut imprimer à son orchestre un caractère triste et mélancolique en harmonie avec les chants du vieux barde écossais, et il supprima les violons pour leur substituer des altos. Cette innovation ne fut pas heureuse; elle répandit sur les accompagnements une monotonie qui fatigua singulièrement l'auditoire. Grétry, en sortant de cette représentation, dit assez plaisamment :

« C'est fort bien, sans doute, mais j'aurais donné volontiers un louis pour entendre une chanterelle. »

En sa qualité de musicien français, Méhul poussait à l'excès la susceptibilité nationale. Il pensait que nous avions as-

sez de richesses pour dédaigner celles de nos voisins, et il ne pouvait dissimuler sa colère en voyant l'enthousiasme qui accueillait les compositeurs étrangers. Cette indignation, toute patriotique et dégagée de tout sentiment de jalousie mesquine, le tourmentait à tel point, qu'il résolut de donner une leçon à ses concitoyens. Il fit part de son projet au directeur de l'Opéra-Comique, homme d'une discrétion éprouvée et qui partageait son opinion ; ils convinrent entre eux qu'un compositeur italien, qui désirait se faire précéder dans la capitale par un succès, adresserait à l'Opéra-Comique un ouvrage ayant pour titre *l'Irato*. On annonça cette nouvelle par la voie des journaux, en ajoutant qu'on allait s'occuper sans relâche de la mise en scène de l'ouvrage. Quelques personnes privilégiées, qui furent admises aux répétitions, allèrent colporter son éloge de salon en salon, et la renommée de l'œuvre nouvelle s'accrut de jour en jour par anticipation. Toutes les loges furent retenues trois semaines avant la première représentation. Enfin elle eut lieu et la pièce obtint un succès général ; les journaux qui en rendirent compte ne manquèrent pas d'ajouter qu'il n'y avait qu'un Italien capable de trouver des motifs mélodiques aussi heureux et aussi abandants. Cependant on s'étonnait que le nom du compositeur ne fût pas sur l'affiche. Mais lorsque la mystification fut complète, le nom de Méhul fut proclamé, au grand désappointement des dilettantes, qui ne pouvaient se pardonner d'avoir témoigné leur enthousiasme à un nom qui ne se terminait ni en *i* ni en *o*.

Méhul joignait beaucoup d'esprit à son beau talent. Heureux le propriétaire d'un château qui le possédait chez lui pendant les soirées d'automne ! Lorsqu'on se trouvait rassemblé dans le salon, on n'avait besoin pour se distraire ni de cartes ni de piano. Méhul était doué d'une facilité merveilleuse pour inventer des contes ou des anecdotes. Il voyait l'intérêt s'accroître de moment en moment et suspendait sa narration pour la remettre au lendemain. J'ai eu quelquefois l'occasion de l'entendre et j'avoue qu'il excellait dans ce genre d'improvisation.

Parmi les musiciens que je rencontrais à cette époque dan

les salons de la capitale, je dois signaler Persuis, qui s'était fait connaître par un opéra intitulé *le Triomphe de Trajan*, dont Esménard avait fait les paroles. Persuis n'était qu'un compositeur de second ordre, mais c'était le cœur le plus noble, le caractère le plus loyal que j'aie jamais connu. Je citerai de lui un trait de délicatesse qui m'a été attesté par un de ses amis intimes, M. Baour-Lormian.

Au mois de décembre 1804, Lormian reçut un matin la visite d'Amaury-Duval, chef de bureau au ministère de l'Intérieur.

Le ministre, lui dit-il, tandis que l'Empereur poursuit le cours de ses victoires, désirerait faire quelque chose qui fût agréable à M. Lormian; en conséquence, il le priait de composer pour l'Opéra soit un petit acte dans lequel on rendrait hommage à notre brave armée et à son illustre chef, soit une cantate. Lormian répondit que le désir exprimé par le ministre était sans doute fort honorable pour lui, mais que, n'ayant jamais rien écrit dans ce genre, il répondrait peut-être mal à ses vues. Il céda enfin aux instances réitérées d'Amaury-Duval et s'occupa d'une cantate. Lorsque cette œuvre fut terminée, il la porta à son ami Lesueur, qui, pour travailler loin du bruit, habitait à Neuilly une maison de campagne.

Lesueur avait fait représenter à l'Académie impériale de musique *Ossian ou les Bardes*. Cet opéra obtint le plus éclatant succès, et l'Empereur éprouva une si vive satisfaction, qu'il fit remettre à Lesueur une magnifique boîte en or avec ces mots gravés à l'intérieur : *L'Empereur des Français à l'auteur des Bardes*. Lormian espérait que Lesueur voudrait bien joindre à ses vers sa belle musique; mais il n'en fut rien.

« Je suis fort occupé, lui disait-il, d'un nouvelle messe que l'on doit exécuter au château le jour de Pâques, et je ne puis m'en distraire un seul moment; mais je vous donnerai, pour mon remplaçant, Persuis, chef des chœurs de l'Opéra; c'est un de mes élèves les plus distingués. »

Lesueur écrivit sur-le-champ, et Lormian alla porter cette lettre à Persuis, ainsi que sa cantate. Au bout de quinze

jours, la première répétition eut lieu, et le 3 janvier 1805, cette cantate, mise en action, fut chantée par les premiers artistes de l'Opéra. Le soir même de cette représentation, il s'éleva vers les six heures un brouillard si épais, si compacte, que les voitures se heurtaient dans les rues, et que les passants avaient la plus grande peine à se guider. Cette circonstance, comme on doit le penser, nuisit beaucoup à l'effet de la cantate; la salle ne contenait que bien peu de monde, et presque toutes les premières loges étaient vides; mais, le vendredi suivant, la salle de l'Opéra réunit une grande affluence de spectateurs.

Plus d'un mois s'était écoulé sans que Lormian eût eu occasion de revoir Persuis, lorsqu'un matin il reçut la visite du jeune compositeur, qui lui raconta ce qu'on va lire:

— Il avait reçu la veille une lettre du ministre de l'intérieur, où on l'invitait à venir toucher une somme de 1,500 fr. qui lui était allouée pour la musique de sa cantate. Il s'était rendu à l'invitation qui lui était adressée; mais, avant de recevoir sa gratification, il demanda au caissier si son collaborateur Baour-Lormian avait reçu pareille somme. Sur la réponse négative qui lui fut faite, Persuis déclara que, si son collaborateur n'était pas traité comme lui, il refusait d'accepter une distinction qui lui paraissait souverainement injuste, et il sortit. — Le refus de Persuis produisit un excellent effet, et, trois jours après, Lormian fut invité à se présenter pour recevoir la même somme. Dès ce moment, il s'établit entre lui et Persuis les relations les plus amicales.

Persuis était doué d'un esprit naturel et d'une grande intelligence. Il passa successivement à l'Opéra par tous les grades; il fut d'abord maître des chœurs, puis chef d'orchestre, puis enfin directeur.

Le foyer de l'Opéra était, à cette époque, le rendez-vous de la meilleure compagnie. On y voyait tous les étrangers de haute distinction, les membres du corps diplomatique, les sommités de l'ancienne noblesse, beaucoup de gens de lettres et de journalistes. Il était l'un des promeneurs les plus assidus de ce beau foyer. Tout a bien changé de face depuis. L'Opéra, dégénéré de sa véritable institution, a donné trop

souvent des pièces d'un genre bâtard qui ne se sont soutenues que par les décorations, les ballets et un luxe éblouissant de costumes. Gluck, Sacchini, Spontini, Lesueur, ne sont plus au Répertoire. Je crois que si l'Opéra remontait avec soin ces ouvrages presque inconnus de la génération présente, il ferait une heureuse spéculation.

J'étais intimement lié avec la plupart des membres du jury chargé de prononcer sur le mérite des ouvrages présentés à l'Académie impériale de musique. Le comité, présidé par Papillon de la Ferté, intendant des menus-plaisirs, se composait de Monsigny, d'Arnault et de Picard.

Puisque j'ai nommé Papillon de la Ferté, je crois devoir rappeler à son sujet une courte anecdote : — En 1815, lorsque la Restauration poursuivait avec tant d'acharnement les partisans de l'Empereur, M. de la Ferté s'adressant un soir à mademoiselle Mars, qui se trouvait dans le foyer particulier de la Comédie-Française, lui dit en l'abordant :

« Eh bien, mademoiselle, serez-vous toujours une grande Bonapartiste ?

— Monsieur, lui répondit-elle, je la serai jusqu'à ce que les papillons soient des aigles.

Et tout le monde éclata de rire aux dépens de M. Papillon.

II

Physionomie des salons. — Le comte de Lauraguais. — Le vicomte de Ségur et ses excentricités. — Gossec. — Sacchini et la première représentation d'*Œdipe*. — Lecture d'un opéra-comique dans le salon de Robespierre.

Un des traits les plus saillants du caractère français, c'est la causerie piquante et spirituelle. C'est dans les salons parisiens que commencèrent à se développer, il y a deux siècles, le goût et le sentiment des plus exquises délicatesses de l'art et de la poésie. La conversation a été chez nous le plus puissant auxiliaire des idées; tantôt sérieuse, tantôt légère et satirique, elle a contribué à adoucir les mœurs, à polir les intelligences, à mettre en relief les talents réels, à frapper de ridicule les médiocrités intrigantes, à introduire dans les

relations sociales plus d'élégance et de charme. Les plus grandes illustrations littéraires et musicales du passé ont grandi dans les cercles de l'aristocratie et de la finance. Ces réunions, formées de l'élite de la société, eurent longtemps le privilége de juger en dernier ressort les écrivains, les compositeurs et les virtuoses, et ceux-ci ne se croyaient assurés du succès qu'après avoir reçu de ces oracles du goût un brevet de génie.

La tourmente révolutionnaire vint disperser cette fine fleur de l'esprit français. Les salons de Paris restèrent fermés pendant cette période; sous le Directoire, ils se rouvrirent timidement et ne reprirent tout leur éclat que sous le Consulat et l'Empire.

Le calme succédait à de pénibles agitations politiques; on respirait enfin. Le monde élégant recommença à se livrer au plaisir avec toute la vivacité, toute l'ardeur qui est la suite naturelle de longues et douloureuses privations. Des fêtes, des bals s'organisèrent de toutes parts, et l'on y déploya un luxe prestigieux. Les habitudes de confortable, les traditions d'esprit et de bon goût reparurent comme par magie aux premiers symptômes de l'ordre et de la sécurité. La causerie fine et ingénieuse, momentanément exilée de notre patrie, vint rendre aux cercles parisiens leur intérêt et leur animation. Les salons de François de Neuchâteau, de madame de Staël, de Lucien Bonaparte, de l'impératrice Joséphine, de la reine Hortense, etc., devinrent le rendez-vous des notabilités de l'aristocratie, de la littérature et des arts.

J'aurai souvent l'occasion de parler de ces réunions, et notamment de celle de madame de Staël, qui, abstraction faite de la couleur d'opposition un peu trop systématique, était sans contredit la plus remarquable de l'époque. C'est là que je vis de près une des physionomies les plus caractéristiques de l'ancienne cour, le comte de Lauraguais, charmant et beau vieillard, qui, à soixante-dix ans, conservait toute la verve et la gaieté de son éblouissante jeunesse. Le comte de Lauraguais était le type accompli du grand seigneur d'autrefois. Il aimait les arts et les artistes. Son inépuisable mémoire lui fournissait une foule de détails inté-

ressants. Il avait été intimement lié avec la plupart des célébrités du dernier siècle, et notamment avec Voltaire qui lui avait adressé plusieurs fois de fort jolis vers, dont il gardait précieusement les manuscrit. Le comte de Lauraguais avait été un des habitués les plus assidus et les plus spirituels de l'ancien foyer de l'Opéra. Il avait pris une part active aux luttes qui avaient éclaté à propos des débuts de mesdemoiselles Sallé et Camargo; il avait figuré avec éclat dans la guerre des Gluckistes et des Piccinnistes. A ce sujet, il nous raconta un jour une anecdote que je crois devoir rappeler; elle prouve que les grands artistes d'autrefois étaient étrangers à ces jalousies mesquines, trop fréquentés aujourd'hui dans le monde musical.

Laissons parler le comte de Lauraguais :

Piccinni s'occupait de mettre en musique l'opéra de *Roland*, dont Marmontel avait fait le poëme, en apportant de profondes modifications au travail de Quinault. Donner à ce sujet des formes et des proportions en harmonie avec les exigences de la scène lyrique moderne, tel était le but des efforts combinés du poëte et du compositeur. Gluck eut connaissance de cette particularité, et, bien qu'il travaillât à un ouvrage dont le titre et le sujet étaient parfaitement identiques, il ne témoigna aucun mécontement. Convaincu que la musique de son rival, faite sur un poëme meilleur que le sien, obtiendrait une juste préférence, il n'hésita pas à jeter au feu sa partition presque terminée.

Ses amis protestèrent énergiquement contre ce qu'ils appelaient une folie.

— Il est inconcevable, disaient-ils, que vous renonciez ainsi aux avantages d'un travail qui pourrait accroître votre renommée et votre fortune.

— Que m'importe.

— Mais, que direz-vous, si le *Roland* de Piccinni échoue dès son apparition?

— J'en éprouverai un véritable regret.

— Et s'il obtient un succès éclatant?

— Alors je m'emparerai du sujet, et je le traiterai à ma façon.

Ce trait peint le caractère de Gluck.

Parmi les habitués les plus assidus des salons de Lucien Bonaparte, je citerai le vicomte de Ségur, homme de beaucoup d'esprit, et qui a composé seul ou en collaboration, un assez grand nombre de vaudevilles, d'opéras comiques et de chansons ravissantes. C'était un des membres les plus distingués de l'ancien Caveau. Le vicomte de Ségur possédait de brillantes qualités, auxquelles se mêlaient quelques ridicules. Il avait conservé soigneusement le costume excentrique du temps du Directoire, et il avait la manie de ne jamais prononcer les *r*. Dans les salons, au foyer de l'Opéra, il vous abordait invariablement par cette phrase :

Bonjou, mon ché, comment vous potez-vous ?

Cette bizarrerie lui attirait parfois des railleries piquantes. Lays surtout le contrefaisait à ravir. Mais ses réparties, pleines de sel et d'à-propos, finissaient ordinairement par mettre les rieurs de son côté.

Je voyais beaucoup Gossec. C'est un des plus aimables vieillards que j'ai connus. Pendant sa longue carrière, il s'était trouvé en relation avec les hommes les plus marquants dans les arts, et il avait recueilli de nombreux souvenirs.

Je lui demandais, un jour, s'il avait connu Sacchini.

— Certainement, me répondit-il ; j'ai même assisté à la première représentation d'*OEdipe*.

Et, à ce propos, il me conta l'anecdote que voici :

— A la première représentation d'*OEdipe*, la salle était non-seulement remplie, mais toutes les avenues étaient occupées. Les spectateurs étaient partagés en deux factions également violentes ; l'une applaudissait avec un enthousiasme indescriptible, l'autre sifflait avec un frénétique acharnement. En traversant un corridor, Sacchini vit un grand et gros homme adossé contre un des poêles, et de là soufflant de toute la force de ses énormes poumons dans un cor de chasse... il sifflait, mais il sifflait... à déchirer son propre tympan. Sacchini vint à lui :

— Monsieur, lui dit-il, vous êtes bien mal placé dans ce corridor ; car vous sifflez sans être entendu, et, d'un autre côté, vous n'entendez pas ce que vous sifflez.

L'homme au cor de chasse regarda le maestro d'un air étonné, et suspendit un moment sa diabolique musique.

— Monsieur, lui dit-il après l'avoir examiné avec attention, seriez-vous un ami de l'auteur ?

— Bien mieux que cela, je suis l'auteur lui-même.

— Vous, monsieur ?

— Oui, sans doute, et si vous voulez me faire l'honneur d'accepter une place dans ma loge, il m'en reste heureusement une que je puis vous offrir. Venez, vous serez en face, assis et bien plus commodément placé pour siffler, en bonne conscience, que dans ce corridor. Qui jamais ouït parler d'un sifflet partant d'un corridor?.. Venez, monsieur, et je vous promets de vous laisser la liberté de siffler tout ce que vous voudrez, même mes passages de prédilection.

L'homme au cor de chasse s'en alla, je ne sais où; ce qu'il y a de certain, c'est qu'il ne siffla plus.

Gossec avait assisté au diverses phases de notre révolution, et il avait connu particulièrement les principaux acteurs de ce grand drame. — Un soir, à la Malmaison, il excita au plus haut point notre curiosité, en nous parlant de la lecture d'un opéra-comique dans le *salon* de Robespierre; et comme ces derniers mots faisaient sourire les auditeurs :

— Messieurs, dit Gossec, ne vous étonnez pas. Le goût des lettres et des arts n'a jamais complétement disparu en France. Il y avait des salons même sous la Terreur, et au milieu des terribles préoccupations de cette époque, où l'on trouvait encore le temps de s'intéresser aux œuvres de l'esprit. Je reprends donc mon récit. — Un jour, Camille Desmoulins lut dans le salon de Robespierre un poëme d'opéra-comique intitulé : *Émile ou l'innocence vengée.* Parmi les membres les plus éminents de l'aréopage littéraire, réuni chez le célèbre dictateur, je citerai Tallien, Barrère, Cambacérès, Lays, Talma, Chénier. Le sujet de l'œuvre en question était tout à fait en rapport avec les idées démocratiques de l'époque. — Une jeune fille vit heureuse et tranquille dans son village; un grand seigneur la séduit et l'abandonne lâchement : tel est le thème sur lequel Camille Desmoulins avait brodé les plus éloquentes déclamations. L'homme riche était un misé-

rable, la jeune personne un type d'innocence et de pureté : tout cela était de rigueur. Mais ce qui me frappa surtout, c'est la couleur pastorale qui dominait dans cette composition. Jamais Théocrite et Virgile n'avaient eu des inspirations plus suaves. Quel saisissant contraste entre ce drame champêtre et sentimental, et la plupart des hommes qui en suivaient avec intérêt toutes les péripéties !

— Je fus prié par Camille et ses amis, poursuivit Gossec, de faire de la musique sur ce poëme. J'avais même commencé ma partition, quand les événements vinrent donner une autre direction à mes travaux. Mais quand je vivrais mille ans, je n'oublierais jamais cette réunion d'hommes violents, écoutant une œuvre d'art et souriant à la voix de l'un d'eux lorsqu'il parlait du lever du jour, de la paix des champs, des charmes de la vertu... Concevez-vous un spectacle plus curieux, une anomalie plus étrange ?

III

Un trait inédit de la vie de Lesueur. — Curieux détails sur la *Vestale*.

Je ne voudrais pas passer pour un de ces censeurs moroses qui sont toujours prêts à dénigrer le présent et à faire l'apologie du passé. Cependant, il est des vérités que je ne saurais taire sans faillir à ma mission de chroniqueur impartial et d'historien consciencieux. — Je le dis donc à regret, — **la noblesse des sentiments, l'élévation du caractère, la délicatesse des procédés, deviennent de plus en plus rares dans le monde des arts.** Les calculs de l'industrialisme, les jalousies mesquines et les passions vulgaires ont pénétré jusque dans les sphères rayonnantes qu'habite la divine poésie. — En présence de cet abaissement moral, notre esprit se reporte avec un vif intérêt aux premières années de ce siècle, à cette époque où les mœurs se retrempaient, où toutes les grandes traditions retrouvaient leur prestige sous l'influence d'un puissant génie ; alors les artistes ne songaient point à mettre en pratique la désolante maxime du *chacun pour soi, chacun chez soi,* cette hideuse formule de

l'égoïsme qui tend à détruire toutes les relations, à étouffer toutes les sympathies. Alors, il n'était pas rare de voir les hommes supérieurs tendre loyalement une main paternelle aux nouveaux venus, et diriger leurs premiers pas dans la carrière. Ils étaient généreux, parce qu'ils avaient la conscience de leur force. Honneur à ces artistes! leur dévouement et leur abnégation sont un de leurs plus beaux titres aux sympathies de la prospérité.

Lesueur fut un de ces hommes d'élite. Il fut grand à la fois par l'intelligence et par le cœur; chez lui des principes éminemment religieux s'alliaient à un caractère d'une élévation et d'une simplicité antiques. Il faut l'avoir vu dans son intérieur et dans ses rapports avec ses nombreux amis pour se faire une idée de son obligeance et de son inépuisable bonté. J'aurai souvent l'occasion, dans la suite de ce récit, de citer des traits et des anecdotes qui mettront en relief les éminentes qualités de cet illustre compositeur. Je me bornerai aujourd'hui à signaler le fait suivant, qui est complétement inédit.

C'était en 1806; d'éclatants succès, notamment la sublime partition intitulée: *Ossian ou les Bardes*, avaient placé Lesueur au premier rang de nos compositeurs dramatiques. Pour se livrer avec plus de calme à ses importants travaux, il était allé se fixer à Passy. Quelques amis venaient de temps en temps égayer sa solitude. Spontini était un des plus assidus. Un matin, le maestro italien vient demander à déjeuner à Lesueur; mais ce n'est pas tout, il a à lui communiquer une œuvre considérable, qu'il destine à l'Académie impériale de Musique. *La Vestale*, tel est le titre de l'opéra nouveau. Lesueur est impatient de connaître cet ouvrage; Spontini se rend à ses désirs, et exécute de son mieux la partition tout entière; puis, jetant sur son ami un regard pénétrant :

« Eh bien, maître, dit-il, quel est votre avis ?

— Mon ami, recevez mes félicitations, votre ouvrage est fortement conçu; il renferme des beautés de premier ordre, des chants larges et expressifs, des mélodies inspirées, des chœurs admirables. Je n'y trouve qu'un seul défaut.

— Lequel? s'écria Spontini le cœur palpitant.

— Votre opéra est beaucoup trop long. »

Lesueur aimait les partitions courtes et substantielles, et le public, à cette époque, partageait son opinion. On n'avait point encore inventé ces œuvres colossales et interminables qui fatiguent également l'esprit et les oreilles des spectateurs.

Lesueur poursuivit ainsi :

« Des modifications, des coupures me paraissent indispensables ; réduits à de justes proportions, la musique et le drame offriront un véritable intérêt, et la pièce doit vous faire honneur.

— Maître! s'écria Spontini, seriez-vous assez bon pour revoir mon travail? votre génie viendra-t-il au secours de mon inexpérience?

— Je m'occupe en ce moment d'un nouvel opéra, *la Mort d'Adam*, qui doit être monté prochainement à l'Académie impériale de Musique. Il me serait donc impossible de vous satisfaire; mais je vais vous adresser à Persuis, chef des chœurs à l'Opéra. C'est un de mes élèves les plus distingués; il joint à un goût exquis une profonde connaissance de la scène. Votre partition ne sortira de ses mains que parfaitement revue et corrigée. »

Spontini accueillit avec empressement cette offre bienveillante. Il alla trouver Persuis. *La Vestale* fut bientôt mise en état de paraître sur la scène, et elle fut reçue sans la moindre opposition; mais un obstacle sérieux s'opposait à sa représentation immédiate. On répétait activement *la Mort d'Adam* de Lesueur; il fallait attendre; ce qui ne se conciliait pas du tout avec le caractère impatient du maestro italien.

Spontini connaissait l'Impératrice, qui, dans plusieurs circonstances, lui avait témoigné un vif intérêt. Il profita de ses bonnes dispositions pour demander que *la Vestale* passât avant *la Mort d'Adam*. Lesueur y consentirait sans doute.

— L'Impératrice fit appeler ce dernier, et, aux premiers mots que Sa Majesté prononça, il n'hésita point à donner son adhésion à l'arrangement proposé. Il fit suspendre immédiatement les répétitions de son ouvrage, pour qu'on s'occupât exclusivement de l'œuvre de Spontini.

C'était là, sans contredit, un immense sacrifice; c'était rejeter à une époque éloignée la représentation de *la Mort d'Adam*. En effet, cet opéra ne fut joué qu'en 1809, c'est-à-dire deux ans après *la Vestale*.

IV

Organisation de la chapelle impériale. — Musique particulière de Napoléon. — Traité secret entre l'Empereur et la cour de Saxe. — Zingarelli refuse de composer un *Te Deum* pour le roi de Rome. — Lays, ses succès, son dévouement. — Gluck et Marie-Antoinette. — M^{lle} Duthé.

Peu de temps après son avénement au pouvoir, Napoléon s'occupa de la réorganisation de la chapelle-musique, cette grande institution qui avait croulé sous le marteau des démolisseurs révolutionnaires, après avoir jeté un vif éclat pendant les diverses périodes de la monarchie.

On ne lira pas sans intérêt quelques détails sur cette restauration artistique, une des plus importantes qui aient marqué le commencement de ce siècle.

Les soirées musicales, les petits concerts de famille qui avaient lieu à la Malmaison et aux Tuileries pendant les premières années du consulat, amenèrent peu à peu le rétablissement de la chapelle-musique; huit chanteurs et vingt-sept symphonistes, sous la direction de Paisiello, formaient ce corps de musiciens, suffisant pour les lieux où se faisait le service. La chapelle des Tuileries avait été détruite, on célébrait l'office divin dans la salle du Conseil d'État, où les chanteurs et le piano seulement pouvaient être placés. Rangés sur deux files derrière les chanteurs, les violons jouaient dans une petite galerie en face de l'autel; les basses et les instruments à vent étaient relégués dans la pièce voisine. Les musiciens avaient beaucoup de peine à manœuvrer sur un terrain si désavantageux.

Paisiello, à qui la direction de la chapelle avait été d'abord confiée, fut quelque temps après remplacé par Lesueur. Les circonstances de cette mutation ont été généralement rapportées avec beaucoup d'inexactitude. Il importe de réta-

blir les faits. A cet égard, je m'appuierai sur le témoignage d'un écrivain très-compétent, M. Castil-Blaze (1).

Paisiello voulut retourner en Italie. Le climat de Paris ne convenait point à la santé de sa femme. Napoléon avait déjà consulté ce célèbre compositeur au sujet de la personne qui devait lui succéder dans la direction de la chapelle, lorsque le *Journal de Paris* annonça le prochain départ de Paisiello, en ajoutant que Méhul serait probablement désigné pour le remplacer. Le premier Consul eut à peine le temps de jeter les yeux sur cet article, qu'il dit à Duroc d'écrire sur-le-champ à Lesueur pour lui faire part de sa nomination. Quelques heures après, Paisiello présenta son successeur au premier Consul, qui lui dit :

— J'espère que vous resterez encore quelque temps ; en attendant, monsieur Lesueur voudra bien se contenter de la seconde place.

— Général, répondit Lesueur, c'est déjà remplir la première que de marcher immédiatement après un maître tel que Paisiello.

Ce mot plut beaucoup au premier Consul, et le nouveau directeur jouit dès ce moment de toute la faveur qu'il a conservée sous l'Empire.

Voilà les faits. Quant à Méhul, il ne joua aucun rôle dans cette affaire. On a dit cependant que cet illustre compositeur avait refusé la direction de la chapelle, parce qu'il s'en estimait moins digne que Cherubini. C'est là une pure invention.

Napoléon, devenu Empereur, fit construire sur l'emplacement de la salle de la Convention, qui était dans le palais des Tuileries, une chapelle et une salle de spectacle par ses architectes Fontaine et Percier. La chapelle fut inaugurée par une messe solennelle, chantée le 2 février 1806. Les musiciens titulaires n'étaient point assez nombreux pour exécuter de grandes compositions dans une enceinte plus vaste, on eut recours d'abord à des artistes choisis parmi les célé-

(1) Voir la *Chapelle-musique des Rois de France*. In-18, 1832, qui nous a fourni des faits intéressants.

brités de la capitale. Une nouvelle organisation compléta le chant et la symphonie.

La chapelle impériale comptait les plus belles voix de l'époque, Nourrit, Rolland, Lays, Martin, Dérivis, et mesdames Branchu, Armand, Duret. On y remarquait également Kreutzer et Baillot, deux violonistes d'un ordre supérieur, Ch. Duvernoy et Dacosta, les éminents clarinettistes, et Dalvimare, qui tirait de la harpe des sons si expressifs, si ravissants.

Les compositions de Paisiello, de Zingarelli, de Haydn, de Lesueur, de Martini, formaient presque tout le répertoire de la chapelle, sous le règne de Napoléon.

Disons maintenant quelques mots de la musique particulière de l'Empereur. Napoléon en conçut le projet à Dresde, en 1806, et l'exécuta sur-le-champ, après avoir entendu les chanteurs réunis dans cette ville pour l'ébattement de la cour de Saxe.

— Madame Paër, vous chantez à ravir. Quels sont vos appointements ?

— Sire, quinze mille francs.

— Vous en recevrez trente. — Monsieur Brizzi, vous me suivrez aux mêmes conditions.

— Mais nous sommes engagés.

— Avec moi... vous le voyez, l'affaire est terminée ; Talleyrand se charge de la partie diplomatique.

Napoléon avait vu représenter, à Dresde, *Achille*, opéra nouveau de Paër. Cet ouvrage séduisit l'Empereur, qui résolut de lui confier la direction de sa musique particulière. Mais le maestro était lié par la reconnaissance, plus encore que par le contrat à vie, avec le roi de Saxe. Le général Clarke dit qu'il connaissait un moyen de trancher la difficulté ; ce moyen, tout à fait militaire, consistait à livrer Paër à des gendarmes qui le mèneraient, de brigade en brigade, à la suite de l'Empereur. Mais il fut inutile de recourir à cet expédient. Un matin le roi de Saxe signifia, par un message spécial au directeur de sa chapelle, qu'il fallait suivre Napoléon, ou quitter Dresde sur-le-champ. Paër avait été cédé par un traité secret.

Comme on le voit, l'Empereur usait quelquefois de singuliers stratagèmes pour attirer en France les artistes supérieurs que leurs opinions politiques éloignaient de lui. Voici encore comment il s'y prit à l'égard de Zingarelli, un de ses plus fanatiques adversaires.

En 1811, un *Te Deum* solennel fut chanté dans toutes les églises de l'Empire français, à l'occasion de la naissance du fils de Napoléon. L'ordre parti des Tuileries arriva jusqu'à Rome, alors chef-lieu d'un de nos départements, et convoqua les fidèles de la cité sainte. L'église de Saint-Pierre était parée, et le peuple romain venait au rendez-vous pour entendre le *Te Deum*. Au moment de commencer, on s'aperçoit que les chanteurs et les symphonistes manquent à l'appel. Ils ne sont point à leur poste, pas même le maître de chapelle Zingarelli. Zingarelli ne reconnaît pas le fils de Napoléon pour son souverain, il renie le nouveau roi de Rome.

Napoléon n'entendait pas raillerie en matière de *Te Deum*; sur-le-champ un message secret prescrit au préfet de Rome de faire arrêter Zingarelli, et de le conduire à Paris de brigade en brigade. Mais le préfet adoucit la rigueur de l'ordre impérial, et, sur la parole du musicien, il le laissa partir par la diligence avec promesse de ne pas s'égarer en chemin.

Arrivé à Paris, Zingarelli se loge sur le boulevard des Italiens, et fait savoir à l'Empereur qu'il attend ses ordres. Huit jours s'écoulent, et point de nouvelles.

Enfin, un jour on sonne à sa porte, c'était un envoyé du cardinal Fesch. Il aborde le maestro avec la politesse la plus affectueuse, le comble d'éloges, et finit son discours en lui présentant mille écus de la part de Napoléon, pour les frais d'un voyage entrepris par son ordre. — Pendant plus de deux mois Zingarelli ne reçut pas d'autre visite, et il se croyait oublié, quand un jour on lui commanda une messe solennelle avec chœur et symphonie. — Une messe, dit-il, va pour la messe; mais qu'il ne touche pas la corde du *Te Deum* pour son prétendu roi de Rome : cette corde sonnerait mal. — La messe fut composée en huit jours, chantée et trouvée digne de son auteur.

Le maestro reçut cinq mille francs.

Il fut chargé, bientôt après, de mettre en musique cinq versets choisis dans le *Stabat*. Va pour le *Stabat*. Je reste en paix avec ma conscience. — Le *Stabat* fut exécuté au palais de l'Élysée par Crescentini, Lays, Nourrit père, et mesdames Branchu et Armand; il produisit un effet merveilleux, et l'Empereur en fut ravi. Après ce nouveau succès, aucune requête de la cour ne vint plus mettre à contribution le génie du maestro. Ce silence durait depuis un mois, quand Zingarelli fit annoncer au cardinal Fesch que les obligations de sa place de maître de chapelle de l'église de Saint-Pierre exigeaient sa présence à Rome, et qu'il désirait savoir quand il lui serait permis de partir. Demain, aujourd'hui même, répondit-on; monsieur Zingarelli est parfaitement libre. Son séjour à Paris est une bonne fortune pour nous, il est vrai, mais Sa Majesté serait fâchée qu'il lui fît négliger ses affaires.

Zingarelli retourna à Rome, et ce n'est pas sans plaisir qu'il disait de temps en temps sur sa route : « Je n'ai pourtant pas fait chanter de *Te Deum* pour notre prétendu roi. »

Indépendamment des artistes que nous venons de nommer, Cescentini, Brizzi, Barelli, Tacchinardi, et madame Grassini, étaient attachés à la musique particulière de l'Empereur.

Nous avons prononcé tout à l'heure le nom de Lays. Voici quelques détails sur le caractère et le talent de cet artiste célèbre.

Lays se destinait à l'état ecclésiastique. A dix-sept ans il commença l'étude de la théologie; il étudiait alors le Traité de la Grâce; mais, s'apercevant qu'il n'avait ni la grâce efficace ni la grâce suffisante, il se détermina à étudier en droit à Toulouse. Il n'y resta qu'un an. Son talent comme chanteur avait déjà fait beaucoup de bruit, lorsqu'il vint à Paris. Six semaines après son arrivée, il débuta à l'Académie de musique. A cette époque, les sujets ne faisaient pas leur noviciat par des rôles, on cherchait d'abord à connaître la puissance de leurs moyens. Le public était seul jury, et l'on était digne de paraître dans un rôle, quand il avait dit :

voilà une belle voix. Le premier rôle créé par Lays fut celui du *seigneur bienfaisant*. Depuis, il se distingua dans les opéras de Gluck, Sacchini, etc., notamment en jouant le rôle d'Oreste, dans *Iphigénie en Tauride*, avec la célèbre madame Saint-Huberti. C'est avec la même cantatrice qu'il chanta plusieurs fois, au concert spirituel, des morceaux où l'expression fut portée au plus haut degré.

A la puissance de talent, Lays joignait une excellente méthode. Il n'a jamais pris la manière pour de la grâce, la mignardise et l'afféterie pour de l'expression, et les convulsions pour de l'énergie.

Quelques biographes ont accusé Lays d'avoir pris part aux excès révolutionnaires. C'est là une calomnie : Lays était le meilleur des hommes. Je n'ai point connu de père de famille plus tendre, plus dévoué; dans son intérieur tout respirait le calme et le bonheur.

Il possédait à Ville-d'Avray une charmante maison de campagne, où il venait souvent se délasser de ses travaux. Il y tenait constamment table ouverte, et tous les visiteurs y recevaient l'accueil le plus cordial. C'est dans cette délicieuse retraite de Ville-d'Avray que je vis Lays en 1808. Sa conversation était pleine de charme. Il racontait avec infiniment de verve et d'originalité des détails intéressants sur des personnages depuis longtemps disparus de la scène.

Voici ce qu'il racontait un soir à Baour-Lormian, de qui nous tenons tous ces détails, sur l'arrivée de Gluck à Paris et sur ses relations avec Marie-Antoinette :

« Marie-Antoinette, jeune, poétique, organisée musicalement, élève de Gluck, ne trouvait dans nos opéras qu'un recueil d'ariettes plus ou moins gracieuses. En voyant représenter les tragédies de Racine, elle eut l'idée d'envoyer *Iphigénie en Aulide* à son maître, et de l'inviter à verser les flots harmonieux de sa musique sur les vers harmonieux de Racine. Au bout de six mois la musique fut faite, et Gluck apporta lui-même sa partition à Paris.

» Une fois arrivé, il devint le favori de la Dauphine, et eut ses entrées à toutes heures dans les petits appartements.

» Il faut s'habituer à tout, et surtout au grandiose. La mu-

sique de Gluck ne fit pas à son apparition tout l'effet qu'elle devait faire. Aux cœurs vides, aux âmes fatiguées, il ne faut pas la pensée, le bruit suffit; la pensée est une fatigue, le bruit est une distraction. »

Lays caractérisait ainsi deux illustrations du vieil Opéra, Sophie Arnoult et Duthé :

« Parmi les célébrités de l'ancienne Académie de Musique se trouvait d'abord, par importance et par lettre alphabétique, mademoiselle Arnoult, pour laquelle le comte de Lauraguais avait fait tant de folies. Figure longue et maigre, vilaine bouche, dents larges et déchaussées, peau noire et huileuse, mais deux beaux yeux, peu de voix, mais beaucoup d'âme, un jeu charmant, de l'esprit comme un démon, lançant avec un à-propos merveilleux les réparties les plus piquantes.

» Quant à mademoiselle Duthé, c'était une fort belle personne; mais, comme danseuse, elle manquait de vie et d'expression. Au reste, ses prétentions aristocratiques étaient excessives. Gâtée par les flatteries et les hommages dont elle était l'objet, elle voulut marcher l'égale des princesses du sang. En 1782, elle se présenta à Longchamps avec un carrosse à six chevaux. Le public avait été tellement révolté de cette impudence, que non-seulement il avait hué la célèbre danseuse, mais il avait encore empêché le carrosse de prendre la file. »

J'ai dit que Lays avait un caractère élevé et un noble cœur. En voici quelques preuves. — C'est à lui que Grétry dut le succès de son opéra de *Panurge*. Le jour même de la première représentation, deux individus menacèrent Lays de le rouer de coups de bâton, s'il avait l'audace d'articuler une parole du rôle de Panurge. Le soir, il eut le courage de chanter; il fut sifflé à chaque mot, et parvint à faire aller la pièce jusqu'à la fin, en alliant la dignité qu'il devait au public avec l'amitié qu'il avait pour l'auteur de la musique. Le succès de *Panurge* fut décidé à la deuxième représentation, et cette pièce fut jouée six cents fois.

Peu de temps après, Lays donna un témoignage d'amitié à Vogel, auteur du *Démophon*. On représentait cet opéra chez

une duchesse, et la cabale se prononçait déjà avec violence. La duchesse elle-même demanda à Lays :

— Est-ce que vous trouvez cela beau?
— Je suis obligé de m'y connaitre, répondit-il.

V

L'opéra comique sous l'Empire. — Grétry, caractère de sa musique. — Martin, ses débuts, son premier duel; il suit l'Empereur à Erfurth. — Anecdotes.

C'est de l'Empire que datent nos plus charmants opéras comiques. Ce genre de spectacle était alors représenté par Grétry, Monsigny, Dalayrac, brillante triologie, qui popularisa rapidement une foule de mélodies inspirées.

Grétry fut sans contredit à la tête de ces compositeurs ; on a pu le surnommer à bon droit le Molière de l'opéra comique ; ce qui le caractérise, c'est un naturel ravissant, une admirable vérité d'expression, une piquante originalité, une fécondité intarissable. Il a lui-même parfaitement apprécié dans ses *mémoires* le mérite de ses compositions lyriques. Nous citons textuellement :

« Ma musique dit juste les paroles suivant leur déclamation locale ; je n'ai jamais exalté les têtes par un superlatif tragique ; mais j'ai révélé l'accent de la vérité, que j'ai enfoncée plus avant dans le cœur des hommes. »

Pourquoi faut-il qu'on ait perdu de vue des vérités si incontestables! Hélas! notre vieil opéra comique a perdu peu à peu son caractère primitif. On a substitué à ses grâces naïves les pompes d'une riche orchestration et l'appareil de la science moderne.

Personne, mieux que Grétry, n'a su cacher la science sous les fleurs de l'imagination et les couleurs brillantes de la poésie.

Nos lecteurs ne s'attendent pas, sans doute, à trouver ici une biographie de ce compositeur ; plusieurs écrivains ont parfaitement rempli cette tâche, et je ne pourrais que reproduire leurs travaux. Il me suffira de rappeler un fait unique, peut-être, dans les annales du théâtre. La carrière musicale et les succès de Grétry ont duré plus de trente années, et

parmi ses nombreux ouvrages, on peut en citer plus de vingt qui n'ont pas vieilli, malgré les révolutions que la musique a éprouvées. Qui ne reverrait cent fois avec le même plaisir le *Tableau parlant, Zémire et Azor, l'Ami de la maison, la Fausse magie, le Jugement de Midas, l'Amant jaloux, la Rosière de Salency, Élisca, les Mariages Samnites, les Événements imprévus, Colinette à la cour, Anacréon chez Polycrate, l'Epreuve villageoise, Richard Cœur-de-Lion,* etc.

Grétry eut le bonheur de trouver pour interprètes des artistes à la hauteur de son génie. Il faut avoir entendu Martin pour se faire une idée de cet art inimitable, de ce goût exquis, de cette méthode parfaite, de cette ravissante voix qui se prêtait, avec la plus merveilleuse souplesse, à toutes les nuances du chant gracieux et expressif.

On sait quelle prodigieuse sensation excitèrent les débuts de Martin. Le jeune artiste fit fureur; pendant quelques mois on ne parla que de lui dans les salons; tout Paris se pressait pour l'entendre.

Mais, en raison même de leur retentissement, ses débuts suscitèrent contre lui ces médiocrités jalouses qu'importune l'éclat de toute nouvelle renommée. Martin, peu familiarisé avec les intrigues des coulisses, eut quelques désagréments de la part de deux ou trois de ses camarades. Ceci donna lieu à diverses rencontres, dans lesquelles il se conduisit toujours avec honneur et bravoure. Dans sa correspondance avec madame R. de C., se trouve une note assez curieuse. Elle est conçue dans les termes suivants:

« Aujourd'hui, à l'issue de la répétition, j'ai rendez-vous au cours; j'y dois trouver le nommé D., qui joue les seconds amoureux à l'Opéra-Comique, et à qui j'ai parlé hier pour la première fois, depuis sept mois que je suis ici; voilà à quelle occasion.

» On donnait le *Tableau parlant*, dans lequel il jouait un rôle. Les trois premières scènes du premier acte étaient terminées, D. n'avait pas paru; on le cherchait partout sans le trouver : le directeur était furieux. Je m'habillai à la hâte pour le remplacer, et j'entrais en scène au moment où il arriva. En rentrant dans la coulisse, il m'adressa le propos

le plus insolent ; je me contentai de lui demander s'il était ivre : ce monsieur a la réputation de n'être pas très-sobre, et d'être un spadassin.

» Le spectacle s'est terminé, et comme je m'en retournais chez moi, j'ai été accosté par M., ami particulier de M. D., qui me sommait de me trouver le lendemain au cours pour rendre raison à son ami de l'insulte que je lui avais faite.

» J'y serai, telle a été ma seule réponse, et j'ai tourné le dos au champion de M. D.

» J'arrive de mon rendez-vous ; j'avais prié Lays de m'accompagner. Nous avons été un peu surpris l'un et l'autre de voir nos antagonistes suivis de plusieurs de nos camarades. On a débuté par me parler d'excuse ; j'ai ôté silencieusement mon habit, et je me suis mis en garde.

» D. se souviendra longtemps de la leçon que je lui ai donnée. Une légère blessure que je lui avais d'abord faite, mon épée ayant glissé sur ses côtes, paraissait l'avoir plus que satisfait, il me le disait au moins :

» Si vous l'êtes, mon brave, il faut, à mon tour, que je le sois. Allons, en garde.

» Il était furieux ; une fausse parade que j'ai faite en relevant son épée lui a donné l'avantage de me tirer un peu de sang. Ce succès semblait l'enhardir, il a été de peu de durée ; on a relevé D.; sa blessure n'est pas mortelle ; il désire me voir, j'irai. »

J'ai dit que Martin faisait partie de la chapelle impériale. Pendant toute la durée de son règne, Napoléon continua à lui donner des preuves de sympathie. Lorsque Sa Majesté partit pour Erfurth, Martin reçut l'ordre de le suivre, accompagné de plusieurs artistes d'élite, qui devaient représenter les chefs-d'œuvre des grands maîtres, en présence des têtes couronnées attendues dans cette ville pour y régler les destinées de l'Europe.

La salle de spectacle d'Erfurth était dans le plus grand désordre, et peu digne de recevoir les personnages illustres qui devaient s'y rassembler. En soixante-douze heures, par les soins de Martin, elle fut réparée de manière à flatter le premier coup d'œil, et pendant ce temps, le célèbre chanteur

se donna à peine le temps de prendre quelques légers repas.

L'empereur de Russie, lors de son départ d'Erfurth, témoigna à Martin et à ses camarades toute sa satisfaction en leur faisant de magnifiques présents.

Étranger à tout sentiment d'envie, doué du caractère le plus bienveillant, Martin donnait souvent d'utiles conseils aux artistes qui abordaient la scène lyrique. Un soir, à la suite d'une représentation de *Zémire et Azor*, il prit à part un jeune homme qui venait de débuter dans cette pièce et y avait été chaudement applaudi.

« Prenez garde, lui dit Martin; savez-vous ce que vous venez de faire?

— Je viens de jouer le moins mal que j'ai pu.

— Vous venez d'écrire sur du sable; c'est sur l'airain qu'il faut graver son nom. Pourquoi ces airs outrés qui plaisent à la multitude? pourquoi ces éclats de voix et ces gestes prétentieux? Soyez donc simple, vrai, naturel, et vous serez digne d'un des premiers théâtres lyriques du monde. Trouvez-vous demain chez moi de bonne heure, et vous verrez comment votre rôle doit être rendu. »

Le jeune homme fut exact au rendez-vous : il n'oublia jamais la complaisance et la leçon de Martin.

Le débutant se nommait Elleviou.

Martin poussait au suprême degré l'art des travestissements, et sa mobile physionomie se prêtait aux transformations les plus merveilleuses. On m'a raconté que le peintre Gérard voulut avoir le portrait de Marmontel; mais celui-ci étant mort sans s'être jamais fait peindre, on fut très-embarrassé pour avoir sa ressemblance. Martin, informé du grand désir de Gérard, ayant d'ailleurs beaucoup connu Marmontel, se présenta un jour aux regards du peintre avec la figure du défunt... Gérard en fut épouvanté au premier abord, jusqu'à se trouver mal; mais, s'étant remis, il se hâta d'en tirer l'esquisse qu'il fit graver.

Grétry, à la répétition d'une de ses pièces, s'adressant à Martin, lui disait :

« Pour vous, Monsieur, je n'ai point d'instruction à vous

donner; votre talent et votre esprit vous en diront plus que mes leçons n'en pourraient faire entendre. »

Combien d'artistes qu'on applaudissait hier encore, et dont le nom est maintenant oublié! Voilà plus de trente ans que Martin a disparu de la scène, et son souvenir vit toujours dans le cœur et dans l'imagination de ceux qui ont pu apprécier cet organe mélodieux et enchanteur.

VI

Coup d'œil sur l'Académie impériale de Musique. — Jugement de Napoléon sur le rôle de cette institution. — *Les Bardes*. — Anecdotes sur la première représentation de cet opéra. — Lettre curieuse de Lesueur à Napoléon.

Notre Académie de Musique est une institution éminemment nationale qui se rattache aux plus glorieux souvenirs. Fondée à l'époque la plus brillante de la monarchie française, où Louis XIV, par sa puissante initiative, donnait une impulsion si féconde à tous les arts de la pensée et de l'imagination, le Grand-Opéra eut sa part des splendeurs de ce règne merveilleux. C'est dans ce sanctuaire du drame lyrique que Lully et Rameau, deux génies immortels, commencèrent l'éducation musicale de la nation. Plus tard, des chants inspirés venus de l'Italie et de l'Allemagne répandirent dans les veines de notre Grand-Opéra une nouvelle sève. Deux réformateurs qui, à des titres divers, ont laissé des traces ineffaçables, Gluck et Sacchini, ouvrirent à l'art de plus larges horizons.

Frappée d'impuissance et de torpeur pendant la tourmente révolutionnaire, l'Académie de Musique retrouva tout son éclat aux premiers symptômes de l'ordre et de la paix. Le génie organisateur de Napoléon, ce génie qui embrassait jusqu'aux moindres détails de la constitution de la société, recueillit les débris épars de nos institutions musicales; il les ranima de son souffle, leur donna de la vigueur, de la consistance, de l'homogénéité.

On peut l'affirmer sans craindre d'être contredit : le Consulat et l'Empire furent pour notre Académie de Musique une ère de prospérité et de splendeur; de nouveaux

compositeurs s'étaient formés ; aux grandes traditions de la fin du dernier siècle ils ajoutaient les trésors de leur inspiration personnelle. Après s'être assimilé les combinaisons et les procédés des grands maîtres, ils sentirent qu'ils devaient faire autrement que leurs devanciers. Ne point avancer dans la carrière des arts, c'est rétrograder ; ainsi pensèrent les régénérateurs du Grand-Opéra au commencement de ce siècle, les Méhul, les Spontini, les Lesueur, les Chérubini, etc.

A quelque école qu'on appartienne, on ne peut contester les immenses services rendus par ces compositeurs. Les progrès de la science moderne, et les richesses mélodiques que des études plus profondes nous ont révélées, ne doivent pas nous rendre ingrats envers ceux qui ont été nos précurseurs et nos maîtres. Ils furent vraiment des hommes d'initiative ; quelques-uns même produisirent des chefs-d'œuvre dont le temps n'a point effacé les beautés. Et la reconnaissance, autant que l'intérêt de l'art, ne commandait-elle pas de maintenir leurs productions au répertoire de l'Opéra, qui serait ainsi le panthéon de toutes les gloires musicales ?

Napoléon, qui possédait au plus haut degré le sentiment du grand et du beau, appréciait autrement qu'on ne l'a compris depuis le rôle de l'Académie de Musique. Voici quelques fragments d'une lettre qu'il écrivait en 1803 à M. Bonnet, directeur de l'Opéra :

« Monsieur, croyez que je prends le plus vif intérêt à tout ce que vous faites pour la prospérité de l'Opéra français. Ne doutez pas de mon empressement à encourager un théâtre qui a pour mission de répandre le goût des chefs-d'œuvre de tous les *maîtres anciens et nouveaux*. Continuez à accueillir tout ce qui a du génie, sans système exclusif, sans acception de personnes. C'est le seul moyen d'entretenir l'émulation dans la grande famille des musiciens et des artistes. »

Ces observations ont encore aujourd'hui tout le mérite de l'à-propos. Elles prouvent l'importance que Napoléon attachait aux représentations de l'Académie de Musique. Sous le Consulat et l'Empire, les intérêts de ce théâtre fixèrent souvent son attention.

Au premier rang des compositions musicales qui, à cette époque, parurent sur la scène de l'Opéra, il faut citer *les Bardes*, de Lesueur, *la Vestale* et *Fernand Cortez*, de Spontini. On lira avec intérêt quelques détails sur ces ouvrages.

L'apparition des *Bardes* fut entourée de circonstances qu'il importe de rappeler, parce qu'elles se rattachent au mouvement littéraire qui se produisit dans les premières années du règne de Napoléon.

Déjà le public commençait à se détacher des formes usées et décrépites. Le besoin d'une rénovation se faisait sentir dans le domaine de la poésie. Les premiers écrits de madame de Staël et de Châteaubriand ouvraient des routes inexplorée. C'est alors que les chants d'Ossian, déjà popularisés en Angleterre par Macpherson, furent traduits en français par Letourneur. Ils produisirent chez nous une sensation profonde. Napoléon les lut avec le plus vif intérêt. Il dit un jour à la Malmaison, où se trouvaient réunies plusieurs illustrations des arts et de la littérature :

« J'aime Ossian ; sa lecture inspire des sentiments héroïques. Ses tableaux sont parfois nébuleux, mais sa mythologie qui peuple les airs de héros est d'une nouveauté qui plaît à l'imagination. On dit qu'il est monotone et qu'il se répète souvent ; c'est le propre de la mélancolie qui revient sur la même idée, et je ne lui en fais pas un reproche. »

Cette prédilection de Napoléon explique la vogue prodigieuse qu'obtinrent les chants d'Ossian. Gérard et Girodet y puisèrent le sujet de deux superbes tableaux ; on ne vit plus sur tous les pianos que des mélodies ossianiques. L'Académie de Musique céda à son tour à l'entraînement universel. Méhul fit jouer son opéra d'*Uthall* et Lesueur sa partition des *Bardes*.

Les *Bardes*, de Lesueur, furent représentés à l'Académie de Musique le 10 juillet 1804, et, malgré trente degrés de chaleur, la foule qui envahissait la salle et les abords du théâtre était si compacte et si serrée, que, pendant un grand nombre de représentations, on renvoyait toujours plus de deux cents personnes. Le public qui stationnait à la porte du théâtre pendant cinq à six heures s'ennuyait, s'impatientait,

trépignait, et, pour se distraire, inventait les plus bizarres facéties. Un de ces amusements consistait à tirer les sonnettes des employés de l'Opéra, jusqu'à ce qu'elles fussent toutes cassées. C'était un affreux charivari. Mais, que voulez-vous qu'on fît pendant six heures d'attente? Il fallait bien passer le temps?

Tout a été dit sur la musique des *Bardes*. Nous ne recommencerons pas une analyse de cet opéra; nous aimons mieux citer les jugements de quelques contemporains célèbres.

Voici la lettre que Paisiello écrivait à Lesueur en 1804 :

« Monsieur,

» Je ne trouve pas d'expression assez forte pour exprimer le plaisir et l'étonnement que j'ai éprouvés à la représentation de votre opéra des *Bardes*. Tout y est sublime, tout y est original, tout y est dans la nature; sublime, parce que vous avez su maîtriser toutes vos idées, et les conduire avec cette élévation, cet empire que l'art exige; original, parce que vous n'avez imité personne; dans la nature, parce que vous avez l'art de faire chanter comme on parle, c'est-à-dire avec cette progression de voix et cet accent de l'âme, véritables images des accents de la parole. Cette simplicité admirable et ce grand goût de l'antique furent peu connus de nos anciens auteurs. »

Le peintre David écrivait à l'auteur des *Bardes*, en sortant d'une représentation de cet opéra :

« Quand mon pinceau commencera à se geler, mon âme à se glacer, j'irai réchauffer l'un et l'autre aux sons brûlants de votre lyre. »

L'Empereur, et surtout l'opinion publique, désignaient l'opéra des *Bardes* comme devant remporter le prix décennal; le jury ayant indiqué un autre ouvrage, cette décision, jointe à celles sur M. de Chateaubriand et sur le peintre David, furent les principales causes qui décidèrent Napoléon à ne pas donner les prix décennaux.

La sympathie que Napoléon témoigna à Lesueur pendant toute la durée de son règne se manifesta dès 1802; voici dans quelles circonstances : — Lesueur publia un écrit con-

tenant d'excellentes vues sur l'art et le projet d'améliorations importantes; il adressa un exemplaire de cette publication au premier Consul, en accompagnant cet envoi d'une lettre extrêmement curieuse, que nous reproduisons textuellement :

« Le plus grand des hommes,

» Me permettras-tu de te dérober quelques minutes du temps que tu emploies au bonheur du monde? Ce n'est pas devant toi que je m'abaisserai à échanger les sentiments d'honneur et d'indépendance contre l'art mensonger des courtisans. Fais-toi lire les réclamations que, par ma faible voix, l'art des grâces et d'Orphée te présente. Terpandre et Timothée en discouraient avec Alexandre, le héros les écoutait avec intérêt. Il leur fit droit. Tu me le dois, je l'attends de toi.

» Salut et respect. »

Le premier Consul dit, après avoir lu cette lettre :
— Quand on écrit d'une manière si digne et si fière, on doit avoir raison. J'examinerai cette affaire.

Tel fut le point de départ des réformes qui s'accomplirent bientôt après dans le monde musical, et notamment dans l'organisation de l'Académie de Musique.

VII

Spontini; ses débuts. — Un visiteur nocturne. — Anecdote sur Sébastien Mercier. — *La Vestale* et *Fernand Cortez* de Spontini. — Chérubini. — Caractère de son talent. — Sa susceptibilité. — Les concerts Feydeau. — — Scène bizarre. — Deux anecdotes sur Lesueur. — La musique savante. — Boieldieu. — Une anecdote sur ce compositeur.

Spontini! Voici un des plus grands noms de la musique moderne; pour apprécier un compositeur de cette trempe, quelques lignes ne suffisent pas, il faut une étude spéciale.

A l'époque où Spontini vint à Paris, il était dans toute l'ardeur de la jeunesse et de l'inexpérience; une sève exubérante circulait dans ses premières productions, et il était loin d'avoir acquis ce goût et cette connaissance profonde

de la scène qui devaient mettre en relief tant de mélodies inspirées. Quelques années après, le même compositeur, dont les débuts n'avaient excité qu'un médiocre intérêt, obtenait deux succès retentissants, et léguait au monde musical deux chefs-d'œuvre immortels. Un travail soutenu avait opéré cette brillante métamorphose.

Comme homme privé, Spontini a eu des détracteurs ; on lui ont attribué une foule de travers, de bizarreries, de ridicules ; ce qu'il y a de certain, c'est que le charme de son esprit, la franchise de son caractère et la générosité de son cœur lui ont mérité de vives et nombreuses sympathies. Ses défauts eux-mêmes ne furent quelquefois que l'exagération de ses qualités.

Spontini éprouvait un singulier plaisir à se voir environné de gens à caractères tranchés, d'originaux, de physionomies exceptionnelles. Ses goûts, d'accord avec la bonté de son caractère, lui donnaient souvent de tels hôtes. L'un d'eux était devenu son commensal. C'était un ancien chanteur italien nommé Baldini.

Baldini n'a plus rien à faire sur aucune scène lyrique ; tous les *impresarii* l'ont refusé. Que fera-t-il ?... Un soir, à heure indue, on sonne chez Spontini ; la nuit est avancée ; ce n'est pas le moment de venir en visite. Qui peut insister ainsi et sonner en maître ? Spontini fait ouvrir. Un homme assez long, assez sec, assez mal vêtu passe comme une flèche entre les trois pouces d'ouverture de la porte, s'écrie : « C'est moi, c'est moi ! » court, furète, trouve une issue, arrive jusqu'au lit du maestro, tombe sur lui, l'embrasse :

— C'est moi, parbleu, c'est moi !

— Qui, toi ? dit Spontini étonné.

— Moi, Baldini, ton ami. Tu sais bien. Je viens te demander l'hospitalité pour cette nuit.

— Ah ! c'est toi. C'est bien, je vais donner des ordres.

Et voilà Baldini s'asseyant sans façon, crottant les meubles, déboutonnant ses guêtres. Un domestique vient.

— N'y a-t-il pas une chambre là-haut, hein ? Qu'on prépare des matelas, dit Spontini.

— Avec un lit de plume, s'il vous plaît, dit Baldini.

— Venez, dépêchez; allons, des draps, s'écria le célèbre maestro.

— Et faites-les bien sécher, s'écrie à son tour le chanteur émérite.

— Bassinez le lit.

— Et mettez du sucre dans la bassinoire.

— Adieu, bonne nuit.

— Adieu, adieu, ne t'inquiète pas, une nuit est bientôt passée.

Baldini resta quatre ans dans la maison aux mêmes conditions.

La conversation de Spontini était pétillante de verve méridionale. Il possédait naturellement l'esprit d'observation, et cet esprit s'était singulièrement développé par suite de ses nombreuses relations dans la société parisienne. Son inépuisable mémoire lui fournissait une foule d'anecdotes auxquelles sa physionomie expressive et sa pantomime animée donnaient un nouvel intérêt. Il était lié avec la plupart des illustrations littéraires de l'époque, Chénier, Ducis, Arnault. Voici ce qu'il nous racontait un jour sur Sébastien Mercier, l'illustre auteur du *Tableau de Paris* :

— Je voyais souvent Mercier au foyer de l'Opéra. Un soir, ses yeux se tournaient si fréquemment vers la pendule, que je finis par lui demander le motif de sa constante préoccupation.

— C'est qu'il faut absolument que je sois retiré avant dix heures.

— Pourquoi? lui dis-je.

— C'est que je serais grondé par Babet.

» Or cette Babet était sa gouvernante, et avait pris sur lui un empire absolu.

» Il habitait un appartement rue de Larochefoucault. Un jour il me dit :

— Vous ne connaissez pas mon ermitage; venez donc déjeuner avec moi après-demain.

» J'acceptai son invitation. On servit le déjeuner sur une table carrée, autour de laquelle douze personnes pouvaient facilement se placer. Mercier s'assit en face de moi, et nous

nous trouvions séparés par toute la largeur de cette immense table, sur laquelle Mademoiselle Babet posa une longe de veau froid avec sa gelée. Tout en goûtant de ce plat, j'examinais attentivement et avec surprise la fourchette dont je me servais, et qui était d'or massif. Mon amphitryon, qui s'aperçut que je la retournais fréquemment dans ma main, me dit :

— Lorsque je publiai mon *Tableau de Paris*, j'en adressai un exemplaire à l'impératrice Catherine, qui me fit remettre par son ambassadeur quatre couverts de ce métal précieux. Vous savez qu'en général le Pactole ne roule pas pour les écrivains. L'état de gêne où je me trouvai pendant nos troubles révolutionnaires me força de vendre deux de ces couverts. Les deux que j'ai conservés ne paraissent que le jour de ma fête ou lorsque je déjeune avec un ami.

» Quelques instants après, la gouvernante reparut avec un énorme dindon rôti. Je ne pus me défendre à cet aspect de pousser une exclamation.

— Sans doute, dis-je à Mercier, vous comptiez sur plusieurs convives qui vous ont manqué de parole.

— Pas du tout; mais il faut bien se soutenir. L'activité du cerveau se communique naturellement à l'estomac, et Voltaire disait que les comestibles substantiels font la santé de l'esprit.

» Tout en causant, nous arrivâmes au dessert, qui consistait en pommes et en fromage de Gruyère. Après ce dessert d'anachorète, Mercier me dit :

— Vous allez goûter le cassis fait par mademoiselle Babet.

» Je goûtai donc cette liqueur, qui me parut détestable, et je félicitai Mercier d'avoir une gouvernante qui faisait si bien le cassis, me promettant tout bas de ne plus en boire. »

Spontini savait imprimer à ses récits un inimitable cachet de vivacité méridionale ; son accent si naturel et si vrai, ses expressions si pittoresques, ses gestes si animés, sa physionomie d'une mobilité singulière, exerçaient une irrésistible attraction.

L'apparition de *la Vestale* et de *Fernand Cortez* est sans

contredit un des événements les plus importants qui aient marqué les premières années de ce siècle. Ces deux chefs-d'œuvre d'un caractère nouveau vinrent tout à coup tirer Spontini de son obscurité et entourer son nom d'une glorieuse auréole. Rien dans les antécédents du maître ne pouvait faire pressentir de si éclatantes destinées. Aucun rayon, aucun jet de lumière n'avait annoncé le soleil qui se levait si éblouissant.

Entré de bonne heure au conservatoire de Naples, Spontini y poursuivit ses études musicales sous la direction des plus habiles professeurs de l'époque.

Il n'avait que dix-sept ans lorsqu'il composa un opéra bouffon, I Puntigli delle donne, qui fut assez froidement accueilli. L'année suivante il écrivit, à Rome, Gli amanti in cimento, et plus tard il donna successivement : à Venise, l'Amor segretto; à Naples, l'Eroismo ridicolo; à Florence, la Finta filosofia, la Fuga in maschera, il Geloso e l'audace, le Metamorfosi di Pasquale.

Sans doute, il y avait dans ces premiers essais de la verve et de l'imagination, mais une verve désordonnée, une imagination qui courait à l'aventure. La science ne manquait pas non plus au jeune compositeur; mais qu'est-ce que la science quand elle n'est pas dirigée par le goût? Une série de combinaisons sans lien, sans unité, sans intérêt. Les partitions de Spontini étaient dépourvues de clarté, elles révélaient une complète inexpérience de la scène. Au reste, point de grandeur dans les conceptions, point d'originalité dans le style, point de traits saisissants qui, au milieu d'une œuvre encore imparfaite, annoncent un talent supérieur.

Spontini faisait donc peu de bruit en Italie, et paraissait destiné à végéter longtemps parmi les maestri de second ordre, lorsqu'un jour il eut la fantaisie de venir tenter la fortune à Paris. Il s'y fit d'abord connaître par la Finta filosofia, déjà représentée à Naples, et qui fut mise en scène sur le Théâtre-Italien de notre capitale. La Petite Maison signala son début à l'Opéra-Comique; cet ouvrage fut sifflé.

Ces compositions ne donnaient pas une idée bien satisfaisante du talent de Spontini. Mais, après un Milton, joué à

Opéra, et qui fut le pacte de réconciliation entre le compositeur et le public, Jouy lui confia le livret de la *Vestale*; le musicien s'empressa d'écrire sa partition et la soumit aux juges de l'Académie Impériale de Musique. Il n'y eut qu'une voix pour condamner l'extravagance du style, la hardiesse des innovations, l'abus des moyens sonores, et la dureté de quelques ressources d'harmonie. — Je cite les expressions dont se servit l'aréopage musical. —

La Vestale ne trouva que du dédain, des critiques amères. Il fut décidé que l'ouvrage ne serait pas joué.

Spontini triompha pourtant de cette opposition, grâce à l'Impératrice Joséphine, qui lui tendit une main protectrice. Le jury de l'Opéra ne voulait pas cependant retirer son verdict. Il avait dit surtout qu'il y avait trop de notes dans *la Vestale*; Spontini se soumit, et, d'après le conseil de Lesueur, livra sa partition à Persuis, qui modifia l'œuvre nouvelle pour la rendre digne de la grande scène à laquelle elle était destinée.

La Vestale fit son apparition le 15 décembre 1807 et fut accueillie avec enthousiasme. L'exécution en était excellente; Lainez, Lays. Dérivis père remplissaient les rôles de Licinius, de Cinna, du grand-prêtre; mesdames Branchu et Maillard représentaient Julia et la grande Vestale.

La Vestale était à l'étude depuis plus d'un an, et dès les premières répétitions on comptait sur un grand succès. L'Empereur en fut instruit et voulut entendre les principaux morceaux de cet opéra. Sa musique les exécuta le 14 février 1807 aux Tuileries. Napoléon témoigna hautement à Spontini le plaisir que cette partition lui faisait éprouver et prédit à *la Vestale* un magnifique avenir.

« Votre ouvrage, dit-il à Spontini, abonde en motifs nouveaux; la déclamation en est vraie et s'accorde avec le sentiment musical; il y a de très-beaux airs, des duos d'un effet sûr, un finale entraînant, la marche du supplice me paraît admirable. »

L'opinion du public fut parfaitement d'accord avec celle de l'Empereur. *La Vestale* eut une longue série de représentations, et toujours elle souleva de frénétiques applaudisse-

ments. Le temps n'a fait que donner une nouvelle confirmation à ces suffrages, et, d'une voix unanime, tous les connaisseurs ont cassé l'arrêt inique du jury musical qui voulait étouffer dans son œuf cette gigantesque création, éternel honneur de notre scène lyrique.

Fernand Cortez, qui fut joué quelque temps après *la Vestale*, obtint un succès moins éclatant; mais cet ouvrage étincelle aussi de beautés du premier ordre. D'ailleurs, quel intéressant et magnifique sujet que la carrière aventureuse, la physionomie expressive et passionnée du hardi conquérant du Mexique; quelle source de poésie que cette merveilleuse expédition, cette brillante et chevaleresque épopée! Sur ce thème fécond, Spontini a dessiné des mélodies puissantes; son style a toujours la couleur du sujet; il est plein d'élévation, de fierté, de mélancolie, de tendresse. *Fernand Cortez* est encore une œuvre de génie.

Les deux chefs-d'œuvre de Spontini eurent un prodigieux retentissement. Partout on applaudit avec enthousiasme ces drames d'une contexture si forte, ces situations développées avec tant de science et d'éclat, ces chants larges et expressifs, ces mélodies inspirées, ces chœurs admirables de facture et d'effet, et toutes les beautés impérissables que renferment *la Vestale* et *Fernand Cortez*. Mais, il faut le dire, le sentiment qui domina parmi les compatriotes du célèbre maestro, ce fut moins l'admiration que la surprise. Cet éclatant génie qui surgissait tout à coup à l'horizon des arts trouva beaucoup d'incrédules en Italie. Les anciens camarades de Spontini, tous ceux qui avaient assisté à ses débuts, à ses essais impuissants, regardèrent les éloges des journaux comme une mystification, une mauvaise plaisanterie, ou tout au moins comme une exagération ridicule. Par quelle étrange destinée un compositeur qui ne donnait que si peu d'espérances était-il parvenu à se placer tout à coup au premier rang? quel démon était venu lui apporter cet essaim d'entraînantes et sublimes mélodies? Bref, la métamorphose semblait inexplicable.

A Naples, surtout, les imaginations fermentaient; chacun cherchait le mot de l'énigme. Les envieux, les détracteurs,

les malveillants, les oisifs se jetaient à perte de vue dans le champ des conjectures. Enfin on s'arrêta à une supposition qui ne manquait pas de vraisemblance. Voici le fait :

Spontini avait passé plusieurs mois à Palerme, et pendant son séjour dans cette ville, il avait été un des visiteurs les plus assidus de la bibliothèque, qui renferme une foule de manuscrits précieux et de partitions inédites. On se souvenait d'avoir vu le maestro rester des journées entières dans cet établissement, en explorer avec un soin minutieux toutes les richesses et pousser ses investigations jusque dans les recoins les plus ignorés. Cette circonstance une fois connue, il n'en fallut pas davantage pour donner essor à la verve caustique et malicieuse du dilettantisme napolitain. Les faiseurs de chroniques se hâtèrent donc de répandre le bruit que le succès de *la Vestale* et de *Fernand Cortez* était un succès usurpé. A les en croire, c'est la bibliothèque de Palerme qui avait fourni au compositeur les éléments de ses deux belles partitions, et Spontini n'avait eu que la peine d'extraire de cette mine féconde les trésors de mélodie et d'inspiration qui éblouissaient Paris, la France, l'Europe entière.

Ces bruits reposaient-ils sur quelque fondement? C'est ce que l'on ne voulait point examiner. Le fait est qu'ils se propagèrent rapidement. Il est si doux de dépouiller le génie de son auréole !

Les amis que Spontini avait laissés à Naples protestaient seuls contre ces assertions. Ils disaient : Point de jugement précipité; attendez encore. Si le maestro ne doit ses succès actuels qu'à un heureux plagiat, l'avenir fera éclater son impuissance.

On attendait en effet, et les partitions qui succédèrent à *Fernand Cortez*, depuis *Olympie* jusqu'à *Hoenstauffen* inclusivement, donnèrent une force apparente aux attaques formulées par les détracteurs de Spontini. Ces œuvres sans intérêt, sans couleur, sans originalité, sont indignes de l'auteur de *la Vestale*, et en parlant ainsi, nous ne faisons que constater un fait reconnu depuis longtemps par les juges les plus compétents.

L'anecdote que nous venons de rapporter repose sur des

témoignages dont nos lecteurs ne suspecteront pas la sincérité. Elle a été racontée à Castil-Blaze par Lablache, qui la tient de quelques membres de sa famille, au sein de laquelle Spontini a vécu plusieurs années.

Au surplus, nous n'attachons pas à ces bruits plus d'importance qu'ils n'en méritent. Nous savons trop avec quelle réserve il convient d'accueillir tout ce qui tend à discréditer un homme de génie. En nous faisant l'écho de conjectures plus ou moins hasardées, nous n'avons eu d'autre but que d'apporter notre part de renseignements aux historiens de la musique au dix-neuvième siècle.

Que l'esprit de discussion et d'analyse s'exerce librement; que la critique poursuive ses recherches, il est du devoir des chroniqueurs de l'aider dans son travail d'investigations; mais ils ne doivent parler qu'avec respect et mesure des rois de l'intelligence, et Spontini est un de ces hommes rares qui ont laissé un lumineux sillon dans le monde des arts.

Parmi les compositeurs distingués du temps de l'Empire, j'ai cité Chérubini. Chérubini a doté le théâtre et l'église d'un assez grand nombre d'ouvrages qui révèlent un musicien sérieux et une puissante intelligence. Harmoniste profond, il a, par ses travaux didactiques et par la solidité de son enseignement, imprimé aux études musicales une impulsion féconde. Sous beaucoup de rapports Chérubini est un grand maître, et son nom ne doit être prononcé qu'avec respect. Disons-le, toutefois, chez lui les froides combinaisons de la science remplacent trop souvent les élans du génie; sous l'habileté mécanique du compositeur initié à tous les artifices de l'art, on voudrait apercevoir plus souvent le poëte. Ce qui manque à Chérubini, c'est l'inspiration mélodique, la couleur, l'originalité.

Ceci explique pourquoi la plupart des œuvres qu'il a données au théâtre ont toujours été peu sympathiques à l'esprit français, essentiellement opposé à la raideur des formes scientifiques. Au reste, il existait entre son caractère et sa musique la plus parfaite analogie. Chérubini, doué d'ailleurs des qualités les plus estimables, apportait souvent dans ses relations une sécheresse qui rebutait. Son humeur,

sa brusquerie, sa susceptibilité excessive lui valurent, dès son début dans le monde parisien, de vives attaques et d'amères plaisanteries.

L'Empereur n'aimait pas la musique savante; les plus profondes combinaisons, les tours de force les plus merveilleux le trouvaient indifférent et glacé. Lui, l'homme positif par excellence dans toutes les questions qui se rattachaient au gouvernement et à l'administration, il n'appréciait dans les œuvres musicales que l'inspiration, le sentiment poétique, les vives et capricieuses mélodies. Voilà pourquoi il éprouva toujours pour Chérubini une aversion si profonde. Cette antipathie était poussée si loin, qu'il ne pouvait entendre parler du maestro sans éprouver un mouvement de colère. C'est en vain que des personnes éminentes qui s'intéressaient à Chérubini s'efforcèrent de ramener Napoléon à des sentiments plus bienveillants envers un compositeur qui, malgré ses défauts, faisait honneur à la musique moderne. La répulsion de l'Empereur était invincible, et tous les efforts qui furent tentés, bien loin de modifier son opinion, ne servirent qu'à l'irriter davantage.

Un jour que l'Empereur, délivré momentanément du poids des affaires, se livrait aux piquantes saillies de son esprit fin et enjoué, en tête à tête avec M. de Rémusat, le premier chambellan du palais impérial dit tout à coup :

— Sire, Votre Majesté est peut-être un peu sévère envers ce pauvre Chérubini : il est vraiment désolé de n'avoir jamais pu obtenir de Votre Majesté un mot d'éloge ou d'encouragement. Sire, M. Chérubini est un savant homme, et vous voudrez bien considérer....

M. de Rémusat n'acheva pas en voyant l'effet produit par cette malencontreuse requête. Le front de l'empereur se rembrunit, sa physionomie exprima un vif mécontentement, et il répondit de ce ton sec, bref et incisif qui intimidait les plus résolus :

— Monsieur, je ne dois compte à personne de mes affections ou de mes antipathies.... Au reste, vous choisissez mal vos protégés; tâchez d'avoir la main plus heureuse.

M. de Rémusat comprit qu'il s'était engagé sur un ter-

rain dangereux. Un mot de plus sur ce sujet aurait été peut-être le signal d'une disgrâce complète. En homme habile, il changea immédiatement de conversation, et se montra si insinuant, si spirituel, si aimable, que quelques instants après la gaieté brillait de nouveau sur les traits de Napoléon.

L'Empereur n'aimait point la musique de Chérubini; celle de Lesueur eut toujours pour lui un attrait irrésistible. Il revoyait souvent *les Bardes* et *la Caverne* avec les mêmes sentiments de plaisir et d'admiration.

A propos de *la Caverne*, voici une anecdote assez curieuse, et dont nous pouvons garantir l'exactitude. — Pendant que Lesueur composait cette partition dans le château de M. Bochard de Champigny, on le surprit, vers la fin d'une nuit, couché à plat ventre sur le plancher, écrivant un chœur de cet opéra à la lueur vacillante et incertaine du foyer, dans la crainte de perdre ses inspirations. Ses bougies s'étaient éteintes avant le jour. M. de Champigny, qui se levait de bonne heure, fut effrayé en apercevant une lumière rougeâtre dans l'appartement de Lesueur; il courut avec son domestique, ouvrit brusquement la porte, et, voyant le célèbre musicien étendu par terre, il s'écria avec effroi :

— Que faites-vous donc là ?

— Je fais ma *Caverne*, dit Lesueur en se relevant et réparant le désordre de sa toilette.

M. de Champigny le gronda beaucoup.

— J'avais mon morceau dans la tête, dit le compositeur; je n'aurais pas pu dormir, et le voilà écrit.

Une heure après, dans tous le voisinage du château, on se racontait cette anecdote.

C'est encore pendant son séjour chez M. de Champigny que Lesueur fut tellement absorbé par la composition d'un autre chœur de *la Caverne*, « *La foudre éclate autour de nous*, » qu'il ne s'aperçut point d'un orage épouvantable qui ravagea toute la campagne environnante. La foudre créée par son imagination retentissait dans son orchestre avec tant de violence, qu'il n'entendit point les éclats de celle du ciel. Si la grêle qui tuait les bestiaux n'eût pas cassé les

vitres de son appartement inondé par la pluie, il ne serait pas sorti de longtemps de la préoccupation où il était plongé.

Parmi les jeunes musiciens qu'affectionnait l'Empereur, nous devons citer Boieldieu, dont les mélodiques inspirations rayonnaient alors sur notre scène lyrique.

Boieldieu était venu dès 1795 s'établir et chercher fortune à Paris. Le besoin d'émotions tranquilles et de sentiments aimables, qui, à la suite des agitations et des secousses violentes de la période que l'on venait de traverser, commençait peu à peu à se faire sentir, ne pouvait trouver nulle part meilleure satisfaction que dans le monde musical. Cette réaction ne fut pas sans influence sur le développement et le succès du talent de Boieldieu. Il commença par des romances qui, sous le patronage de Garat, le chanteur à la mode dans les salons, eurent une vogue brillante.

La Famille Suisse et quelques autres ouvrages moins importants signalèrent ses premiers pas dans la carrière du drame lyrique. Mais c'est à dater du *Calife de Bagdad* que se révélèrent tout l'éclat et toute l'originalité de son talent.

Ma Tante Aurore, petit opéra tout étincelant de mélodies inspirées, obtint un succès de vogue.

Malgré les sympathies qu'inspiraient généralement ses travaux, Boieldieu, qui était d'une extrême sensibilité, quitta la France et alla se fixer en Russie. Les neuf années consécutives qu'il passa à Saint-Pétersbourg furent consacrées à la composition de nouveaux opéras, écrits sur d'anciens poèmes ou sur des thèmes de vaudeville. Mais en dehors de l'atmosphère rayonnante de la civilisation parisienne, il ne pouvait avoir la pleine possession de ses facultés, et les témoignages d'admiration qu'il reçut à la cour de Russie et parmi les sommités aristocratiques ne pouvaient compenser la privation d'un public intelligent, et l'absence de collaborateurs distingués.

En 1811, Boieldieu se décida à revenir en France. L'Empire était alors dans toute sa splendeur. Sous l'influence du puissant génie qui présidait aux destinées de la France, avait grandi une glorieuse pléiade de compositeurs, dont

Boieldieu ne tarda pas à faire partie. Grâce à lui, l'Opéra-Comique, ce théâtre de création nationale, reprit une vie nouvelle.

Sans abandonner la tradition du style français, toujours clair, élégant, nettement découpé, Boieldieu se proposa constamment, surtout dans ses dernières années, sous l'influence de Rossini, d'atteindre à une manière plus riche, plus mélodieuse, plus brillante d'instrumentation. Il était dans la voie ouverte par Della-Maria ; pour sa part, il a puissamment contribué à relever la musique française de la crise d'atonie et de langueur où l'avait jetée l'éblouissante invasion de la musique italienne.

D'un caractère naturellement mélancolique, Boieldieu rehaussait son beau talent par les plus nobles qualités du cœur; son âme tendre et sympathique était accessible à toutes les émotions généreuses, et il avait toujours une manière ingénieuse de faire le bien.

VIII

Le foyer de l'Opéra. — Sa physionomie. — Ses habitués. — Parseval Grandmaison. — Souvenirs intimes d'une entrevue qu'il eut avec Napoléon. — Quelques aperçus de l'Empereur sur la musique et la poésie. — Un caprice de Martin. — Une représentation ajournée. — Tribulations à propos d'une barbe. — Une erreur typographique. — Un duel.

J'ai déjà dit quelques mots du foyer de l'Opéra. J'aurai encore l'occasion de revenir sur ce sujet intéressant. Je ne veux pour l'instant que mettre en ordre quelques notes éparses. Aux personnes qui fréquentent nos salons les plus en vogue, je dirai sans hésiter : Rien de ce qui frappe vos regards ne peut vous donner une idée du charme, de l'animation de l'ancien foyer de l'Opéra, le rendez-vous de tout ce que Paris comptait de plus célèbre, de plus distingué, de plus spirituel, de plus élégant. Là régnaient à la fois l'égalité la plus absolue et la politesse la plus exquise. Figurez-vous les seigneurs coudoyant les artistes, les sommités de l'aristocratie causant familièrement avec les gens de lettres, les privilégiés de la naissance et de la fortune s'inclinant devant la supériorité du talent. Figurez-vous tout ce qui peut exciter

l'intérêt : de l'esprit sans affectation, du bon sens sans sécheresse, de la fantaisie sans folles excentricités, des épigrammes sans amertume, de la franchise sans rudesse.

Parmi les habitués les plus assidus du foyer de l'Opéra, je citerai le marquis de Ximenès, le charmant vieillard à l'imagination toujours jeune Bouilly, l'auteur si populaire des *Contes à ma fille*, et qui fut longtemps le collaborateur de Dalayrac; Champein, le compositeur aux fraîches inspirations, qui a fait *la Mélomanie* et d'autres pièces ravissantes ; De Jouy, qui doit au poëme de *la Vestale* la meilleure partie de sa renommée, et le vicomte de Ségur, et le peintre David, et mesdames Armand et Branchu, deux illustrations de l'Académie impériale de Musique, et tant d'autres.

Un des littérateurs distingués de l'époque, Parseval Grandmaison, que l'Empereur a toujours honoré d'une confiance particulière, venait quelquefois animer ces réunions par des anecdotes qu'il contait à ravir. Un soir il nous intéressa vivement par le récit d'une conversation intime qu'il avait eue avec Napoléon. Je reproduis de souvenir cet entretien qui résume parfaitement les idées de l'Empereur sur la poésie et sur la musique.

« Quelque temps après mon arrivée d'Égypte, dit Parseval Grandmaison, je reçus l'invitation de me rendre au château. Je fus exact au rendez-vous. Le maître des cérémonies me reçut, et après m'avoir fait traverser des couloirs éclairés jour et nuit par des lampes, il m'introduisit dans un salon de médiocre grandeur et meublé sans beaucoup d'élégance. Les murs étaient décorés par des tableaux de l'école moderne; Napoléon était assis devant une petite table incrustée de porcelaine de Sèvres, et dont les pieds de bronze en triangle étaient richement ciselés. On voyait sur cette table quelques mets, entre autres des crépinettes, dont lui-même avait donné la recette à son maître d'hôtel. Son visage avait, par extraordinaire, une expression presque joviale.

» Il me parla d'abord, avec cette parole incisive et brève qui lui était si familière, de la grande publication qui se préparait alors sur l'expédition scientifique d'Égypte. Avec sa lucidité habituelle, il m'exposa ses idées sur ce travail

auquel il attachait beaucoup d'importance. Puis, changeant brusquement de conversation, il me dit :

— Connaissez-vous l'*Iphigénie en Aulide* de Gluck ?

— Sire, j'avoue à ma honte que je ne l'ai point encore vu représenter.

— Allez donc la voir. On vient de la reprendre à l'Opéra. Quel chef-d'œuvre, et comme la plupart des compositeurs actuels paraissent petits auprès de ce puissant génie ! Maintenant les poëtes et les musiciens ont tout rapetissé. Corneille et Gluck savaient seuls faire parler les rois et les grands hommes. Mais vous autres, vous n'y entendez rien... Parce que vous savez faire des vers plus ou moins harmonieux et des morceaux de musique plus ou moins savants, vous vous croyez des gens fort habiles, des génies immortels... Tout cela n'est que la broderie de l'étoffe dramatique.

» Je l'écoutais attentivement, et ne pouvais lui répondre ; car il ne m'en eût pas laissé le temps.

— Il faut à la poésie et à la musique dramatique de nouveaux éléments d'intérêt, continua-t-il ; notre époque grandit, il faut que tout grandisse avec elle...

» Je ne dois pas oublier de dire qu'il coupait chaque membre de ses phrases saccadées par une gorgée de café, dont il paraissait savourer délicieusement l'arome. Il acheva de vider la coupe en vermeil placée devant lui ; puis se levant, il fit quelques pas dans le salon, et revenant à moi, il me dit d'un ton bienveillant :

— Vous êtes poëte, et j'ai dû un peu froisser votre amour-propre. Allons, pas de rancune ; seulement rappelez-vous bien ceci : il nous faut des conceptions larges ; cette nécessité sera bientôt comprise, et j'en ai la certitude, l'art est à la veille d'une transformation.

» Sa physionomie familière redevint alors grave et sévère, et d'un signe de main il me congédia.

» Ces dernières paroles de Napoléon furent prophétiques. L'apparition presque simultanée des *Bardes*, de Lesueur, de *la Vestale* et de *Fernand Cortez*, de Spontini, vint démontrer la justesse de ses appréciations. »

Les artistes en vogue, les ouvrages nouveaux, les pre-

mières représentations, étaient le texte inépuisable des causeries du foyer. On y racontait un soir une anecdote assez plaisante; la voici :

Chérubini avait fait recevoir *Lodoïska* à l'Opéra-Comique. Mais Martin, chargé du principal rôle, en retarda longtemps la mise en scène. Il exigea diverses modifications, et le compositeur dut souscrire à ses désirs. Enfin, après deux mois de répétitions et de remaniements, la pièce figura sur l'affiche. Chérubini se rendit le matin au théâtre, afin de s'assurer que les meilleures dispositions étaient prises pour la représentation. Qu'on juge de son désappointement lorsqu'il apprit que sa pièce ne serait pas jouée le soir. Il prit des informations plus précises auprès d'un des principaux employés de l'administration. La réponse fut que Martin n'était point encore satisfait de son costume. Chérubini courut immédiatement chez l'artiste, qu'il trouva entouré de trois ou quatre individus avec lesquels il s'entretenait. C'étaient des tailleurs. Le maestro remarqua sur une table dressée au milieu de la chambre des tuniques, des châles, des turbans, sans compter une multitude de barbes. Sitôt qu'il aperçut Chérubini, il s'écria :

— Ah! mon cher, je suis bien aise de vous voir.

— Je venais m'assurer, lui dit le maestro, si une indisposition subite vous empêchait de chanter ce soir. Mais je m'aperçois, à votre figure et à l'éclat de votre voix, que vous vous portez à merveille. Quelle raison me donnez-vous pour justifier un ajournement qui me paraît sans motif?

— Comment, sans motif?... Vous ignorez donc que je n'ai pas encore complété mon costume?... J'en ai bien la plus grande partie, mais la plus essentielle me manque.

— Quoi donc?

— La barbe!

— Mais il me semble que vous n'avez que l'embarras du choix.

— En voici plus de quinze que Michelet m'a fait essayer; aucune n'a le genre des nuances que j'exige.

Là-dessus, il tâcha de prouver à Chérubini que sans une barbe convenable, il ne pouvait jouer son rôle avec quelque

chance de succès. Le maestro eut beau le presser, ce ne fut que huit jours après qu'il parut sur la scène avec une barbe de son goût.

Parmi les gens de lettres qui fréquentaient le foyer de l'Opéra, je dois citer Despaze, jeune Bordelais, qui avait acquis une certaine réputation par des satires pleines de verve, où il flagellait impitoyablement toutes les médiocrités. Un jour il lui arriva une aventure assez singulière : nous la reproduisons dans tous ses détails.

Dans une satire contre les artistes de l'époque, Despaze avait raillé un chanteur de salon plus que médiocre, du nom de Martin. Voilà qu'un matin, un beau monsieur, d'une élégante tournure, se présente chez Despaze, et, en entrant chez lui, débute en ces termes :

— Je viens savoir de vous, monsieur, de quel droit vous livrez mon nom à la risée publique?

— Monsieur, à qui ai-je l'honneur de parler?

— Monsieur, je me nomme Martin, je suis artiste à l'Opéra-Comique, et j'ai chanté assez fréquemment dans les derniers concerts.

— Mais, monsieur, c'est un Italien ; c'est le chanteur Martini que j'ai désigné.

— Prenez un exemplaire de vos Satires, et vous y verrez le nom de Martin qui est le mien.

— Il est vrai, mais c'est une erreur du typographe.

— C'est possible, mais une pareille excuse ne me satisfait pas.

— J'ai l'honneur de vous déclarer pour la seconde fois que ce n'est pas vous que j'ai voulu attaquer. Si ma parole ne vous suffit pas, je suis à vos ordres.

— Eh bien, veuillez vous trouver demain à six heures à la Porte-Maillot.

— J'y serai.

Martin se retira, et la rencontre eut lieu dans un fourré du bois de Boulogne. Les deux antagonistes tirèrent au sort au moyen d'un écu jeté en l'air : Martin fut favorisé, il fit feu, et la balle pénétra profondément dans la cuisse gauche de Despaze. Malgré sa blessure, il lâcha son coup de pisto-

let; mais sa main n'était pas sûre. Martin et les témoins l'entourèrent de leurs soins, et le conduisirent jusqu'à son domicile. Deux chirurgiens célèbres furent appelés. Il fallut faire une incision profonde pour extraire la balle, et Despaze supporta cette opération avec calme et courage.

Au bout d'une quinzaine de jours le blessé fut complétement rétabli, et Martin fut le premier à lui exprimer de vive voix ses regrets en lui demandant son amitié.

IX

Napoléon et Crescentini.— Le comte de Balck.

Le Consulat et l'Empire, en ramenant le calme et la sécurité, virent affluer à Paris une foule d'étrangers de distinction, attirés par cette variété de plaisirs qu'offre au plus haut degré la capitale de la France. Les guinées de l'aristocratie russe et britannique vinrent alimenter notre industrie et donner aux arts une nouvelle impulsion. La plupart de ces grands seigneurs étaient des hommes aussi spirituels qu'éclairés, initiés aux ressources de notre langue, familiarisés avec les richesses de notre littérature, et faits pour briller dans le monde parisien. Quelques-uns ouvrirent leurs salons aux célébrités du jour, et obtinrent une considération qu'ils devaient plus encore à leur mérite personnel qu'à leur immense fortune.

Nous mettrons en première ligne le comte de Balck, grand seigneur russe, doué d'une figure aussi noble qu'expressive, et qui possédait toutes les grâces françaises. Il recevait tous les mercredis, et réunissait à sa table plusieurs célébrités artistiques et littéraires. Après dîner, on s'entretenait des nouvelles du jour, et, vers les dix heures, un de nos virtuoses les plus distingués se faisait entendre. Viotti fit longtemps les délices de ces soirées.

Plusieurs dames, excellentes musiciennes, faisaient partie du salon du comte de Balck; on y remarquait surtout la jeune comtesse de Ricci. Sa voix était délicieuse et perfectionnée par les leçons des plus grands maîtres de Paris. On n'oubliera jamais l'impression qu'elle produisait sur les spectateurs

lorsqu'elle chantait le fameux air de Juliette : *Ombra, adorata, spetta.*

Le célèbre soprano Crescentini le lui avait appris avec les nombreux ornements qu'il y ajoutait. L'Empereur, qui avait fait venir à Paris l'illustre chanteur italien, après lui avoir entendu chanter cet air, lui accorda une pension de dix mille livres et la croix de la Couronne de fer.

Peu d'artistes ont poussé aussi loin que Crescentini, cette noble fierté qui s'émeut, s'irrite, se soulève à la moindre apparence d'injustice et de dédain. Chez lui, les révoltes de l'amour-propre froissé éclataient en brusqueries d'une nature fort étrange, et parfois il lui arriva de tirer de singulières vengeances de ceux qui l'avaient blessé, même à leur insu. Voici à ce sujet une anecdote assez curieuse.

C'était en 1811. Il devait y avoir un concert aux Tuileries. Napoléon, l'impératrice Joséphine et toutes les notabilités militaires et politiques devaient assister à cette solennité musicale; aussi le programme était-il composé avec un discernement, une intelligence et une variété qui faisaient le plus grand honneur aux ordonnateurs de la fête. Quant aux artistes appelés à faire l'exhibition de leurs talents devant cette assemblée d'élite, il est inutile de dire qu'ils figuraient tous au premier rang dans la hiérarchie des musiciens de l'époque. C'était Viotti, l'exécutant modèle, Viotti le violoniste aux suaves et poétiques inspirations, et à côté de lui Baillot, qui déjà marchait sur ses traces et se montrait digne de recueillir bientôt l'héritage de ce maître fameux. Et parmi les chanteurs, c'étaient madame Branchu, une des voix les plus ravissantes dont les anciens habitués de nos théâtres lyriques aient gardé le souvenir; Garat, l'organe le plus mélodieux, peut-être qui ait retenti dans nos salons aristocratiques; Nourrit père, l'artiste au talent si pur, si correct, si élevé ; et Crescentini, un des plus admirables chanteurs que nous ait envoyés l'Italie, cette terre féconde en grands virtuoses. Telles étaient les principales illustrations qui devaient figurer au concert de la cour.

Au jour indiqué, les salons du palais impérial furent décorés avec magnificence, et un théâtre fut organisé dans une

pièce assez vaste pour contenir environ trois cents personnes. C'était le nombre fixé par la volonté de l'Empereur.

Quand tous les préparatifs furent terminés, cinq heures sonnaient déjà à l'horloge des Tuileries, et la fête devait commencer à sept heures. Le maître des cérémonies s'aperçut alors avec effroi qu'il avait commis un oubli impardonnable. Il était d'usage, quand on donnait un concert à la cour, d'envoyer une des voitures du château à chacun des artistes qui devaient concourir à l'éclat de la solennité. C'est ce qu'on avait oublié de faire dans cette circonstance, et cependant la mesure dont nous parlons était d'autant plus nécessaire, que, ce jour-là, il pleuvait à torrents, et qu'il était impossible de s'aventurer dans les rues de Paris sans arriver à sa destination crotté jusqu'à l'échine.

A la cour de Napoléon, plus que dans toute autre peut-être, on était scrupuleux, sévère à l'excès sur l'article du cérémonial et de l'étiquette, et sans nul doute l'Empereur se serait fâché sérieusement contre son maître de cérémonies s'il eût été informé de sa négligence. Celui-ci comprit tout de suite l'étendue de sa faute, et fit tous ses efforts pour la réparer. Les domestiques du château furent chargés immédiatement de préparer toutes les voitures qui seraient disponibles, et de courir, de s'élancer avec toute la rapidité possible vers la demeure de chacun des artistes dont le nom figurait au programme.

Mais cet ordre avait été donné trop tard. Pressés, aiguillonnés par la voix impérieuse du maître des cérémonies, qui leur répétait que le moindre retard pouvait les compromettre, les gens du château firent les choses avec confusion, désordre, précipitation ; l'étiquette eut à subir, ce jour-là, les plus rudes atteintes. Crescentini, par exemple, vit arriver chez lui, au lieu d'un somptueux équipage, d'un équipage de cour, devinez quoi.... un misérable char-à-bancs ! et il tombait une pluie battante.

L'artiste fut blessé, piqué au vif de ce manque d'égards et de procédés. Il dissimula pourtant son mécontentement, sa colère, et se résigna à monter dans le char-à-bancs. Justement, il tombait alors une averse épouvantable, et le con-

ducteur, qui s'était prudemment muni d'un parapluie, s'efforça de le garantir. Mais, par une bizarre fantaisie, par un caprice inexplicable, Crescentini repoussa cet abri protecteur, et quand il arriva au château, l'eau ruisselait de ses cheveux et de ses habits.

Quelques minutes après, le concert commença. Viotti exécuta un de ses plus ravissants concertos. Garat chanta une de ses plus délicieuses romances. Puis vint le tour de Crescentini.

Arrivé devant cet auditoire d'élite, Crescentini se mit tranquillement à secouer ses cheveux, ses habits, son jabot, trempés par la pluie. Il aspergeait tout le monde à la ronde... Chacun s'étonnait de ces étranges façons d'agir. Les dames, les cavaliers se reculaient avec effroi, de peur que cette malencontreuse aspersion ne ternît leur éblouissante toilette.

Ce manége dura environ cinq minutes. Puis, quand il eut bien secoué toutes les parties de son costume :

— Messieurs, dit-il aux spectateurs, il m'est impossible de chanter aujourd'hui, car j'ai gagné tout à l'heure un rhume épouvantable; c'est la faute de ce maudit char-à-bancs qu'on m'a envoyé.

En achevant ces mots, Crescentini disparut au milieu de la surprise et du désappointement de l'assemblée, qui ne pouvait s'expliquer les motifs de cette singulière boutade.

L'impératrice Joséphine comprit; elle devina que son maître de cérémonies avait fait quelque maladresse, et, toujours bonne, toujours indulgente, elle excusa l'emportement de Crescentini. De retour au palais, elle prit des informations à ce sujet, et bientôt ses soupçons se changèrent en certitude. Le lendemain matin, elle en causa avec Napoléon, celui-ci tança vertement l'ordonnateur de la fête, et, profitant de cette occasion pour donner une nouvelle marque de sympathie et d'intérêt à un de ses chanteurs favoris, il lui envoya son médecin et lui fit parvenir en même temps une magnifique tabatière en or, enrichie de son portrait, et dont l'intérieur portait cette inscription : *Napoléon à Crescentini.*

On sait que l'Empereur n'accordait cette flatteuse distinction qu'aux hommes qu'il honorait d'une estime particulière.

X

Encore le comte de Balck. — La comtesse de Ricci. — La princesse de Palme. — Garat, homme du monde. — Quelques erreurs rectifiées. — La duchesse de San-Stefano. — Une collection de grotesques. — Une fête champêtre. — Curieux détails.

Je citerai encore parmi les dames qui venaient assidûment chez le comte de Balck, madame Constance Pipelet, qui plus tard épousa en secondes noces le prince de Salm-Dick. Son éclatante beauté lui avait conquis de nombreux admirateurs, et elle jouissait d'une assez grande réputation littéraire. Les aristarques du temps l'avaient placée sur la même ligne que mesdames de Genlis et Dufrenoy, et à une légère distance de l'illustre auteur de *Corinne*. La postérité n'a point confirmé cet arrêt; mais madame Constance de Salm n'en était pas moins une femme d'infiniment d'esprit, passionnée pour les beaux-arts, et surtout excellente musicienne. Elle a composé plusieurs romances dont le succès s'est longtemps soutenu; elle eut pour collaborateurs Monsigny, Grétry, et d'autres compositeurs d'un grand mérite.

Garat était un des habitués les plus assidus de nos réunions du vendredi, auxquelles son inimitable talent venait ajouter un charme irrésistible.

Comme artiste, Garat a eu le rare privilége de n'avoir point de détracteurs, et sa voix, sa méthode, son goût exquis ont été admirés des juges même les plus sévères. La critique a pris sa revanche en mettant en relief des défauts, des bizarreries, des ridicules, qui prouvent que les hommes d'un grand talent ne sont pas plus que les esprits vulgaires à l'abri des faiblesses de l'humanité. Dans son costume, dans son accent, dans sa façon de marcher, de saluer, de se poser devant le public, Garat poussait la prétention jusqu'à l'extravagance; il voulait à tout prix passer pour un roué, pour un homme à bonnes fortunes; à l'en croire, il avait le port, le geste, le regard, le ton, les grandes manières de M. de Richelieu. Quel dommage qu'il n'eût point vécu soixante ans plus tôt! il aurait ébloui, fasciné, rendu folles toutes les belles marquises de la régence. Garat vous disait tout cela très-sé-

rieusement. Au premier abord, il vous apparaissait comme le fat le plus impertinent, le plus prodigieux. Mais sous cette apparence de frivolité, vous découvriez bientôt un noble cœur et un esprit plein de naturel et de verve.

Qui donc a dit que Garat n'avait point d'esprit? Il faut l'avoir entendu quand, dans un cercle d'amis, il se livrait aux élans de son imagination vive et féconde; alors la contrainte, l'affectation, la raideur disparaissaient pour faire place à l'abandon, au laisser-aller, à la franchise, et les mots heureux, les saillies, les observations ingénieuses jaillissaient à profusion.

Tous les salons n'étaient pas aussi bien composés que celui du comte de Balck; une jeune et riche Milanaise, fixée depuis peu de temps à Paris, la duchesse de San-Stefano, avait réussi à rassembler dans le sien la plus singulière collection de grotesques : les virtuoses incompris, les chanteurs méconnus, les poëtes dédaignés, trouvaient là, deux fois par semaine, la plus gracieuse hospitalité. C'est avec ce personnel d'élite que la duchesse organisait des concerts qui étaient, sans contredit, les plus curieux de l'époque.

La duchesse de San-Stefano eut un jour la fantaisie de ressusciter une des plus charmantes traditions du siècle dernier : elle conçut le projet d'une fête champêtre; mais cette idée, qui pouvait être bonne, fut exécutée, comme on va le voir, de la façon la plus saugrenue.

Dans les *Salons de Paris,* qui m'ont fourni quelquefois d'utiles matériaux pour ce travail, madame la duchesse d'Abrantès raconte avec infiniment de verve et d'esprit cette aventure divertissante. Nous avons cru devoir conserver tous les détails pittoresques, tous les traits caractéristiques de son récit. Rien ne vaut la relation d'un témoin oculaire.

La duchesse imagina de faire garnir un cabinet qui était au bout de son grand salon, de feuillages, de fleurs et d'arbustes; elle fit venir de la campagne une douzaine de moutons bien beaux et bien frisés : on mit les infortunés dans un bain d'eau de savon; on les frotta, on les parfuma, on leur mit des rubans roses au cou et aux pattes, et puis on les conduisit dans une pièce voisine, jusqu'au moment où l'une des

femmes de la duchesse, habillée en bergère, et un de ses valets de chambre, habillé aussi en berger, devaient conduire le troupeau et le faire défiler, en jouant de la musette, de la flûte et du hautbois, derrière une glace sans tain qui séparait le cabinet du grand salon.

Tout cela était parfaitement conçu, mais ordonné d'une façon pitoyable. Le malheureux troupeau devait avoir un chien; on ne se le rappela qu'au moment..... et l'on alla prendre un énorme chien à qui l'on fit subir le bain savonné des moutons; et puis, pour commencer la connaissance, on le fit entrer dans la chambre où étaient les moutons. Mais à peine eut-il mis la patte dans cette étable d'un nouveau genre, qu'étonné de cette société, le chien fit entendre un grondement si terrible, que les moutons, quelque pacifiques qu'ils fussent de leur nature, ne purent résister à l'effroi qu'il leur causa. Saisis d'une terreur panique, ils s'élancèrent, bondirent hors de la chambre; et une fois les premiers passés, l'on sait que les autres ne demeurent jamais en arrière : quoiqu'ils ne fussent pas les moutons de Panurge, ils n'en suivirent pas moins leur chef grand bélier, qui, dans son trouble, enfila la première porte venue; cette porte le conduisit dans un salon rempli de feuillage, d'où il se précipita en furieux, suivi des siens, dans le grand salon où la duchesse de San-Stefano dansait de toutes ses forces, en attendant la venue du troupeau.....

En se trouvant au milieu de cette foule, les sons de la flûte et du hautbois, le mouvement de la danse, le bruit, l'éclat des lumières, mais surtout la vue de ces autres moutons qui les regardaient tout hébétés, rendirent les vrais moutons furieux; le bélier surtout attaqua vigoureusement le bélier ennemi et cassa sa corne sur une magnifique glace dans laquelle il se mirait... Le reste du troupeau se rua sur les femmes en voulant se sauver. C'était un désordre, une confusion indescriptibles; les instruments de musique, les fleurs, les arbustes jonchaient le sol, les toilettes étaient déchirées, les danseuses poussaient des cris lamentables.

Enfin, tous les valets de chambre et les valets de pied de la maison s'étant mis en chasse, on parvint à emmener le

malencontreux troupeau; il commençait à s'en aller avec assez d'ordre, lorsque le chien, qui avait conquis l'étable et en était paisible possesseur, s'avisa de venir voir aussi la fête. A l'aspect de sa grosse tête, les moutons se sauvèrent de nouveau avec furie, mais cette fois ce fut dans le jardin. Là, une sorte de vertige les saisit, et pendant une heure la chasse fut inutile, on n'en pouvait attraper aucun.

D'après ce récit de madame d'Abrantès, auquel je n'ai rien voulu changer, je laisse à penser quelle charmante fête la duchesse de San-Stefano donna à ses amis. Cette délicieuse bouffonnerie défraya pendant longtemps la verve des chansonniers et des vaudevillistes.

XI

De l'importance que l'Empereur attachait à la musique italienne. — Barilli pris pour le Pape. — Prédilection de l'Empereur pour Cimarosa. — Le *Matrimonio segreto*. — Une conversation que j'ai eue avec Champein. — Début musical d'un savant illustre, M. Orfila. — Curieux détails.

C'est à l'Italie que la musique française a dû sa régénération. Les artistes ultramontains ont été nos maîtres; c'est en suivant leur impulsion que nous avons marché dans la voie du progrès.

L'Empereur Napoléon fut donc bien inspiré lorsqu'il offrit une hospitalité généreuse aux grands talents qui s'étaient développés au delà des Alpes. En appelant Paisiello à la surintendance de la chapelle, et Paër à la direction de la musique impériale, il voulut s'approprier deux éminents compositeurs dont s'honorait l'Italie. Nous avons vu que Crescentini fut comblé de ses faveurs, et il s'attacha, par de magnifiques engagements, les Barilli, les Tachinardi, les Crivelli, c'est-à-dire les voix les plus belles, les plus mélodieuses des premières années de ce siècle.

Barilli, cet excellent comédien, ce délicieux *primo buffo caricato*, faisait particulièrement les délices de Napoléon. — A propos de Barilli, nous avons entendu raconter une anecdote assez plaisante. Ce chanteur avait obtenu de Napoléon un congé de deux ou trois mois pour aller régler quelques

affaires en Italie. Il retournait à son poste, et venait rejoindre, à Paris, la troupe chantante du théâtre de l'Empereur. Il faisait froid, et pour passer le mont Cenis, Barilli s'était coiffé d'un bonnet rouge descendant jusqu'aux oreilles. Arrivé à Lyon, il s'établit à l'hôtel de l'Europe, pour y passer quelques jours et se reposer des fatigues du voyage; il demanda l'heure du souper.

— Monseigneur, lui répond la maîtresse de l'établissement, nous n'avons pas d'autre heure que la vôtre. Ordonnez, et vous serez servi dans votre appartement.

— Mais, je n'ai pas les moyens de faire autant de dépense. La table d'hôte me suffit.

— Nous savons bien qu'une personne qui est forcée de quitter sa patrie peut se trouver gênée. N'importe, nous sommes trop heureux de recevoir votre visite. C'est le ciel qui vous envoie. Ne soyez point inquiet sur la dépense. Que l'on conduise monseigneur à l'appartement des ambassadeurs.

Barilli se laissa guider. On lui sert un souper exquis, des vins délicieux. Le classique macaroni, le chapon truffé, le *ravioli* ne sont point oubliés. Accoutumé aux méprises qui font le sujet de tant d'opéras bouffons, Barilli vit bien qu'il y avait quelque imbroglio de cette espèce. Trop galant homme pour profiter des bienfaits qui s'adressaient à un autre, il voulut qu'on s'expliquât.

— Je ne suis pas celui que vous croyez, mais un honnête chanteur engagé pour tenir l'emploi de *primo buffo*.

— Nous savons tout. Exilé, proscrit, il est naturel que vous ayez recours à d'innocentes ruses. Au reste, soyez assuré de notre discrétion.

Je vois qu'il faut se résigner, dit Barilli. Il reste encore plusieurs jours à Lyon, pendant lesquels il fait grande chère. Cependant, le jour fixé pour sa rentrée approchait, et il se vit forcé de dire adieu à ses aimables hôtes. Son bagage était déjà placé sur la voiture. Le *buffo* sort de sa chambre, la bourse à la main, et trouve, dans la pièce voisine, les maîtres de la maison, leurs parents, alliés, amis, domestiques agenouillés, et le suppliant de leur donner sa sainte bénédiction. Barilli ne s'attendait pas à cet effet dramatique.

— Vous refusez mon argent, leur dit-il, et vous demandez ma bénédiction; il y aurait de l'ingratitude à vous en priver, je vous la donne : *In nomine Patris et Filii et Spiritus Sancti.*

— Amen, répondit en chœur la dévote compagnie, et Barilli s'empressa de monter en voiture.

Le pape était alors à Savonne. Beaucoup de cardinaux, exilés dans le midi de la France, avaient passé à Lyon. La barrette rouge, l'accent italien, une belle figure, d'un caractère un peu monacal, firent prendre l'illustre *buffo* pour une Éminence.

L'Empereur rit beaucoup de l'aventure de Barilli, et il se plaisait à en raconter les détails.

Napoléon attachait la plus grande importance aux chefs-d'œuvre de la musique italienne; il les revoyait toujours avec un plaisir qui se manifestait par de joyeuses acclamations. Mais les productions de Cimarosa avaient pour lui un intérêt et un charme particuliers.

La prédilection de l'Empereur pour les ouvrages de Cimarosa avait donné à la musique de ce compositeur une vogue qui grandissait chaque jour. Par une contradiction singulière, Napoléon, dont la nature énergique et puissante semblait ne pouvoir être impressionnée que par de larges et vigoureuses inspirations, Napoléon aimait passionnément ces caressantes mélodies, ces grâces charmantes, ces tendres et poétiques modulations, ces exquises délicatesses et toutes ces aimables qualités qui, dans l'art musical, donnent à Cimarosa une place analogue à celle que Raphaël et Corrège occupent dans les arts du dessin. Le conquérant, le législateur, le grand homme d'Etat, fatigué de planer dans les plus hautes sphères, se reposait avec délices dans ces régions calmes et sereines que la verve élégante du maestro italien colorait des plus doux rayons. A le voir respirer les parfums qui s'exhalaient de toutes ces ravissantes mélodies, vous auriez dit un aigle qui, descendu des hauteurs du ciel ou des cimes des montagnes, vient dans les vallons écouter les amoureuses romances des fauvettes et des rossignols.

Tout ceci explique pourquoi, sous l'empire, Cimarosa

jouit si longtemps des faveurs du dilettantisme. Les plus jolis airs du *Matrimonio segreto* avaient un prodigieux succès dans les salons. J'eus occasion d'entendre chanter cette délicieuse musique par un homme devenu depuis très célèbre. Voici à quelle occasion :

Un soir, chez le comte de Balck, un jeune homme, que je n'avais point encore remarqué, attira vivement mon attention. Sa physionomie était, en effet, des plus remarquables ; son front large, sa figure expressive, son air sérieux et un peu mélancolique, son œil où rayonnait une intelligence supérieure, tout en lui commandait le plus vif intérêt.

— Quel est ce jeune homme ? dis-je à mon ami Champein, auprès duquel j'étais assis.

— C'est un Portugais venu à Paris pour étudier la médecine, et qui promet de marcher avec succès sur les traces de Lavoisier et de Chaptal. Le comte de Balck le protège beaucoup.

— Le comte s'occupe donc de chimie ?

— Pas du tout ; le jeune homme en question a d'autres titres à ses sympathies que de fortes études scientifiques. Je vous surprendrai beaucoup en vous disant que vous voyez là une des organisations musicales les plus extraordinaires de notre époque.

— Son nom ?

— Ma foi, je l'ai oublié ; tout ce que je sais, c'est qu'il se termine en I ou en A, et je me brouille toujours avec ces diables de noms... Quoi qu'il en soit, il possède une voix de ténor vraiment admirable. Il s'est fait entendre pour la première fois, il y a deux jours, à une soirée donnée par une de nos illustrations financières ; il y a produit la plus profonde sensation, et nul doute que, s'il voulait débuter sur une de nos scènes lyriques, il ne s'y plaçât tout d'un coup au premier rang.

— Et pourquoi hésiterait-il à se lancer dans une carrière où sa fortune est assurée, s'il a le talent supérieur qu'on lui attribue ?

— C'est en effet ce qu'il aurait de mieux à faire ; mais, le croiriez-vous, il n'a que du dégoût pour la carrière des arts,

et ne considère la musique que comme une chose de luxe, une brillante superfluité, un prétexte pour être admis dans les salons, un moyen de conquérir les faveurs du grand monde, car il a de l'ambition à sa manière. Son idée fixe est de devenir un savant de premier ordre. Il est vraiment dommage qu'il soit si original; dans tous les cas, c'est un grand virtuose.

— Voilà votre opinion?
— Et celle des hommes les plus compétents.
— Sous quel habile maître ce phénomène s'est-il donc développé? Où a-t-il fait ses études musicales?
— Je ne sais.
— Comment! vous ne connaissez aucun de ses antécédents?
— Absolument aucun.
— Écoutez, mon ami, dis-je à Champein, tout ce que vous me dites là me paraît fort extraordinaire. L'expérience m'a rendu quelque peu sceptique, et vous me permettrez de vous parler franchement.
— Je vous écoute.
— Eh bien! je crains que dans cette circonstance vous ne vous fassiez le complaisant écho d'éloges exagérés. Nous vivons dans un monde où les meilleurs esprits sont exposés souvent à prendre pour des réalités les illusions les plus grossières... Vous savez que chaque année les salons parisiens éprouvent l'irrésistible besoin de mettre en évidence quelque prodige nouveau, dont la célébrité ne dépasse point la durée de quelques semaines... J'en ai tant vu naître et mourir, de ces grands artistes! Tenez, mon ami, je douterai du génie de votre virtuose espagnol, jusqu'à ce que vous m'en ayez donné des preuves positives.
— Eh bien! vous en aurez!
— Quand?
— Ce soir.
— Où?
— Ici même.

Au moment où se terminait notre conversation, le violon de Kreutzer commença une de ces délicieuses fantaisies qui obtenaient toujours un succès d'enthousiasme. A mesure

que les motifs se développaient, l'émotion de l'auditoire se manifestait avec plus de vivacité, et le jeu plein de verve et de hardiesse du célèbre exécutant produisit un effet irrésistible. Pour moi, je ne ressentis qu'à un faible degré l'influence de ce merveilleux talent. Mon imagination était entièrement préoccupée de l'étrange révélation que Champein venait de me faire. J'attendais avec impatience le jeune chanteur, et l'avouerai-je, j'éprouvais une secrète joie en pensant que je pourrais donner une leçon à mon ami et lui prouver qu'il s'était laissé aller trop facilement à l'enthousiasme.

Le comte dit quelques mots à l'oreille du jeune homme, et celui-ci, sans se faire prier davantage, se mit à chanter un des morceaux les plus admirés et les plus populaires du *Matrimonio segreto*. Je fus ravi, émerveillé. C'était une méthode, une souplesse de vocalisation, une pureté, une élégance, des broderies de bon goût et une expression dramatique au-dessus de toute louange. Il y avait là des dilettantes distingués, des artistes du plus grand mérite. Eh bien, ils s'accordèrent tous à proclamer que leur oreille n'avait jamais été frappée par des accents plus délicieux, plus sympathiques; qu'ils n'avaient jamais entendu exprimer avec plus d'intelligence, de précision et de verve toute la poésie de la musique, toutes les grâces de la mélodie.

Lays, qui était présent, dit ces paroles :

— Monsieur Orfila, on n'a jamais mieux chanté ce morceau, on ne le chantera jamais mieux que vous.

L'admirable artiste que nous venons de mettre en scène était en effet M. Orfila, devenu quelques années après une des plus grandes illustrations scientifiques du dix-neuvième siècle; doué par la nature de l'organe le plus enchanteur, il aurait pu rivaliser avec Duprez et Rubini, les éclipser peut-être. Mais tout en dirigeant vers des travaux d'un autre genre ses puissantes facultés, il ne cessa jamais de cultiver l'art auquel il avait dû ses premiers succès dans le monde. La musique, qui avait charmé sa jeunesse, embellit ses derniers jours.

XII

Les sociétés chantantes de l'Empire.

Depuis quarante ans, la France est affectée d'une passion singulière, qui a modifié de la manière la plus fâcheuse l'esprit et le caractère national; nous voulons parler de cet absurde et déplorable travers qui consiste à disserter sans trêve et sans relâche sur ce que pensent les gouvernements, sur ce que font les ministres, sur ce que disent les chancelleries, sur ce que débitent les propagateurs de nouvelles plus ou moins apocryphes. Est-il un homme de sens qui ne soit profondément attristé des affreux ravages qu'a faits chez nous la *politicomanie?* elle a ôté à la conversation ce qu'elle avait de grâce, de variété, d'imprévu; la gaieté française a disparu pour faire place à un langage sans couleur et sans originalité.

Sous l'Empire, on s'occupait peu de politique; à cet égard, la France s'était pliée avec une docilité merveilleuse aux volontés du maître. Ce n'est pas toutefois que l'esprit de fronde se fût effacé; cet esprit, qui est indestructible comme tout ce qui tient au caractère national, avait seulement subi une transformation en harmonie avec les circonstances. Les faiseurs de satires et de pamphlets laissaient le pouvoir faire tranquillement sa besogne; mais, en revanche, ils fustigeaient sans pitié les travers et les niaiseries prétentieuses que leur offraient le grand monde, la littérature et les arts. Jamais on ne vit un tel déluge de bons mots, de chansons, d'épigrammes, de traits piquants décochés contre les mauvais auteurs, les mauvais comédiens, les mauvais chanteurs, les mauvais virtuoses; il ne surgissait pas une plaisanterie dans le monde littéraire ou musical sans qu'aussitôt des refrains satiriques ne vinssent lui imprimer le stigmate du ridicule. Les plus grands salons n'étaient pas même à l'abri de ces attaques; mais ils avaient le bon esprit d'en rire tout les premiers.

L'Empire fut l'âge d'or de la chanson. Il se fonda à Paris toutes sortes de sociétés chantantes, qui, néanmoins, ne pou-

vaient dépasser, sans autorisation, le nombre de vingt membres; *le Caveau moderne*, qui continua si heureusement les piquantes traditions de la vieille gaieté française, et où chaque sociétaire devait fournir par mois une chanson sur un sujet donné; *les Épicuriens, le Caveau des Muses, la Société Lyrique, la Société des Enfants d'Apollon, la Société du Montparnasse*, etc., tous ces gens dînaient, chantaient et buvaient dans leurs séances. La table littéraire était une table à manger où la nappe était toujours mise.

Il y avait même une réunion chantante qui s'appelait *la Société de la Fourchette*. Celle-là s'assemblait tous les quinze jours et déjeunait alors toute la journée; ses membres n'avaient pas voulu dépasser le nombre de quatorze; ils se connaissaient; ils s'étaient engagés à se pousser mutuellement, ce qu'ils firent avec tant d'intelligence, que tous les quatorze obtinrent de hautes fonctions et arrivèrent à l'Académie.

Lorsqu'il s'agissait de faire réussir un des membres de la Fourchette, les treize autres qui se trouvaient dans les journaux ou dans les emplois, ou qui étaient répandus dans la société, ne négligeaient aucune démarche; actifs, remuants, infatigables, ils mettaient en œuvre, pour arriver à leur but, les moyens les plus ingénieux, les plus savantes combinaisons. C'était le zèle et la puissance d'une loge maçonnique.

Il y eut des sociétés moins prévoyantes, qui ne se réunissaient que dans le but de chanter, de rire et de dîner. On est gastronome à Paris. Ces sociétés, par leurs noms du moins, rappelaient un peu ce qui s'est vu en Italie dans les deux derniers siècles, où l'on comptait à Milan seulement vingt-cinq académies libres. La plupart des sociétés italiennes se signalaient par de bizarres dénominations : c'étaient *l'Académie des Impatients, l'Académie des Inquiets, l'Académie des Altérés, l'Académie des Lunatiques, l'Académie des Fantasques*, etc. Ce furent à Paris *la Société des Sots, la Société des Fous, la Société des Paresseux*, qui, dit-on, justifiaient leur titre; *la Société des Ours*, qui dans leurs chansons imitaient à ravir les grognements de ces quadrupèdes; *la So-

ciété *des Bêtes*, où l'on n'admettait que des membres très-spirituels.

Chacun dans cette dernière prenait le nom d'un animal, d'un oiseau ou d'un poisson. Désaugiers, le chansonnier célèbre, y fut reçu, et paya son entrée par une chanson dont nous citerons quelques couplets; il la chanta sur l'air *ma Tanturlurette* :

> Vous m'avez nommé pinson,
> Je vous dois une chanson,
> Qui soit à la fois honnête
> Et bien bête (*bis*),
> Bête, bête, bête.
>
> Je suis à votre hauteur,
> Car, au premier mot, la peur
> D'être un fort mauvais poëte
> Me rend bête (*bis*),
> Bête, bête, bête.
>
> Que je suis fier de ce nom,
> Puisque, dans cette maison,
> Jusqu'à l'ami qui nous trahit,
> Tout est bête (*bis*)!
> Bête, bête, bête.

Cette petite pièce, dans le recueil de Désaugiers, est intitulée : *Chanson à l'occasion de ma réception dans la Société dite des Bêtes.*

Dans le tableau des Sociétés chantantes du temps de l'Empire, n'oublions pas de mentionner *les Diners du Vaudeville*, dont faisaient partie les écrivains les plus spirituels et les plus charmants compositeurs de l'époque : Étienne, Dupaty, Hoffman, Piis, Barré, Desfontaines, Grétry, Nicolo, Monsigny, Dalayrac. C'est là que furent improvisés tant de délicieux couplets, dont la vogue a survécu aux circonstances qui les firent éclore; c'est là aussi que furent composés les plus jolis airs de ces opéras comiques dont le temps n'a point effacé les grâces charmantes : *Jeannot et Colin*, *le Déserteur*, etc., etc.

Des hommes, dont le nom a obtenu depuis un assez grand retentissement dans le monde politique, faisaient partie des

Dîners du Vaudeville. En voyant ces joyeuses physionomies, en entendant ces chansons si vives, si pétillantes de verve, qui donc se serait douté qu'il avait devant lui l'élite des législateurs de la France ?

On me dira, peut-être, que c'étaient là des occupations bien frivoles, je l'accorde ; mais tout cela, du moins, avait le grand mérite d'être amusant. Quoi qu'en puissent dire les apologistes exclusifs du genre sérieux, la gaieté franche, le gros rire, les facéties spirituelles, ne sont point à dédaigner, et j'avoue que je préfère à telles partitions bien lourdes, bien savantes, bien soporifiques, la plupart des couplets que les aimables convives du *Rocher de Cancale* improvisaient entre deux vins.

XIII

Viotti à Londres.

Un soir de l'hiver de 1810, je me trouvais chez le comte de Balck. La société était nombreuse et choisie ; il y avait là le duc de Bassano, Merlin de Douai, Benjamin Constant, Rœderer, Arnault, de Jouy, Alissan de Chazet, Legouvé, Grétry, Boieldieu, Dalayrac, etc., c'est-à-dire la plupart des illustrations politiques, littéraires et artistiques ; — puis un essaim de jolies femmes, parmi lesquelles se détachait la ravissante tête de madame Récamier, ce type accompli de beauté, de distinction et de grâce. — Il faut avoir vu cette société si polie, si aristocratique, si éminemment française, pour se faire une idée de tout ce qu'on y dépensait d'esprit, de verve, d'imagination. Ce soir-là, tout se trouvait réuni : le prestige des plus beaux noms, le charme des plus intéressantes causeries, l'attrait des œuvres musicales les plus remarquables, et ce qui ne gâte jamais rien, un luxe éblouissant de parures et une élégance du meilleur goût.

Onze heures et demie venaient de sonner, plusieurs personnes se disposaient à quitter le salon, lorsque tout à coup on annonça un nouveau visiteur : c'était Garat, Garat qu'on n'avait pas vu depuis plus de deux mois, et qui arrivait ce jour-là de Londres.

Sa physionomie rayonnait; jamais il n'avait paru aussi brillant de santé et de jeunesse. Vraiment, Garat donnait le plus formel démenti à ceux qui se plaignent de la funeste influence des brouillards de la Tamise et du ciel gris d'Albion.....

Jugez quelles exclamations de surprise et de joie fit éclater le retour imprévu du célèbre chanteur. Garat était le favori des salons, où ses piquantes saillies étaient aussi appréciées que sa voix ravissante était admirée. Il fut donc entouré, pressé, accablé de caresses, questionné par dix personnes à la fois. Garat attendit tranquillement que cette agitation extraordinaire se fût apaisée, puis il dit de cet air moitié sérieux, moitié ironique, qui lui était particulier :

—Messieurs, vous me demandez ce qui se passe à Londres; mais avec la meilleure volonté du monde, je n'ai à vous dire absolument rien de nouveau. Londres n'a point changé; sa physionomie est toujours aussi maussade, ses orateurs parlementaires sont toujours aussi monotones, ses ladies aussi roides, ses gentlemen aussi ennuyés, ses cuisiniers aussi détestables. John Bull n'a point cessé d'être un grand amateur de rostbeef, de meetings et de combats de coqs; voilà tout. Je n'ai donc pas la plus petite nouvelle à vous raconter; mais, en revanche, je vous ramène un grand artiste, qui avait eu la malencontreuse idée de s'exiler sur les bords de la Tamise, une merveille dont la disparition vous avait tous profondément affligés.

— Quoi donc? s'écria-t-on de toute part.
— Viotti.

Ce nom produisit un effet que nous renonçons à décrire; la révélation de Garat venait de porter au comble l'intérêt, l'émotion, la surprise de l'assemblée. — Viotti, encore dans tout l'éclat du talent et de la renommée, fondateur d'une école de violon restée célèbre, avait brusquement quitté Paris depuis plus d'un an; on était sans nouvelles directes et positives du célèbre virtuose; chacun se perdait en conjectures sur sa nouvelle existence. Dans tous les cas, l'absence de Viotti était universellement déplorée. Qu'on juge donc de la joie, de l'ivresse, du délire avec lesquels fut

accueillie la nouvelle de son retour. On s'attendait, d'ailleurs, à des incidents romanesques, prodigieux, impossibles ; cela aurait bien suffi pour exciter au plus haut point la curiosité.

« Oui, messieurs, poursuivit Garat, j'ai retrouvé Viotti, et les circonstances qui ont accompagné cette découverte sont d'une étrangeté, d'une bouffonnerie, qui dépasse tout ce que peut concevoir l'imagination la plus folle. Écoutez..... Quelques indications vagues m'avaient fait présumer que Viotti habitait Londres ; à mon arrivée dans cette capitale, je résolus d'éclaircir le fait. Mes tentatives furent longtemps inutiles ; mais des informations détaillées et minutieuses, puisées aux meilleures sources et dans divers quartiers de Londres, donnèrent à mes recherches une direction utile qui ne pouvait manquer d'avoir des résultats, si effectivement Viotti résidait dans la capitale de l'Angleterre.

» Un matin, j'allais dans une maison qui fait un grand commerce d'exportation de vins avec l'étranger. La cour, très-spacieuse, était encombrée d'une foule de tonneaux d'ale, de porter, de vins, de spiritueux ; j'eus toutes les peines du monde à me diriger au milieu de cette multitude de futailles, et après ce pénible trajet, je me trouvai en face d'un bureau, situé à gauche au fond de la cour, et que je supposai être le siége de l'administration. J'entrai, et la première personne qui frappa mes regards, ce fut Viotti lui-même, Viotti, entouré d'une légion d'employés, dirigeant ses opérations commerciales, préparant ses factures, organisant ses expéditions. Ces travaux l'absorbaient à un tel point, qu'il ne fit pas d'abord attention à moi. Confondu, abasourdi, j'attendais en silence. Il m'aperçut enfin, se leva aussitôt, me prit la main avec effusion, et m'entraînant dans un cabinet voisin, il me dit :

— Mon ami, je suis ravi de vous voir.

» Puis, remarquant ma stupéfaction, il ajouta :

— Je conçois que tout ceci vous étonne. Viotti devenu marchand de vins, voilà, n'est-ce pas, une plaisante métamorphose ?... Mais que voulez-vous ? je passais à Paris pour

4.

un homme ruiné, perdu ; il fallait bien prendre un parti. Le fait est que je suis en train de faire ma fortune...

— Mais avez-vous bien calculé, lui dis-je, tous les ennuis d'une profession si peu en rapport avec vos habitudes et vos goûts ?

— Je vois, me répliqua-t-il, que vous partagez une erreur généralement répandue. Le commerce passe, en effet, pour une occupation singulièrement prosaïque ; il a bien cependant ses séductions, ses prestiges, son idéal, sa poésie... Songez donc aux vives émotions qui font battre le cœur du négociant quand il voit sa clientèle s'accroître, ses affaires prospérer, sa fortune s'arrondir. Son imagination, stimulée par le succès, s'élance toujours vers de nouvelles conquêtes. Les plus beaux rêves viennent lui sourire. Quel musicien, quel poëte eut jamais une existence plus incidentée ?

— Mais l'art, m'écriai-je impétueusement, l'art, dont vous étiez un des représentants les plus illustres, vous l'avez donc tout à fait abandonné ?...

— L'art ne perd rien de ses droits, me répondit-il en souriant, et vous verrez que je sais concilier deux choses qui vous semblent inconciliables... Nous reprendrons cette conversation : pour le moment, je suis forcé de vous quitter. Mes clients m'attendent... Venez sans façon dîner avec moi à six heures. N'y manquez pas.

» Je fus exact au rendez-vous. Les brocs, les futailles et les lourds véhicules dont la cour était encombrée le matin avaient disparu pour faire place à des équipages armoriés. Des laquais en livrée me conduisirent au premier étage et me firent traverser plusieurs pièces d'un appartement magnifique et tout étincelant de glaces et de dorures. Viotti vint me recevoir ; mais ce n'était plus l'industriel que j'avais vu quelques heures auparavant dans son bureau, c'était un gentleman d'une tenue irréprochable, un grand seigneur plein d'élégance et de distinction. J'étais ébloui, fasciné. Ma surprise redoubla lorsque je sus les noms des visiteurs qui se trouvaient dans le salon ; c'était lord Grandville, Sheridan, Fox, lord Byron, sir Walter Scott, c'est-à-dire l'élite des hommes d'État et des écrivains de la Grande-Bretagne.

» Le dîner fut exquis ; les convives firent surtout beaucoup d'honneur au bordeaux, qui était du meilleur cru. Le soir, on fit de la musique ; une jeune dame française chanta avec infiniment de charme et de goût deux ravissants morceaux de Cimarosa ; ensuite, Viotti nous exécuta un des concertos qu'il avait composés pendant son séjour en Angleterre ; jamais l'archet du célèbre violoniste n'avait été si magique, si entraînant. Le commerçant de la Cité était toujours un grand artiste.

» Après beaucoup d'instances, j'ai décidé Viotti à abandonner pendant trois jours seulement sa maison de commerce ; il est à Paris depuis ce matin, et sa première visite sera pour M. le comte de Balck, dont il n'a point oublié la bienveillance et les aimables procédés. »

Garat venait d'achever son intéressante narration, quand on annonça Viotti. L'apparition de l'illustre virtuose donna lieu à une scène où se mêlaient la joie, l'émotion, l'attendrissement. Malgré l'heure avancée, tout le monde manifesta le désir de l'entendre ; il s'exécuta de bonne grâce, et retrouva tout l'éclat de ses plus beaux jours.

Il était quatre heures et demie du matin quand finit cette soirée, une des plus attrayantes dont j'aie gardé le souvenir.

XIV

Un souvenir de la jeunesse de Dalayrac. — Une mystification. — Mon premier voyage aux Pyrénées. — Un concert chez M. de Bourrienne. — Une représentation dramatique aux Tuileries. — La chapelle impériale. — Compositions religieuses de Lesueur. Fêtes du mariage de Napoléon. — Un déplorable accident.

Dalayrac est un de nos plus aimables compositeurs ; il a laissé au répertoire de l'Opéra-Comique une foule d'ouvrages dont le charme ne vieillira point, tant qu'on appréciera les mélodies piquantes, spirituelles et naïvement inspirées. Tout le monde a mille fois applaudi cette musique si vive, si animée, si pétillante de verve, qui éblouit et charme tour à tour par les plus étincelantes fantaisies, les délicatesses les plus exquises, les saillies les plus joyeuses ; mais ce que tout

le monde ne connaît pas, c'est la bienveillance expansive, ce sont les grâces charmantes que Dalayrac apportait dans la société. Sa vivacité méridionale avait un attrait irrésistible; il contait à ravir; voici comment il nous disait un jour une des plus délicieuses espiégleries de sa jeunesse :

« Mon père, dont les propriétés étaient à quelques lieues de Toulouse, m'avait envoyé dans cette ville pour étudier le droit, mais il avait compté sans mon humeur capricieuse. Laissant là Cujas et Barthole, je me mis à faire de petits vers auxquels j'adaptais une musique de ma façon. Ce début musical et poétique me valut des éloges, mais il me suscita en même temps des détracteurs; je ne tardai pas à m'apercevoir qu'ils contestaient vivement ma petite réputation. Je résolus de faire subir à mes aristarques la peine du talion, et dans la solitude de mon jardin, je composai une chanson satirique, où je signalais tous ceux que je connaissais pour mes détracteurs. Mais la chanson terminée, une difficulté se présentait à mon esprit; la faire imprimer était chose impossible; les démarches qu'il fallait faire pour cela auraient infailliblement trahi l'auteur; la publier en manuscrit n'était pas non plus chose facile. A qui s'adresser pour en répandre les copies dans le public ?

» Après de longues réflexions, je résolus de m'adresser à un de mes anciens condisciples, homme d'esprit et d'une discrétion à toute épreuve. Je lui fis part de mon projet, il se chargea de la publication de mon œuvre.

» Il débuta par en adresser une copie à madame S***, qui réunissait dans son salon l'élite de la noblesse toulousaine; on lui lut la chanson, et le lendemain ce fut la nouvelle du jour. Les copies ne tardèrent pas à circuler et à soulever l'indignation de tous ceux qui étaient l'objet de mes satiriques refrains.

» Peu de temps après, je composai une seconde chanson qui fit encore plus de bruit que la première; car j'y groupais une foule de noms que j'avais omis à dessein, et pour éloigner tout soupçon, je ne me traitais pas mieux que mes compatriotes.

» Pour cette fois le feu fut mis aux poudres, et les gens

persiflés jetèrent les hauts cris. M. de R... exerçait alors à Toulouse les fonctions d'échevin ; il aimait les arts, et s'amusa beaucoup de ce petit scandale.

— Le satirique, me dit-il un jour en riant, n'y va pas de main morte, et je m'attends à figurer moi-même dans ses couplets.

» Je me tins pour averti, et dans ma troisième chanson on vit figurer M. de R...

— Eh bien, j'ai aussi mon paquet, me dit-il ; qui peut donc s'amuser ainsi à nos dépens ?

» Il était facile de voir que, malgré son apparente gaieté, M. l'échevin n'était pas fort aise d'avoir son nom inscrit dans le martyrologe toulousain.

» Cependant le bruit allait toujours croissant ; chacun creusait sa cervelle pour deviner quel pouvait être l'auteur de ces insolents refrains, et nul ne songeait à moi ; car je m'étais traité de manière à éloigner tout soupçon. Enfin plusieurs personnes et M. l'échevin m'invitèrent à faire justice de tant d'outrages en persiflant moi-même, par des couplets de ma façon, le chansonnier anonyme. J'accueillis cette idée, qui me parut assez piquante, et je fis une chanson à l'adresse du Zoïle inconnu ; elle obtint un succès de vogue ; je l'avais soignée de mon mieux, ce qui n'empêcha pas mes chers compatriotes de dire que la réponse ne valait pas l'attaque.

» On crut enfin avoir trouvé un moyen infaillible de forcer le coupable à se faire connaître ; on fit imprimer les trois chansons satiriques, dans l'espoir que l'anonyme, voyant qu'on exploitait les fruits de sa verve, en revendiquerait la propriété ; mais il n'en eut garde, et laissa fort tranquillement acheter ses couplets par tous les curieux.

» Comme rien n'est durable dans ce monde, dit Dalayrac en terminant sa piquante narration, tout ce vacarme finit par s'apaiser, et quelques années après, dans un voyage que je fis à Toulouse, je me déclarai moi-même le coupable auteur de cette mystification. »

C'est en compagnie de Dalayrac qu'en 1807, à l'ouverture des eaux thermales, j'allai pour la première fois faire une excursion dans les Pyrénées. Nous nous rendîmes à Bagnères-

de-Luchon, que vingt lieues à peine séparent de Toulouse. Bagnères-de-Luchon est une petite ville qui n'offrait à cette époque qu'une masse informe de chétives constructions; elle n'avait pour promenade intérieure qu'une longue et large allée de tilleuls conduisant à la salle des bains; aux deux côtés s'élevaient des maisons louées en totalité aux étrangers venus en foule pour jouir des agréments de cette contrée sauvage et pittoresque.

Je laisse à des hommes plus compétents que moi le soin d'apprécier la vertu des eaux de Bagnères. J'ignore si elles ont guéri beaucoup de malades; tout ce que je sais par expérience, c'est qu'elles ont pour effet de donner un excellent appétit.

Nous faisions souvent des excursions dans les délicieuses vallées de Campan, où l'on voyait encore les débris des forteresses élevées par les Maures d'Espagne. Nous y faisions apporter quelquefois nos repas; une nappe était étendue sur le gazon, et nous nous asseyions auprès d'un petit ruisseau où l'on mettait le vin à rafraîchir. On peut se faire une idée du charme de ces repas. La salubrité de l'air, le murmure des eaux, le chant des bouvreuils et des merles, l'aspect de ces montagnes couvertes de neiges éternelles, et dont les glaciers frappés par les rayons du soleil étincellent comme des diamants, tout cela ravit, enchante et vous égare dans un monde idéal.

Parmi les musiciens que je voyais habituellement dans le monde, je citerai Ladurner, excellent professeur de piano, et dont la femme, aimable autant que spirituelle, jouait du violon d'une manière fort distinguée. Diverses mélodies qu'elle composa, avec accompagnement de harpe, obtinrent un succès de vogue dans les salons. M. de Bourrienne, à qui l'on en avait parlé, me témoigna le désir de les entendre. En conséquence, je me rendis un soir aux Tuileries, accompagné de Ladurner et de sa femme, de madame Branchu, de Frédéric Duvernoy, et de Dalvimar, l'incomparable harpiste. Madame Branchu déploya dans les deux morceaux qu'elle chanta, son merveilleux talent, et le cor et la harpe unirent à sa voix leurs sons harmonieux. Après ce petit con-

cert, on servit une collation, et madame de Bourrienne en fit les honneurs avec sa grâce ordinaire.

Quelques jours après, Bourrienne nous invita à dîner dans une charmante maison de campagne qu'il possédait à Auteuil. La société était nombreuse et choisie; madame Ladurner, Dalvimar et Duvernoy firent merveille. Après le repas, Bourrienne nous conduisit aux Tuileries pour nous faire assister à la représentation d'une comédie en deux actes de Molière. Le rideau se leva lorsque l'Empereur entra dans une loge où il resta seul. Joséphine et les dames de sa suite se placèrent ailleurs. Madame Murat jouait le rôle de Marinette, et Bourrienne celui de Gros-René; Savary et Lauriston jouaient également deux rôles. Malgré l'étiquette, on encourageait par de nombreux applaudissements les acteurs improvisés.

Ces marques bruyantes d'approbation paraissaient déplaire infiniment à l'Empereur. Comme d'autres loges se trouvaient en face de la sienne, il était facile de voir qu'il s'agitait beaucoup et manifestait une vive impatience.

A cette époque, la plus brillante de l'Empire (nous étions en 1810), les spectacles de la cour étaient très-suivis. Un immense intérêt s'attachait également aux œuvres si remarquables exécutées par les artistes de la chapelle impériale. J'ai déjà parlé de cette grande institution, qui, sous la direction de Lesueur, ouvrit à la musique sacrée des routes nouvelles.—Lesueur, est sans contredit, un des meilleurs compositeurs religieux de notre époque. Tour à tour majestueux et sévère, attachant et dramatique, plein d'élévation et de tendresse, de force et de douleur, il a continué avec éclat les traditions des trois derniers siècles. Tout en restant fidèle aux formes classiques et aux enseignements des grands maîtres, il a su donner à ses œuvres un cachet saillant d'originalité.

Lesueur a puissamment contribué à la splendeur de toutes les solennités religieuses qui ont marqué l'ère impériale. Le *Chant du Sacre* de Napoléon I*er* est une œuvre de premier ordre, et qui, bien exécutée, produira toujours un immense effet. Ses *Te Deum*, qui ont souvent célébré nos vic-

toires, sont d'admirables cantiques adressés au Dieu des armées. Il a fondu dans ses psaumes et ses oratorios toutes les couleurs de la poésie biblique, et l'esprit des dogmes et des mystères du christianisme respire dans ses messes, dans ses motets, dans ses cantates religieuses.

Napoléon écoutait avec le plus vif intérêt les compositions sacrées de Lesueur; mais il avait pour l'oratorio de *Débora* une prédilection particulière; les habitués de la chapelle impériale partageaient à cet égard le sentiment de Napoléon.

Les œuvres de Lesueur répondaient merveilleusement aux aspirations religieuses qui se manifestaient de toutes parts dans les premières années de ce siècle. Aussi trouvèrent-elles un grand nombre d'auditeurs intelligents et sympathiques. Les motets et les oratorios furent promptement à la mode; les esprits les plus frivoles cédèrent à l'entraînement général. Il faut avoir été à Paris en 1810 pour se faire une idée de cette étrange métamorphose; on accourait à la chapelle avec le même empressement qu'aux premières représentations de l'Opéra.

Mais un événement bien plus important que toutes les productions musicales préoccupait alors les esprits; je veux parler du mariage de Napoléon; il avait contraint par ses victoires l'empereur d'Autriche à lui accorder la main d'une archiduchesse. Ainsi le césar de fraîche date s'alliait aux vieux césars de la Germanie. L'Empereur ne dissimulait pas sa joie, et, d'après son ordre, Paris se disposait à donner les fêtes les plus brillantes.

Enfin la jeune princesse arriva, et l'on n'a point oublié le jour où elle fit, avec Napoléon, son entrée dans la capitale. Ce jour, dès le matin, fut extrêmement brumeux. Mais lorsque le cortége de l'Empereur parut à la barrière de l'Étoile, le soleil dissipa les nuages comme par enchantement et se montra dans tout son éclat. Napoléon, revêtu de ses habits impériaux, était assis près de la jeune impératrice; le char était traîné par six chevaux blancs, dont la tête était ombragée de panaches.

Arrivé aux Tuileries, l'Empereur parut au balcon du pavillon de l'Horloge, et présenta la jeune impératrice à l'im-

mense foule qui remplissait le jardin. Le mariage fut célébré dans la grande galerie du Louvre, au bout de laquelle était dressé un autel magnifique. Cette galerie, dans toute sa longueur, était garnie d'un double rang de chaises occupées par tout ce que Paris offrait de plus élégant et par des étrangers de distinction. On arrivait à cette galerie non-seulement par l'escalier du musée, mais encore par des escaliers qui se trouvaient sur les quais, adaptés à la façade extérieure du Louvre.

Il serait difficile de donner une idée des fêtes qui suivirent la bénédiction nuptiale. Les illuminations et les feux d'artifice réalisèrent tout ce que l'imagination peut rêver; on croyait voir partout l'œuvre des génies dont les contes arabes racontent tant de merveilles.

Cependant une catastrophe épouvantable ne tarda pas à jeter un voile de deuil sur toutes ces splendeurs. L'ambassadeur d'Autriche, qui occupait, rue de la Chaussée-d'Antin, l'hôtel Montesson, voulut donner une fête magnifique à la fille de son souverain. Comme les appartements n'étaient pas assez spacieux pour contenir la foule des invités, on avait construit dans le jardin une longue galerie en charpente dont l'intérieur était décoré avec une rare élégance; les murs étaient couverts par des draperies flottantes et des gazes de diverses couleurs; des lustres en cristal de roche et un nombre infini de bougies versaient des torrents de lumière; un rideau de velours masquait l'orchestre, dont les sons arrivaient adoucis à l'oreille des danseurs, et comme une sorte de musique aérienne; des fleurs tropicales contenues dans des vases de porcelaine exhalaient leurs suaves parfums et complétaient l'enchantement.

J'étais, depuis une heure, dans la salle du bal, lorsque je m'aperçus que j'avais négligé, en sortant, de prendre un mouchoir. J'allai chez moi, et, au bout de dix minutes, comme je regagnais l'hôtel de l'ambassadeur, je remarquai un mouvement extraordinaire; une odeur de fumée se répandait de toutes parts et des femmes élégamment parées sortaient de l'hôtel en poussant des cris de détresse. J'appris bientôt que dans la galerie une bougie trop rapprochée, de

5

la gaze l'avait enflammée, et que le feu s'était communiqué à toutes les draperies avec une incroyable rapidité. L'épouvante devint générale. Dans ce tumulte, beaucoup de personnes furent renversées et foulées aux pieds. Par une heureuse précaution, on avait ménagé derrière les deux fauteuils de l'Empereur et de l'Impératrice une porte qui leur donnait la facilité de quitter la galerie avant tout le monde, si un cas imprévu l'exigeait.

Sitôt que l'Empereur eut aperçu le commencement de l'incendie, il entraîna l'Impératrice jusqu'à sa voiture, la ramena aux Tuileries, et la quitta sur-le-champ pour se rendre au lieu du sinistre, et donner les ordres nécessaires dans une pareille circonstance. Il ne se retira que lorsqu'il n'y eut plus de danger pour personne, mais le cœur navré d'une juste douleur.

Malgré ce déplorable incident, les fêtes du mariage furent marquées par de grandes manifestations de joie et d'enthousiasme. Les arts contribuèrent puissamment à leur splendeur. La musique et la poésie rivalisèrent d'efforts pour célébrer un événement qui semblait promettre à la France un long avenir de gloire et de prospérité.

XV

Indiscrétions et souvenirs intimes.

Chez tous les hommes livrés aux travaux de l'intelligence, chez les artistes surtout, les émotions sont vives, les organes délicats, les nerfs d'une excessive irritabilité. Sur ces natures inquiètes, mobiles, éminemment impressionnables, tout agit avec une singulière énergie. Le moindre incident les exalte, la plus légère contrariété les aigrit, les circonstances les plus insignifiantes de la vie réelle s'impriment fortement dans leur âme et revêtent les couleurs brillantes de la poésie. Leur existence, tour à tour radieuse et sombre, reflète tous les objets qui les entourent. Que le ciel devienne brumeux et noir, ils ressentent les atteintes du décourage-

ment et de la tristesse. Qu'autour d'eux l'atmosphère s'épure, qu'un rayon de soleil caresse leur front, ils renaissent tout à coup à l'espérance et au bonheur. L'artiste, que surexcite constamment le travail de la pensée, vit dans une sphère à part; il ne fait rien comme les autres hommes ; il a, comme on dit, le diable au corps ; il est essentiellement fantasque, capricieux, monomane. Étonnez-vous donc si ses actes paraissent souvent bizarres, extraordinaires et marqués au coin d'une certaine folie.

Et en effet, pour les esprits superficiels qui ne se donnent pas la peine de remonter aux causes, c'est être fou que de ne point agir comme les autres... D'après ce beau raisonnement, presque tous nos grands artistes mériteraient d'être logés aux Petites-Maisons.

J'ai déjà parlé de Garat, l'original par excellence ; voici un trait qui servira encore à mettre en relief cette curieuse physionomie.

L'éminent chanteur était le principal ornement des concerts Feydeau, où se réunissaient l'élite de l'aristocratie et la fleur du dilettantisme. Un soir que Garat était allé dîner au Marais, il s'aperçoit tout à coup qu'il n'a plus que dix minutes pour se rendre à son poste. Le voilà qui s'élance dans le premier cabriolet venu, prescrivant au cocher la plus grande rapidité possible. Mais par une étrange fatalité, ce soir-là, le brouillard le plus épais, le plus compacte, enveloppait Paris, et le malheureux cocher ne dirige ses chevaux qu'avec une peine extrême, au milieu des rues sombres, étroites et tortueuses du Marais. Garat sue d'impatience et de colère.

— Va donc plus vite! s'écrie-t-il exaspéré; si je n'arrive pas à temps, je te préviens que tu en répondras sur ta tête.

Malgré les injonctions menaçantes, les chevaux n'avancent guère. L'artiste ne se possède plus, sa résolution est bientôt prise. Il se précipite hors du cabriolet, jette une pièce d'or au cocher, qu'il envoie à tous les diables, et prenant son essor, court à travers le brouillard, et au bout de quelques minutes arrive harassé, hors d'haleine, trempé jusqu'aux os, crotté jusqu'à l'échine, la figure effarée, les cheveux en

désordre. Justement le concert commençait, et le célèbre chanteur se vit obligé de paraître dans ce piteux état. Jugez de l'immense éclat de rire que provoqua son apparition. L'excentricité de Garat fut pendant quelques jours le sujet de tous les entretiens; sur ce thème fécond les journaux brodèrent une foule de fantaisies plus ou moins spirituelles.

Lesueur était excessivement distrait. — Dans les dernières années de sa vie, il cherchait souvent ses lunettes les ayant sur le nez et regardant par-dessus; il lui est arrivé de bouleverser tous ses papiers pour trouver sa tabatière, qu'il tenait dans sa main et qui le gênait dans les recherches qu'il faisait pour la trouver; il prenait quelquefois son encrier pour sa poudre et le versait sur son papier; d'autres fois il trempait sa plume dans la poudre et s'efforçait de la faire marquer.

Souvent il ne répondait que bien longtemps après aux questions qui lui étaient adressées, et quand on parlait d'autre chose.

Un jour, Lesueur dit avec cette bonhomie charmante qui le caractérisait :

— Femme, donne-moi mes bas de soie, tu ne m'as donné qu'un bas de coton.

Madame Lesueur lui assura qu'elle lui avait mis ses deux paires de bas sur les genoux.

— Vois plutôt, répondit-il, je n'ai mis qu'un seul bas de coton.

Mais elle, qui le connaissait, s'approcha, et laissant le bas qu'il montrait, lui découvrit les deux bas de soie enclavés dans les deux de coton; il avait mis ses quatre bas à la même jambe.

Un autre compositeur, qui a obtenu quelques succès sous le Consulat et l'Empire, Blangini, était également cité pour ses étonnantes distractions. — Il se trouvait un matin dans l'atelier de David, qui l'avait invité à venir voir le portrait de l'impératrice Joséphine auquel il venait de mettre la dernière main. Plusieurs chambellans de l'Empereur survinrent pour le même objet; tout le monde donna les plus grands éloges à l'artiste, et, d'une voix unanime, on déclara

que le portrait était fort ressemblant. Cette dernière assertion n'était pas d'une parfaite exactitude, et, à vrai dire, le peintre avait singulièrement flatté son modèle ; c'est une réflexion que chacun faisait à part soi. Un seul homme observa que le portrait était beaucoup mieux et plus jeune que l'original ; c'était Blangini.

— Ah ! dit David d'un ton railleur et expressif, eh bien, allez le lui dire.

La naïveté du musicien avait soulevé quelques murmures, un éclat de fou rire accueillit la boutade de David. Blangini sentit qu'il avait dit une sottise, il perdit contenance, et se retira couvert de confusion.

C'est au même compositeur qu'on a attribué une autre distraction qui serait vraiment incroyable si elle n'était attestée par des témoins dignes de foi. — Un jour, Blangini assistait à la noce d'un de ses amis ; le notaire venait de lire les clauses du contrat de mariage, que toutes les personnes présentes s'empressèrent de signer ; invité à son tour à apposer son nom au bas de l'acte, Blangini, la plume à la main, resta là pendant deux minutes, indécis, immobile, visiblement embarrassé et dans l'attitude d'une profonde méditation.

— Signez donc, lui dit un de ses voisins que ce retard impatientait.

— Monsieur, répliqua le musicien, tirez-moi d'embarras ; faites-moi donc le plaisir de me dire comment je me nomme.

Grétry avait des ridicules et des manies qui lui valurent plus d'une épigramme. L'étrangeté de son costume un peu trop fidèle aux vieilles traditions, lui attira des sarcasmes qu'il repoussait toujours victorieusement et avec un aplomb imperturbable ; on riait surtout de bon cœur en voyant sur sa tête vénérable une perruque à frimas de la forme la plus grotesque, véritable caricature des usages de nos aïeux. Il portait cette coiffure excentrique lors d'une visite que Napoléon fit, en 1804, à l'Institut, dont toutes les sections étaient réunies pour le recevoir. Le premier Consul passait devant le fauteuil de chaque académicien, saluant les uns, causant familièrement avec les autres. Quand vint le tour de Grétry,

Napoléon, qui ne le connaissait point encore, ne put s'empêcher de sourire à l'aspect de son lugubre accoutrement.

— Quel est votre nom? lui dit-il.

— Grétry, répondit laconiquement le célèbre compositeur.

Le premier consul s'éloigna; mais quelques minutes après, repassant devant le fauteuil du maestro, il renouvela sa question :

— Quel est votre nom?

— *Toujours* Grétry, répliqua le musicien avec un admirable sang-froid.

Ce petit incident amusa beaucoup Napoléon, qui plus tard apprécia de plus en plus l'éminent compositeur et témoigna la plus vive admiration pour son génie.

Les habitués de l'Opéra, sous l'Empire et sous la Restauration, n'ont sans doute pas oublié Lavigne, un des plus habiles chanteurs de cette époque. Celui-là était aussi un original, mais d'une espèce rare; c'était le type de la bonhomie, du dévouement, de l'abnégation. Lavigne n'avait rien à lui, tout était à ses amis, à ses camarades, quelquefois même au premier venu. Voilà encore un genre d'excentricité qui tend à disparaître chaque jour; sous ce rapport, les mœurs dramatiques se sont singulièrement modifiées; nos artistes sont devenus prévoyants, rangés, économes; les plus huppés possèdent des rentes sur l'État; les plus chétifs ont des fonds à la Caisse d'épargne; tous veulent assurer une superbe dot à leurs filles, et faire de leurs fils des notaires ou des agents de change.—Ces tendances sont assurément très-louables; ces habitudes d'ordre et de sagesse constituent un véritable progrès; la raison et la morale sont toujours d'excellentes choses. Mais que voulez-vous?... un vieillard ne s'affranchit pas aisément des impressions, des souvenirs, des préjugés de sa jeunesse. Eh bien! je vous l'avouerai à ma honte, ce qui se passe aujourd'hui dans le monde dramatique ne me séduit que médiocrement, et il m'arrive parfois de regretter l'artiste tel qu'il était jadis, expansif, sympathique, dévoué, imprévoyant, incapable du moindre calcul, toujours dominé par les émotions généreuses.

Lavigne était un de ces hommes-là. Voici à ce sujet une anecdote caractéristique :

Un matin Lavigne reçut la visite d'un jeune homme qui venait d'arriver de province. L'artiste ne l'avait jamais vu ; mais à son aspect de vagues souvenirs s'éveillèrent tout à coup dans son esprit. Les traits de l'inconnu lui rappelaient un ami, une des plus vives affections de son enfance. Son cœur battait avec force ; il se contint cependant, et attendit que le jeune homme eût fait connaitre les motifs de sa visite. Aux premiers mots d'explication, Lavigne était dans ses bras ; ses pressentiments ne l'avaient pas trompé ; il avait devant lui le fils de son premier professeur de musique, qu'il n'avait pas revu depuis vingt-cinq ans. Sa joie était du délire ; il riait, pleurait et chantait tour à tour.

— D'où vient donc, disait-il, que ton père n'est pas avec toi? L'excellent homme! je veux le voir, entends-tu? amène-le-moi tout de suite...

— Hélas! monsieur, dit le jeune homme en soupirant, mon père est mort.

— Est-ce possible?... Mort, sans qu'il m'ait été permis de l'embrasser une fois encore, et de lui dire un éternel adieu!... Mort, lui à qui je dois tout, ma position, mes succès, le talent que je possède! Depuis six ans, au milieu des obstacles qui ont obstrué ma carrière, je me disais : Ne te décourage pas, travaille, tu as un grand devoir à remplir, il s'agit d'assurer le bien-être de celui qui a dirigé tes premiers pas dans la route des arts. — Telle était ma préoccupation constante. Et voilà qu'au moment où j'allais atteindre le but de mes efforts, il ne me reste plus qu'à pleurer sur une tombe.

Et le généreux artiste sanglotait, il se tordait les mains de désespoir. Puis à ces convulsions violentes succéda un profond abattement. Il resta là pendant quelques minutes, muet, immobile, dans l'attitude d'une douloureuse méditation. Enfin, reportant sur le jeune homme ses yeux humides de pleurs :

— Pauvre ami! s'écria-t-il, te voilà orphelin, seul au monde... Eh bien! je serai ton père désormais... Tu es musicien sans

doute, c'est moi qui m'occuperai de ton avenir. Dès aujourd'hui tu fais partie de ma famille.

Lavigne traita le nouveau venu comme son fils; il le fit entrer au Conservatoire, où, grâce à d'heureuses dispositions, il acquit promptement un très-beau talent de violoniste. Deux ans après, le jeune homme faisait partie de l'orchestre de l'Opéra.

Quand il s'agissait d'obliger un ami, Lavigne ne reculait devant aucun sacrifice; au reste, il était paresseux par tempérament. Fort insoucieux de la fortune, il ne se préoccupa jamais de l'avenir, et après avoir quitté le théâtre, il se vit plus d'une fois dans une situation assez fâcheuse; il trouvait néanmoins le moyen de secourir de plus pauvres que lui. Un jour, apercevant un mendiant jeune et valide qui lui demandait l'aumône :

— Pourquoi ne travaillez-vous pas? lui dit-il.

— Hélas, monsieur, si vous saviez combien je suis paresseux! répondit le mendiant.

Lavigne fut touché de cet aveu si naïf, et n'eut pas la force de refuser à ce jeune vagabond de quoi continuer à ne rien faire. Aussi disait-il que, pour être assez bon, il fallait l'être trop...

Il donnait bien plus volontiers qu'il ne recevait, et ne faisait pas à tout le monde l'honneur d'accepter des bienfaits. Cependant, il ne crut pas devoir refuser une pension que lui avait offerte un grand seigneur, le comte R...; mais l'artiste n'en conservait pas moins vis-à-vis de lui sa rude franchise. Un jour entre autres, il lui fit essuyer une vigoureuse sortie, et le protecteur se contenta de dire après le départ de Lavigne :

— Comme je lui aurais répondu si je ne lui avais pas l'obligation d'avoir bien voulu accepter mes bienfaits!...

Le talent et la réputation de Lavigne furent dans tout leur éclat pendant les dernières années de l'Empire. Je le voyais habituellement dans les principaux salons de l'époque; j'y retrouvais aussi avec plaisir un compositeur d'un grand talent, qui est resté une des illustrations de l'Opéra-Comique, je veux

parler de Nicolo. Il s'établit promptement entre nous les relations les plus amicales.

Nicolo, en collaboration avec Étienne, a enrichi notre scène lyrique d'une foule de délicieuses productions, dont le charme n'a point vieilli. Qui n'a revu et applaudi cent fois *Joconde*, *Cendrillon*, *le Rossignol*, *Jeannot et Collin*, etc.? Nicolo était un de ces faciles et brillants génies qui, dès leur apparition dans le monde des arts, ont le privilége de conquérir tous les suffrages. Imagination vive, nature éminemment méridionale, il avait ses caprices, ses bizarreries; à ce propos, nous citerons le trait suivant :

Échauffé par l'ardeur du travail, Nicolo tomba sérieusement malade, garda le lit, et toute application lui fut interdite par son médecin. Au bout de quelque temps, il devint morne et taciturne; la présence même de ses amis semblait l'importuner. Cet état dura douze jours, après lesquels, dans un moment où il se trouvait seul avec Étienne, il lui avoua que, pendant ces douze jours, il avait fait un opéra sur un poëme que le spirituel écrivain lui avait confié quelques mois auparavant. Étienne le crut fou. Alors Nicolo, tirant de ses draps un monceau de feuilles de papier, lui prouva qu'il disait vrai; et c'est ainsi, au milieu du délire de la fièvre, que fut composée *la Lampe merveilleuse*, un des ouvrages les plus charmants dont les dilettantes aient gardé le souvenir.

Nicolo était le plus doux et le plus bienveillant des hommes; on sent cela quand on voit représenter ses ouvrages; ils respirent partout les sentiments délicats; ils portent un caractère de naïveté comique et de bonhomie charmante. Nicolo a une manière tellement individuelle, si peu imitée et si inimitable; toutes ses inspirations semblent si bien l'effet de l'instinct, et non le résultat de l'effort, que tous les gens de goût l'ont toujours considéré comme un homme de génie, c'est-à-dire comme un de ces hommes rares qui, ayant rencontré leur vrai milieu, ne se sont point créé une vocation factice, et ont fait irrésistiblement la seule chose à laquelle la nature les eût prédestinés.

XVI

A la mémoire de la reine Hortense.

On ne peut sans être saisi d'admiration et de respect prononcer ce nom glorieux de la reine Hortense, qui porte des souvenirs si profondément empreints de poésie ! Elle avait cette puissante éloquence que donne le génie des arts; elle était deux fois reine. Sa vie, son cœur, son esprit, se reflètent dans les pages qu'elle a laissées; et lorsque les vivants, qui ont suivi avec une sorte d'enthousiasme les phases si diverses de cette vie royale, honorée et admirée, ne seront plus là pour parler de ses joies et de ses infortunes, on retrouvera son caractère élevé et les sentiments de sa grande âme dans les œuvres que ses amis ont conservées à la postérité.

Il me souvient d'avoir traversé à tire d'ailes le mélancolique lac de Constance. On me montrait avec un bonheur empressé les lieux où la reine venait, assise sur son yacht, surprendre les beautés de la nature. Elle passait de longues heures à contempler les spectacles éternellement beaux que la main de Dieu a semés dans ces contrées souverainement pittoresques. Elle retraçait avec ses pinceaux l'aspect des lointaines montagnes du Tyrol qui s'étalent en rubans de neige au-dessus des flots bleus; elle avait esquissé sur un album tous ces paysages capricieux qui longent le lac et s'étendent sans fin des vallées aux collines. Le soir elle revenait encore, et, pour adoucir les longues heures de l'exil, elle se laissait bercer en rêvant au bruit des douces sérénades. La musique suivait le yacht, et les barques voisines venaient se grouper autour des chanteurs et de l'orchestre. C'était plaisir d'entendre avec quelle sincère effusion de tendresse les habitants de Constance racontaient ce pèlerinage poétique de la reine Hortense à travers les charmants oasis de la Suisse.

C'est là surtout que la reine s'est livrée à tous les charmes

de la composition musicale. L'inspiration lui arrivait comme la voix au rossignol; elle se mettait au piano et improvisait les plus fraîches et les plus ravissantes mélodies. Puis elle les donnait sans les compter à ses amis; si bien qu'aujourd'hui tous ses fidèles, et ils sont nombreux, mettent au grand jour, avec un juste orgueil, ces fleurs mélodiques dont la reine a embaumé leurs albums. Ces poëmes du cœur, si frais, si délicats, si élégants, si finement colorés, ne sont pas faits pour les émotions d'une grande foule réunie dans une grande salle. Il faut les entendre au salon, dans l'intimité, de près, la main sur le front : ce sont des inspirations dont on ne doit pas perdre un murmure, des fleurs mélodiques écloses à la lumière du printemps.

Les compositions posthumes de la reine Hortense ont chacune leur cachet, et nous ne saurions dire celle que l'on voudrait écouter de préférence. *M'entends-tu?* est d'une délicieuse simplicité; les *Rêves d'amour* ont un caractère plus animé : c'est une romance d'un beau sentiment, qui, tout en étant dramatique, n'affecte pas le style théâtral. *Peu connue, peu troublée* a une teinte mystérieuse, un tour romanesque d'un charme inexprimable. Voici un petit chef-d'œuvre de sensibilité mélodique; *une Larme*, tel est son titre : on ne saurait mieux trouver pour frapper droit au cœur. *Le Lai de l'exil* respire l'amour de la patrie et a une noble fierté. *M'oublieras-tu?* est empreinte d'une profonde tristesse; en écoutant cette mélodie inspirée, on sent les larmes tourner sous les paupières. Citons aussi *Autre ne sers*, ballade qui a toute l'allure et toute l'originalité des belles chansons du moyen âge.

Et pendant que ces douze chants de la reine Hortense étaient collectionnés par M. le comte de la Garde, d'autres amis se livraient à toutes les recherches pour grouper dans un recueil les œuvres musicales que la reine avait disséminées en France, en Angleterre, en Suisse et en Italie. Ils avaient à cœur de faire un livre complet. Il a fallu du temps pour les trouver, ces douces poésies d'une lyre qui vibre toujours. Elles portent toutes la signature de l'auguste princesse de Saint-Leu. Il y a, entre autres, deux chansons de

Béranger, *le Cosaque* et *l'Ombre d'Anacréon*, de l'effet le plus saisissant. Toutes ces mélodies, qui formeront le recueil le plus complet peut-être et le plus intéressant de ce temps, se font remarquer par une variété de motifs qui semblent sortir d'une source intarissable. Rien n'est d'une expression plus vraie et plus aimable que les chants de *l'Attente*, *Ne m'oubliez pas*, *la Mélancolie*, *Je n'ai que mon cœur à donner*, *Regret d'absence*. Mais un chef-d'œuvre que les plus grands maîtres de l'art voudraient signer, ce sont *les Regrets d'une mère*. En écoutant cette dramatique mélodie du plus beau style, on sent le frisson passer dans tout le corps ; l'émotion vous gagne. On ne saurait rendre l'amour maternel avec une plus poignante vérité. Sur des paroles de Casimir Delavigne, *Adieu, patrie!* la reine Hortense a écrit une de ces plaintes brûlantes dont on ne peut décrire l'effet. Il y a encore un quatuor, *Fuyez loin de ces bords!* qui est d'une facture très-originale et d'une merveilleuse distinction.

La publication récente de ce livre mélodique est un monument élevé à la gloire de la grande reine qui a fait rayonner avec tant d'éclat, dans le monde des arts, l'auréole de la poésie, et dont le nom sera éternisé par ce beau chant devenu national : *Partant pour la Syrie*.

XVII

Épilogue.

Napoléon Ier et Napoléon III.

Notre tâche est terminée. Puissent nos lecteurs accueillir avec indulgence la revue rétrospective que nous venons de leur offrir. Il nous aurait été facile de grossir considérablement cette publication. Mais à quoi bon reproduire ce que tout le monde sait déjà, ce qui traîne depuis quarante ans dans une foule de biographies? Notre but a été surtout de mettre en relief des impressions personnelles, des souvenirs intimes, des particularités inédites ou peu connues. Si nous avons multiplié les anecdotes, ce n'est pas seulement en vue de satisfaire la curiosité. Des détails les plus frivoles en ap-

parence, jaillissent souvent de précieuses révélations. Il n'y a rien d'insignifiant dans la vie des artistes célèbres. Le moindre incident est parfois un trait de lumière qui vient tout à coup éclairer une physionomie. L'historien qui dédaigne les petites choses risque de n'offrir que des tableaux infidèles, faute de saisir toutes les nuances qui constituent l'individualité dans le talent et dans le caractère. De là cette foule de préjugés qui dominent dans le monde des arts, comme dans le monde politique. La fausseté des appréciations tient à ce qu'on néglige les détails et qu'on s'obstine à rester sur le terrain étroit des vagues généralités.

Ces observations sont particulièrement applicables à la plupart des jugements qui ont été portés sur le règne de Napoléon Ier. On n'a vu communément dans cette période de l'histoire moderne que le génie politique, administratif et militaire, qui lui imprima un cachet exceptionnel de force et de grandeur. Ce qu'on n'a point remarqué, ou plutôt ce qu'on a étrangement méconnu, c'est le mouvement intellectuel de cette époque, c'est la tentative de rénovation qui s'accomplit alors dans le domaine des arts et de la poésie.

Il est un thème banal, que presque tous les écrivains exploitent depuis trente ans avec une déplorable obstination; ce thème, le voici : considéré sous le rapport des œuvres d'imagination, l'Empire fut le règne du pastiche. L'esprit français, jusque-là si ardent, si spontané, si expansif, abdiqua sa puissance pour se traîner dans les routes d'une servile imitation. L'initiative, le souffle créateur, la vie, en un mot, manquent complétement aux productions de cette époque.

Voilà ce que la plupart des critiques contemporains répètent avec assurance.

Les faits donnent à ces assertions un démenti formel, éclatant.

Non, elle ne fut pas dépourvue d'initiative l'époque qui vit grandir ces deux hommes, éternel honneur de la science,— Laplace et Cuvier. Non, l'esprit français n'avait rien perdu de sa vigueur et de son originalité lorsque Châteaubriand, madame de Staël, de Maistre, ouvraient à la littérature de

nouveaux horizons; quand Lemercier, Ducis, Soumet, Alexandre Duval, renouvelaient les formes du drame et de la poésie. Non, les arts n'étaient point en décadence dans ces jours glorieux où Méhul, Grétry, Spontini, Lesueur, Monsigny, Nicolo, Dalayrac, Berton, Boieldieu, enrichissaient de leurs chefs-d'œuvre la science lyrique et popularisaient la musique française dans toutes les parties de l'Europe civilisée.

Assurément ce n'est pas nous qui contesterons les progrès accomplis depuis trente-cinq ans environ dans les diverses branches des beaux-arts, et spécialement dans la musique; mais ce qu'il faut reconnaître, c'est que l'Empire fut le point de départ de tous ces progrès; ce qu'il est juste de constater, c'est que les hommes de talent et de génie qui s'élevèrent alors furent nos précurseurs et nos maîtres. Châteaubriand ne domine-t-il pas la littérature moderne de toute la hauteur de ses sublimes inspirations. Lemercier et Ducis ne sont-ils pas les véritables réformateurs de notre théâtre? Géricault, l'artiste au vigoureux et chaud coloris, n'a-t-il pas commencé dans la peinture la grande révolution si glorieusement continuée par Eugène Delacroix? N'est-ce point de Grétry, de Spontini, de Méhul, de Lesueur, de Cherubini que descend en droite ligne l'école musicale moderne? N'est-ce point dans les œuvres de ces maîtres que se trouvent les éléments des fécondes innovations qui se sont opérées sur notre scène lyrique? N'est-ce point à la brillante pléiade des compositeurs de l'Empire que nous devons les premiers modèles de ces savantes combinaisons harmoniques, de ces effets puissants et hardis, de ces mélodies inspirées, de ces chants larges et expressifs, qui ont donné un nouvel intérêt à la musique dramatique?

Soyons justes envers ceux qui ont dirigé nos pas dans la carrière où nous marchons aujourd'hui. Au lieu de dédaigner leurs traditions et de répudier leur héritage, soyons fiers des liens qui nous rattachent à eux; étudions les chefs-d'œuvre qu'ils nous ont légués, et apportons dans cette étude les sentiments d'amour, de reconnaissance et de vénération qu'on doit toujours à des aïeux illustres. L'art qui

s'épanouit dans les premières années de ce siècle est un des plus brillants rameaux de notre arbre généalogique, tâchons de ne pas l'oublier.

Oui, l'Empire fut grand par l'imagination et par l'intelligence; il fut grand parce qu'il posséda le génie organisateur, qu'il sut tout vivifier autour de lui, et grouper en un immense faisceau les forces vives de la société.

Un nouvel Empire vient de s'élever dans des conditions, à certains égards, plus favorables. Il n'aura point à subir, s'il plait à Dieu, les terribles exigences qui forcèrent son devancier à jeter sur tous les champs de bataille de l'Europe la fleur des nouvelles générations. Tous les instincts de la société moderne sont tournés vers les travaux de l'industrie et des arts. L'EMPIRE, C'EST LA PAIX, a dit une voix auguste, — la paix qui fécondera tous les trésors de l'intelligence, la paix qui fera jaillir toutes les sources du beau, la paix qui permettra à toutes les facultés créatrices de germer et de s'épanouir.

Déjà l'horizon se colore, une brise parfumée nous apporte de suaves parfums, de caressantes harmonies; le goût des chants inspirés se réveille; l'émulation, ce puissant moyen de progrès, agite le monde des arts. Jamais on n'avait assisté à des luttes si intéressantes, si animées; jamais l'esprit d'initiative n'avait déployé tant d'activité et produit d'aussi heureux résultats.

On étudie avec une nouvelle ardeur les œuvres des grands maîtres; on interroge le passé, on explore soigneusement tous les trésors; on remonte aux sources de la musique classique, et les esprits, complétement rendus aux douces émotions, savourent avec ravissement les parfums exhalés des poétiques compositions de ces immortels génies, qui se nomment Bach, Haydn, Haendel, Gluck, Mozart, Beethoven, Palestrina, Benedetto Marcello.

D'heureuses tentatives se font de toutes parts pour développer dans les masses le sentiment de l'harmonie, et nous élever, sous ce rapport, au niveau de l'Italie et de l'Allemagne. Les méthodes se multiplient, les sociétés chorales reçoivent une organisation plus intelligente; le goût de la

musique se propage dans tous les rangs et pénètre dans les dernières couches de la société.

De jeunes compositeurs, pleins de foi et de dévouement, aspirent à se frayer des routes originales. Leurs facultés s'essayent dans des œuvres aux larges proportions; il en est de courageux et de hardis, qui, ne pouvant tout d'un coup arriver au théâtre, jettent leurs inspirations dans un de ces grands poëmes qu'on nomme des symphonies; dédaigneux des faciles succès, ils veulent gravir d'un seul bond les plus hautes cimes; l'esprit d'aventure, la plus vive passion de notre siècle, les pousse irrésistiblement vers des régions inconnues.

On le voit, dans le monde des arts, la séve bout, la vie fermente. Puissent tous ces nobles efforts, toutes ces tendances progressives, toutes ces généreuses aspirations amener une ère glorieuse pour la musique française! Puisse le génie créateur de notre nation produire encore des chefs-d'œuvre immortels sous l'influence de ces belles paroles qui ont inauguré le nouveau règne : L'EMPIRE, C'EST LA PAIX!...

LES
CANTATRICES CÉLÈBRES

LES CANTATRICES CÉLÈBRES.

INTRODUCTION.

Les mœurs dramatiques se sont singulièrement modifiées depuis le commencement de ce siècle. Une réaction morale, aussi étrange qu'imprévue, s'est manifestée dans le monde théâtral, ce monde éblouissant et féerique, tout peuplé d'illusions et de chimères enchanteresses, où la froide raison et l'étiquette sévère semblaient ne devoir jamais pénétrer. L'ordre, la régularité, le respect des convenances, les vertus du foyer domestique ont fait place à cette vie d'agitation, d'aventures et d'excentricités qui ont défrayé si longtemps les chroniques galantes. Les anciennes traditions ont disparu, les vieux types sont effacés, et vous chercheriez vainement dans les physionomies nouvelles quelques-uns des traits caractéristiques des physionomies d'autrefois. Qu'est devenu ce préjugé assez banal, d'après lequel le désordre des passions était l'aliment nécessaire du talent, la flamme inspiratrice du génie? Ce préjugé s'est écroulé comme tant d'autres. Les grandes cantatrices de notre époque savent faire marcher de front l'étude de leurs rôles, l'éducation de leurs enfants et les soins de leur ménage. — Curieuse transformation, qu'un de nos plus spirituels écrivains a résumée en ces termes : *l'Opéra s'est fait pot-au-feu !*

Cette tendance a-t-elle été favorable ou nuisible aux progrès de l'art? C'est là une question délicate et que nous ne nous soucions pas d'aborder. Disons-le toutefois, les anciennes traditions avaient leur bon côté; elles avaient établi entre le monde et les arts, entre l'aristocratie du talent et l'aristocratie de la naissance, des rapports journaliers, une alliance intime, qui contribuaient singulièrement à polir les

esprits, à perfectionner le goût, à épurer le langage. Les comédiennes, les cantatrices surtout, jouèrent un rôle important dans cette œuvre de rénovation. — Tel est le point de vue auquel nous nous plaçons dans ce nouveau travail; mais, avant tout, expliquons clairement notre pensée.

La politesse des mœurs et l'élégance des manières ont la même source que la recherche du beau dans les arts. Ce que les Grecs nommaient atticisme et les Latins urbanité, est quelque chose de plus que le produit d'une méditation laborieuse et solitaire; c'est aussi l'œuvre de toute une société polie, appliquée sans relâche à perfectionner l'instrument de sa civilisation. Chez toutes les nations du monde, la plus haute efflorescence des arts a été contemporaine d'un épanouissement parallèle dans la vie sociale des classes supérieures. A Athènes, Socrate et Sophocle s'instruisaient chez Aspasie auprès des hommes les plus éminents de la république. A Rome, Virgile et Horace se rencontraient chez Mécène avec les consuls et les chefs des familles patriciennes. A Florence, même avant les Médicis, la délicatesse du langage et des habitudes fut poussée si loin, qu'elle donna bientôt le ton à toutes les compagnies de l'Europe, et l'écrit célèbre qui a fixé la langue de l'Italie, le *Décaméron*, n'est que le récit d'une conversation légère entre des femmes spirituelles et charmantes et de jeunes seigneurs florentins.

Mais c'est surtout en France que cette alliance intime du monde et des arts s'est manifestée avec le plus d'éclat. Les caractères particuliers à notre langue, qui sont la finesse, la vivacité, le ton ingénieux, l'expression précise, l'élégance et le naturel à la fois, sont ceux qui ont le plus de cours dans les entretiens choisis. C'est dans les salons de l'hôtel Rambouillet, dans la société dissipée de la régence et dans les foyers de nos théâtres, que les arts et la littérature ont pris cette saveur de bon goût qui a fait l'admiration de l'univers; presque tous les grands écrivains français se sont formés à cette école de galanterie, de pénétration, d'enjouement, de politesse et d'esprit.

L'épanchement de la conversation, tout pétillant de traits qui s'échappent comme des étincelles, est le caractère de

minant de notre goût, et comme le principe de notre style national. « Il me semble, disait la Bruyère, que l'on dit les choses encore plus finement qu'on ne peut les écrire. » Ce mot charmant est la peinture la plus vraie de l'esprit français, esprit de verve, de grâce et d'à-propos, esprit de nuance et de saillie, qui jaillit de tout et n'appuie sur rien, qui donne aux plus graves objets un tour imprévu et rapide, qui cache le raisonnement sous la boutade et fait de la réflexion un badinage; esprit plein de justesse, de franchise, de vivacité, de tact, et qui vaut mieux, comme l'a dit Molière, que *tout le savoir enrouillé des pédants.*

Cet esprit a surtout déployé son éclat et sa puissance dans ce délicieux salon qu'on nomme le foyer de l'Opéra; c'est là que pendant plus d'un siècle se sont succédé les physionomies les plus nobles, les plus intéressantes, les plus gracieuses qui aient brillé dans le monde de l'aristocratie et des arts; c'est là que le duc de Richelieu a jeté ses plus ravissantes saillies, que le comte de Lauraguais a conté ses plus piquantes anecdotes, que Diderot a lancé ses paradoxes les plus merveilleux, que Dorat a improvisé ses plus jolis vers, que Méhul et Lays ont développé sur l'art du chant et sur la composition leurs plus ingénieuses théories et leurs idées les plus originales. Grands seigneurs, ministres, diplomates, hommes d'épée et hommes de plume, artistes célèbres, financiers opulents, rivalisent de verve et soutiennent sans effort la conversation la plus attrayante, la plus variée, la plus éminemment française qu'on ait jamais entendue. Helvétius, le plus spirituel des fermiers généraux, fait assaut de gaieté avec Panard, le plus facétieux des vaudevillistes; le duc de Nivernais, ce grand seigneur d'un goût si exquis, donne à Gluck des leçons dont celui-ci se hâte de profiter.

Mais quelle est cette charmante créature dont l'esprit enjoué fascine tous les hommes d'élite? C'est Sophie Arnould, la plus gracieuse houri de l'Opéra. Sophie n'est pas précisément jolie, et pourtant sa figure mutine, son nez retroussé et ses yeux expressifs font extravaguer les plus sages. Elle ne brille pas par la distinction, mais ses reparties ont tant de finesse et d'à-propos, que chacun reste muet d'admiration et

de surprise. Sophie Arnould fronde avec un égal succès la cour et la ville; ses traits, d'une adorable franchise, frappent d'un ridicule ineffaçable la fatuité des marquis, l'impertinence des grandes dames, la vanité des méchants auteurs, la sottise des parvenus. Du reste, elle ne raille pas pour le frivole plaisir de donner l'essor à son humeur satirique; douée d'un admirable bon sens, elle fait des portraits frappants de vérité, et jamais de grossières caricatures; elle a des mots délicieux que Voltaire ne désavouerait pas.

Sophie Arnould est le type de cette causerie de bon goût perfectionnée par les femmes de théâtre, dont les traditions se sont conservées jusqu'au commencement de ce siècle, et qui a eu tant d'influence sur la littérature, sur les arts, sur l'esprit des salons aristocratiques, et, nous n'hésitons pas à le dire, sur les progrès de la civilisation.

D'après ces rapides aperçus on peut juger de l'importance du travail que nous allons entreprendre. Il ne s'agit point de simples études biographiques qui ne seraient que la répétition de faits depuis longtemps connus : notre but est surtout de constater les évolutions de la société française sous l'influence simultanée des classes supérieures, des artistes et des femmes célèbres dont nos scènes lyriques s'enorgueillissent à bon droit.

Les appréciations musicales auront nécessairement une large place dans notre revue rétrospective. Nous serons parfois amenés à faire de curieux rapprochements entre les cantatrices d'autrefois et celles d'aujourd'hui, entre les œuvres qu'applaudissaient nos pères et les compositions adoptées par le public actuel. Dans cet examen comparatif, nous nous tiendrons également en garde contre la prévention et contre l'enthousiasme, et nous ne laisserons de côté aucun document de quelque valeur, aucun fait de nature à donner à notre travail plus d'intérêt et de variété.

MARIE ET LÉON ESCUDIER.

Mlle MAUPIN.

Il y a une quinzaine d'années, Théophile Gautier, alors à ses débuts, fit paraître un livre étincelant de verve, de poésie et de style, qui, dès son apparition, obtint dans le monde littéraire un immense succès. *Mademoiselle Maupin* porte à un degré éminent ce cachet d'individualité qui distingue les œuvres du célèbre fantaisiste. Vraiment Théophile Gautier a eu une inspiration des plus heureuses en nous donnant le portrait en pied de cette femme étrange, exceptionnelle, dont la vie offre tout l'intérêt, toutes les séductions du roman le plus merveilleux. Quelle carrière incidentée que celle de Mademoiselle Maupin! Que d'anecdotes piquantes! Que d'aventures prodigieuses! Quelle exubérance de sève et de vie! Quels coups d'audace! Quels éclats de passion! Quels rayonnements d'intelligence!

Cette femme qui chantait comme une sirène, savait l'équitation comme un chevau-léger, se battait comme un mousquetaire noir; cette femme qui joignait à la figure d'un ange l'esprit d'un démon, est sans contredit un des types les plus curieux dont l'histoire nous ait transmis le souvenir. Être multiple, elle offre aux regards de l'observateur les traits les plus divers, les plus bizarres contrastes. Au premier abord vous êtes plus surpris que charmé à l'aspect de cette virago au ton impérieux, aux allures décidées, à la main prompte

et sûre; mais voilà que tout à coup ces regards si menaçants s'adoucissent, cette voix si cruellement railleuse a de ravissantes inflexions; un sourire d'un charme ineffable vient effleurer ces lèvres qui naguère exprimaient la haine ou le dédain; en un mot, la femme reparaît avec sa grâce, sa douceur, ses exquises délicatesses. Charmante métamorphose dont n'approchent point les fictions les plus enchanteresses de l'antique mythologie.

Mademoiselle Maupin a singulièrement défrayé la verve des romanciers et des chroniqueurs. On lui a attribué une foule d'aventures fort originales sans doute, mais dont quelques-unes sont évidemment empreintes d'un caractère d'exagération. Un choix intelligent était nécessaire dans un travail historique tel que celui que nous avons entrepris.

Née en 1673, mademoiselle Maupin était fille d'un secrétaire du comte d'Armagnac, nommé Daubigny. Elle se maria fort jeune encore; son époux, ayant reçu une commission dans les aides en province, n'eut pas la précaution de l'emmener avec lui. Pendant son absence, elle fit connaissance avec un nommé Séranne, prévôt de la salle, qui en devint amoureux et lui apprit à faire des armes. Le maître et sa jeune élève se rendirent à Marseille, et entrèrent à l'Opéra de cette ville en qualité de chanteurs.

La nature avait doué mademoiselle Maupin d'une voix aussi belle que sympathique; malheureusement cette voix n'avait été perfectionnée par aucune méthode, par aucun enseignement suivi, et la jeune cantatrice se ressentit toujours de l'insuffisance de son éducation musicale. Elle rachetait d'ailleurs ces imperfections par un jeu naturel et expressif, un sentiment vrai des situations, et une flexibilité de talent qui lui permettait d'aborder avec un égal succès le genre sérieux et le genre comique.

Les œuvres de Lully étaient encore dans toute leur vogue et leur popularité; mademoiselle Maupin prêta à ces créations l'appui de sa vive intelligence, et son séjour à Marseille fut marqué par de brillantes ovations.

Mais une aventure fort singulière, scandaleuse même, et dont nous ne reproduirons pas ici les détails, obligea notre

actrice à quitter cette ville. Peu de temps après, un caprice inexplicable la détermina à se réfugier dans un couvent. Quinze jours ne s'étaient pas écoulés, qu'elle était déjà horriblement ennuyée de la vie du cloître. Mais comment tromper la surveillance des supérieures? Voici l'expédient que lui suggéra sa féconde imagination : une nuit elle met le feu au couvent, et se sauve à la faveur du désordre occasionné par l'incendie.

A la suite de ces divers incidents, elle vint à Paris et fut reçue à l'Opéra. Elle débuta par le rôle de Pallas dans *Cadmus* en 1695. Le public l'applaudit avec transport. Pour lui en témoigner sa reconnaissance, elle se leva dans sa machine, ôta son casque, et salua l'assemblée, qui lui répondit par de nouveaux battements de mains. Elle continua de jouer avec succès dans *Atys*, *Psyché*, *Armide*, etc. Sous l'influence de son talent plein de verve et d'éclat, le répertoire de Lully prit une physionomie nouvelle; elle sut donner de l'intérêt et de la vie à ces chants parfois si décolorés, et jeta les bases de la réforme qui, quelques années après, devait s'accomplir dans notre opéra.

Après la retraite de mademoiselle Rochois, en 1698, elle partagea les premiers rôles avec mesdemoiselles Desmatins et Moreau, et parvint à éclipser entièrement ces deux cantatrices dont les débuts avaient produit à Paris une vive sensation.

C'est à cette époque que se rattachent quelques anecdotes qui indiqueront quelques côtés saillants de son caractère.

Mademoiselle Maupin prenait souvent le costume masculin pour se divertir ou se venger. Un acteur de l'Opéra, appelé Dumesnil, l'ayant insultée, elle l'attendit un soir, vêtue en cavalier, sur la place des Victoires, et voulut lui faire mettre l'épée à la main. Sur son refus, elle lui donna des coups de canne, et lui prit sa montre et sa tabatière. Dumesnil s'avisa le lendemain de conter son histoire à l'Opéra, mais en y ajoutant des circonstances de nature à mettre en relief sa prétendue bravoure.

« Figurez-vous, messieurs, disait Dumesnil, que j'ai été

6

attaqué par trois vigoureux gaillards, dont l'un armé d'un pistolet menaçait de me brûler la cervelle. Désarmer ce misérable, le renverser à mes pieds et le mettre hors de combat, tout cela a été l'affaire de quelques secondes; ce que voyant, ses camarades se sont prudemment esquivés. »

Mademoiselle Maupin laissa parler Dumesnil, puis le toisant d'un air dédaigneux :

« Tu en as menti, s'écria-t-elle; tu n'es qu'un lâche et un poltron; tu n'as pas été attaqué par plusieurs personnes; c'est moi qui seule ai fait le coup, et pour preuve de ce que je te dis, voici ta montre et ta tabatière que je te rends. »

Dumesnil fut couvert de confusion.

Dans un bal donné au Palais-Royal par Monsieur, mademoiselle Maupin, déguisée en homme, tint à une jeune dame des propos inconvenants. Trois amis de cette dame en demandèrent raison. Mademoiselle Maupin sortit sans hésiter, mit l'épée à la main et les tua tous trois. Elle rentra froidement dans le bal, et se fit connaître à Monsieur, qui obtint sa grâce. Cette anecdote est reproduite par M. Fétis, dans sa *Biographie des Musiciens*.

Elle allait souvent au foyer de l'Opéra sous son costume masculin, se mêlant aux groupes des grands seigneurs, des gens de lettres, des artistes et des étrangers de distinction qui venaient débiter ou recueillir dans ce salon les nouvelles du jour. Voici une aventure qui fait honneur à ses sentiments et à son caractère.

Parmi les habitués du foyer se trouvait un certain baron de Servan, gentilhomme périgourdin d'une noblesse assez douteuse, type accompli d'impertinence et de fatuité. Taillé en Hercule, le verbe haut, querelleur, spadassin, de Servan avait toutes les allures d'un tranche-montagne. Sa conversation, qui n'était qu'une série de chroniques scandaleuses, roulait habituellement sur ses prétendues bonnes fortunes, dont le nombre, à l'en croire, était prodigieux. — Un soir qu'il énumérait ses équipées galantes, il lui arriva de parler fort lestement d'une jeune personne appartenant au corps de ballet, mademoiselle Pérignon, dont la conduite irréprochable avait constamment défié la calomnie. Les propos du ba-

ron soulevèrent de vives clameurs parmi les personnes présentes; mais, malgré les marques non équivoques de désapprobation soulevées par ses paroles, de Servan n'en persista pas moins avec un aplomb imperturbable dans les assertions qu'il avait si témérairement hasardées. Pendant toute cette conversation, mademoiselle Maupin, blottie dans un coin du foyer, resta silencieuse et immobile. Elle laissa le baron parler à son aise; puis, s'avançant tout à coup et se redressant avec fierté :

— En vérité, s'écria-t-elle, j'admire la patience de ces messieurs. Vos insolents et stupides mensonges méritent, non pas une réfutation, mais un châtiment prompt et exemplaire. Vous êtes un infâme menteur, c'est moi qui vous le dis.

— Eh! qui donc êtes-vous, monsieur, pour me parler ainsi? dit le baron frémissant de colère.

— Le chevalier de Raincy, gentilhomme plus que vous, et prêt à vous donner une bonne leçon, répondit la Maupin en jetant sur de Servan un regard plein de mépris.

La leçon fut bonne en effet. Le baron eut le bras cassé d'un coup de pistolet, et l'amputation fut jugée indispensable. Représentez-vous sa confusion lorsqu'il apprit qu'il avait été mis hors de combat par une femme. L'atteinte portée à sa réputation était irréparable. Il se retira dans ses terres du Périgord et ne reparut plus à Paris.

La conduite que mademoiselle Maupin avait tenue dans cette occasion lui valut, de la part de tous ses camarades, les félicitations les plus sympathiques, et sa réapparition à l'Opéra quelques jours après cet incident fut un véritable triomphe.

Parvenue à l'apogée de sa réputation, mademoiselle Maupin quitta notre scène lyrique pour se rendre à Bruxelles, où l'appelait un magnifique engagement. La capitale de la Belgique comptait un grand nombre de dilettantes, d'hommes de goût et d'étrangers de distinction. L'on y appréciait chaque jour davantage nos arts et notre littérature, et l'opéra français commençait à s'y naturaliser. Qu'en juge donc de l'immense sensation que dut produire une cantatrice qui joignait aux séductions du talent et de la beauté le pres-

tigieux éclat des aventures les plus merveilleuses. Son apparition au théâtre souleva les plus frénétiques applaudissements.

Les hommes les plus considérables par leur position sociale rivalisèrent de soins pour lui faire agréer leurs hommages. L'électeur de Bavière l'emporta sur ses rivaux. Mais au bout de quelques mois, ce prince se dégoûta de sa brillante conquête, et mademoiselle Maupin se vit sacrifiée à la comtesse d'Arcos, une grande dame d'une beauté vulgaire, mais prodigieusement spirituelle, intrigante et coquette. En rompant avec la célèbre cantatrice, l'électeur de Bavière lui envoya une bourse de quarante mille livres avec ordre de sortir de Bruxelles; et, chose étrange, le comte d'Arcos lui-même se chargea de porter l'ordre et le présent. Mademoiselle Maupin, le toisant d'un regard dédaigneux, prit la bourse et la lui jeta à la tête, en lui disant que c'était une récompense digne d'un... monsieur tel que lui.

Obligée de quitter la Belgique, elle chercha un refuge en Espagne. Les pittoresques et merveilleux récits qu'elle avait entendu faire sur cette contrée plaisaient singulièrement à son imagination, et elle avait lieu de croire qu'il y avait là pour une artiste de son talent tous les éléments de succès désirables. Mais ses prévisions furent cruellement trompées; le théâtre espagnol, envahi par d'insipides productions, ne lui offrait pas le moyen de se produire avec avantage. Elle repoussa, par amour de l'art, les propositions que lui firent plusieurs impresarii, sacrifice d'autant plus douloureux, qu'elle avait à peu près épuisé ses dernières ressources.

Dans cette extrémité, elle se résigna à accepter le modeste emploi de femme de chambre auprès de la comtesse Marino, dont le mari était alors ministre auprès de Sa Majesté catholique. S'il faut en croire les chroniqueurs, le caractère de cette dame était excessivement difficile et capricieux. La soubrette souffrit longtemps sans murmurer; enfin, n'y pouvant plus tenir, elle prit le parti de résigner ses pénibles fonctions. Mais avant de s'éloigner, elle se vengea par une de ces espiègleries que lui fournissait son imagination féconde et ingénieuse.

Laissons parler à ce sujet un des plus spirituels biographes de mademoiselle Maupin :

« Un jour elle avait à coiffer la comtesse de *** pour un bal à la cour. Elle prend à l'office une demi-douzaine de petits radis roses avec leurs feuilles, les traverse de grandes épingles noires, et tout en coiffant la comtesse, lui plante, sans qu'elle s'en doute, les petits radis derrière la natte du chignon ; elle avait avec ça deux touffes de marabouts blancs par devant.

— Ah! ma chère petite, dit-elle en se mirant dans sa glace, je suis joliment bien coiffée ce soir ; vous vous êtes surpassée.

— Madame, lui dit mademoiselle Maupin, ce n'est qu'au bal que vous jugerez de l'effet de votre coiffure.

Là-dessus la comtesse part toute seule ; le ministre était malade ; elle arrive au bal au bout d'un quart d'heure, on faisait queue pour venir la voir.

— Mon Dieu, madame, disait l'un, que vous avez là une coiffure printanière, jardinière, je me permettrai même de dire *maraîchère !*

— Ah! madame, disait un autre, elle est à croquer votre coiffure.

— Ah! monsieur, disait la comtesse en se pâmant de l'effet de ses marabouts.

Enfin un de ses amis eut assez de franchise pour lui dire qu'elle était d'un ridicule achevé, et que sa soubrette avait voulu sans doute lui jouer un mauvais tour. Jugez de l'exaspération de la comtesse. Les chuchotements, les quolibets, les éclats de rire redoublaient de moment en moment et lui donnaient le vertige. Rouge de honte, suffoquée par la rage, elle quitta le bal. Rentrée dans son hôtel, elle n'y trouva plus sa femme de chambre, qui s'était prudemment esquivée. »

Mademoiselle Maupin revint à Paris, et reparut sur la scène de l'Opéra ; mais cette réapparition n'excita pas l'enthousiasme qu'avaient soulevé ses débuts. Le public fut froid, réservé, sévère ; cependant l'artiste n'avait perdu aucun de ses avantages qui lui valaient naguère tant d'admirateurs. Ses yeux avaient conservé toute leur vivacité, sa

figure toute sa fraîcheur, son jeu toute son animation, sa voix toute sa puissance. Rien donc ne semblait justifier en apparence le froid accueil dont elle fut l'objet; toutefois ce changement s'explique de la façon la plus naturelle.

Pendant l'absence de mademoiselle Maupin, de profondes modifications s'étaient opérées dans le goût du public; son intelligence musicale s'était développée, il avait vu se produire sur la scène lyrique de nouveaux sujets, et il était devenu plus exigeant parce qu'il pouvait comparer davantage. Avec sa voix dépourvue de méthode, ses allures cavalières, son jeu plein d'énergie, mais où les nuances de la passion n'étaient pas toujours nettement accusées, mademoiselle Maupin n'était plus en harmonie avec les dispositions d'un auditoire qui commençait à apprécier la tenue, la distinction, les fortes études et toutes les exquises délicatesses de l'art. Toutefois elle eut le courage de lutter contre l'indifférence publique, et ne quitta définitivement l'Opéra qu'en 1705, à l'âge de trente-deux ans.

L'insuffisance de son éducation musicale est attestée par son propre témoignage. Nous lisons à ce sujet, dans une de ses lettres, de curieuses révélations. Elle raconte en ces termes un des premiers incidents de sa carrière d'artiste :

« Après avoir quitté Marseille, je chantais dans les cabarets des villes où je passais. Quoique mon public fût assez grossier, je tâchais de donner à ma voix, à mon accent, à ma physionomie le plus d'expression possible. Tout devenait ainsi pour moi un sujet d'étude et d'observation sur les moyens de captiver, d'émouvoir les spectateurs. J'essayai même de composer les paroles et les airs de quelques chansonnettes qui furent assez goûtées de mon auditoire en plein vent. Préoccupée du seul but où tendaient toutes mes pensées, j'étais à peine sensible à la dure pauvreté, aux dégoûts que m'imposait mon vagabondage.

» Le hasard m'ayant amené à Poitiers, un soir je chantais dans un cabaret d'assez bas étage; je me trouvais en voix, mon succès fut très-grand. Parmi les auditeurs, je remarquai un homme de cinquante ans environ, d'une figure très-intelligente, mais dont la couleur empourprée trahissait son

ivrognerie d'une lieue. L'aspect de ce personnage me frappa d'autant plus, qu'il était vêtu d'une façon bizarre. Son mauvais habit laissait entrevoir une espèce de vieux justaucorps de velours bleuâtre éraillé, où se voyaient les vestiges de quelques anciennes broderies. Cet individu, qui usait ainsi à la ville sa défroque de théâtre, était un vieux comédien de province. Son ivrognerie continuelle l'avait fait dernièrement expulser du théâtre de la ville; on l'appelait Maréchal. Doué d'un esprit naturel, très-gai, très-bon convive, les oisifs se le disputaient. Aussi était-il toujours entre deux vins, à moins qu'il ne fût complétement ivre.

» Maréchal, après m'avoir écoutée chanter avec beaucoup d'attention, ne m'applaudit pas, mais vint à moi et me dit :

» Je suis un vieux routier; je me connais en voix et en talent. Si tu veux, ma petite, avant quatre ou cinq ans, tu seras première chanteuse à l'Opéra de Paris. Je te donnerai des leçons; je n'ai rien à faire... ça m'amusera.

» J'acceptai avec reconnaissance.

» Maréchal était bon musicien, surtout comédien consommé. Personne mieux que lui ne connaissait les innombrables ressources de son art, depuis les effets du comique le plus franc jusqu'aux effets dramatiques les plus élevés. Pourquoi cet homme d'une si haute intelligence était-il devenu et resté médiocre chanteur d'opéra? c'est une de ces contradictions aussi choquantes qu'inexplicables.

» J'acceptai donc l'œuvre de Maréchal. Il fut pour moi dans ses leçons d'une sévérité, d'une dureté presque brutale; mais dans les moments lucides que lui laissait l'ivresse, il me donna des enseignements qui furent pour moi une véritable révélation. Malheureusement ces inestimables leçons eurent un terme. De plus en plus dominé par l'ivresse, Maréchal tomba dans un abrutissement qui devint presque de l'idiotisme. On fit acte de générosité en le plaçant dans un asile destiné aux malheureux de cette espèce.

» Plusieurs fois il m'avait conseillé de me rendre à Paris, et de tâcher de me faire accepter, à quel prix que ce fût, dans un petit théâtre, certain, disait-il, qu'une fois casée

n'importe où, et si je continuais à travailler, je finirais par me faire connaitre. Je partis donc de Poitiers pour venir à Paris, continuant de gagner mon pain en chantant sur ma route.

» Deux mois après je débutais à l'Opéra. Ainsi les prévisions de Maréchal furent tout à coup dépassées. »

Mademoiselle Maupin mourut en 1707, à peine âgée de trente-quatre ans. On rapporte que, les dernières années de sa vie, elle se réconcilia sincèrement avec son mari, excellent homme, qui avait supporté avec une parfaite résignation les scandaleuses excentricités de sa femme. On ajoute qu'elle répara par une conduite exemplaire ses désordres passés. Quoi qu'il en soit, c'est au souvenir de ses excentricités, de ses désordres, bien plus qu'à son talent, qu'elle doit la célébrité dont elle jouit encore aujourd'hui. Malgré les ovations dont elle fut quelquefois l'objet de la part de ses contemporains, la critique impartiale l'a définitivement classée parmi les cantatrices de second ordre.

II

M^me FAVART.

Comme toutes les productions de l'esprit, l'opéra comique a passé par une longue série de tâtonnements et d'essais. De petites comédies entremêlées de légères ariettes, voilà ce qu'il offrit d'abord aux spectateurs. Dénué d'intérêt sous le double rapport musical et dramatique, il attendait qu'une main habile et exercée vînt lui imprimer une impulsion nouvelle. Favart eut le bonheur et la gloire d'accomplir cette œuvre de régénération, et par un singulier privilége, il sut trouver une femme d'un merveilleux instinct, d'une intelligence supérieure, capable, en un mot, de donner la vie à ses créations.

Madame Favart est également célèbre comme comédienne et comme cantatrice. Sa place était donc marquée dans notre galerie.

Madame Favart, née Ducoudray, naquit à Avignon en 1727, et fut élevée à Lunéville. Son père et sa mère étaient attachés à la musique du roi de Pologne. On dit que ce prince, protecteur éclairé des arts, eut la bonté de contribuer lui-même à l'éducation de la jeune Ducoudray, qui avait annoncé de bonne heure les plus heureuses dispositions.

C'est en 1744 qu'elle arriva à Paris avec sa mère. L'année suivante eut lieu sa première apparition sur la scène de l'Opéra-Comique, dont la vogue grandissait rapidement sous

l'habile direction de Favart. Dans le monde parisien, elle était désignée sous le nom de mademoiselle Chantilly, et sous le titre de première danseuse du feu roi de Pologne. Ses débuts firent sensation; elle obtint un triple succès comme cantatrice, comédienne et danseuse.

La foule se pressait à ses représentations, et les témoignages du public devenaient chaque jour plus chaleureux, plus sympathiques. Froissés dans leur amour-propre et dans leurs intérêts par la vogue extraordinaire et inattendue qui s'attachait à l'Opéra-Comique, les grands théâtres sollicitèrent et obtinrent la suppression de ce genre de spectacle. Privée de ses rôles les plus intéressants, réduite à ne plus jouer que la pantomime, mademoiselle Chantilly sortit victorieuse de cette épreuve, et vit grandir encore sa popularité.

Son mariage avec Favart date de cette époque. Bientôt après elle alla rejoindre son mari, devenu directeur d'une troupe de comédiens chargés d'amuser les loisirs du maréchal de Saxe à l'armée de Flandre. Dans une correspondance étincelante de verve, Favart expose ainsi le but de sa mission :

« J'étais obligé de suivre l'armée, et d'établir mon spectacle au quartier général. Le maréchal de Saxe, qui connaissait le caractère de cette nation, savait qu'un couplet de chanson, une plaisanterie faisaient plus d'effet sur l'âme ardente du Français que les plus belles harangues. Il m'avait institué chansonnier de l'armée, et j'étais chargé d'en célébrer les événements les plus intéressants. »

On n'en finirait pas si l'on voulait rappeler les impromptus de tout genre que Favart eut l'occasion de faire pendant cette campagne, tantôt pour annoncer aux officiers de l'armée qu'ils allaient attaquer l'ennemi, tantôt pour féliciter ces braves des lauriers dont ils venaient de se couvrir.

Ce fut à cette époque que l'illustre vainqueur de Fontenoy et de Rocoux, épris d'amour pour madame Favart, essaya tous les moyens de vaincre les scrupules de cette charmante actrice, et alla même, dit la chronique, jusqu'à quelques abus d'autorité. Madame Favart fit, à ce qu'il paraît, une résistance héroïque. En vertu d'une lettre de cachet, on la

sépara de son mari, qui prit la fuite, et on la renferma dans un couvent de province, où elle resta plus d'une année.

La *Biographie universelle*, qui nous a fourni quelques-uns des détails qui précèdent, complète dans les termes suivants le récit de cette curieuse aventure :

« L'intéressante captive obtint enfin la liberté de se rendre à Paris. Elle débuta à la Comédie Italienne le 5 août 1749, fut reçue au mois de janvier 1752, et peu de mois après obtint une part entière. C'était surtout dans le rôle de Roxelane de *Soliman II*, ou *les Trois Sultanes*, que le talent souple et brillant de cette actrice charmait, ou plutôt enivrait le public. »

C'est madame Favart qui, la première, osa sacrifier l'éclat de la parure à l'exacte observation du costume. Avant elle, les soubrettes et les paysannes paraissaient sur la scène avec de grands paniers, la tête chargée de diamants et gantées jusqu'au coude. Dans *Bastienne*, elle parut avec un habit de laine rayée, une chevelure plate, une croix d'or, les bras nus et des sabots; en un mot, exactement telle qu'une simple villageoise. Cette nouveauté, approuvée par les uns, fut vivement critiquée par les autres. Mais l'abbé de Voisenon ayant dit que « ces sabots-là vaudraient de bons souliers aux comédiens, » la publicité donnée à ce prétendu bon mot acheva l'utile révolution que l'actrice avait commencée.

Un des talents particuliers à madame Favart était d'imiter d'une manière parfaite l'accent de tous les étrangers et leurs diverses manières d'estropier le français. On raconte que s'étant un jour présentée à une barrière de Paris avec plusieurs robes de Perse, dont l'entrée était alors interdite, elle contrefit si bien le baragouin d'une dame étrangère, que les commis la prirent pour telle, et en cette considération la laissèrent entrer sans payer.

Madame Favart a joué les principaux rôles dans presque toutes les pièces de son mari, dont le nombre est considérable. Indépendamment de celles que nous avons déjà nommées, Favart a donné à l'Opéra-Comique et à la Comédie Italienne, le plus souvent en collaboration avec Monsigny, *Annette et Lubin*, *la Chercheuse d'esprit*, *Acajou*, *la Fête du*

Château, l'Astrologue de village, Ninette à la cour, Isabelle et Gertrude, la Fée Urgèle, les Moissonneurs, l'Amitié à l'épreuve, la belle Arsène, les Rêveries renouvelées des Grecs, la Fête de l'Amour. Ces jolies productions se ressentent un peu du goût que l'on avait alors pour le jargon des boudoirs. Mais ce léger défaut, bien moins sensible dans *les Trois Sultanes* que dans les autres pièces représentées à la même époque, se trouve racheté par une grande intelligence de la scène, par des situations intéressantes traitées avec art, et surtout par l'enjouement qui règne dans tout le dialogue étincelant de traits ingénieux.

On a mis sous le nom de madame Favart le cinquième volume des œuvres de son mari, ce qui fait que beaucoup de personnes la regardent comme l'auteur d'*Anette et Lubin,* de *Bastien et Bastienne,* de *la Fête de l'Amour,* etc. Il n'est pas vrai cependant qu'elle ait composé à elle seule ces jolis ouvrages; elle y a seulement travaillé avec Favart; l'abbé de Voisenon entrait aussi dans cette communauté, en sorte que des œuvres faites entre eux, on ne savait trop dans le public ce qui devait demeurer à chacun. Il ne serait pourtant pas difficile d'en faire la répartition. Selon toutes les apparences, la conception, le caractère, le style et le fond du dialogue devaient être du mari, les saillies de gaieté, les traits naïfs et délicats viennent de la femme, et l'on ne peut guère reconnaître la part de l'abbé qu'à la recherche des jeux de mots et au clinquant du bel esprit.

« Favart, dit Laharpe, avait beaucoup plus d'esprit que l'abbé de Voisenon, mais il se laissait bonnement protéger par celui qui dans le fond lui devait sa petite réputation. »

De tous les auteurs qui ont travaillé pour l'Opéra-Comique, Favart est sans contredit celui qui a peint avec le plus de sentiment et de vérité les amours du village, et qui a le plus constamment uni la fraîcheur des idées, l'élégance, la flexibilité du style à la connaissance de la scène. C'est sous l'influence de ses conseils que sa femme parcourut la plus brillante carrière et conquit une des plus grandes réputations dont nos fastes dramatiques aient gardé le souvenir.

Madame Favart mourut en 1772, âgée de 45 ans, des suites

d'une maladie longue et douloureuse, qu'elle avait supportée avec une force d'âme et une sérénité extraordinaires. On rapporte que, quelques instants avant l'heure fatale, elle avait composé elle-même son épitaphe et qu'elle l'avait mise en musique.

Cette femme si vivement regrettée n'était pas seulement une artiste de premier ordre, elle joignait à cette qualité un esprit charmant, et sa bienfaisance était inépuisable comme sa gaieté.

Dans le brillant répertoire de madame Favart, il est des ouvrages qui exciteraient encore aujourd'hui un intérêt véritable, et qui auraient tout l'éclat de la jeunesse, tout le piquant de la nouveauté. On sait quelle vive sensation a produit la réapparition des *Trois Sultanes*, cette charmante création dont madame Ugalde a si merveilleusement rendu les traits spirituels et les exquises délicatesses. Si quelqu'un des habitués de l'ancienne Comédie Italienne avait assisté à cette reprise, il aurait cru retrouver son actrice de prédilection, dans tout l'épanouissement de ses rares facultés. Qui jamais posséda mieux que madame Ugalde cette vivacité, cette verve, cette finesse, ce charme entraînant, ce jeu plein de naturel et de grâce, cette physionomie expressive, cette profonde intelligence de la scène, et toutes les qualités précieuses qui distinguaient madame Favart! La Roxelane que nous avons vue aux *Variétés* a toutes les séductions de sa devancière, elle a de plus la supériorité que donne l'organe le plus enchanteur, perfectionné par un travail soutenu, assoupli par une méthode parfaite.

II

SOPHIE ARNOULD.

Qu'est-ce que l'esprit? — question difficile à résoudre. — Voltaire, ce juge si compétent, désespérait lui-même de le définir. On pourrait dire cependant avec une certaine justesse que l'esprit est une façon de s'exprimer vive, piquante, ingénieuse, originale, un trait qui vole, une saillie qui réjouit, une idée à la désinvolture hardie et légère, une épigramme à la pointe acérée; en un mot, tout ce qui amuse, tout ce qui séduit, tout ce qui donne à la conversation de l'intérêt et de la verve. Plus l'instrument de la civilisation est perfectionné, plus les gens d'esprit se multiplient. Il y en eut un grand nombre pendant le dernier siècle, époque où la langue, parvenue à un haut degré de souplesse, se prêta sans effort à toutes les nuances de la pensée.

L'esprit devint la monnaie courante de cette société si pleine de raffinements et de délicatesses. Il se répandit partout, dans les livres, dans les boudoirs, dans les salons, dans les théâtres. Sous ce rapport, Sophie Arnould a laissé dans nos fastes dramatiques un nom immortel. Esquissons les principaux traits de cette physionomie si intéressante et si curieuse.

Née à Paris en 1743, Sophie reçut une éducation distinguée : une intelligence vive et prompte, un cœur ardent, une imagination passionnée, une voix délicieuse, des yeux

et une physionomie d'une expression adorables, tels sont les avantages qui dès son entrée dans le monde lui conquirent toutes les sympathies. Une circonstance inattendue lui ouvrit la carrière dramatique. La princesse de Modène, qui avait eu la fantaisie de s'enfermer quelque temps au Val-de-Grâce, fut, dit-on, singulièrement frappée des accents d'une magnifique voix qui chantait une leçon des ténèbres. En sortant de l'office, la princesse demanda à la supérieure quelle était cette jeune personne qui avait si vivement excité son attention. On lui nomma Sophie Arnould, qui, dès ce jour, devint sa protégée.

La princesse ayant signalé la jeune virtuose à l'attention de la cour, Sophie fut bientôt admise à la chapelle du roi, où elle entra contre la volonté de sa mère. Madame de Pompadour l'ayant entendue chanter, s'écria :

— Il y a là de quoi faire une princesse !

Quelque temps après, elle parut sur la scène, et devint en peu de temps la reine de l'Opéra. La gloire de Rameau était alors à son apogée; Sophie obtint le plus éclatant succès dans un des ouvrages de ce compositeur célèbre, *Castor et Pollux*. — Plus tard, quand le génie de Gluck vint illuminer la scène lyrique, l'ardente imagination de mademoiselle Arnould saisit tout d'abord avec enthousiasme les beautés supérieures répandues dans les œuvres du sublime maître. Gluck devint sa passion, son idole ; elle s'inspira de ses chefs-d'œuvre immortels, et *Iphigénie en Aulide* fut une de ses plus belles créations, un de ses plus magnifiques triomphes.

Elle dépensait avec une égale insouciance sa jeunesse, ses saillies et des trésors qui auraient suffi à défrayer le luxe de plusieurs maisons princières. Sa maison était fréquentée par tout ce que la noblesse et les lettres offraient de plus illustre : on y rencontrait d'Alembert, Diderot, Helvétius, Mably, Duclos, J. J. Rousseau, Buffon ; et ce devait être un spectacle assez curieux de voir l'auteur d'*Émile* et le grave et sévère historien de la nature rivaliser de verve et de bons mots avec la reine de l'Opéra. (C'est ainsi qu'on désignait mademoiselle Arnould.)

On sait quelle vive sensation produisit à Paris l'arrivée de

Benjamin Franklin, l'illustre fondateur de la liberté américaine. Courtisans, philosophes, grandes dames, magistrats et gens de finance, tout le monde se disputait ce personnage merveilleux, dont l'austérité républicaine, la naïve simplicité et les formes quelque peu rustiques, contrastaient si étrangement avec notre civilisation raffinée. Franklin se prêta à toutes ces invitations avec une bonne grâce charmante; mais il avouait que le salon de mademoiselle Arnould était celui où il avait trouvé l'accueil le plus expansif, les entretiens les plus aimables, les plus amusantes distractions.

Beaucoup de personnes révoquent en doute la supériorité de Sophie Arnould comme cantatrice, et taxent d'exagération les éloges que ses contemporains lui ont accordés sous ce rapport. Il est certain que son éducation musicale avait été négligée; mais elle rachetait les imperfections de son talent vocal par une grande intelligence, une admirable vérité d'expression et une entente profonde des effets dramatiques. Le célèbre tragédien Garrick s'est plu à rendre hommage à ses éminentes qualités.

Nous croyons devoir citer les vers suivants :

> Que ses emportements sont mêlés de tendresses !
> Quel contraste frappant de force et de faiblesse !
> Que de soupirs brûlants, que de secrets combats !
> Que de cris et d'accents qui ne se notent pas !
> A l'âme seule alors il faut que j'applaudisse,
> La chanteuse s'éclipse et fait place à l'actrice.
> Il échappe souvent des sons à la douleur
> Qui sont faux pour l'oreille et sont vrais pour le cœur.
> Telle est du grand talent la puissante féerie,
> Qu'il rend tout vraisemblable et donne à tout la vie,
> Il anime la scène, et, pour dicter des lois,
> A peine a-t-il besoin du secours de la voix.

Tout ceci prouve que Sophie n'était pas une cantatrice irréprochable. Mais un point sur lequel il n'y a pas de contestation possible, c'est qu'elle ait été douée de l'esprit le plus charmant, esprit incisif, plein de justesse et d'à-propos,

dont elle est restée le modèle inimitable, et par un singulier privilége, cette femme, aux réparties si vives et si piquantes, ne connut jamais d'ennemis.

On ne prête qu'aux riches. Aussi a-t-on attribué à Sophie Arnould une foule de prétendus bons mots qui évidemment ne lui appartiennent pas. Les traits suivants sont parfaitement authentiques. Rencontrant un jour un médecin qui allait voir un malade avec un fusil sous le bras :

— Docteur, lui dit-elle, il paraît que vous avez peur de le manquer.

Une dame très-jolie, mais dépourvue d'esprit, se plaignait d'être obsédée par une foule d'adorateurs.

— Eh! ma chère, lui dit Sophie, il vous est si facile de les éloigner! vous n'avez qu'à parler.

Ayant aperçu une tabatière sur laquelle se trouvaient les portraits de Sully et de Colbert, elle dit :

— C'est la recette et la dépense.

Un fat, pour la mortifier, lui disait :

— A présent l'esprit court les rues.

— Ah! monsieur, répliqua Sophie, c'est un bruit que les sots font courir.

Après avoir régné vingt ans sur la scène de l'Opéra, jeune encore et dans toute la force de son talent, Sophie eut assez de courage et de raison pour abdiquer sa couronne. Voulant épargner au public le spectacle d'une infaillible décadence, elle s'arracha aux applaudissements de ses nombreux admirateurs et disparut au milieu de l'éclat de ses triomphes.

Au commencement de la révolution, ayant acheté le presbytère de Luzarche, elle en fit une belle maison de campagne, et mit cette inscription sur la porte : *Ite missa est.* C'est dans ce lieu solitaire qu'elle passa douze ans seule avec ses souvenirs.

Quand le calme succéda à la tourmente révolutionnaire, Sophie Arnould revint à Paris. Mais elle fut saisie d'une profonde tristesse en voyant les changements qui s'étaient accomplis; l'ancienne société avait disparu; la plupart de ses amis avaient été dispersés par la tempête; elle-même commençait à vieillir, et son nom n'éveillait plus aucune sym-

pathie parmi les nouvelles générations dans ce Paris si ingrat, si oublieux et si mobile !

Elle mourut en 1802, dans l'appartement où Coligny avait été assassiné. Par une singulière coïncidence, mesdemoiselles Dumesnil et Clairon, les deux plus grandes tragédiennes du dernier siècle, moururent la même année.

« Mon père, dit-elle au curé de Saint-Germain l'Auxerrois qui lui administrait l'extrême-onction, je suis comme Madeleine, beaucoup de péchés me seront remis, parce que j'ai beaucoup aimé. »

Il est vivement à regretter que mademoiselle Arnould n'ait point écrit ses souvenirs. Nous sommes ainsi privés de détails fort intéressants et fort curieux sur la période la plus importante du dernier siècle. Des écrivains ont essayé de combler cette lacune, et il a paru, il y a quelques années, sous le nom de Sophie Arnould, des mémoires dont le caractère apocryphe n'a pu échapper aux yeux les moins clairvoyants. Des détails sans intérêt et des anecdotes sans vraisemblance, voilà ce qu'on a osé nous offrir comme l'œuvre d'une des femmes les plus spirituelles de l'ancienne société française. De pareils travestissements sont un scandale que l'on ne saurait flétrir avec trop d'énergie.

IV

Mme GONTHIER.

On se plaint chaque jour de la disparition de l'ancien répertoire de l'Opéra-Comique. Les vieux amateurs et les hommes de goût s'écrient d'un commun accord : Nous n'avons que faire de ces pièces où les efforts de la science et le luxe de l'instrumentation remplacent l'inspiration mélodique. Rendez-nous donc Grétry, Daiayrac, Nicolo, Monsigny ! rendez-nous cette foule de chefs-d'œuvre, dont les airs faciles et spirituels ont si longtemps charmé la France entière ! Qu'attendez-vous ? Ne voyez-vous donc pas que le mond musical est ennuyé, fatigué, qu'il lui faut à tout prix de nouvelles émotions ? Et où trouver plus d'émotions vives et pénétrantes, que dans cette musique inspirée des grands maîtres, auxquels l'Opéra-Comique a dû l'éclat de ses plus beaux jours ?

Ces réclamations sont assurément légitimes ; mais pour qu'elles obtiennent un plein succès, il s'agit d'abord de lever une difficulté assez sérieuse. Qui nous donnera des artistes capables de rendre aux chefs-d'œuvre de l'ancien Opéra-Comique la couleur, la physionomie, le mouvement qui leur est propre ? Il y a vingt-cinq ans encore, Monsigny, Nicolo, Dalayrac, Grétry comptaient des interprètes auxquels leur traditions étaient familières. Il n'en existe plus aujourd'hui : de Martin, d'Elleviou, de madame Dugazon, de madame Gonthier, il ne reste que le souvenir.

Le nom de madame Gonthier est cher à tous les amis de l'art; elle a contribué pendant plus de trente ans à la prospérité de l'Opéra-Comique; à force d'intelligence et d'originalité, elle a su donner un véritable intérêt à plusieurs rôles importants de l'ancien répertoire. A tous ces titres, nous lui devions une place dans notre galerie.

Madame Gonthier est née à Metz en 1747. Ses dispositions pour l'art théâtral se révélèrent dès l'enfance, et quelques succès de société prouvèrent sa rare aptitude pour les rôles comiques. Ses excursions dans les principales villes de France lui avaient déjà valu une assez brillante réputation, lorsqu'elle vint débuter, en 1778, à la Comédie-Italienne, rue Mauconseil. Elle y joua le 18 mars de la même année et les jours suivants, Simonne dans *le Sorcier*, la mère Boby dans *Rose et Colas*, et Alix dans *les Trois Fermiers*. On voit que, jeune encore, madame Gonthier s'était consacrée à l'emploi des duègnes, des vieilles paysannes, dans lequel elle n'a jamais été surpassée, ni même égalée. Elle était frappante de vérité, et savait imprimer à chacun de ces personnages un inimitable cachet.

Ses débuts eurent tant de retentissement que, reçue aussitôt par anticipation, elle fut admise, en 1779, au nombre des sociétaires. Elle joua successivement la comédie et l'opéra-comique, et dans ces deux genres elle fut à la hauteur de tous les rôles qui lui furent confiés.

Dans un intéressant article nécrologique, publié par le *Moniteur*, nous lisons l'appréciation suivante du talent de madame Gonthier :

« Figure de bonne femme, physionomie expressive, diction pure et naturelle, organe plein de légèreté et de mordant, débit prompt et varié, caquetage de commère, caractère nuancé de sentiment et de gaieté, manières franches et comiques, inflexions de voix plus comiques encore, madame Gonthier savait tout ce qu'on peut désirer dans un emploi où la profondeur d'intentions serait peut-être un contresens. »

Son apparition au théâtre de la salle Favart, en 1783, fut marquée par de véritables triomphes. Elle quitta cette scène

par suite d'un démêlé qu'elle eut avec la direction, et contracta, en 1793, un engagement avec le Théâtre de la République. Mais madame Gonthier n'était pas là dans sa sphère; entre elle et l'Opéra-Comique le divorce ne pouvait être de longue durée. Sa rentrée à ce théâtre fut une fête pour ses nombreux admirateurs.

A partir de cette époque, sa popularité grandit rapidement, et dans son emploi elle ne compta plus de rivales. Parmi les nombreuses créations qui marquèrent alors sa carrière, il faut citer *Blaise et Babet*, la vieille paysanne dans *Adèle et Dorsan*, Babet dans *Philippe et Georgette*, madame Bernard dans *Marianne*, Perrette dans *Fanfan et Colas*.

Personne n'a jamais mis en relief avec autant d'intelligence et de bonheur le type, aujourd'hui presque effacé, des paysannes et des fermières. Elle en avait les allures, le geste, l'accent, le langage naïf et plein de franchise. Toutefois des gens d'un goût un peu sévère lui reprochaient de tomber souvent dans la charge, et de recourir à des exagérations et à des excentricités, qu'applaudissait le vulgaire, mais qui ne satisfaisaient pas les véritables connaisseurs. Ce défaut, excusable dans le genre qu'elle avait adopté, lui était si naturel, qu'il semblait n'être qu'un excès de verve.

Madame Gonthier a eu dans le *Moniteur* un biographe aussi judicieux que bien informé. Il a laissé d'intéressants détails sur la vie de cette artiste, de sorte que, pour compléter notre étude, nous ne saurions mieux faire que de nous étayer de l'autorité du biographe officiel. D'après lui, madame Gonthier, si supérieure dans les caricatures, dans les rôles de commérages et de bavardage, était médiocre dans ceux qui exigeaient de la noblesse et de la dignité. Les rôles d'un caractère sentimental et romanesque, ceux dans lesquels se reflétaient les habitudes du grand monde et le langage des salons étaient tout à fait en désaccord avec son physique et ses moyens. Après quelques essais malheureux, elle eut le bon esprit de renoncer entièrement à un genre auquel la nature ne l'avait pas destinée.

En 1801, madame Gonthier fut comprise dans la nouvelle société dramatique de l'Opéra-Comique, formée par la réu-

nion des meilleurs artistes des salles Favart et Feydeau. Elle continua d'obtenir de chaleureux applaudissements, jusqu'au jour où elle fit ses adieux au public, en 1812. Cette représentation de retraite fut une des plus brillantes dont les fastes de l'Opéra-Comique aient gardé le souvenir. Madame Gonthier était alors âgée de soixante-cinq ans; jamais elle n'avait déployé plus d'intelligence et de verve.

Veuve d'un comédien de Versailles, qui avait beaucoup de talent, elle s'était remariée, en 1798, avec un artiste assez médiocre de l'Opéra-Comique, François Allaire, plus jeune qu'elle de vingt ans, mais avec lequel elle passa une heureuse vieillesse, ne s'occupant que de pratiques religieuses. Elle le perdit en 1828, ne lui survécut que de dix-huit mois, et mourut à Paris, le 7 décembre 1829, à l'âge de quatre-vingt-deux ans, sans laisser de postérité.

Malgré son second mariage, elle avait conservé le nom auquel s'était attachée une si grande et si légitime popularité; mais on ne l'appelait plus depuis longtemps que la *bonne mère Gonthier*; et c'est le seul nom que lui donne l'inscription qu'on lit sur son tombeau au cimetière du Nord. Elle le méritait sous tous les rapports : son caractère était comme son talent, plein de jovialité, de rondeur, de franchise; sa bonhomie spirituelle se révélait dans la conversation par une foule de traits charmants.

V

Mme DUGAZON.

Parmi les diverses formes de l'art, il n'en est peut-être point qui ait subi d'aussi profondes modifications que l'opéra comique. De ce genre tour à tour naïf, spirituel, sentimental et pathétique, qui faisait le charme de nos aïeux, il ne reste plus que le nom. Le vieil opéra comique, tel que l'entendaient Favart et Sedaine, Grétry et Dalayrac, Nicolo et Monsigny, n'est désormais qu'un souvenir. Les combinaisons de la science moderne, le drame aux larges proportions et les grands effets d'orchestre ont envahi cette scène qui ne retentit longtemps que d'ariettes, de flonflons, de légères et gracieuses mélodies. Quelle a été l'influence de cette transformation sur les plaisirs du public? c'est une question que nous ne voulons point soulever. Nous le dirons toutefois, sans craindre de froisser quelques amours-propres, le vieux genre de l'opéra comique a toutes nos sympathies, et nous ne laisserons jamais échapper l'occasion de payer à ses illustres représentants un juste tribut d'hommages.

C'est pour nous un plaisir et un devoir de consacrer une étude spéciale à madame Dugazon, qui a joui d'une si grande célébrité comme cantatrice et comme comédienne.

Madame Dugazon (Rosalie Lefèvre) était née à Berlin en 1755; elle vint en France à l'âge de huit ans, elle n'en avait que douze lorsqu'elle débuta avec sa sœur, en 1767, à l'Opéra-

Comique, qu'on appelait alors la Comédie-Italienne, dans un pas de deux du ballet ajouté à *la Nouvelle école des Femmes*, et elle fut aussitôt attachée à ce théâtre comme danseuse. Mais son zèle, son intelligence et ses heureuses dispositions ayant été remarqués dans les petits airs qu'on lui fit chanter et dans les petits rôles où elle voulut s'essayer, on la fit débuter, en 1774, dans celui de Pauline de *Sylvain*. Le succès qu'elle y obtint la fit aussitôt adopter comme pensionnaire, et ses progrès lui valurent l'honneur d'être reçue sociétaire au mois d'avril 1776.

Beaucoup de gentillesse, de vivacité et d'espièglerie, une tournure des plus gracieuses, une verve et une gaieté communicatives, et dans les situations émouvantes, une ardente sensibilité, telles sont les qualités qui lui valurent de brillants succès dans l'opéra comique et dans la comédie. Son talent, d'une rare souplesse, se déployait avec le même bonheur dans les rôles de soubrettes et de jeunes amoureuses. Sa voix manquait d'étendue et son éducation musicale était très-incomplète, mais en écoutant son chant si expressif, si coloré, on oubliait l'imperfection de sa méthode.

Il faut citer parmi ses plus ravissantes créations : *Blaise et Babet, le Droit du Seigneur, Alexis et Justine, la Dot, la Folle par amour*. Le rôle de Nina, qu'elle jouait dans cette dernière pièce, avait surtout le privilège d'éveiller de vives émotions; c'était un succès de larmes. Jamais peut-être on n'a poussé plus loin la vérité d'expression et le sentiment dramatique.

Peu de temps après sa réception comme sociétaire, mademoiselle Lefèvre épousa Dugazon, un des plus spirituels acteurs de la Comédie-Française. On ne lira pas sans intérêt quelques détails, aujourd'hui peu connus, sur cet artiste éminemment original.

Dugazon joignait à beaucoup d'intelligence et à une connaissance approfondie de l'art théâtral un excellent masque, une extrême mobilité de physionomie, un rare talent pour imiter les caractères et les baragoins, de l'esprit, de la chaleur, une gaieté franche et communicative, et une agilité surprenante qu'il conserva jusqu'au déclin de l'âge. Son

habileté dans la danse et l'escrime lui donna beaucoup d'avantage au théâtre. Il était admis aux petits spectacles de la cour, et y jouait avec les plus grands seigneurs. Reçu comme bouffon dans les meilleures sociétés, il y mit à la mode le genre des *mystifications*, dans lequel il a eu depuis beaucoup d'imitateurs qui ne l'ont point fait oublier. Voici quelques anecdotes qui donneront une idée de son sang-froid, de sa présence d'esprit, mais en même temps de son audace qui allait jusqu'à l'imprudence.

Il jouait quelquefois des proverbes avec M. Caze, maître des requêtes et fils d'un fermier général. Ayant eu des soupçons fondés sur les liaisons que ce jeune homme avait avec sa femme, il se rend chez lui et le force, le pistolet sur la gorge, à lui rendre les lettres et le portrait de madame Dugazon; muni de ces pièces de conviction, il se retire tranquillement. Mais M. Caze, revenu de sa frayeur, le poursuit sur l'escalier en criant : « Au voleur ! qu'on arrête ce coquin. »

Les valets accourent, et Dugazon sans se déconcerter, se retournant vers Caze :

— Bravo, monsieur, lui dit-il, à merveille; si vous jouez ce soir comme cela, vous me surpasserez.

Et il gagna la porte, en laissant les domestiques persuadés que les fureurs de leur maître étaient dans le rôle que Dugazon venait de lui faire répéter.

Quelques jours après, sur le théâtre de la Comédie-Italienne, pendant que la foule s'écoulait après le spectacle, Dugazon aperçoit Caze, lui donne deux coups de canne, et se remet en posture. Le maître des requêtes se retourne, voit son rival, le menace et se plaint de son insolence. Mais le comédien assure que c'est encore une parade, et qu'un histrion comme lui ne peut avoir l'effronterie d'outrager ainsi un magistrat.

Le mariage de Dugazon avec mademoiselle Lefèvre ne fut point heureux. D'incessantes querelles produites par l'extrême irritabilité du mari et l'excessive légèreté de la femme amenèrent enfin une séparation.

Madame Dugazon n'avait alors que vingt-deux ans, et l'on

peut se faire une idée des nombreux hommages que lui valurent sa grâce et sa beauté. D'ailleurs le foyer de l'Opéra-Comique était à cette époque le rendez-vous de toutes les illustrations aristocratiques, littéraires et artistiques. Dans quelques fragments de mémoires, madame Dugazon a pris soin elle-même de crayonner quelques portraits remarquables. Voici comment elle s'exprime sur le compte de l'abbé Arnaud, un des plus spirituels écrivains de la fin du dernier siècle :

« Arnaud, cet homme dont le cœur était si chaud, la tête si vive, l'esprit si pénétrant, amant éclairé et passionné des lettres et des arts, mais leur préférant encore le tourbillon du monde et les petits soupers, dissipant, prodiguant pour ainsi dire une vie qu'il aurait pu rendre utile, et peut-être même illustre; d'une imagination brillante et féconde, d'une paresse sans égale, dormant le jour et s'amusant la nuit, entreprenant tout et ne finissant rien, léger dans ses goûts, constant dans ses affections, ami solide et sincère, et, par-dessus tout, homme aimable. — Il est venu à Paris, en 1752, avec la soutane et le petit collet. Les agréments de sa conversation le répandirent promptement dans la brillante société. Là, surtout lorsqu'il était question de beaux-arts, il brillait de tout son éclat. Quelquefois on l'eût dit inspiré. Suard avoue que Diderot lui-même ne l'a jamais autant surpris, autant ému par son éloquence. Amateur passionné de musique, il se signala dans le camp des Gluckistes contre les Piccinnistes, par quelques articles insérés au *Journal de Paris*, d'une grande abondance d'idées et d'une chaleur un peu véhémente. »

Quel piquant, quelle originalité, quel bonheur d'expression dans le portrait suivant du chevalier de Boufflers !

« Boufflers, le plus léger des abbés, le plus sémillant des chevaliers, reçut dans son enfance le surnom de *Pataud*, tant son esprit promettait peu ce qu'il devint par la suite. *Aline*, ce conte charmant que tout le monde a retenu, fut l'origine de sa réputation. Boufflers le composa au séminaire de Saint-Sulpice, où il était entré pour se préparer à l'épiscopat. Quelle initiation ! aussi sa vocation ne lui parut pas à

lui-même très-prononcée. Il quitta donc bientôt la sainte retraite, mais se résigna à prendre la croix de Malte. Un petit bénéfice de quarante mille livres de rente, qu'il tenait du roi Stanislas et qu'il n'aurait pu posséder sans cette résignation, méritait bien quelques sacrifices. Le voilà donc prêt à guerroyer contre les infidèles. Il avait déjà brillé dans les cercles de Paris par l'éclat, la finesse et l'originalité de son esprit. Il porta dans les camps ces mêmes avantages assaisonnés de ce grain piquant de gaieté et de folie que comportent les habitudes militaires, et à son retour de l'armée, c'était le plus déterminé viveur que l'on eût encore vu dans ce siècle passablement épicurien pourtant. A lui les femmes et les chevaux, à lui surtout les voyages. Donnons à quelqu'un des bottes de sept lieues, une branche de laurier pour badine et Pégase pour monture, nous aurons le vrai portrait du chevalier de Boufflers.

» Il a été successivement abbé, militaire, écrivain, et de tous ces états, il ne s'est trouvé déplacé que dans le premier. Il a toujours pensé en courant. On voudrait pouvoir ramasser toutes les idées qu'il a perdues sur les grands chemins avec son temps et son argent. »

On peut voir par les deux morceaux que nous venons de citer, que madame Dugazon possédait au plus haut degré ce qu'appréciait le plus le dix-huitième siècle, le charme de l'esprit et le trait dans la conversation. Aussi, épuisait-on en sa faveur toutes les formules de l'éloge, et les compositeurs les plus célèbres, les auteurs en crédit, écrivaient leurs opéras en vue de mettre en relief les qualités de l'éminente cantatrice.

Madame Dugazon était à l'apogée de sa réputation, lorsqu'une circonstance vint donner à ses heureuses facultés une direction nouvelle. Sa taille ayant épaissi subitement, elle se vit obligée de renoncer à l'emploi d'amoureuse; mais son triomphe ne fut pas moins certain dans les nouveaux rôles qu'elle créa, parmi lesquels il faut surtout signaler **Catherine** dans *Pierre le Grand*, et **Camille** dans *Camille ou le Souterrain*. Le succès de cette dernière pièce est un des plus éclatants dont les annales de l'Opéra-Comique aient gardé

le souvenir. Pendant soixante représentations consécutives, la salle fut trop étroite pour contenir le nombre toujours croissant des spectateurs. L'intérêt du poëme, dont Hoffmann était l'auteur, suffisait pour expliquer cette vogue. Jamais, peut-être, on n'avait entremêlé avec autant d'art et d'intelligence les situations les plus sombres et les plus gaies, les scènes les plus spirituelles et les plus dramatiques. Tout cela formait un merveilleux ensemble, sur lequel Dalayrac avait répandu ses plus étincelantes mélodies.

Madame Dugazon avait une prédilection particulière pour le talent de ce compositeur qu'elle a jugé en ces termes :

« Il a sans doute moins d'originalité que Monsigny et moins de verve comique que Grétry, mais il a autant de franchise et de naturel que tous les deux, et brille surtout par la grâce et la douceur du sentiment. Personne n'a fait le *six-huit* aussi bien que lui. En se modelant sur les opéras-bouffons italiens, il est resté toujours dans les bornes sévères du goût. C'est un des musiciens qui ont le mieux respecté les convenances. »

Sa disparition de la scène en 1792 causa de profonds regrets. On n'est pas d'accord sur les motifs de cette détermination. Faut-il l'attribuer à l'altération de sa santé, ou bien à son aversion pour les hommes et les doctrines politiques qui dominaient alors ? C'est une question que nous ne nous chargeons pas de résoudre ; quoi qu'il en soit, madame Dugazon n'avait pas dit à la scène un adieu éternel. Elle reparut en 1795, et sut de nouveau se concilier toutes les sympathies. *Le Prisonnier*, *le Calife de Bagdad*, *Marianne*, *la Pauvre Femme*, mirent en relief toutes les ressources d'un talent qui savait se prêter sans effort aux plus étonnantes métamorphoses. Quelques critiques sévères lui reprochaient seulement un peu d'exagération, défaut presque inévitable dans une organisation nerveuse et passionnée comme la sienne.

Le plus beau triomphe de sa carrière dramatique fut sans contredit le rôle de *Nina*, à propos duquel un critique a dit spirituellement : « Les paroles sont de Marsollier, la musique de Dalayrac, et la pièce de madame Dugazon. »

Par un privilége assez rare, elle conserva jusqu'au dernier

jour de sa carrière tout le prestige de sa popularité. Aussi la vit-on avec regret quitter une scène où, suivant l'allusion flatteuse qu'on lui faisait toujours d'un couplet du *Prisonnier, son déclin gardait encore l'éclat de son aurore*. C'est seulement en 1806, après quarante ans de succès, qu'elle renonça au théâtre.

Madame Dugazon n'était que pensionnaire depuis sa rentrée au théâtre Favart; elle devint sociétaire en 1801, après la réunion des deux opéras comiques à la salle Feydeau, et fut un des cinq membres du comité d'administration.

Grétry a dit de madame Dugazon : « Ce n'était point une cantatrice, c'était une comédienne *parlant le chant* avec l'accent le plus vrai et l'expression la plus passionnée. » Ce jugement n'est point irréprochable, il a même trouvé de nombreux contradicteurs. Sans doute madame Dugazon n'avait pas fait de profondes études musicales, mais l'insuffisance de son éducation était dissimulée par les dons naturels les plus heureux et les plus rares. Une voix juste, étendue, flexible, d'un timbre enchanteur, exprimant tour à tour le comique le plus franc, la coquetterie la plus raffinée, les plus délicates nuances du sentiment, et les plus énergiques éclats de la passion, n'est-ce pas là ce qui constitue une véritable cantatrice? Sa supériorité, sous ce rapport, est attestée par les suffrages des juges les plus compétents, et notamment de Boieldieu, qui disait après la représentation de son *Calife de Bagdad*.

« Quelle femme étonnante! On dit qu'elle ne sait pas la musique, et pourtant je n'ai jamais entendu chanter avec autant de goût et d'expression, de naturel et de vérité. »

Au reste, tout s'harmonisait en elle, son chant, son jeu, sa physionomie, son costume, d'une convenance parfaite, et toujours adapté aux situations.

Madame Dugazon possédait un merveilleux instinct dramatique qui lui faisait saisir tout d'abord le côté faible des productions destinées au théâtre. Aussi presque tous les auteurs qui ont travaillé pour l'Opéra-Comique venaient lui soumettre dans sa retraite les manuscrits de leurs poëmes. C'est à ses conseils que M. Étienne est en grande partie rede-

vable des succès de *Joconde* et du *Rossignol*. Mais de tous nos poëtes lyriques, Marsollier est celui qui lui doit les idées les plus heureuses et les scènes les plus intéressantes. Madame Dugazon aimait beaucoup Marsollier; aussi lui montrait-elle une sévérité excessive. Au lieu de se formaliser de ses critiques, le fécond librettiste eut le bon esprit d'en profiter; il accueillait sans observation toutes les coupures, tous les changements indiqués par l'éminente cantatrice. Grâce à cette docilité exemplaire, il conserva longtemps les faveurs du public.

Nous avons reproduit en commençant quelques portraits crayonnés par madame Dugazon. Nous citerons encore celui de Laujon, un des plus aimables chansonniers de la fin du dernier siècle :

« La carrière de Laujon fut déterminée par le succès de sa parodie d'*Armide*, et dans ce temps de réussite facile et de petits vers vantés, l'ouvrage eut assez d'éclat pour faire rechercher son auteur par tous les grands seigneurs beaux esprits. Voici donc notre chansonnier dirigeant toutes les fêtes de Chantilly, s'ingéniant pour en varier les cadres, y réussissant à souhait, aimant tout, cher à tous, menant gaiement la vie, et par-dessus le marché, pourvu de 20,000 livres de rente par la charge de secrétaire général des dragons.

» 89 arriva, et puis l'émigration des princes : adieu, adieu à la fortune de Laujon. Il n'importuna personne de ses plaintes, et chanta toujours. Il avait fraternisé avec Favart, Collé, Panard, à la Société du Caveau, dans sa jeunesse ; dans l'âge avancé, il fit partie des Dîners du Vaudeville, des Enfants d'Apollon, de la Goguette, du Caveau moderne ; reliant ainsi la littérature chantante du dix-huitième siècle à celle du dix-neuvième, et Nestor de l'épicurienne chanson.

» Laujon a composé bon nombre de pièces lyriques. Les plus heureuses et les moins oubliées sont *l'Amoureux de quinze ans*, composé à l'occasion du mariage du duc de Bourbon, et *le Couvent*, sujet singulier qui ne présentait que des femmes sur la scène. Le dialogue est naturel et agréable, et le cailletage du couvent y est bien rendu. »

Sedaine était un des auteurs favoris de madame Dugazon.

Elle avait autant d'admiration pour son talent que de sympathie pour sa personne. On ne lira pas sans intérêt les lignes suivantes où le collaborateur de Grétry est parfaitement apprécié :

« Sedaine eut la gloire peu commune de se voir représenter sur nos trois plus grandes scènes. Mais l'Opéra-Comique principalement fut redevable de sa fortune aux nombreux ouvrages qu'il lui donna. *Richard Cœur-de-lion* et même *le Déserteur* feront toujours de brillantes recettes. »

Au reste, ses opéras comiques, quoique ses titres les plus nombreux, ne sont pas les plus éclatants. Un grand ouvrage de lui, qui est resté au Théâtre-Français, *le Philosophe sans le savoir*, est plus digne de se mesurer avec la critique et d'en sortir victorieux. Avant de livrer cette comédie aux hasards de la représentation, Sedaine la soumit à Diderot, qui, après la lecture, se jeta dans les bras de l'auteur, et s'écria transporté :

« Oui, mon ami, si tu n'étais pas si vieux, je te donnerais ma fille. »

Sedaine était véritablement né pour le théâtre, et homme de génie à sa manière, en ce sens qu'il devait tout à l'instinct et rien à l'étude, il créait; on lui doit une foule de ressorts dramatiques dont on a plus tard usé plus habilement que lui peut-être, mais de l'invention desquels il faut lui tenir compte.

Madame Dugazon, qui, malgré son divorce, avait conservé le nom de son époux, est morte à Paris, en 1821, à soixante-six ans.

Son fils, élève de Berton, au Conservatoire, et pianiste distingué, s'est fait connaître par quelques compositions d'un genre agréable. Plusieurs romances pleines de charme et d'élégance, et quelques excursions dans le domaine de la musique dramatique l'ont signalé à l'attention des dilettantes. Parmi les ouvrages qu'il a donnés à l'Opéra-Comique, nous citerons *la Noce écossaise* et *le Chevalier d'industrie*, qui offrent d'heureuses inspirations et des scènes bien traitées, mais dépourvues de cet intérêt soutenu qui seul assure la vie et l'avenir des productions dramatiques.

VI

M^me SAINT-HUBERTY.

On n'aurait qu'une idée superficielle et fausse du dix-huitième siècle, si on le jugeait d'après cet art mesquin, cette littérature fardée, et tout ce papillotage futile dont il nous reste de si curieux échantillons. En dehors de l'atmosphère des petits soupers, des refrains licencieux et des chansons érotiques, s'épanouissait une poésie forte et élevée, dont les sympathiques accents et les inspirations généreuses remuaient toutes les fibres du cœur. Sous l'influence de Jean-Jacques, il se formait une école éminemment spiritualiste, qui cherchait dans la nature, cette source éternelle du beau, des idées et des sentiments d'un ordre supérieur. Ces tentatives de régénération se firent particulièrement sentir dans la musique dramatique, et Gluck vint leur donner sur la scène du Grand-Opéra la consécration de son puissant génie.

La révolution musicale était dès longtemps accomplie sur un autre théâtre. Depuis que les bouffons italiens s'étaient fait entendre à Paris, Duni dans *le Peintre amoureux*, Philidor dans *Blaise, le Maréchal, Tom Jones, le Sorcier*; Monsigny dans *le Cadi dupé, On ne s'avise jamais de tout, le Roi et le Fermier, Rose et Colas*, avaient adapté à notre langue le goût et les formes de la musique italienne. L'ingénieux Grétry, venu après eux, avait apporté un style plus nouveau;

le Huron, Lucile, Sylvain, l'Ami de la Maison, le Tableau parlant, les Deux Avares, Zémire et Azor, etc., avaient achevé d'enrichir le répertoire ; mais Grétry lui-même dans Andromaque, Céphale et Procris, et Gossec dans Sabinus, avaient inutilement tenté d'étendre cette heureuse réforme jusqu'au théâtre de l'Opéra. Des voix pesantes et volumineuses, une déclamation froide et emphatique dans ce qu'on appelait premiers sujets, des chœurs discordants et immobiles, un orchestre assourdissant et monotone, enfin un public habitué à des cris dépourvus de chant, de rhythme et de mesure, étaient autant d'obstacles qu'ils n'avaient pu renverser, et, après quelques vains essais, on retombait toujours dans la torpeur et les convulsions glacées de notre ancienne psalmodie.

C'est à Gluck qu'il était réservé de nous en faire sortir. C'est lui qui secoua sur cette masse inerte et pesante le flambeau de Prométhée, qui fit déclamer avec simplicité et vérité, et autant qu'il lui fut possible, chanter juste et en mesure, qui anima et fit agir les chœurs, et habitua l'orchestre à suivre et à seconder les mouvements du chant.

Au premier rang des artistes qui popularisèrent cette réforme, figure sans contredit madame Saint-Huberty.

Antoinette-Cécile Clavel, connue au théâtre sous le nom de Saint-Huberty, était née à Toul en 1756 ; elle montra de bonne heure des dispositions pour l'art du chant ; mais, malgré la beauté de sa voix, le dénûment presque absolu dans lequel se trouvait sa famille mit d'abord obstacle à ses débuts. Les succès qu'elle obtint en Allemagne et en Prusse, vers l'âge de seize ou dix-sept ans, n'avaient rien qui pût faire pressentir une brillante destinée. Après avoir reçu à Varsovie des leçons de musique de Lemoyne, elle passa trois années à Strasbourg, conservant sur la scène son nom de Clavel ; quoiqu'elle eût été, assure-t-on, épousée à Berlin et ramenée en France par le chevalier de Croisy.

Les débuts de madame Saint-Huberty sur la scène de notre grand Opéra furent peu remarqués. Voici à ce sujet quelques détails que nous empruntons à la *Biographie des Contemporains* d'Alphonse Rabbe :

« On la vit enfin à Paris dans la première représentation de l'*Armide* de Gluck; mais elle n'y était chargée que d'un rôle assez insignifiant, celui de Mélisse, et elle y fut peu remarquée. Sa réception en 1778 n'améliora pas sa position. Ses rivales, en possession des premiers rôles et des faveurs du public, ne crurent pas devoir traiter en égale une actrice qui ne suppléait sans doute par aucun autre expédient à l'insuffisance de ses appointements, et qui partageait avec un mari sans fortune et sans état une chambre où la malle de voyage placée à côté d'un mauvais lit servait de siége. Gluck apprécia mieux les qualités d'une femme dont l'extérieur était assez ordinaire, mais qui devait bientôt arriver au point où il ne lui manquerait plus que d'être chargée des premiers rôles, et de prendre dès lors confiance dans sa position.

» Madame Saint-Huberty dut à l'illustre compositeur, entre autres encouragements, l'impression vive et favorable que peut produire une ingénieuse repartie. Un jour de première représentation, s'étant présentée en robe noire des plus modestes, elle entendit murmurer : Voilà madame la Ressource. — Le mot est juste, dit Gluck; car elle sera un jour la ressource de votre opéra.

» Elle avait besoin de temps encore pour corriger en elle un accent allemand, une prononciation quelquefois trop peu distincte, des gestes trop répétés, et peu de mesure et de grâce dans les mouvements et dans les éclats de la voix. Sûre de réussir tôt ou tard, elle résolut de se défaire, à force de travail, des seuls défauts qui pussent empêcher de sentir tout le prix de son jeu éminemment pathétique, et dès que la retraite des deux premiers emplois lui permit de jouer des rôles de quelque importance, elle obtint des succès chaque jour plus décisifs. »

Au mois de novembre 1780, elle recueillit le prix de ses efforts dans *Roland*, où elle joua Angélique avec un talent supérieur. A propos de la première représentation de cet opéra, voici ce que dit Ginguené, dont les renseignements et les appréciations méritent une entière confiance :

« Piccinni croyait la chute de *Roland* inévitable. Le jour de la première représentation, lorsqu'il partit pour se rendre

au théâtre, sa famille ne voulut pas l'y accompagner, et fit tous ses efforts pour le retenir lui-même; des rapports maladroits et exagérés y avaient jeté le plus grand trouble; sa femme et ses enfants étaient en larmes. Ses amis avaient beau faire, ils ne pouvaient les consoler. Lui seul était calme au milieu de cette désolation générale. Quand il sortit, les larmes et les gémissements redoublèrent; on eût dit qu'il marchait au supplice. A la fin, saisi lui-même d'une vive émotion :

« Mes enfants, dit-il en italien, pensez donc que nous ne
» sommes pas parmi des barbares; nous sommes chez le
» peuple le plus poli, le plus doux de l'Europe. S'ils ne veu-
» lent pas de moi comme musicien, ils me respecteront
» comme homme et comme étranger. Adieu; rassurez-vous,
» ayez bonne espérance. Je pars tranquillement, et je revien-
» drai de même, quel que soit le succès. »

» Ce succès fut des plus heureux. L'artiste fut ramené chez lui comme en triomphe, et, malgré les clabauderies de quelques gens de parti, *Roland* ne fit à chaque représentation que réussir davantage. Les beautés musicales dont cet ouvrage étincelle, et l'admirable talent de madame Saint-Huberty, éblouirent en quelque sorte les yeux de l'envie et lui imposèrent enfin silence. »

Un mois après, madame Saint-Huberty rendit avec tant d'énergie le désespoir de Lise dans *le Seigneur bienfaisant*, que sa santé en fut altérée, et quelques semaines de repos lui devinrent indispensables.

En 1782, elle créa avec un grand succès le rôle d'Églé dans *Thésée*, et s'y fit de plus en plus admirer comme cantatrice et comme tragédienne. Mais c'est surtout dans le personnage d'Ariane que sa manière d'exprimer la passion et la douleur rappela la prédiction de Gluck.

En 1783, Rosalie Levasseur, seule concurrente que le temps n'eût pas écartée, mais à qui l'on reprochait une voix aigre, fut peu applaudie dans le *Renaud* de Sacchini, et renonça, après la troisième représentation, au rôle d'Armide, où madame Saint-Huberty ne laissa rien à désirer.

Le rôle d'Armide mit le sceau à la réputation de l'émi-

nente cantatrice. Tout a été dit sur cette composition, une de celles où Gluck a répandu avec le plus de profusion toutes les richesses de son génie dramatique et musical. Un fait constaté par tous les critiques contemporains, Marmontel, l'abbé Arnault, Ginguené, Morellet, c'est que dans cet opéra elle fit complétement oublier ses devancières. Dans le magnifique duo qui commence par ce vers : *Armide, vous m'allez quitter*, elle fut sublime d'expression et de sentiment. Ses traits irréguliers et même un peu communs rayonnaient de cette beauté idéale, reflet d'une âme ardente et d'une intelligence supérieure. C'était une véritable transfiguration.

Madame Saint-Huberty était donc parvenue à une brillante position. A force de travail, elle avait vaincu toutes les difficultés que lui opposait la nature. A la hauteur de toutes les grandes créations, passionnée pour le beau, sans acception d'écoles et de systèmes, elle ralliait dans un sentiment commun d'admiration les deux partis qui divisaient le monde musical. Elle était entrée dans sa véritable voie. Sa carrière ne fut dès lors qu'une longue suite de triomphes.

La *Biographie des Contemporains* d'Alphonse Rabbe, dont nous avons déjà reproduit quelques fragments dans cet article, donne une haute idée du caractère de madame Saint-Huberty :

« Incapable du moindre sentiment d'envie, madame Saint-Huberty témoignait une bienveillance extrême aux débutantes destinées peut-être à la remplacer un jour. Elle avait applaudi aux talents naissants de la jeune Maillard, l'avait aidée de ses conseils, et venait de la faire débuter dans *Thésée*, le 15 mai 1782, lui concédant ainsi le rôle d'Arianne, un de ceux qui lui avaient été le plus favorables à elle-même. »

Elle était appréciée dignement par Piccinni. Aux répétitions de l'opéra de *Didon*, où elle devait jouer le principal rôle, il dit, en voyant que la pièce n'excitait pas d'enthousiasme :

« Attendez, messieurs, pour juger *Didon*, que *Didon* soit arrivée. »

Elle arriva, et l'espérance de Piccinni fut aussitôt confirmée.

Donnée devant la cour à Fontainebleau, *Didon* y fut jouée, contre l'usage, une seconde fois, et elle n'eut pas moins de succès dans la capitale. Louis XVI, qui avait montré jusqu'alors une sorte d'éloignement pour l'Opéra, fut réconcilié avec ce genre par le jeu de Saint-Huberty, et lui accorda une pension de 1,500 livres, à laquelle il en joignit une de 500 sur sa cassette.

« Jamais, dit Grimm, on n'avait réuni un jeu plus attachant, une sensibilité plus parfaite, un chant plus exquis, un plus heureux accord d'attention réfléchie à la scène et de noble abandon. »

En parlant aussi de ce beau rôle de Didon, Ginguené a observé que le talent de Saint-Huberty était surtout le fruit de sa simplicité profonde, et qu'il était possible quelquefois de chanter mieux comme musicienne, mais non avec un accent plus passionné et un mouvement plus dramatique, suivi d'un silence plus expressif. Son jeu fut trouvé sublime, particulièrement à la fin du dernier acte et pendant toute la durée du chœur des prêtres. Faisant paraître sur son visage tous les signes d'une affreuse agitation intérieure, mais conservant du reste une immobilité sinistre, elle semblait repousser dans sa résignation même l'idée du repos qu'on implorait pour elle.

Le secret de son admirable talent tenait à son organisation, et n'était guère qu'à son usage ; il consistait à se livrer avec une entière vérité à l'émotion qu'elle voulait faire partager au spectateur.

« J'ai réellement éprouvé, disait-elle après une représentation de *Didon*, l'impression que j'ai communiquée ; dès la dixième mesure, je me suis sentie morte. »

Elle soutint dans différents rôles la réputation de première actrice lyrique de son temps. Sacchini trouva en elle une interprète pleine de dévouement et d'intelligence, et quand il donna à la scène son opéra de *Chimène*, madame Saint-Huberty en fit merveilleusement ressortir les beautés. Compositeur dramatique de la plus haute portée, Sacchini eut le

désavantage d'arriver à Paris à une époque où la musique étrangère y était déjà popularisée par deux maîtres illustres. Il n'obtint donc à son début ni l'attention ni le succès qu'il méritait. La postérité lui a rendu plus de justice, et l'on ne peut qu'applaudir au jugement suivant porté par Choron et Fayolle :

« Les qualités particulières de Sacchini sont la facilité, la grâce et la noblesse qui ne l'abandonnent jamais, même dans les expressions les plus énergiques. Ses chants sont si naturels et si heureux, qu'ils semblent se former et se produire d'eux-mêmes dans le gosier du chanteur, et sans offrir de motif bien décidé, ils ont néanmoins un caractère tellement propre, qu'il n'en est pas de plus difficile à imiter. Sacchini a fait voir comment on peut réunir ces deux choses si importantes et presque contraires, le chant et la déclamation. Son harmonie est pure et large, aussi excelle-t-il dans le style religieux idéal, et ses chœurs de prêtres sont les meilleurs modèles que l'on puisse proposer en ce genre. »

Indépendamment d'*Œdipe*, cette œuvre étincelante de beautés de premier ordre, Sacchini a donné à notre scène lyrique *Dardanus* et *Chimène*. Le triomphe que madame Saint-Huberty obtint dans cet ouvrage ranima un moment le courage du jeune compositeur, dont le nom n'avait d'abord excité qu'un médiocre intérêt. Mais les contrariétés qu'il éprouva par la suite et l'extrême irritabilité de son caractère le conduisirent prématurément au tombeau.

C'est à Gluck que madame Saint-Huberty avait dû ses premiers succès; c'est à lui qu'elle dut également les plus magnifiques ovations qui aient marqué les dernières années de sa carrière dramatique. La reprise de l'opéra d'*Alceste*, qui eut lieu en 1786, lui valut, pendant plus de trente représentations, des témoignages d'une admiration passionnée.

Madame Saint-Huberty avait déjà prouvé précédemment, dans *l'Embarras des richesses*, qu'elle pouvait sans risque prendre un ton plus léger, et dans *Panurge*, en 1785, elle chanta avec beaucoup d'aisance et joua avec finesse le rôle de Chimène. Néanmoins les rares excursions hors du domaine de la tragédie lyrique n'annonçaient pas que la reine

de Carthage (c'est ainsi qu'on la désignait généralement) voulût abdiquer son noble emploi. Longtemps encore, soit dans *Pénélope,* soit dans Mandane de *Thémistocle,* elle trouva l'occasion de nouveaux triomphes, mais sans ajouter à sa renommée, si ce n'est peut-être dans *Phèdre,* où elle a laissé de si beaux souvenirs, qu'ensuite deux de ses plus célèbres émules n'ont pu soutenir la parallèle.

Il appartenait à une actrice d'un talent si vrai de tenter et d'effectuer en partie la réforme du costume. Sous ce rapport, plus heureuse pour l'Opéra que mademoiselle Clairon de la Comédie Française, madame Saint-Huberty, sans abolir entièrement les vieilles coutumes, donna un grand exemple en s'attachant beaucoup moins à ce qui lui allait le mieux qu'à ce qu'exigeait la connaissance de l'antique.

Nulle autre n'a reçu plus d'honneurs de la part d'un public passionné. Après une des représentations de *Didon,* elle fut couronnée sur la scène, hommage tout nouveau, et qui ne pouvait être alors que l'effet d'une admiration sincère. — A Marseille, en 1785, on lui donna des fêtes splendides, dont a parlé Bachaumont, et l'enthousiasme n'eut point de bornes. — A Paris, assistant à une représentation aux Italiens, elle fut saluée d'applaudissements unanimes. Ce fut peut-être le plus beau jour de sa vie. Elle venait de réconcilier, quelques heures auparavant, Gluck et Piccinni, et elle voyait d'accord, pour l'en remercier, tous les amateurs fatigués d'une longue querelle, dont le désœuvrement de cette époque avait seul empêché de sentir la futilité.

Toutefois, diverses contrariétés que madame Saint-Huberty ne tarda pas à éprouver au théâtre la préparèrent à l'idée de se retirer, quoiqu'elle fût encore dans toute la vigueur de son talent. Elle s'y décida en 1790, au moment de l'émigration du comte d'Entraigues, membre de l'Assemblée constituante; leur liaison était déjà ancienne. Elle alla, au mois d'avril, le rejoindre à Lausanne, où il l'épousa en secret le 29 décembre. Le parti auquel il appartenait ne compta guère d'amis ou même d'agents plus dévoués que madame d'Entraigues.

En 1797, elle eut le bonheur de faire rendre la liberté à

son mari, qu'on avait arrêté à Trieste, et le mariage fut alors déclaré. — Le comte et la comtesse d'Entraigues vécurent ensuite en Angleterre, où les relations très-suivies du comte avec le ministre Canning excitèrent, dit-on, en 1812, l'attention des émissaires de Napoléon. Gagné par eux, un Piémontais, domestique du comte, livrait, pour qu'on en donnât connaissance à Paris, les dépêches dont on le chargeait. Au moment de voir son infidélité découverte, le désespoir l'égara; il assassina ses maîtres et se détruisit lui-même.

Ainsi mourut, le 21 juillet 1812, madame Saint-Huberty, âgée d'environ cinquante ans.

Comme tragédienne lyrique, elle compte peu de rivales. S'il nous était permis de faire un rapprochement entre deux individualités que sépare un intervalle de soixante ans, nous dirions qu'entre madame Saint-Huberty et madame Stoltz, il existe, sous beaucoup de rapports, une frappante analogie. L'énergie, la vivacité d'expression, la chaleur communicative, le sentiment dramatique porté à sa plus haute puissance, voilà ce qui leur donne à toutes deux un caractère exceptionnel.

VII

M^me SAINT-AUBIN.

Il est dans la carrière des arts deux espèces d'organisation bien distinctes : les unes sans originalité, sans initiative, destinées à végéter toujours dans le clair-obscur d'un honnête médiocrité, n'obtiennent qu'à force d'étude et de travail quelques succès éphémères. On trouve chez elles les combinaisons et la science qui résultent d'efforts soutenus ; on y chercherait vainement l'inspiration et le génie que donne la nature ; on reste froid devant elles, parce qu'elles n'ont ni ces brillants défauts ni ces merveilleuses qualités qui intéressent et passionnent. Mais à côté de ces natures incomplètes il existe des intelligences spontanées, originales, *primesautières*, qui créent, qui inventent, et impriment à toute œuvre le cachet de leur puissante individualité. Celles-là laissent seules une trace dans l'histoire de l'art, et leur souvenir vivra aussi longtemps que les belles productions dont elles furent les interprètes.

Madame Saint-Aubin appartient à cette famille d'artistes supérieurs dont les traditions et la renommée sont impérissables.

Madame Saint-Aubin (Juliette-Charlotte Schrœder) est née à Paris en 1764. Son père, après avoir suivi quelques temps la carrière des armes, avait pris la direction d'un théâtre de province. Sa sœur aînée obtint des succès à la Comédie-Ita-

lienne, et un de ses frères fut un des premiers danseurs de l'Opéra.

Charlotte Schrœder avait à peine neuf ans, quand elle parut au spectacle de la cour, dans le rôle de la fée Nicette. Sa gentillesse et sa précoce intelligence lui valurent les faveurs de cet auditoire d'élite; dans le rôle de Crispin du *Soldat Magicien*, elle se montra ravissante de naturel et de verve.

Après avoir fait partie pendant quelque temps de la troupe de Montansier, elle fut engagée en 1778 au théâtre de Bordeaux, en 1781 à celui de Lyon : c'est dans cette dernière ville qu'elle épousa Saint-Aubin.

Madame Saint-Huberty, dont elle possédait toutes les sympathies, lui fit obtenir un engagement à l'Opéra. Elle y débuta en 1786 dans *Colinette à la cour*. Son second début devait avoir lieu dans *Orphée*. Mais madame Saint-Aubin renonça à reparaître sur notre première scène lyrique, dont le répertoire ne lui semblait pas en harmonie avec la nature de son talent.

Il est des esprits d'élite qu'entraîne une irrésistible vocation, qui ont en quelque sorte le pressentiment de leurs destinées éclatantes, et qui, par une merveilleuse intuition et sans aucune influence extérieure, savent choisir le milieu le plus favorable à l'épanouissement de leurs facultés. Madame Saint-Aubin était une de ces natures exceptionnelles. En quittant l'Opéra, malgré les succès qui avaient marqué ses débuts, elle céda à un de ces pressentiments qui ont parfois le caractère de l'infaillibilité, la puissance de la certitude. A l'Académie royale de Musique, elle n'eût jamais été qu'une cantatrice secondaire; dans le genre de l'opéra comique, elle devait se placer au premier rang.

Madame Saint-Aubin débuta, le 29 juin 1786, à la Comédie-Italienne, dans les rôles de Marine de *la Colonie*, et de Denise de *l'Épreuve villageoise*. Une figure aimable, fine et expressive, une voix fraîche et flexible, peu étendue à la vérité, mais qui ne manquait ni de timbre ni de mordant, un maintien plein de grâce et de décence, une prononciation nette, un débit vrai, des gestes simples et naturels, l'habi-

tude et l'intelligence de la scène, un jeu spirituel, lui assurèrent un triomphe complet. Les règlements permettaient alors de débuter dans neuf rôles; madame Saint-Aubin les parcourut tous avec une égale supériorité, et le maréchal de Richelieu lui permit même d'en essayer neuf autres; elle n'en put jouer que huit, parce que Clairval étant tombé malade, personne n'osait remplacer le roi de l'opéra comique, comme on l'appelait.

On la vit encore avec un plaisir nouveau dans le rôle de Babet de *l'Épreuve villageoise* et du *Droit du Seigneur*, de Colombine dans *le Tableau parlant*, de Cloé dans *le Jugement de Midas*, de Jacinthe dans *l'Amant jaloux*, d'Agathe dans *l'Ami de la maison*, de Lindor dans *l'Amoureux de quinze ans*; enfin dans *Isabelle et Gertrude*, dans *Annette et Lubin*, et même dans les rôles de comédie, tels qu'Eugénie de *la Femme jalouse*, Angélique de *l'Épreuve nouvelle*, etc.

L'Opéra-Comique était alors surchargé de sujets, notamment d'amoureuses, qui avaient leurs amis et leurs partisans. Une jeune actrice, douée de toutes les grâces de l'esprit, du physique et du talent, fut pour elle un sujet d'alarmes et de cabales. La protection déclarée du public fit surmonter à la débutante tous les obstacles. Mais lorsqu'elle eut été admise à l'essai avec dix-huit cents francs d'appointements, ses rivales se liguèrent contre elle, et ne reculèrent devant aucun moyen pour la dégoûter d'un théâtre dont elle devait être un jour les délices et le soutien. Toutefois, plus madame Saint-Aubin éprouvait de contrariétés, plus le public se passionnait pour elle. Les efforts de l'intrigue et de l'envie échouèrent contre les sympathies toujours persistantes de ses nombreux admirateurs.

L'Opéra-Comique entrait alors dans sa plus brillante période. Reflet de la littérature du temps, ce genre avait pris une couleur sentimentale et bucolique qu'il a conservée jusque dans les premières années du siècle actuel. C'était le règne de M. de Florian et du chevalier de Boufflers, dont la riante imagination réveillait le goût d'un public quelque peu blasé par des tableaux champêtres dignes de l'âge d'or.

« Pour moi, dit un écrivain du commencement de ce siècle,

au risque de déplaire à quelques aristarques dédaigneux, je l'avouerai sans détour, Florian est un de mes auteurs favoris ; *Estelle* m'a toujours paru une délicieuse création, un ravissant petit chef-d'œuvre, un bijou de grâce, de fraîcheur et de poésie. J'aime cette nature embellie et parée de tous les prestiges de l'art. Ces bergères élégantes, spirituelles, à la voix de sirène, ont pour moi un charme indicible ; et puis, quel éclat dans ces peintures pastorales et bocagères ! quelle suave mélodie dans les chants de ces fauvettes et de ces rossignols ! »

C'est sous l'influence de cette école littéraire que se développa l'Opéra-Comique. Une foule de Colins, dignes du siècle d'Amadis, et de Colettes au gentil corsage, vinrent répandre sur la scène un parfum d'idylle qui contrastait d'une façon assez bizarre avec les mœurs du temps. Marmontel et Sedaine écrivirent alors tous ces petits drames simples et naïfs, que Grétry et Monsigny ornaient de mélodies ravissantes.

Cette forme nouvelle était merveilleusement appropriée au talent de madame Saint-Aubin, dont les succès se rattachent à la plus belle période de l'Opéra-Comique.

L'élite des compositeurs et des poëtes lyriques s'empressa de tirer parti d'un talent si original, si flexible et si varié. Les auteurs même les plus chétifs aspiraient à l'honneur de l'avoir pour interprète. Madame Saint-Aubin se vit donc l'objet d'incessantes persécutions. Chacun voulait lui donner des rôles ; elle en a créé plus de deux cents dans l'espace de vingt-deux ans aux théâtres Favart et Feydeau ; tout était du ressort de madame Saint-Aubin, rôles à sentiments, rôles pathétiques, ingénues, soubrettes, travertissements, grandes coquettes.

Pour donner une idée de cette prodigieuse facilité à revêtir toutes les formes dans la comédie et dans le drame, il suffira de citer le rôle de Michel des *Deux Petits Savoyards*, de la sœur Lucile dans *les Rigueurs du Cloître*, d'Adolphe dans *le Souterrain*, de Lodoïska, de Claire dans *la Maison isolée*, de Rosine dans *le Prisonnier*, de Marton dans *Ma Tante Aurore*, d'Aline, reine de Golconde, de Constance dans *Une*

Heure de Mariage, de la soubrette dans *les Rendez-vous bourgeois*.

On a appelé mademoiselle Mars le diamant du Théâtre-Français, madame Saint-Aubin était le diamant de la Comédie-Italienne et de l'Opéra-Comique. Personne, pas même mademoiselle Mars, dans tout l'éclat de sa renommée, avec toute l'exquise pureté de sa diction, avec toute la magie de son organe inimitable, n'a mieux saisi, rendu, nuancé les différents caractères d'ingénuité, suivant l'âge, l'éducation, le rang, l'état, la situation des personnages qu'elle avait à représenter. Madame Saint-Aubin semblait avoir été formée par la nature pour les rôles de jeunes filles, mais elle en avait reçu aussi une rare intelligence, une imagination vive, un tact sûr, une âme ardente et généreuse, des traits expressifs, une physionomie d'une prodigieuse mobilité. Son talent se prêtait sans effort aux plus curieuses, aux plus charmantes métamorphoses.

Elle a égalé et surpassé quelquefois madame Dugazon dans la plupart des beaux rôles que celle-ci avait créés dans sa jeunesse; mais guidée par un heureux instinct, un goût exquis, un sentiment parfait de convenances, elle sut toujours se préserver de cette vulgarité de ton et de manières que madame Dugazon avait contractée dans les dernières années de sa carière théâtrale. Tous ses efforts avaient pour but d'arriver à l'expression la plus juste et la plus vraie, et elle avait en horreur les artifices et les exagérations auxquels ont recouru certains artistes qui veulent produire de l'effet à tout prix. Son comique spirituel était aussi éloigné de la trivialité que de ce genre prétentieux et faux que quelques juges éclairés appellent de la distinction.

Saisissant avec sagacité les plus fines intentions, sachant donner de l'intérêt, de l'éclat et du relief aux choses les plus insignifiantes, madame Saint-Aubin a assuré le succès de plusieurs ouvrages qui, privés des ressources de son merveilleux talent, seraient infailliblement tombés sous les murmures et les sarcasmes du public. Il en est d'autres, tels que *l'Amoureux de quinze ans*, où elle a joué à diverses époques trois rôles différents, et au milieu de ces transfor-

mations, elle était toujours accueillie avec le même enthousiasme.

Comédienne accomplie, madame Saint-Aubin était sans doute moins parfaite cantatrice; comme nous l'avons déjà dit, sa voix avait peu d'étendue, mais elle en tirait adroitement parti, suppléant à la force par le goût et l'esprit. Jamais on n'a chanté la romance avec plus d'expression. Elle a popularisé une foule de mélodies qui sans elle seraient restées parfaitement inconnues.

Malgré son incontestable supériorité, malgré les immenses avantages qu'elle procurait à l'Opéra-Comique, madame Saint-Aubin n'obtint pas de la direction la justice qui lui était due. Reçue sociétaire à quart de part en 1788, elle ne put jouir de la part entière qu'en 1798, après ses succès dans le *Prisonnier*. Ainsi on lui avait fait attendre dix ans la rémunération de ses services; pendant ces dix ans elle avait soutenu le poids du répertoire avec un zèle, un éclat, une supériorité, qui ont laissé dans nos fastes dramatiques d'ineffaçables souvenirs.

La faillite du théâtre Favart en 1800 lui fit perdre tout le fruit de ses économies. A la réunion des deux troupes d'opéra-comique qui eut lieu l'année suivante au théâtre Feydeau, elle conserva son rang de sociétaire, et fut un des cinq membres du comité d'administration; mais, se voyant la seule femme après la retraite de madame Dugazon, elle donna sa démission.

Le public ne cessait de lui prodiguer les témoignages d'une admiration passionnée. Mais sa perfection désespérait plusieurs de ses camarades, dont la jalousie et la haine implacable ne prenaient même pas la peine de se dissimuler. Fatiguée de ces tracasseries sans cesse renaissantes, madame Saint-Aubin, qui paraissait encore jeune, se détermina à quitter le théâtre. Avec un peu trop d'embonpoint pour continuer à jouer les amoureuses, elle était trop petite pour prendre les rôles de mères.

Sa représentation de retraite, qui eut lieu le 2 avril 1808, fut un acte de bienfaisance; elle en partagea le produit avec la veuve de Dozainville. Tout Paris était à cette représenta-

tion; madame Saint-Aubin y parut dans *le Prisonnier*, où elle joua le rôle de madame Belmont, pour faire essayer celui de Rosine à sa fille Alexandrine; madame Duret, sa fille aînée, joua dans le *Concert interrompu*.

Pendant la durée de sa carrière théâtrale, madame Saint-Aubin n'avait obtenu que trois congés. Elle ne fut pas mieux traitée après sa retraite. On ne lui accorda qu'une pension de 1900 francs, auxquels Louis XVIII voulut bien ajouter 3000 francs par an.

En 1816, le bruit courut qu'elle voulait établir un nouvel Opéra-Comique; elle s'empressa de le démentir par une lettre insérée dans les journaux, afin de parer ce dernier trait de la malveillance, qui cherchait encore à troubler son repos et à nuire à ses intérêts.

Au reste, il est bon de constater que madame Saint-Aubin trouva toujours parmi les organes importants de la presse l'appui le plus sympathique. Cédant aux vœux exprimés par plusieurs critiques éminents de l'époque, elle se décida en 1818 à reparaître une fois encore sur la scène. Le 7 novembre, elle fit ses derniers adieux au public par *Une heure de Mariage*, où elle joua avec madame Duret pour la représentation de retraite de son mari. Madame Saint-Aubin retrouva là tous ses anciens admirateurs, dont le temps n'avait pas refroidi l'enthousiasme. Le rôle de Constance, une des plus ravissantes créations de sa jeunesse, lui rendit un moment toute sa vogue et sa popularité.

Madame Saint-Aubin avait infiniment d'esprit, et sa conversation étincelait de mots heureux, de verve et de gaieté. Si par la franchise et la vivacité de son caractère, elle a blessé quelques amours-propres et excité l'envie, elle n'en a pas moins de droits à l'estime publique, à la reconnaissance et au souvenir de ceux qui ont pu apprécier son obligeance et ses excellentes qualités. Chargée d'une nombreuse famille, dont l'éducation fut l'objet de ses soins les plus assidus, elle s'imposa les plus grands sacrifices pour assurer l'existence de son père et de ses sœurs. Placée dans une sphère rayonnante, entourée d'hommage et d'adulation, elle sut toujours résister aux entraînements de la vanité, et n'afficha jamais

ce luxe exorbitant dont les actrices aiment généralement à s'entourer.

Un dernier trait donnera la mesure de l'élévation de son caractère et de ses sentiments. La révolution venait de proclamer le divorce; un homme puissant, possesseur d'une fortune princière, lui proposait de l'épouser, elle n'avait à dire qu'un seul mot pour faire rompre son premier mariage; ce mot elle refusa de le prononcer, malgré les raisons qui auraient pu excuser une résolution de ce genre ; elle était disposée à tout souffrir plutôt que de vivre séparée de ses enfants.

Nous sommes heureux de constater chez madame Saint-Aubin l'alliance beaucoup trop rare de la noblesse du cœur et des hautes facultés de l'intelligence.

VIII

Mlle MAILLARD.

La seconde moitié du dernier siècle fut marquée par un grand mouvement intellectuel. Les communications entre la France et les autres nations de l'Europe, devenues plus fréquentes et plus rapides, donnèrent à notre littérature et à nos arts une physionomie plus animée et des formes plus variées. En musique, surtout, nous eûmes à nous féliciter de ces relations. L'Allemagne et l'Italie infusèrent dans les veines de notre opéra un sang plus jeune et plus chaud. Des compositeurs pleins de sève et d'originalité franchirent les Alpes et le Rhin pour nous initier à des combinaisons, à des mélodies d'un intérêt plus soutenu et d'un ordre plus élevé. Le drame lyrique s'agrandit, il devint plus vrai, plus entraînant; il refléta mieux les diverses nuances des passions humaines, et en même temps il s'éleva des artistes qui, électrisés par les beautés d'un genre supérieur, furent complétement à la hauteur de leur mission.

Mademoiselle Maillard fut au premier rang de ces intelligences d'élite.

Mademoiselle Maillard (Marie-Thérèse Davoux) est née à Paris en 1766. Dès son enfance, elle reçut des leçons de musique à l'école de Corrette père et fils, dont l'enseignement, assez avancé pour l'époque, jouissait d'une grande réputation. Toutefois, la jeune fille fit peu de progrès; ses études

musicales furent très-superficielles, et elle les abandonna tout à fait pour suivre une autre carrière, où sa jeune imagination entrevoyait plus de chances de succès et d'avenir.

Voici le fait. — Un soir que ses parents l'avaient conduite à l'Opéra, elle vit danser mademoiselle Sallé. Elle suivit avec un intérêt soutenu ces pas délicieux, ces ravissantes pirouettes qui faisaient courir tout Paris; elle fut émerveillée, et dès lors ne rêva plus que succès chorégraphiques. Cette fantaisie, une fois entrée dans sa tête, y prit le caractère d'une idée fixe, d'une inébranlable résolution. La jeune Maillard fut donc admise dans l'école de danse de l'Opéra, où son intelligence, sa gentillesse et sa grâce firent dire qu'elle était appelée à remplacer, à éclipser peut-être les célébrités chorégraphiques du jour.

A douze ans, elle dansait dans les divertissements du théâtre d'opéra comique qu'on avait établi au bois de Boulogne. Elle y déploya tant de talent et y attira une si grande affluence, que l'Académie royale de Musique résolut de se l'approprier, et lui offrit en conséquence un magnifique engagement. Mais d'autres propositions, plus séduisantes encore, déterminèrent sa famille à l'emmener à Saint-Pétersbourg. Dans les spectacles de la cour, elle obtint un succès de vogue.

Mademoiselle Maillard revint à Paris en 1780. Jusqu'alors aucun signe n'avait révélé sa vocation musicale. Une circonstance imprévue vint tout à coup mettre en relief ses merveilleuses facultés.

Un soir, dans une réunion où se trouvaient un grand nombre d'artistes, on la pria de chanter. Elle s'exécuta de bonne grâce, tout en réclamant l'indulgence des assistants pour un organe qu'elle qualifiait de détestable. Mais cet avis ne fut partagé par aucun des auditeurs. Tout le monde fut ravi. Berton, qui était présent, déclara qu'il n'avait jamais entendu une voix plus belle, plus expressive, et, à force d'instances, il décida mademoiselle Maillard à entrer dans l'école de chant de l'Opéra.

Désormais convaincue qu'elle se trouvait dans sa véritable sphère, elle travailla avec ardeur et persévérance, et au bout

de deux ans d'études, elle n'hésita point à paraître devant le public.

Son début à l'Académie royale de musique eut lieu le 17 mai 1782 dans le rôle de Colette du *Devin du Village*; sa précoce intelligence, la beauté de sa voix, sa physionomie dramatique, sa taille noble et imposante, lui valurent de chaleureux applaudissements. Madame Saint-Huberty lui témoigna tout d'abord la plus vive affection, et lui donna des conseils qui exercèrent une heureuse influence sur sa carrière. Comme madame Saint-Huberty, mademoiselle Maillard était une cantatrice pleine d'expression, de chaleur et d'énergie, et il était facile de prévoir qu'elle la remplacerait un jour avec avantage.

Dans la vie privée, mademoiselle Maillard se livrait à des excentricités qui s'alliaient à une grande élévation de caractère. Elle quittait volontiers les habits de son sexe pour prendre le costume et les manières des gentilshommes du jour, et dans ces circonstances on ne la vit jamais reculer devant une affaire d'honneur. Voici à ce sujet une aventure fort singulière qui, en 1785, fit beaucoup de bruit à Paris.

Madame de B....., une des plus jolies femmes de la société parisienne, était passionnément aimée d'un officier en garnison dans la capitale. Celui-ci ayant appris qu'il avait pour rival préféré un jeune homme d'un très-haut rang, résolut de faire tomber sur la femme qui le dédaignait tout le poids de sa vengeance. En conséquence, il se rendit au bois de Boulogne, promenade favorite du grand monde, et ayant rencontré madame B..., accompagnée de l'une de ses amies, il s'approcha d'elle et la frappa plusieurs fois d'une cravache qu'il tenait à la main. Une action si brutale rassembla bientôt la foule des promeneurs. Parmi les assistants se trouvait un élégant jeune homme qui saisit rudement au collet l'officier, et lui arrachant sa cravache, l'en frappa à plusieurs reprises en disant :

— J'acquitte les dettes de madame de B..... Maintenant je vous donnerai toutes les satisfactions que vous pourrez désirer.

— Vous sentez, monsieur, répondit l'officier écumant de rage, que vous venez de signer votre arrêt de mort.

— A la bonne heure, répondit en souriant le jeune homme, c'est sans doute demain matin que votre intention est de m'expédier ; dans ce cas, je me trouverai à six heures à la porte Maillot avec deux témoins.

— Cela suffit, j'y serai, répondit l'officier, qui se retira au milieu des murmures de la foule.

Mademoiselle Maillard (car telle était le véritable nom du paladin qui défendait si courageusement l'honneur des dames), mademoiselle Maillard alla de ce pas conter l'aventure à ses camarades; tous voulaient assister à ce curieux duel. Le sort désigna comme témoins deux musiciens de l'orchestre.

Le lendemain l'officier et son jeune adversaire se trouvèrent à la même heure au lieu indiqué.

— Voilà, dit le militaire, une boîte renfermant deux pistolets parfaitement semblables. L'un des deux seulement est chargé. Celui à qui le sort le fera échoir brûlera la cervelle à l'autre.

— Je n'accepte point, répondit le champion de madame de B....., un mode de duel qui n'est autre chose qu'un véritable assassinat. Je vous rendrai raison d'après les formes usitées, soit au pistolet, soit à l'épée; car ces deux armes me sont également familières.

Les deux témoins de notre jeune héros soutinrent qu'ils ne permettraient pas qu'un pareil combat eût lieu. Les témoins de l'officier firent d'inutiles efforts pour les convaincre, et comme il s'agissait d'en finir, on chargea les pistolets et l'on plaça les adversaires à dix pas l'un de l'autre; ils firent feu en même temps, la balle du militaire atteignit la forme du chapeau de son antagoniste, et le fit tomber; le champion de madame de B..... fut plus heureux, il envoya sa balle dans l'épaule droite de l'officier, autour duquel on s'empressa :

— Monsieur, dit notre héros, vous êtes trop grièvement blessé pour continuer aujourd'hui le combat; il recommencera, si vous le désirez, après votre guérison, et soyez bien convaincu que je serai toujours prêt à vous répondre.

On fit avancer une voiture, et l'on y plaça l'officier, que les témoins ramenèrent chez lui. Il ne fut guéri qu'au bout de deux mois; une seconde rencontre eut lieu, cette fois à l'épée, et il eut la cuisse droite percée d'outre en outre. La convalescence fut très-longue, et quoiqu'il fût d'une extrême bravoure, il ne voulut point courir les chances d'un troisième duel. Bientôt la vérité lui fut connue; il apprit que l'adversaire qui lui avait donné de si rudes leçons était une femme : suffoqué de honte et de rage, il quitta Paris pour n'y plus revenir.

Mademoiselle Maillard avait débuté sous les auspices de madame Saint-Huberty, qui lui avait concédé quelques-uns de ses rôles les plus importants, notamment dans le répertoire de Gluck. Elle succéda à cette grande cantatrice lorsque celle-ci quitta définitivement le théâtre. Nous allons l'étudier dans les diverses manifestations de son talent.

Comme madame Saint-Huberty, dont elle avait recueilli l'héritage, mademoiselle Maillard obtint dans le répertoire de Gluck ses plus beaux triomphes. Nous ne serons démentis par personne en affirmant que cette musique sublime n'a jamais été interprétée depuis avec autant d'intelligence et avec une inspiration aussi vraie, aussi soutenue. A cet égard, la jeune cantatrice se trouvait dans les conditions les plus favorables. Le maître était là, ranimant la scène de son souffle ardent et passionné; il exerçait autour de lui une irrésistible domination, une influence magnétique; ses traditions vivantes étaient accueillies par les intelligences d'élite avec cet enthousiasme respectueux qu'inspire le génie; ses chefs-d'œuvre étaient commentés chaque jour par des hommes qui en avaient étudié consciencieusement toutes les beautés; en dépit des résistances d'une coterie plus bruyante que nombreuse, l'esprit du siècle, cet esprit éminemment révolutionnaire, entrait décidément dans la voie tracée par le puissant novateur.

Mademoiselle Maillard était parfaitement organisée pour sentir et pour rendre les chefs-d'œuvre de Gluck. A une intelligence musicale très-développée, à une voix pleine de charme et de puissance, elle joignait ce sentiment drama-

tique, cette vérité d'expression et cette chaleur entraînante qui soutiennent l'intérêt et captivent les plus indifférents. L'opéra d'*Alceste* commença à mettre en relief ces précieuses qualités; et, grâce à ses heureux efforts, cet ouvrage, dont la vogue semblait épuisée, reconquit tout à coup la faveur publique. Mais ses triomphes les plus éclatants furent, sans contredit, *Armide* et *Iphigénie en Tauride*. Elle sut donner à ces deux rôles une physionomie nouvelle, et des juges compétents n'hésitèrent pas à déclarer qu'elle était très-supérieure à madame Saint-Huberty. Celle-ci, du reste, n'avait pas hésité à reconnaître la supériorité de son élève.

Mademoiselle Maillard avait un esprit trop juste, trop élevé, pour prendre parti dans les querelles qui divisèrent le monde musical à la fin du dernier siècle. Sans système exclusif, sans acception d'école, elle prêtait l'appui de son talent à tout ce qui lui paraissait véritablement beau. C'est ainsi qu'après avoir joué les rôles d'Armide et d'Iphigénie, elle n'hésita point à paraître dans *Didon*, donnant l'exemple d'une impartialité beaucoup trop rare à cette époque. Assurément, quoi qu'en aient dit les admirateurs fanatiques de Piccinni, *Didon* n'est point une tragédie lyrique de premier ordre. On y remarque des longueurs, du remplissage, des airs dépourvus de charme et d'originalité, et l'on s'étonne peu que cet opéra ait complétement disparu du répertoire. Toutefois, si l'on veut bien l'apprécier en dehors de nos idées actuelles, si l'on se place au point de vue des contemporains de Piccinni, on y reconnaîtra un immense progrès dans la forme du drame lyrique. Qu'on ne soit donc pas surpris de la vive prédilection de mademoiselle Maillard pour cet opéra, qui nous paraîtrait aujourd'hui bien froid et bien monotone. Elle y obtint un succès prodigieux, et à la soixantième représentation, l'affluence était, dit-on, aussi considérable qu'à la première.

Une des créations les plus importantes de mademoiselle Maillard fut le rôle d'Hécube, qui a laissé parmi les vieux amateurs de si beaux souvenirs. L'opéra d'*Hécube* fut donné en 1800 à l'Académie de Musique, par Granges de Fonte-

nelle. On a signalé de grandes beautés dans cette composition, notamment l'air de Priam, au premier acte, deux airs d'Hécube, au deuxième acte, le chœur des femmes auprès de l'autel, et surtout le courroux d'Achille, effet d'orchestre digne de Gluck. La pièce fut jouée avec beaucoup d'ensemble : et mademoiselle Maillard éleva le rôle d'Hécube à la hauteur d'une magnifique création.

Elle n'obtint pas moins de succès dans la *Sémiramis* de Catel, opéra expressément composé pour elle. Du reste, mademoiselle Maillard savait descendre au besoin des hautes sphères de la tragédie lyrique, et aborder des ouvrages d'une portée moins sérieuse. Elle prouva, dans Mathurine de *Colinette à la cour*, bout de rôle dont elle se chargea pour rendre hommage à son camarade Lainé, que le véritable talent ne connaît point de genre, ou plutôt que tous les genres lui sont familiers.

Un critique éminent, Ginguenée, a caractérisé mademoiselle Maillard en ces termes :

« Une taille imposante et majestueuse, une démarche noble et fière, une voix sonore et étendue, semblaient l'avoir prédestinée à représenter les reines et les femmes célèbres de l'antiquité. On a constamment reconnu son talent supérieur dans tous les rôles de l'ancien répertoire, et dans tous ceux qu'elle a créés. Le naturel et l'expression de l'âme étant les bases de son talent, elle s'est distinguée dans tous les genres. Tour à tour noble, sublime, tendre et passionnée, elle a su donner aux personnages d'Armide, de Sémiramis, d'Iphigénie, de Didon, un inimitable cachet. »

Pendant sa carrière dramatique, qui n'a pas duré moins de trente ans, mademoiselle Maillard a fait, à l'Opéra, un service extraordinaire et dont on n'avait pas eu d'exemple jusqu'alors. Son intelligence, d'une souplesse et d'une activité merveilleuses, se pliait à toutes les exigences, et il lui est souvent arrivé, pour faire plaisir à ses camarades, de se charger de rôles fort insignifiants en apparence, mais qui, grâce à son habileté rare, acquéraient une importance inattendue.

Nous avons dit que mademoiselle Maillard brillait surtout

par la vérité d'expression et par le sentiment dramatique. Sa liaison avec Monvel avait puissamment contribué au développement de ses facultés.

Monvel possédait un talent dramatique du premier ordre, et l'on a dit avec raison que son âme était un foyer inépuisable de chaleur. Tout en poursuivant avec éclat sa carrière, il a enrichi le théâtre Français et d'autres scènes secondaires de productions remarquables. Il a composé, pour l'Opéra-Comique, *Sargines*, *Raoul de Créquy*, *les Trois Fermiers*, *Blaise et Babet*, dont le succès s'est longtemps soutenu. Sa conversation était instructive et piquante, et il donnait aux artistes d'utiles conseils. Mademoiselle Maillard sut mettre à profit les leçons de ce grand maître.

Son apparition dans *la Vestale* révéla un progrès remarquable. L'œuvre de Spontini était toute une révolution, qui ne la prit point au dépourvu; car elle s'y était depuis longtemps préparée par ses études. Mademoiselle Maillard était alors dans toute la force et la maturité de son talent. Chargée du rôle de la grande Vestale, elle eut de magnifiques inspirations, qu'on n'a point retrouvées depuis.

Outre son admirable talent de cantatrice et de tragédienne lyrique, mademoiselle Maillard apportait, dans ses relations privées, beaucoup de loyauté, de franchise et un esprit qui se révélait par une foule de mots charmants, toujours dits sans recherche et sans prétention. Après qu'elle eut quitté l'Opéra, en 1813, sa maison devint le rendez-vous de plusieurs artistes et de gens de lettres distingués. Parmi les personnes qui la voyaient le plus fréquemment, se trouvait Catel, à qui la musique est redevable de quelques productions remarquables, notamment de l'opéra des *Bayadères* et de celui de *Sémiramis*. Ce fut chez mademoiselle Maillard que ce compositeur éprouva un accident assez bizarre, dont les conséquences auraient pu devenir funestes.

Catel était allé passer quelques jours dans le modeste château que la célèbre cantatrice habitait durant la belle saison dans la vallée de Montmorency. Après une journée brûlante du mois de juillet, il alla se promener seul dans le parc, à l'entrée de la nuit; il marchait au hasard, et ses pas indécis

le conduisirent au bord d'un fossé de cinq à six pieds de profondeur, qu'il n'aperçut point, et dans lequel il tomba; étourdi de sa chute, il tenta de vains efforts pour se relever, et ses cris pour demander du secours ne purent être entendus à cause de la distance qui le séparait du château. Cependant on s'apprêtait à prendre le thé, et l'on n'attendait plus que Catel. Mademoiselle Maillard donna à un domestique l'ordre de s'assurer s'il n'était point rentré dans sa chambre. Sur sa réponse négative, une vive inquiétude commença à se manifester. Il était dix heures du soir. On se répandit dans le parc, on se livra aux plus actives investigations, mais inutilement. Enfin l'on put entendre quelques gémissements, on se dirigea du côté d'où ils partaient, et l'on aperçut, à la lueur d'une torche, le pauvre maestro étendu, et poussant de faibles soupirs. Il fut transporté immédiatement dans la maison. Par un hasard providentiel, Bourdois, l'un des célèbres médecins de l'époque, et qui soignait la santé de mademoiselle Maillard, se trouvait chez elle en ce moment. Il prodigua tous ses soins à Catel, et rassura tout le monde en déclarant qu'il n'avait reçu que des contusions sans gravité. Le maestro en fut donc quitte pour la terreur qu'il avait ressentie.

Les charmes que mademoiselle Maillard trouvait dans une société d'élite furent malheureusement de peu de durée. Des revers de fortune et des chagrins domestiques la conduisirent au tombeau en 1818, à la suite d'une maladie de langueur. Elle est du nombre de ces rares individualités qui ont laissé, dans l'histoire de l'art, une trace ineffaçable.

IX

M^me GAVAUDAN.

Le temps efface dans l'esprit des nouvelles générations jusqu'au souvenir des illustrations dramatiques que nos pères applaudirent. Triste destinée des artistes éminents qui brillèrent sur la scène! Pendant quinze, vingt ans, le public les combla d'ovations; puis, tout à coup, le vide et le silence se sont faits autour d'eux.

Il est du devoir des biographes de faire revivre les grands talents, de constater leur influence et de mettre en relief leurs mérites pour l'enseignement de ceux qui parcourent aujourd'hui la difficile carrière de l'art théâtral.

Quel nom eut plus d'éclat et de prestige que celui de Gavaudan? L'acteur et l'actrice qui l'ont porté contribuèrent puissamment tous les deux à la fortune de l'Opéra-Comique.

Dans un article très-substantiel et très-complet, la *Biographie universelle* donne les détails suivants sur les diverses phases de la carrière de Gavaudan et sur les premiers débuts de sa femme :

« C'est en 1791 que Gavaudan débuta au théâtre Montansier, où il ne joua que deux fois. Le succès qu'il y avait obtenu détermina, dès le mois d'avril de la même année, son engagement au théâtre Feydeau. Il y commença sa réputation dans les rôles de Félix de *l'Amour filial*, et de Belfort

dans les *Visitandines*, qu'il ne joua cependant qu'après Gaveaux.

» En 1794, il quitta le théâtre Feydeau et passa avec Martin au théâtre Favart, où il doubla d'abord Michu et Elleviou. Le premier rôle qu'il créa fut celui du valet Padille dans *Ponce de Léon*, qu'il joua avec autant d'aisance que de gaieté. Mais bientôt, sans renoncer à quelques rôles de caricatures où il était très-plaisant, il devint chef d'un autre emploi dans lequel il n'a pas encore eu d'égal, et qui lui a mérité le surnom de *Talma de l'Opéra-Comique*. Il y avait en effet beaucoup de rapports entre les deux acteurs, dans la taille, le caractère sévère et antique de leurs figures, la mobilité, l'expression de leurs traits, le son de leur voix, naturellement moelleux et flatteur, qu'ils savaient rendre sombre, grave et tragique, enfin dans la transformation qu'avait subie leur talent, car tous deux avaient joué d'abord avec autant de succès que de grâce, l'un les jeunes premiers, l'autre les Colins.

» Gavaudan n'a pas eu d'égal dans les rôles de Montano, d'Ariodan, de Stefano dans *Béniowski*, d'Alomir dans *Zoraime et Zulnar*, de Murville dans *le Délire*, de Siméon dans *Joseph*. Il réussit également dans les rôles de l'ancien répertoire et dans ceux de Clairval, tels que l'abbé dans *Félix*, Montauciel dans *le Déserteur*, le marquis dans *les Evénements imprévus*; il surpassa Philippe dans la plupart des rôles qui avaient formé l'emploi de ce dernier. — En un mot, Gavaudan eut la gloire de balancer longtemps la réputation d'Elleviou, qui n'eut réellement d'autres avantages sur lui qu'un talent plus vrai, plus parfait dans les rôles de fats, de roués, et une voix plus flexible, plus nourrie et plus robuste; mais on peut dire qu'inférieur à son rival sous ces rapports, il le surpassait dans les rôles nobles, passionnés et tragiques, et que son jeu dédommagea souvent le public de l'affaiblissement de sa voix.

» On lui a longtemps reproché un peu d'emphase dans sa déclamation et quelque peu d'accent méridional.

» A la réunion des deux troupes d'opéra comique au théâtre Feydeau, en 1801, Gavaudan fut reçu sociétaire; il y

resta jusqu'en 1816, et, pour que rien ne manquât à son analogie avec Talma, il fut persécuté pour ses opinions politiques; quelques-uns de ses camarades trouvèrent qu'il n'était pas assez royaliste, et le forcèrent à demander sa retraite. En 1824, M. Guilbert de Pixérécourt, alors directeur de l'Opéra-Comique, pour consoler le public de la retraite de Martin, rappela Gavaudan, dont la rentrée fut une fête pour les habitués de ce théâtre.

» Gavaudan était déjà connu dans le monde dramatique lorsque sa femme y fit sa première apparition. Les débuts de madame Gavaudan au théâtre Favart remontent à 1798; chargée des rôles de jeunes Dugazon et de madame Saint-Aubin, elle produisit d'abord peu de sensation, parce qu'elle eut rarement l'occasion de mettre en relief sa vive intelligence. On remarqua cependant qu'elle avait de la grâce, de la gentillesse, une voix agréable et flexible, quoique faible et peu étendue, enfin d'heureuses dispositions, qu'elle gâtait par un penchant à la minauderie; mais un travail assidu la rendit en peu d'années un des talents les plus remarquables de l'Opéra-Comique. A la gaieté leste et piquante de Carline Nivelon, dans les rôles à travestissements, elle joignit une partie du comique naïf de madame Saint-Aubin, et se montra digne de remplacer ces deux actrices, sans toutefois les faire oublier. »

Madame Gavaudan n'avait qu'un mince filet de voix; mais cet organe, d'un timbre flatteur et assoupli par un travail soutenu, produisait un merveilleux effet sur la scène, et, quoiqu'il parût peu susceptible d'éclat et de sonorité, il s'élevait parfois jusqu'à l'expression dramatique dans les passages qui exigeaient de l'âme, de la sensibilité, de la passion. — Au reste, jamais actrice ne se livra avec un soin plus consciencieux à l'étude de ses rôles. Madame Gavaudan ne voulait que des succès de bon aloi; les ruses d'un charlatanisme vulgaire lui étaient tout à fait inconnues : son seul but était d'arriver au naturel, à la vérité, c'est-à-dire à la perfection. Elle ne s'inquiétait point si parfois le public se montrait peu empressé à lui tenir compte de ses efforts. Ainsi, la première fois qu'elle parut dans le rôle d'Antonio, de *Richard Cœur-*

de-lion, à la façon toute nouvelle dont elle joua ce personnage, le public exprima plus de surprise que d'enthousiasme; mais la seconde fois les intentions de madame Gavaudan furent mieux comprises, et à la troisième, des applaudissements et des bravos sans fin vinrent lui prouver qu'on appréciait toute la portée de son talent.

Le répertoire de madame Gavaudan était extrêmement varié. Elle portait avec un égal succès le corset d'une Agnès de village, l'habillement d'un jeune garçon, la robe d'une petite-maîtresse, l'éventaire d'une dame de la Halle et le tablier d'une soubrette.

Les principaux rôles qu'elle a créés sont ceux de Margot dans *le Diable à Quatre*, du page dans *Françoise de Foix* et dans *Jean de Paris*, et du *Petit Chaperon rouge*; elle jouait aussi parfaitement Antonio dans *Richard Cœur-de-lion*, et Agathe dans *l'Ami de la Maison*.

Le seul reproche qu'on fût en droit d'adresser à madame Gavaudan, c'était de viser trop à l'effet, de montrer des intentions trop marquées, et d'affecter trop le naturel. Sur ce point, certains organes de la presse lui adressèrent plus d'une fois des observations critiques formulées avec peu de ménagement et de courtoisie; elle eut le bon esprit de subir ces observations sans colère et sans murmure; elle fit mieux encore, elle sut en profiter. Cette soumission aux conseils utiles et désintéressés, ce dévouement absolu aux intérêts de l'art, finissaient presque toujours par désarmer les aristarques les plus sévères.

Un soir qu'elle venait de jouer d'une façon ravissante et vraiment supérieure *le Petit Chaperon rouge*, elle se vit entourée, en rentrant au foyer, de ses nombreux amis, qui tous l'accablaient de félicitations. Parmi les personnes présentes, une seule gardait le silence, c'était un journaliste qui, quelques jours auparavant, avait attaqué madame Gavaudan avec une certaine violence; il paraissait irrésolu, marchait avec une vive agitation; enfin, cédant à l'entraînement général, il s'approcha de l'actrice :

— Ah! madame, lui dit-il, me pardonnerez-vous d'avoir pu méconnaître votre admirable talent?

— Monsieur, répondit madame Gavaudan, je n'ai que des grâces à vous rendre; vos sévères conseils ont contribué puissamment au succès de cette soirée.

Madame Gavaudan quitta la scène en 1823, après avoir fourni une des carrières les plus longues et les plus brillantes dont les fastes de l'Opéra-Comique aient conservé le souvenir.

X

Mme BRANCHU.

Une des plus importantes institutions qui soient sorties des orages de notre première révolution, c'est sans contredit le Conservatoire de musique de Paris. Sous l'heureuse influence d'un homme de dévouement et d'initiative, la musique française fut dotée de nouveaux éléments de force et de vie. Sarrette imprima au Conservatoire le cachet de son esprit éminemment organisateur ; il en fit un établissement modèle, et les modifications que le temps a introduites dans son œuvre n'en ont point altéré la pensée fondamentale et les caractères essentiels.

Dès son origine le Conservatoire se montra, au point de vue musical surtout, à la hauteur des besoins intellectuels de la France régénérée. L'élite des compositeurs, des chanteurs, des virtuoses, fut chargée de répandre parmi la jeunesse toutes les conquêtes de la science, tous les trésors du génie musical. Sarrette avait des tendances généreuses ; il apportait dans l'accomplissement de sa tâche une ardente conviction ; il voulait le progrès ; étranger à tout esprit de coterie, sans système exclusif, il groupa autour de lui tous les hommes d'un talent réel, incontesté. Les résultats de ce système ne se firent pas attendre : dès les premières années de ce siècle, des sujets d'un mérite supérieur vinrent attester l'excellence du nouvel enseignement.

Parmi les célébrités que fit éclore le Conservatoire naissant, madame Branchu mérite une mention particulière.

Madame Branchu (Alexandrine Chevalier) est née en 1780. De bonne heure elle révéla une intelligence distinguée et une rare prédilection pour les études musicales. La nature l'avait douée d'une voix étendue, pénétrante et sympathique, dont les accents se prêtaient merveilleusement à l'expression des sentiments vifs et passionnés. A seize ans, elle entra au Conservatoire de musique, qui eut bientôt lieu de s'enorgueillir d'une telle acquisition. Garat sut la distinguer. Garat était non-seulement ce délicieux chanteur que se sont longtemps disputé les salons de la capitale, mais encore un professeur plein de conscience et de zèle. Avec la promptitude et la sûreté du coup d'œil qui le caractérisaient, il eut bientôt apprécié les merveilleuses dispositions de mademoiselle Chevalier, dont l'éducation musicale devint l'objet de ses soins les plus assidus. Par son goût exquis et son excellente méthode, l'illustre maître tempéra ce qu'il y avait encore d'âpreté et de rudesse dans cette énergique organisation.

Les plus beaux talents sont exposés, au début de leur carrière, à se méprendre sur leur vocation et à faire quelque temps fausse route, jusqu'à ce que les avertissements de la critique ou les conseils de l'amitié les aient convaincus de leur erreur. C'est ce qui arriva à mademoiselle Chevalier. Après avoir terminé ses études musicales, elle entra au théâtre Feydeau, — inconcevable aberration qui pouvait compromettre à jamais son avenir dramatique. — Nature ardente et vigoureuse, mademoiselle Chevalier ne possédait aucune des qualités nécessaires pour faire valoir les légères et piquantes mélodies de l'Opéra-Comique. Quelques essais malheureux lui firent comprendre qu'elle n'était point dans sa véritable sphère, et cédant aux observations d'hommes éclairés, de compositeurs célèbres, notamment de Berton et de Lesueur, elle se décida à aborder la scène de l'Opéra.

Mademoiselle Chevalier, que nous nommerons désormais madame Branchu à cause de son mariage avec un danseur de ce nom, débuta à l'Académie de Musique au commencement de 1800 par le rôle d'Antigone d'*Œdipe à Colone;* elle

souleva de profondes émotions. Dans le rôle de Didon, où elle parut peu de temps après, on la vit éclipser toutes ses devancières, sans en excepter mademoiselle Maillard, dont le succès avait laissé de si beaux souvenirs.

Après avoir dominé par la puissance de son génie les vingt dernières années du dix-huitième siècle, Gluck conservait encore tout son prestige au début du siècle actuel. Le répertoire du grand maître allemand et les productions de son école jouissaient encore d'une haute faveur ; ils trouvèrent dans madame Branchu une admirable interprète ; dans *Armide,* dans *Iphigénie,* et surtout dans *Alceste,* elle rappela souvent la passion, la vigueur et les inspirations sublimes de madame Saint-Huberty. Elle grandissait chaque jour comme tragédienne lyrique, et c'était alors le genre de qualité que l'on applaudissait le plus sur notre première scène où la méthode et le goût italien n'avaient pas encore pénétré.

Douée d'une voix sonore et puissante, madame Branchu luttait avec avantage contre le fracas de l'orchestre ; mais chez elle les cris de la passion partaient de l'âme ; l'expression de son jeu et de sa pantomime ajoutait beaucoup à leur effet.

Personne n'a mieux possédé que madame Branchu les traditions de la grande école de Gluck. Si plusieurs des productions de cet illustre compositeur, remises plus tard à la scène, n'ont obtenu qu'un faible succès, la révolution musicale opérée par Rossini n'en est point la seule cause. Quelle que soit la date de leur naissance, les chefs-d'œuvre ont un charme qui ne peut vieillir, et ceux de Gluck en particulier brilleront d'une éternelle jeunesse ; ce qui leur a manqué dans ces derniers temps, c'est ce feu, cette énergie passionnée, cette haute intelligence et cet enthousiasme de leurs premiers interprètes. Que des tragédiennes lyriques comme madame Saint-Huberty et madame Branchu reparaissent sur la scène, et l'on verra que Gluck a toujours le privilége d'impressionner fortement le public.

**Madame Branchu était déjà parvenue à l'apogée de sa réputation, quand un grand événement musical vint lui offrir

l'occasion de révéler son talent sous une face nouvelle. Quelques détails à ce sujet ne seront pas sans intérêt pour nos lecteurs.

Spontini avait déjà donné sur les principaux théâtres d'Italie quatorze opéras, lorsqu'il vint à Paris; il s'y fit d'abord connaître par sa *Finta filosofa* exécutée aux Bouffes. Il donna à l'Opéra-Comique *la Petite Maison*, que le poëme fit tomber, et *Milton*, qui eut peu de retentissement. Dès lors, Spontini ne voulut plus écrire que pour le grand Opéra. En 1807, il y fit représenter *la Vestale*, création d'une portée immense, et dont le succès ne fut balancé que par *les Bardes*, de Lesueur.

Le jury institué par l'Empereur disait à propos de cette partition :

« Le compositeur a eu l'avantage d'appliquer son talent à une composition intéressante et vraiment tragique. La musique a de la verve, de l'éclat, souvent de la grâce ; on y a constamment et avec raison applaudi deux grands airs d'un beau style et d'une belle expression, deux chœurs d'un caractère religieux et touchant, et le finale du second acte, dont l'effet est à la fois tragique et agréable. »

Cette décision fut pleinement confirmée par le public, et dès son apparition, *la Vestale* fut placée au rang des chefs-d'œuvre. Chargée du rôle de Julia, madame Branchu obtint un des plus éclatants triomphes dont les fastes dramatiques aient gardé le souvenir. Sa voix, son jeu, son costume, sa physionomie, tout en elle exerçait une irrésistible fascination.

Parmi ses principales créations, nous citerons encore Amazilli de *Fernand Cortez*, Hypermnestre des *Danaïdes*, Laméa des *Bayadères*.

Il serait aussi long que fastidieux de rappeler ici tous les opéras, grands et petits, dont la médiocrité dut au talent de madame Branchu quelques mois d'existence pendant ses vingt-six années de service à l'Opéra. Cependant des malheurs domestiques interrompirent plusieurs fois ses représentations, sans pouvoir faire accuser son zèle ; elle en donna une preuve de plus en se chargeant du rôle de la grande prê-

tresse dans *la Vestale*, après y avoir créé le rôle principal.

Madame Branchu quitta l'Opéra en 1825. *Alceste*, qui avait jeté un éclat si vif sur ses débuts, termina sa carrière. Elle était encore dans toute la vigueur de ses facultés. D'unanimes regrets l'accompagnèrent dans sa retraite.

Cette cantatrice, qui brillait surtout par l'expression et l'accent de la vérité, est une de celles dont la renommée a le mieux résisté à l'épreuve du temps, et les vieux amateurs n'en parlent encore aujourd'hui qu'avec enthousiasme.

XI

Mll PHILLIS.

Nous avons parlé de mesdames Dugazon et Saint-Aubin, deux gloires de l'ancien Opéra-Comique; à côté de ces charmantes cantatrices figure mademoiselle Phillis, qui a contribué puissamment à la fortune du théâtre Favart, et a laissé parmi les vieux amateurs des souvenirs ineffaçables. Nous raconterons tout à l'heure sa carrière d'artiste, nous dirons quelles furent la nature et la portée de son talent; mais il y a dans la physionomie de mademoiselle Phillis un trait saillant, caractéristique, que nous voulons d'abord signaler : elle appartient à cette génération de comédiens d'élite qui avaient acquis dans l'intimité des derniers représentants de la vieille société française ce goût exquis, ce ton parfait, cet esprit fin et délicat, ces formes élégantes et aristocratiques, dont il n'existe plus aujourd'hui qu'un souvenir vague et confus. Ces charmantes traditions existaient encore au commencement du dix-neuvième siècle; une teinte uniforme et blafarde n'avait pas encore envahi la société tout entière : il y avait des originaux, des types, vestiges curieux du passé; il y avait de véritables marquis, qui avaient conservé le costume, les mœurs, le langage, la verve spirituelle et les grandes manières d'autrefois.

C'est dans cette société brillante et polie que se développa mademoiselle Phillis. Au foyer de l'Opéra-Comique, elle

voyait habituellement la plupart des illustrations aristocratiques et littéraires de l'époque. Douée d'un esprit éminemment observateur, elle y recueillit de curieuses anecdotes. En voici une qu'elle racontait dans un cercle d'amis quelques années avant sa mort :

« En entrant dans le foyer public de l'Opéra-Comique, on était certain d'y rencontrer un seul individu assis à l'extrémité d'un banc placé près de la fenêtre, et tenant dans sa main des ciseaux dont il se servait pour gratter ses ongles, exercice qu'il renouvelait très-fréquemment. Il ne quittait sa place que pour entendre une ou deux scènes de la pièce qu'on représentait, usage auquel il ne dérogeait pas, même pour une nouveauté, et revenait à son poste accoutumé, qu'il n'abandonnait qu'à la fin du spectacle.

» C'était un viéillard de plus de quatre-vingt-dix ans, nommé le marquis de Ximenès, mais qu'on appelait généralement Chimène. Il prétendait descendre en ligne directe de la fameuse maison de Ximenès, l'une des plus illustres de la vieille Espagne, et personne n'avait songé jamais à contester son assertion. Il avait possédé une assez belle fortune, dissipée en folles dépenses; il affichait beaucoup de luxe, mais son caractère singulier se montrait dans ses moindres actions, et jusque dans son costume. Ainsi, avec un habit de velours magnifiquement brodé, il portait une chemise d'une blancheur équivoque, ou bien des bas de soie jaunis par leur vétusté, et qui formaient un contraste choquant avec des souliers à talons rouges et fermés par des boucles d'or qu'entouraient de petits brillants.

» Le marquis de Ximenès avait servi en qualité de lieutenant-colonel, et commandait le régiment en l'absence de son supérieur, fort bien en cour, et qui préférait les plaisirs de Versailles à l'ennui d'une garnison. — Un soir d'été d'une chaleur excessive, il prit fantaisie à Ximenès de passer en revue le régiment; il se montra si satisfait de sa tenue et de ses manœuvres, qu'il résolut de le rafrîchir. Dans la maison qu'il occupait, se trouvait un jardin avec un puits d'eau douce d'une assez grande profondeur; il y fit jeter une énorme quantité de sucre et de citron, on délaya le tout

avec de longues perches, et chaque soldat vint y puiser de la limonade.

» Une autre fois, au mois de juillet, il voulut se donner le plaisir d'une course en traîneau; à défaut de neige, il fit couvrir la plus longue allée du jardin d'une épaisse couche de sucre, et fit sa promenade avec une belle dame de Nantes dont il était éperdument amoureux.

» Après avoir quitté le service, il s'avisa d'aspirer à la gloire dramatique. Comme il jouissait d'un certain crédit auprès des gentilhommes de la chambre, il parvit à faire jouer deux opéras comiques, qui furent outrageusement sifflés. Malgré ce double échec, il n'en continua pas moins à se livrer à ses fantaisies poétiques et musicales; mais il se borna désormais à composer des romances; son inspiration ne lui dictait pas au delà de deux ou trois couplets; il en faisait une multitude de copies sur des petits carrés de papier, et les distribuait le soir aux habitués de l'Opéra-Comique, en traversant le foyer.

» Au reste, la conversation de Ximenès était tout à la fois instructive, amusante et spirituelle; son ton était celui de la meilleure compagnie. »

C'est ainsi que mademoiselle Phillis caractérisait la société de son temps; au bonheur de l'expression, à la vivacité, à la finesse, à l'imprévu, sa conversation unissait toujours le sentiment des convenances. Dans le monde, son genre et son langage étaient ceux d'une grande dame de beaucoup d'esprit. Il nous reste à dire ce qu'elle fut au théâtre.

Mademoiselle Phillis est née à Bordeaux en 1780. Son père, guitariste très-distingué et compositeur de talent, commença son éducation musicale. Excellent homme, uniquement préoccupé de son art, il traversa avec la plus complète indifférence les événements de la révolution française. Une fois seulement (c'était sous la terreur) il se vit l'objet des investigations du pouvoir; le président du Comité de salut public le somma de comparaître, et le dialogue suivant s'établit :

— Comment vous nommez-vous ?
— Phillis.
— Que faites-vous ?

— Je joue de la guitare.
— Que faisiez-vous sous le tyran ?
— Je jouais de la guitare.
— Que ferez-vous pour la république ?
— Je jouerai de la guitare.

On ne poussa pas plus loin l'interrogatoire : avec la meilleure volonté du monde, il était impossible de regarder cet homme comme dangereux.

Sa fille entra au Conservatoire en 1796 ; elle y prit des leçons de Fasquel pour le solfége, puis devint élève de Plantade pour le chant.

Elle obtint le second prix au concours de 1801.

L'Opéra-Comique, où elle entra bientôt après, n'eut qu'à se féliciter d'une telle acquisition. Une figure charmante, une physionomie expressive et animée, un organe enchanteur, une intelligence vive et prompte, des yeux pétillants d'esprit et une tournure divine, telles sont les qualités qui la firent bientôt remarquer. Nicolo, Dalayrac, Martini, Sedaine, Marmontel, écrivirent pour elle de nombreux ouvrages ; elle se concilia particulièrement les bonnes grâces du compositeur qui tenait alors le sceptre de l'Opéra-Comique, le célèbre Grétry. Cette sympathie ne lui fit défaut que dans une seule occasion. Voici à ce sujet une anecdote piquante :

Grétry, atteint d'un de ces accès de misanthropie auxquels sont sujets les hommes d'une imagination vive, s'était retiré momentanément à vingt-cinq lieues de Paris. Tous les étrangers de distinction se rendaient à cette résidence ; mais leurs espérances étaient souvent déçues, et ils s'en retournaient sans avoir pu offrir leur encens à la divinité du lieu ; car Grétry n'était pas d'humeur à s'offrir à tout venant comme une bête curieuse ; il dînait assez rarement avec ses convives ; mais au moment du café, il venait le prendre avec eux, et les enchantait par sa conversation aussi attachante que variée. C'était sa nièce qui faisait les honneurs de sa maison.

A propos des accès de misanthropie qu'éprouvait parfois le célèbre compositeur, nous croyons devoir reproduire l'a-

necdote suivante, dont les détails sont puisés dans la collection du *Courrier des Théâtres*.

On venait de jouer à Paris un nouvel opéra de Grétry, *Colinette à la cour*; sa correspondance l'avait informé du succès de l'ouvrage et de la manière brillante dont mademoiselle Phillis avait joué le principal rôle. Mais le compositeur, voulant s'assurer par lui-même si les éloges étaient mérités, résolut de faire représenter l'ouvrage devant lui. A cet effet, on transforma le grand salon en salle de spectacle, on y dressa un petit théâtre, et dans un angle du salon, une manière de petite loge destinée au maestro seul.

Il y avait dans les environs deux jeunes dames, excellentes musiciennes, et deux ou trois amateurs qui se chargèrent de différents rôles.

Les préparatifs terminés, Grétry écrivit à l'Opéra-Comique, et demanda un congé d'une quinzaine de jours en faveur de mademoiselle Phillis, ce qu'il obtint sans difficulté. La jeune cantatrice ne tarda pas à arriver, et Grétry s'empressa de l'instruire du projet qu'il avait formé.

— Je vous charge de toute la besogne, lui dit-il; vous vous occuperez de la mise en scène et des répétitions; je n'y assisterai pas, car je veux conserver mon impression le jour où le rideau se lèvera. Je m'en rapporte à vous.

Mademoiselle Phillis s'acquitta avec beaucoup de zèle de l'emploi qui lui était confié. Les artistes improvisés étudièrent leurs rôles, et la célèbre cantatrice leur donna des conseils. Enfin, la représentation eut lieu.

Grétry s'installa dans sa loge, mais ne prêta sérieusement son attention que lorsque mademoiselle Phillis parut sur la scène. Au bout de cinq minutes, on s'aperçut que le compositeur commençait à s'agiter; bientôt après on l'entendit murmurer :

— Ah! mon Dieu! qu'est cela?

Un moment après il ajoutait :

— Mais je n'y comprends rien.

A mesure que mademoiselle Philis continuait son rôle, l'agitation du maestro redoublait, ses entrailles paternelles s'émurent :

— Mais c'est détestable.

Et ces exclamations, prononcées d'une voix assez basse, mais entendues des personnes les plus voisines, durèrent jusqu'à la fin de la représentation.

— Les auditeurs se tournèrent vers la petite loge de Grétry pour lui exprimer leur admiration, mais il n'y était plus. On ne pouvait concevoir comment il s'était glissé hors du salon sans être aperçu. La surprise fut générale. Cependant on passa dans la pièce voisine ; un magnifique souper allait être servi.

La nièce de Grétry, supposant avec raison que son oncle s'était retiré dans son appartement, s'empressa d'y monter. En entrant, elle le vit dans son fauteuil, la figure renfrognée, les yeux en feu.

— Je viens vous chercher, lui dit-elle ; tout le monde éprouve le désir de vous féliciter sur le succès de votre admirable ouvrage.

— Me féliciter ! dit Grétry en courroux, je leur conseille aussi de féliciter celle qui m'a si indignement assassiné.

— Mais de qui parlez-vous ?

— De cette misérable péronnelle qui a décidément tué mon pauvre opéra... je ne descendrai pas, car je serai contraint de la voir, et je ne veux pas ajouter ce supplice à celui qu'elle m'a déjà fait subir. Qu'elle s'en retourne à Paris quand elle voudra...

— Mais comment se fait-il que tous les spectateurs soient émerveillés de sa voix et de son intelligence ?

— C'est parce qu'ils sont des imbéciles !

La jeune femme eut beau renouveler ses instances, Grétry déclara qu'il resterait chez lui tant que mademoiselle Phillis resterait dans la maison.

La nièce, ne pouvant rien obtenir, alla rejoindre les convives, et leur apprit l'incroyable détermination de son oncle. On peut juger combien le souper fut triste et le désappointement complet.

Mademoiselle Phillis, informée de cet incident, était au désespoir. La pauvre artiste ne put dormir de toute la nuit, et le lendemain elle supplia la nièce de l'illustre compo-

siteur de l'accompagner chez son oncle, n'osant y paraître seule. Mais avant de frapper à la porte, que Grétry avait fermée à double tour, la nièce dit à mademoiselle Phillis :

— Ne parlez pas, je vous en conjure; vous gâteriez tout, s'il entendait votre voix.

Grétry, entendant frapper, demanda d'une voix irritée :

— Que me veut-on ? vient-on me tourmenter encore ?

— C'est moi, répondit la nièce.

— Êtes-vous seule, au moins ? n'amenez-vous pas cette misérable ?

Grétry, rassuré sur ce point, ouvrit, et qu'on juge de son mécontentement lorsqu'il aperçut mademoiselle Phillis.

— Comment ! s'écria-t-il, vous osez reparaître devant moi, après ce qui s'est passé ?

— Au nom du ciel, monsieur, je vous en supplie, si je n'ai point rempli vos intentions, je viens vous faire amende honorable, et vous exprimer tous mes regrets. Vous connaissez mon admiration sans bornes pour votre immortel génie : en me donnant vos conseils, aidez-moi à réparer ma faute.

— Que je vous donne des conseils ? vous n'en profiteriez pas.

— Je ferai, n'en doutez pas, tous mes efforts pour en recueillir le fruit. Éclairée par vous, j'ose me flatter que vous serez satisfait. Vous êtes pour moi une divinité dont le souffle puissant me donnera cette force et cette énergie que ma seule intelligence n'a pu me donner.

Pendant qu'elle parlait, le visage de Grétry devenait moins sombre par degrés, et comme un autre, il mordait à l'hameçon de la flatterie...

Une demi-heure après, il rentrait dans le salon, proclamant mademoiselle Phillis une artiste ravissante, incomparable...

Deux beaux yeux, une voix pénétrante, un esprit plein de souplesse et d'insinuation, avaient suffi pour opérer cette métamorphose.

Le lendemain, *Colinette à la cour* était jouée de nouveau, et Grétry donna lui-même le signal des applaudissements; cependant il n'y avait rien de changé, ni dans le jeu, ni

dans le costume, ni dans la manière de chanter de mademoiselle Phillis. Seulement, la tristesse et l'hypocondrie du célèbre compositeur avaient fait place à sa bonne humeur et à sa jovialité ordinaires.

En 1803, mademoiselle Phillis partit pour la Russie, où l'appelait un magnifique engagement.

Ce qu'était la Russie au commencement de ce siècle, on peut se le figurer sans peine en voyant ce qu'elle est encore aujourd'hui. Presque point de routes praticables, des steppes d'une désolante stérilité, des millions de créatures humaines condamnées à l'abrutissement, le moyen âge avec son cortège d'institutions oppressives, partout l'empreinte de la barbarie, la main de fer du despotisme : tel était l'aspect général du pays. Au milieu de ce tableau de désolation, quelques familles aristocratiques levaient fièrement la tête ; elles avaient des serfs, des domaines, de l'or à profusion ; mais la richesse ne donne ni le goût, ni l'élégance, ni le sentiment du beau. Toujours barbare, malgré ses prétentions à l'urbanité, l'aristocratie russe ne sut s'assimiler aucun des éléments de notre civilisation ; incapable d'initiative personnelle, elle devint tributaire de nos modes, de nos arts et de notre littérature. Déjà le czar et les grands seigneurs moscovites avaient à Paris leurs chargés d'affaires, dont la mission spéciale était d'enlever à nos théâtres leurs actrices les plus distinguées. Ce système d'accaparement, qui a reçu de nos jours des perfectionnements si merveilleux, était pratiqué déjà avec une habileté remarquable.

Un de ces agents, ou plutôt un de ces démons tentateurs que la Russie envoie à la poursuite de nos célébrités dramatiques, offrit à mademoiselle Phillis le triple de ce que lui donnait la direction de l'Opéra-Comique. On lui promit, à Saint-Pétersbourg, la faveur du souverain, une existence somptueuse ; il n'en fallait pas tant pour faire tourner la tête d'une jeune personne qui n'avait pas encore vingt-deux ans.

Voilà donc mademoiselle Phillis transportée sur les bords de la Néva. Sa beauté, son talent, firent fanatisme. Elle popularisa, parmi les boyards, les délicieuses mélodies de Méhul, de Grétry, de Dalayrac.

Toujours applaudie, toujours fêtée, la jolie transfuge de l'Opéra-Comique passa dix ans à Saint-Pétersbourg. Parmi ses plus fervents admirateurs, elle compta l'empereur Alexandre ; car, par une singulière contradiction, ce prince, à la nature rêveuse et mélancolique, appréciait particulièrement les vives et légères productions de la musique française.

Malgré les hommages qui l'entouraient à Saint-Pétersbourg, mademoiselle Phillis n'avait point oublié la France. On peut juger de ses regrets par la lettre suivante qu'elle écrivait à Elleviou :

« Vous allez dire que je suis bien ingrate... je n'éprouve
» qu'ennui et tristesse dans ce pays où tout le monde me
» comble d'éloges et de compliments. Quand je pense que
» je dois encore rester ici deux ans, il me semble que je ne
» pourrai jamais subir jusqu'au bout une pareille corvée. Je
» voudrais pouvoir vous dire qu'ici tout le monde me paraît
» charmant, que je suis la plus heureuse des femmes, mais
» je ne sais point mentir... Priez Dieu, mon ami, pour qu'il
» me donne la force et le courage de supporter un exil que
» je trouve chaque jour plus douloureux. Ces deux ans vont
» me sembler deux siècles... Dans cette froide atmosphère,
» au milieu de ces hommes sans intelligence, comment
» ai-je pu vivre si longtemps ? »

C'est seulement à la fin de 1812 que mademoiselle Phillis revint à Paris. Sa réapparition sur la scène de l'Opéra-Comique ne produisit qu'une faible sensation. Quoiqu'elle n'eût rien perdu de sa grâce et de sa beauté, il était facile de s'apercevoir qu'elle avait longtemps vécu en dehors du milieu chaud et rayonnant où les talents se développent. Faute de cette excitation constante, que peut seul donner le public parisien, elle n'était plus à la hauteur du répertoire moderne. D'ailleurs, des actrices fort remarquables avaient grandi pendant son absence, et elle se voyait totalement éclipsée.

Bien d'autres à sa place se seraient fait illusion, ou du moins auraient fait un dernier effort pour reconquérir les faveurs du public ; mademoiselle Phillis eut le bon esprit de ne point

tenter ce périlleux essai. En 1813, elle quitta définitivement le théâtre.

Mademoiselle Phillis avait une grande connaissance de la scène; joignant à une instruction étendue un jugement sûr et un goût exquis, elle donnait d'excellents avis aux compositeurs et aux auteurs qui lui communiquaient leurs ouvrages. — Un jeune homme, qui se proposait de débuter dans la carrière dramatique, vint un jour lui soumettre un libretto qu'il destinait à notre première scène lyrique.

— Madame, lui dit-il, je ne sais si ce que je vous apporte vaut la peine d'être entendu; mais si vous aviez l'extrême bonté de m'accorder une demi-heure, je m'engage à ne point appeler de votre décision. Je vous en prie, soyez sans ménagement pour mon inexpérience, ne craignez point de blesser ma susceptibilité, parlez-moi avec une entière franchise; en un mot, traitez-moi comme un véritable ami.

Et tirant de sa poche un manuscrit, le jeune auteur commença la lecture d'un poëme en trois actes, intitulé *la Mort d'Hercule*. Mademoiselle Phillis l'écouta avec attention, et quand il eut fini :

— Votre choix n'est pas heureux, lui dit-elle; les sujets mythologiques sont usés depuis longtemps. La coupe des opéras modernes ne ressemble pas à celle des anciens; on ne les taille plus sur le patron de ceux de Quinault, de Roy, etc. Le libretto en italien est un simple canevas que le musicien brode à son gré. En France, nous sommes plus exigeants, nous voulons dans un opéra des situations, des incidents et des effets dramatiques; l'auteur du poëme les pose bien, et c'est le compositeur qui les développe. Quelque mérite que puisse avoir la musique, elle ne peut soutenir longtemps un ouvrage trop faible, trop dénué d'intérêt; en un mot, pour maintenir sa durée, il doit exister un parfait accord entre le musicien et le poëte.

Tout ce que disait mademoiselle Phillis fit sur le jeune auteur la plus vive impression, et après l'avoir remerciée de son obligeance, son premier soin fut, en rentrant chez lui, de jeter dans un coin le poëme de *la Mort d'Hercule*, et de le condamner à un éternel oubli.

Le jeune homme en question se nommait M. de Planard, qui depuis enrichit le répertoire de l'Opéra-Comique de tant de productions charmantes, et que la mort enlevait, en 1853, au théâtre et à ses nombreux amis.

L'amabilité de mademoiselle Phillis et la distinction de ses manières lui avaient valu dans la haute société parisienne de vives et profondes sympathies. Parmi ses amies intimes, nous citerons madame la comtesse de Beaufort d'Hautpoul, qui a laissé dans le grand monde de si charmants souvenirs. Madame de Beaufort était excellente musicienne, faisait de fort jolis vers; on lui doit, sous le titre de *Zélia*, un roman pastoral dans lequel se trouvent plusieurs romances charmantes qui ont exercé la verve de Romagnesi, de Panseron et de Plantade.

A propos de la comtesse de Beaufort, on nous a conté l'anecdote suivante : — Il s'était élevé depuis quelque temps dans les journaux littéraires une controverse au sujet des femmes auteurs. Les uns leur accordaient le droit d'écrire, les autres le leur refusaient absolument. Lebrun, surnommé Pindare, on ne sait trop pourquoi, fut du nombre de ces derniers. Madame de Beaufort, en prenant la défense de son sexe, soutenait sa propre cause. Elle répondit à Lebrun, et, quoique dans sa réponse elle eût mis autant de bon goût que de mesure, elle n'en froissa pas moins l'amour-propre irascible du vieux poëte, qui s'en vengea d'une manière assez brutale. La nature avait affligé madame de Beaufort d'une protubérance fortement prononcée entre les deux épaules. Lebrun supposa que Théodore Desorgues, bossu comme elle, en était passionnément amoureux, et fit une méchante épigramme qui courut les salons de Paris.

Mademoiselle Phillis s'honorait de l'amitié de madame Récamier, qui l'avait connue dans sa première jeunesse. C'est dans cette société d'élite qu'elle passa les dernières années de sa vie; elle mourut en 1838, à peine âgée de cinquante ans.

CANTATRICES ÉTRANGÈRES

XII

CATARINA GABRIELLI.

L'Italie est la terre classique du chant. Depuis trois siècles elle a fourni à l'Europe les voix les plus mélodieuses, les plus passionnées, les plus sympathiques. Mais c'est surtout à partir du siècle dernier qu'elle a compté des virtuoses d'un ordre supérieur; Catarina Gabrielli est sans contredit une de ces organisations d'élite.

Tout fut exceptionnel chez cette cantatrice, son talent et son caractère. On chercherait vainement une vie plus curieuse, plus incidentée, plus semée d'aventures.

Catarina Gabrielli naquit à Rome en 1730. Son aptitude pour la musique et son goût pour le chant se révélèrent dès l'enfance. Mais son père, cuisinier du prince Gabrielli, n'avait point de ressources suffisantes pour développer ses heureuses dispositions et la diriger vers la carrière des arts; quelquefois seulement il la conduisait à l'Opéra, quand il lui était possible de quitter momentanément le tablier et le classique bonnet de coton, signes distinctifs de ses fonctions culinaires. Catarina distinguait promptement les morceaux

les plus saillants des compositions lyriques, et ils lui causaient une si vive impression, qu'il lui suffisait de les entendre une fois pour les rendre ensuite avec une expression pleine de charmes, un goût exquis et un talent déjà fort remarquable.

Ce n'est guère dans ce genre que des moyens extraordinaires peuvent rester longtemps ignorés, surtout en Italie. En effet, une circonstance inattendue vint changer la position de Catarina et dorer son avenir des plus séduisantes perspectives. Un jour le prince, qui se promenait dans son jardin, entendit cette jeune fille chanter, en travaillant, une ariette très-difficile qu'elle avait retenue la veille. Doué d'une oreille délicate et d'un sentiment exquis, il apprécia tout ce qu'il y avait d'enchanteur, de délicieux dans cet organe. Il voulut avoir l'explication d'un incident qui piquait vivement sa curiosité.

— Quelle est cette jeune virtuose? dit-il à un de ses laquais.

— C'est la fille du cuisinier de Votre Seigneurie.

— Pas possible!

— Votre Seigneurie peut s'en assurer.

— Quel âge a-t-elle?

— Quatorze ans.

— Est-elle jolie?

— Elle promet de le devenir.

— Eh bien, mon cuisinier peut se vanter de posséder un trésor, je lui en ferai mon compliment.

Le prince fut encore plus étonné quand il eut fait chanter devant lui, par Catarina, d'autres morceaux qu'elle savait également bien. Le laquais avait dit vrai, la jeune fille était jolie, quoique ses traits ne fussent point d'une parfaite régularité. Sa physionomie était vive et piquante, son regard

plein de feu, sa taille bien prise, son air noble et distingué. Ces avantages extérieurs et la précoce intelligence de Catarina décidèrent le prince à se charger de son éducation musicale.

Ses progrès furent rapides. Bientôt le fameux Porpora se fit un plaisir de perfectionner son goût, et elle enleva tous les suffrages des amis de son protecteur dans des concerts donnés expressément pour elle. Rome tout entière s'entretint de la petite cuisinière du prince Gabrielli. On s'accoutumait ainsi à lui donner le nom du prince, et jamais depuis on ne lui en connut d'autre.

A dix-sept ans, elle débuta en qualité de prima donna sur le théâtre de Lucques, dans *la Sophonisbe* de Galuppi. Son succès fut des plus éclatants. Guadagni, un des meilleurs *sopranistes* de cette époque, lui trouva de si brillantes qualités, qu'il se plut à y joindre, par ses conseils, ce qui ne s'acquiert point sans travail. L'excellente méthode et l'expérience consommée de cet artiste donnèrent au talent de la Gabrielli une nouvelle impulsion. L'intérêt constant qu'il lui témoigna s'explique, dit-on, par les marques d'une tendre reconnaissance. Aussi ne se montra-t-il pas jaloux d'un succès assez prompt et assez décisif pour balancer même son ancienne réputation.

Le nom de la Gabrielli était déjà populaire en Italie, quand elle vint, en 1750, se faire entendre à Naples. *La Didone* de Métastase lui servit de début; sa voix sympathique fanatisa le public. L'ariette *Son regina et sono amante*, produisit surtout un effet indescriptible. Applaudissements prolongés, rappels, sonnets, couronnes, tous les genres d'hommages furent prodigués à la cantatrice, qui, dès ce moment, devint une des plus rayonnantes étoiles du ciel musical.

Bientôt après, elle quitta l'Italie. Métastase, à qui elle dut d'être appelée à Vienne, où François I^{er} la nomma cantatrice

de la cour, lui donna d'utiles leçons de déclamation lyrique, et l'initia de plus en plus à l'art théâtral.

Divers choniqueurs ont mis sur le compte de la Gabrielli une foule d'aventures romanesques et d'anecdotes d'une authenticité plus ou moins douteuse. Ce qu'il y a de certain, c'est que sa réputation et sa beauté lui valurent les hommages de plusieurs personnages éminents; mais dans ses procédés à leur égard elle apportait un superbe dédain et un sans-façon incroyable. Il entrait, dit-on, dans ses calculs, de leur faire faire antichambre; impertinence qui, à cette époque, était assez ordinaire aux Italiennes de la même profession. On avait vu chez la Banti des grands seigneurs attendre pendant plus de deux heures l'honneur d'être introduits.

Quant à la Gabrielli, on ne se montra pas toujours disposé à souffrir ses caprices; mais elle eut le bonheur de se tirer assez bien d'une aventure dont elle fut l'héroïne à Vienne, et qui aurait pu avoir un tragique dénoûment. L'ambassadeur de France, très-assidu auprès d'elle, apprit que l'ambassadeur de Portugal était secrètement écouté. Après avoir acquis la certitude que ses informations étaient exactes, le Français eut recours à un expédient assez vulgaire, mais dont le succès est infaillible. Il se glissa dans un lieu obscur auprès de la chambre de la cantatrice, et resta là en observation, l'oreille tendue, le cœur palpitant, jusqu'à ce que son rival fût sorti. Dans son emportement, il voulut percer la Gabrielli de son épée, mais heureusement un solide corset empêcha le fer de pénétrer, et la blessure fut très-légère. Confus de s'être oublié à ce point, l'ambassadeur n'obtint le pardon qu'il sollicitait qu'en livrant son épée. Mais ce fut une honte nouvelle. La cantatrice prétendit en faire un trophée; elle voulait qu'on y gravât : *Épée de M.**** qui osa frapper la Gabrielli*. Métastase intervint fort à propos, et le glaive sottement livré fut généreusement rendu.

La Gabrielli gagna des sommes considérables dans la capitale de l'Autriche. On y goûtait singulièrement son chant, et l'empereur ne paraissait à l'Opéra que quand elle se faisait entendre. La nouvelle de son prochain départ excita parmi les dilettantes viennois une vive affliction. Une députation, composée des jeunes gens les plus distingués de la ville, se rendit auprès d'elle pour la prier de prolonger son séjour pendant quelques semaines encore. Mais elle résista à leurs instances; elle avait hâte de revoir l'Italie.

Parmi les anecdotes qui ont couru sur le compte de la Gabrielli, il en est de très-curieuses. La *Biographie des Contemporains* d'Alphonse Rabbe en a recueilli un grand nombre; nous citerons celle-ci :

« En 1765, elle alla à Palerme, où elle resta deux ans, sans que ses caprices et ses excentricités lassassent les Siciliens. Un jour l'enthousiasme qu'elle excitait la fit inviter à un repas magnifique que donnait le vice-roi; elle trouva plaisant de s'y faire attendre en vain. Lorsque le prince impatient envoya chez elle, on la trouva au lit, un livre à la main. Elle était indisposée, disait-elle, et toute instance pour la décider à sortir fut inutile. Cependant le soir elle parut au théâtre et chanta, mais avec une négligence affectée. Le mécontentement du vice-roi était au comble; il lui fit dire qu'on allait la conduire en prison, si elle persistait à tromper l'attente du public. La réponse fut qu'on pouvait la faire pleurer, mais non la faire chanter. On la conduisit effectivement en prison, mais avec des égards dont on ne pouvait guère s'aviser que chez un peuple où l'art musical exerce une influence irrésistible. Pendant douze jours de détention elle donna de grands repas, paya les dettes des prisonniers, et tous les soirs chanta pour eux des morceaux choisis avec un charme qui retint sous les verrous, auprès d'elle, ceux que ses largesses avaient rendus libres. Elle avait répandu au

dehors d'abondantes aumônes, et quand la voix publique décida le vice-roi à révoquer son ordre, elle fut conduite chez elle comme en triomphe par une multitude d'indigents. »

Après avoir obtenu à Palerme de brillants et fructueux succès, la Gabrielli se rendit à la cour de Parme en 1777; ce fut son meilleur temps; elle y éprouva les contrariétés les plus singulières, les plus romanesques. Dès son apparition à la cour, Philippe, infant de Parme, subit une irrésistible fascination, et son amour prit un caractère exalté et bizarre qui fit craindre un dérangement dans ses facultés. D'un caractère naturellement jaloux, sombre et misanthrope, il tenait quelquefois la Gabrielli renfermée chez lui pendant plusieurs jours, et dans les vives contestations occasionnées par ces violences, elle employait toutes les ressources de son esprit à augmenter la défiance, les soupçons et la colère du prince. Elle ne lui épargnait pas même les sarcasmes les plus amers et les railleries les plus mortifiantes. Comme il avait un vice de conformation dans la taille, elle se donnait de temps en temps le plaisir de l'appeler *Gobbo Maladetto* (Maudit Bossu).

Voici comment l'ouvrage que nous venons de citer caractérise ce qu'il y avait de bizarre et d'excentrique dans les rapports du prince et de la cantatrice :

« C'est aux emportements du prince que la Gabrielli dut ses plus agréables passe-temps. Dans un transport jaloux, il la fit conduire en prison; mais elle y trouva un appartement orné de meubles magnifiques, de riches tapis, et tout resplendissant d'un luxe prestigieux. Elle fut reçue par des domestiques nombreux et empressés, qui lui prodiguèrent les soins les plus assidus, les mets les plus délicats, les vins les plus exquis. Un délicieux bosquet complétait les agréments de cette solitude, où la Gabrielli sut se créer, par la musique et la lecture, d'utiles distractions. Sa captivité durait depuis

quelques jours, lorsqu'un matin l'infant vint lui rendre visite pour solliciter son pardon. Mais elle affecta une grande colère, et parut à peine désarmée en voyant le prince fondre en larmes et tomber à ses pieds.

» Trouvant enfin trop incommode un maître qui épiait incessamment ses moindres actions, la Gabrielli s'esquiva en 1768. On lui offrait à Londres un magnifique engagement. De grands succès l'attendaient dans cette capitale; mais les guinées britanniques ne purent la tenter. « Là, dit-elle, si par fantaisie je refusais de chanter, le peuple m'assommerait. J'aime mieux dormir en paix et en être quitte pour quelques jours de prison! »

C'est à Saint-Pétersbourg qu'elle se rendit; elle y était attendue par Catherine II. Cette souveraine voulait que, sous le rapport des arts, sa capitale, à l'entrée des déserts du pôle, ne le cédât à aucune autre, et tous ses efforts avaient pour but de s'approprier les illustrations de la France et de l'Italie. Elle se fit présenter la célèbre cantatrice, et l'accueillit de la façon la plus aimable. Cependant elle trouva exorbitante sa demande de 10,000 roubles d'appointements.

— Je ne donne pas autant, dit-elle, à mes felds-maréchaux.

— Eh bien, reprit Gabrielli, que Votre Majesté fasse chanter ses felds-maréchaux!

C'était pousser un peu loin l'ironie et l'insolence. Cependant l'impératrice, si susceptible d'ordinaire, ne parut point offensée. Les conditions imposées par la cantatrice furent acceptées sans contestation. La Gabrielli fut comblée d'honneurs, et ne quitta la Russie que quand elle se vit suffisamment munie de diamants et de lettres de change.

A son retour en Italie, elle s'assura un revenu de 20,000 livres; mais la magnificence qu'elle déployait détruisit en partie sa fortune. La passion des applaudissements l'empêcha

de quitter la scène à cette époque. D'ailleurs, quoiqu'elle eût cinquante ans, sa vie plus que dissipée n'avait ni affaibli ses moyens, ni altéré la pureté, l'éclat et la puissance de son organe. A Venise, un des plus grands chanteurs qui aient brillé à la fin du dernier siècle, Pacchiarotti, fut effrayé d'avoir à chanter avec elle. Elle causa tant de surprise et d'émotion dans un air de bravoure qui convenait merveilleusement à sa voix, que Sacchiarotti se sauva, dit-on, dans la coulisse, pour échapper à une comparaison dont il ne se dissimulait pas les inconvénients. Les instances réitérées des spectateurs le décidèrent enfin à reparaître sur la scène, et, revenu de son trouble, il mit tant d'expression dans ce qu'il avait de tendre à chanter à la Gabrielli, que, la voyant elle-même toute émue ainsi que les spectateurs, il ne se crut plus si malheureux d'avoir rencontré un prodige.

Elle ne parut pas précisément au-dessous d'elle-même en 1780 à Milan; mais sa supériorité sur tout ce qui l'entourait fut contestée pour la première fois. Marchesi, dont les facultés étaient d'un genre analogue, soutint la concurrence. Deux partis se formèrent, également passionnés, exclusifs et fanatiques. Des cris, des injures et des menaces, on passa promptement aux voies de fait. Dans les cafés et à l'intérieur même du théâtre, éclatèrent de graves collisions qui rendirent plus d'une fois nécessaire l'intervention de l'autorité.

En quittant Milan, la Gabrielli eut le bon esprit de se retirer avant que sa réputation eût entièrement perdu tout prestige. Elle alla vivre à Rome, où elle était née, conservant quelque faste, et jusque dans sa vie privée, se montrant un peu princesse de théâtre. Dans ses voyages elle avait aimé à se faire suivre par un certain nombre de domestiques, et il fallait qu'un courrier précédât sa voiture. Cette vanité avait contribué presque autant que son immense talent à rendre son nom populaire dans toute l'Italie.

Ses dernières années à Rome furent heureuses. Sa conduite, devenue assez régulière, lui permettait de voir des personnes appartenant aux classes élevées. Elle gardait auprès d'elle sa sœur aînée, qui l'avait suivie sur les divers théâtres en qualité de *seconda donna*, et elle conservait en vers les pauvres l'habitude de la bienfaisance ; elle donnait fréquemment des concerts, mais il était rare qu'elle y chantât.

Elle avait de l'esprit et des instants d'originalité qui contribuèrent à l'agrément de sa conversation jusqu'à la fin de ses jours ; ils furent abrégés par les suites d'un rhume au mois d'avril 1796.

C'était particulièrement dans les notes élevées qu'on avait admiré sa voix d'une flexibilité et d'une étendue surprenantes, et qui joignait à ces qualités une merveilleuse expression. Elle fut aussi regardée comme une actrice d'une haute intelligence, et parmi les cantatrices lyriques qui se sont produites en Italie, il en est peu qui aient fait autant de sensation et parcouru avec le même succès une aussi longue carrière.

Au reste, il faut convenir que ses caprices, ses excentricités, ses aventures, ont fait une grande partie de sa renommée. La Gabrielli est le type le plus accompli de ces organisations exceptionnelles qui apportent dans la vie privée les fiévreuses émotions du théâtre ; ces étranges physionomies ont à peu près disparu, par suite des modifications qui se sont opérées dans nos mœurs dramatiques. Ce n'est plus de la réalité, c'est de l'histoire ; mais cette histoire anecdotique a bien son charme et son intérêt.

XIII

M^me MARA.

La nuit est froide, le ciel brumeux et noir; la petite ville de Cassel est enveloppée d'une obscurité profonde; seulement au deuxième étage d'une maisonnette située à l'entrée de la ville, brille encore une pâle lumière. Dans le logis, tout porte l'empreinte du dénûment et de la tristesse. Une jeune femme, aux traits purs, réguliers, pleins de distinction, mais altérés par la souffrance, est couchée sur un misérable grabat. Une ardente rougeur colore ses joues creusées par la maladie, la fièvre fait battre ses artères, sa respiration est courte et précipitée, une toux sèche déchire sa poitrine, d'où s'échappent parfois des flots de sang. Aux gémissements de la pauvre femme, répondent les vagissements plaintifs d'un enfant couché dans un berceau.

Un homme silencieux, morne, abattu, contemple ce désolant spectacle. Un coup frappé à la porte vient le tirer de sa sombre méditation.

Un personnage d'une cinquantaine d'années, à la figure douce et grave, entre dans la chambre; c'est le docteur. Après

avoir examiné la malade, il hoche tristement la tête et dit en sortant :

« Du courage, monsieur Schmœhling. »

Le pauvre homme n'a que trop bien compris le sens de ces paroles.

« Ainsi plus d'espoir ! » s'écrie-t-il d'une voix entrecoupée de sanglots.

Le docteur ne s'était pas trompé. Le mal qui dévorait la jeune femme était arrivé à son dernier période. Cette nuit même elle expira.

Schmœhling faillit devenir fou de douleur. Pauvre ménétrier, il avait épousé par amour la douce Anna, une de ces blondes et suaves jeunes filles dont la poétique Allemagne offre le type enchanteur. Un an s'était à peine écoulé depuis son mariage, et ces liens, que venait de sceller la naissance d'une fille, étaient tout à coup rompus par la mort.

Au désespoir qui s'était emparé du pauvre musicien succédèrent des idées plus calmes. Schmœling comprit qu'il devait vivre pour son enfant, sa chère Élisabeth, qui était le portrait de sa mère. Il s'arma donc de force et d'énergie. Conquérir une position dans le monde des arts, telle fut dès lors sa constante préoccupation, son idée fixe. Mais, hélas ! tous ses efforts pour sortir de l'obscurité étaient impuissants, et ses travaux multipliés ne lui donnaient que de bien minces bénéfices.

Ses occupations le retenaient loin de son domicile une grande partie de la journée. Ne pouvant faire donner des soins à sa fille, il l'attachait dans un fauteuil, et la laissait dans une solitude complète. Cette mauvaise éducation physique eut de fâcheuses conséquences. L'enfant devint de plus en plus faible et rachitique ; à trois ans elle ne savait pas encore marcher.

Schmœhling raccommodait parfois de vieux instruments. Éli-

sabeth, âgée de quatre ans, atteignit un jour un violon et en fit résonner les cordes. Qu'on juge de la surprise du musicien lorsqu'en rentrant il l'entendit jouer la gamme avec une justesse irréprochable, quoiqu'elle n'eût encore reçu aucune leçon de musique. A partir de ce jour, Schmœhling lui donna régulièrement des leçons. L'enfant saisissait tout avec une aisance et une sagacité merveilleuses. Après l'avoir initiée aux premiers éléments de l'art du violon par une série d'exercices gradués, son père lui fit aborder des morceaux plus difficiles, et bientôt elle parvint à exécuter avec lui des duos.

Les phénomènes musicaux étaient rares alors; on ne possédait point encore les méthodes perfectionnées qui hâtent le développement des aptitudes, donnent un essor si rapide aux vocations, et font éclore par enchantement tant de supériorités précoces. Ce qui nous paraît aujourd'hui assez ordinaire, était jadis regardé comme un fait merveilleux; certains esprits crédules y voyaient même du sortilége, de la magie, l'intervention de quelque puissance surnaturelle. Bientôt on ne parla plus à Cassel que de l'enfant prodige. Les anecdotes les plus étranges, les rumeurs les plus absurdes circulèrent sur le compte d'Élisabeth. Les uns prétendaient que son père avait fait un pacte avec le démon, d'autres assuraient qu'ils avaient vu rôder le soir autour de sa demeure un personnage dont les allures et la physionomie avaient quelque chose de satanique. Ces inventions, propagées par les oisifs, étaient facilement accueillies par les niais, qui forment dans tous les pays un chiffre fort respectable.

Mais, comme on le pense bien, ces bruits ne trouvaient point de faveur auprès de l'élite de la population, c'est-à-dire parmi la plupart des nobles et des bourgeois. Ceux-ci éprouvaient un vif désir d'entendre le petit prodige qui donnait lieu à tant de propos saugrenus. Schmœhling se mon-

tra d'abord peu disposé à accueillir les propositions qui lui furent faites à cet égard; mais comme on insistait auprès de lui, il sentit qu'un refus obstiné le brouillerait décidément avec les notabilités de la ville : situation fâcheuse pour un pauvre diable dont l'existence précaire dépendait des caprices du public. D'ailleurs, en y réfléchissant, Schmœhling se disait : Ce qui m'arrive est peut-être une bonne fortune. Qui sait les destins que la Providence nous prépare, à ma fille et à moi? Courons toujours la chance, nous verrons après.

Quand on se fut assuré du consentement de Schmœhling, on mit à sa disposition une salle spacieuse dans un des plus beaux édifices de la ville, et le 16 novembre 1753 fut le jour fixé pour la séance musicale si impatiemment attendue.

L'auditoire était nombreux et choisi. Schmœhling porta dans ses bras l'enfant, qui se trouvait dans l'impossibilité de marcher, et après l'avoir placé sur un fauteuil, lui donna le meilleur de ses violons. Aux premiers sons de l'instrument, un silence profond se fit dans toutes les parties de la salle; mais ce silence fut bientôt entrecoupé par des murmures d'admiration. C'est qu'en effet on avait vu rarement des virtuoses, même très-exercés, déployer plus de souplesse, plus de brillant, un jeu plus sympathique. Élisabeth obtint un succès d'enthousiasme; elle était alors dans sa cinquième année.

La recette avait été bonne, et Schmœhling n'eut qu'à s'applaudir d'avoir profité d'une circonstance qui venait si à propos rétablir ses affaires. Un bonheur n'arrive jamais seul. Qu'on juge donc de la surprise et de la joie du pauvre musicien quand il reçut la lettre suivante :

« Mon cher monsieur Schmœhling,

» J'ai partagé hier la vive satisfaction que le talent précoce

de votre charmante Élisabeth a fait éprouver à tous les amateurs de notre ville. Il serait infiniment regrettable qu'une si brillante organisation ne reçût pas tous les développements dont elle est susceptible; en ma double qualité d'homme riche et d'ami des arts, je veux faire les frais de son éducation. Dès demain vous partirez pour Francfort avec votre fille. Voici un mandat de deux cents écus, vous en recevrez autant tous les mois pendant dix ans. Élisabeth est recommandée à Francfort aux professeurs les plus habiles. Un de mes amis, chirurgien d'un grand talent, est chargé de lui appliquer un traitement dont le succès est infaillible. Nul doute que dans peu de temps votre fille ne marche comme vous et moi.

» Il est bien entendu que vous partez demain. Ne cherchez à connaître ni mon nom ni ma demeure; toute démarche à cet égard serait parfaitement superflue. »

La lettre était signée : *Un amateur.*

Quel était ce protecteur anonyme? Était-ce un grand seigneur, un banquier millionnaire, ou bien un de ces originaux, de ces mélomanes enthousiastes et fanatiques, dont l'exaltation se manifeste quelquefois par les plus extravagantes prodigalités? telles sont les questions que Schmœhling s'adressa; il se perdit en conjectures, sans trouver le mot de l'énigme. Sans doute il eût été ravi de pouvoir serrer la main de ce bienfaiteur inconnu; mais après tout, se disait-il, je dois respecter les motifs qui le déterminent à s'entourer de mystère. Au reste, l'offre qui lui était faite avait tous les caractères d'un acte parfaitement sérieux. Le mandat de deux cents écus était en bonne forme; les indications précises que contenait la lettre et les termes dans lesquels elle était conçue excluaient toute pensée de mystification. Schœhling ne songea donc qu'à profiter immédiatement

d'une occasion aussi favorable. Dès le lendemain, le père et la fille se dirigeaient vers Francfort.

Placée sous la direction d'excellents maîtres, Élisabeth fit de rapides progrès. En même temps on s'occupa sérieusement de son éducation physique et morale. La paralysie dont ses jambes étaient frappées disparut complétement. A neuf ans, Élisabeth était une charmante jeune fille. Ses traits s'étaient formés, ses yeux avaient pris de l'expression, et sa taille acquérait chaque jour plus d'élégance et de souplesse; son talent de virtuose, perfectionné par de sérieuses études, lui valut d'éclatantes ovations. — Du reste, le protecteur mystérieux tenait toujours ses engagements avec une régularité parfaite.

Après un séjour de cinq années à Francfort, Élisabeth entreprit avec son père le voyage de Vienne; elle y donna des concerts avec un grand succès. L'ambassadeur d'Angleterre, qui se trouvait au nombre de ses plus fervents admirateurs, l'engagea à aller à Londres, où, disait-il, elle ne pouvait manquer de produire une profonde sensation.

Schmœbling et sa fille partirent pour Londres avec des lettres de recommandation de l'ambassadeur. C'était en 1760. Déjà plusieurs grands maîtres de l'Italie avaient développé en Angleterre le goût de la musique; l'opéra s'y était naturalisé; des écoles, des sociétés philharmoniques s'y étaient constituées sur des bases puissantes, et les membres les plus éminents de l'aristocratie britannique soutenaient de leur influence et de leur fortune les tentatives qui avaient pour but les progrès d'un art éminemment civilisateur; car il est bon de remarquer qu'en Angleterre les hommes les plus haut placés par leurs lumières et leur position sociale ne sont jamais restés indifférents à ce qui peut adoucir les mœurs et perfectionner l'éducation populaire. Convaincus que la musique est non-seulement une source de vives

jouissances, mais encore un moyen actif de moralisation, ils ont souvent montré envers ceux qui la cultivent une prodigue munificence : plusieurs artistes célèbres, tout le monde le sait, ont trouvé chez nos voisins une position digne de leur talent et qu'ils eussent vainement cherchée dans les autres contrées de l'Europe.

Grâce à ces favorables dispositions, Mlle Schmœhling encore enfant reçut à Londres l'accueil le plus sympathique. Sa précoce intelligence, son étonnante exécution, sa gentillesse et sa grâce excitèrent le plus vif intérêt. Appelée à la cour, elle y obtint un succès d'enthousiasme, et la reine lui adressa de chaleureuses félicitations. Dans les salons elle se vit également l'objet d'une admiration passionnée ; l'élite de l'aristocratie, les illustrations du Parlement, la fleur du dandysme se pressèrent pour assister à ses concerts. Quelques ladies protestèrent seules contre ces manifestations enthousiastes ; le violon leur paraissait un instrument peu convenable pour une femme, et leur désapprobation se manifesta dans plus d'une circonstance par une froideur glaciale et même par d'amères railleries. Ces dédains systématiques déterminèrent mademoiselle Schmœhling à renoncer au violon et à donner une autre direction à ses études musicales.

Elle possédait une voix sonore, étendue, flexible, qui, pour produire de grands effets, n'avait besoin que d'être perfectionnée par une bonne méthode. Il y avait alors à Londres un tout jeune professeur de chant nommé Paradisi, qui s'était formé dans les meilleures écoles d'Italie et avait recueilli les traditions des maîtres les plus habiles. Fixé depuis peu de temps en Angleterre, il y avait rapidement conquis une vogue immense, et y comptait de nombreux élèves parmi les sommités du monde élégant. Mademoiselle Schmœlling eut l'heureuse idée de se placer sous sa direction.

Un organe plein de vigueur et de charme, une intelligence vive et prompte, une exquise sensibilité, un merveilleux instinct dramatique, telles sont les qualités que Paradisi remarqua tout d'abord chez la jeune fille confiée à ses soins. Frappé d'un mérite si rare, il s'occupa de l'éducation d'Élisabeth avec tout le zèle que peuvent inspirer une affection véritable et le désir de doter la scène d'une nouvelle célébrité. Mademoiselle Schmœhling répondit complétement à son attente, et ses débuts à Londres comme cantatrice lui valurent d'unanimes applaudissements.

C'est alors qu'elle connut pour la première fois les tourments de l'artiste supérieur auquel l'intrigue et l'envie disputent le terrain conquis à force de talent et de persévérance. Des rivales, qu'elle menaçait d'éclipser, se coalisèrent contre elle; le journalisme leur prêta l'appui de son influence et quelques oisifs répandus dans le grand monde se firent les auxiliaires de cette conspiration de coulisses. Ces manœuvres réussirent; peu à peu l'indifférence succéda à l'enthousiasme, et mademoiselle Schmœhling se vit injustement évincée.

Dans ces circonstances, son père la détermina à retourner à Cassel. Il avait compté qu'elle pourrait obtenir à la cour une position digne de son talent. Mais cet espoir fut déçu. Le prince avait pour les chanteurs ultramontains une prédilection exclusive, et mademoiselle Schmœhling fut très-froidement accueillie.

Il y a dans certaines organisations une persistance, une énergie qui s'accroissent en raison directe des obstacles. Mademoiselle Schmœhling était une de ces rares individualités. Au milieu des déceptions, elle garda sa confiance, sa sérénité, le sentiment de sa valeur personnelle, et, les regards fixés sur l'avenir, elle voulut que l'envie fût désormais impuissante à lui disputer le premier rang.

En 1766, Hiller fonda à Leipsig une école de chant où se trouvaient heureusement appliquées les méthodes les plus rationnelles et les plus progressives. Mademoiselle Schmæhling s'empressa d'entrer dans cette grande institution; elle en suivit assidûment les cours jusqu'en 1771; elle était alors âgée de vingt-deux ans; sa voix avait acquis une flexibilité, une étendue et une beauté merveilleuses, et son talent, tour à tour énergique et gracieux, était sans contredit le plus complet qu'aucune cantatrice allemande eût possédé. Familiarisée avec tous les chefs-d'œuvre, nourrie des traditions de toutes les écoles, riche de tous les dons du génie et de toutes les qualités acquises par le travail, elle n'avait qu'à paraître pour rallier les suffrages des juges les plus difficiles. Désormais une magnifique carrière s'ouvrait devant elle, et le protecteur mystérieux qui avait soutenu sa jeunesse pouvait porter ailleurs ses bienfaits.

Engagée pour quelques représentations à la cour, mademoiselle Schmæhling débuta de la manière la plus brillante dans un opéra de Hasse; le talent qu'elle déploya dans les principaux ouvrages de Jomelli, de Porpora, de Sacchini, mit le sceau à sa réputation de cantatrice et de tragédienne. Les élégantes mélodies de l'école italienne et les profondes combinaisons harmoniques de l'école allemande trouvaient en elle une interprète également inspirée.

Elle poursuivait à Dresde le cours de ses triomphes, quand une circonstance imprévue vint lui ouvrir de nouvelles perspectives et de plus larges horizons. — Le roi de Prusse, Frédéric II, ayant perdu quelques dents, avait cessé de jouer de la flûte. La musique, qui faisait auparavant ses délices, ne lui offrait plus aucun attrait, et les artistes, dont il s'était si souvent montré le protecteur, ne trouvaient plus auprès de lui qu'un accueil glacial et qu'une indifférence dédaigneuse. Devenu sombre et taciturne, le prince avait congé-

dié les musiciens et les chanteurs, comme on éconduit des hôtes importuns. Pour le distraire de sa mélancolie et ranimer son goût pour la musique, un de ses courtisans lui proposa d'entendre la jeune cantatrice que la cour de Dresde entourait de ses hommages. Le moment était mal choisi pour une proposition de ce genre; le monarque ne prit pas la peine de dissimuler son mécontentement. D'ailleurs le correspondant de Voltaire, l'ami de d'Alembert, le commensal de tous les beaux esprits français, enveloppait dans une commune réprobation les écrivains et les cantatrices de l'Allemagne; il professait pour ces deux catégories d'individus le plus superbe mépris. — Qu'est-ce donc que cette mademoiselle Schmœhling? se disait Frédéric.—Sans doute quelque péronnelle, quelque intrigante de bas étage, dont ce tas d'imbéciles s'est follement engoué... Encore si c'était une Française, une Parisienne; mais une Allemande, pouah!...

Les préventions de Frédéric n'étaient pas faciles à vaincre; mais on lui parla si souvent et dans des termes si élogieux de mademoiselle Schmœhling, qu'il voulut enfin savoir à quoi s'en tenir sur cette prétendue merveille. Elle fut donc invitée à venir à Potsdam, résidence favorite du monarque prussien; la cour donna pour elle une représentation extraordinaire, dont un opéra de Sacchini fit les frais. L'auditoire était nombreux et choisi; Berlin avait envoyé l'élite de ses grands seigneurs et ses beautés les plus élégantes, les plus aristocratiques; le roi avait groupé autour de lui tous les artistes et les littérateurs français admis dans son intimité. En attendant le spectacle, des conversations particulières s'engagèrent sur tous les points de la salle; les conjectures allaient leur train, chacun disait son mot sur la jeune cantatrice, et comme il est de bon goût à la cour d'être toujours de l'avis du prince, la plupart riaient d'avance à gorge dé-

ployée du *fiasco* complet qui devait signaler cette représentation.

Mais on ne rit plus quand mademoiselle Schmœhling paru sur la scène. La surprise se peignit d'abord sur toutes les physionomies, les spectateurs étaient de plus en plus intéressés, et l'étiquette put seule contenir des manifestations bruyantes. Mais le roi crut devoir donner le signal des applaudissements. Nature éminemment artistique, Frédéric passait avec une facilité singulière du scepticisme railleur à l'enthousiasme le plus passionné. Avec la sûreté de goût qui le caractérisait, il venait de découvrir dans mademoiselle Schmœhling un talent de premier ordre, et il voulut réparer noblement l'injustice de ses dédains.

A partir de ce jour, Élisabeth entra au service de la cour avec un traitement de 3,000 écus de Prusse. Il est inutile de dire que la faveur déclarée du souverain lui assura tous les hommages; les beaux esprits épuisèrent en sa faveur toutes les formules de l'éloge, et à chaque représentation elle voyait tomber à ses pieds une foule de couronnes, de sonnets, de madrigaux, où on la comparait à toutes sortes de divinités mythologiques.

Le séjour de mademoiselle Schmœhling à la cour de Prusse fut marqué par un incident romanesque que nous devons mentionner. Il y avait alors à Potsdam un artiste nommé Mara, qui devait à son talent distingué sur le violoncelle la faveur du prince et les suffrages des dilettantes. Du reste, s'il faut s'en rapporter aux mémoires de l'époque, son caractère et sa personne inspiraient peu d'estime et de sympathie. Mara n'était pas beau : il avait l'agrément de posséder une figure entièrement couturée par la petite vérole, et joignait à cet avantage une humeur querelleuse, des manières quelque peu brutales, un langage énergique et des habitudes d'intempérance qui l'avaient fait exclure plus d'une fois de la bonne

compagnie. Mara vit mademoiselle Schmœhling, en devint passionnément amoureux, lui proposa de l'épouser, et par une bizarrerie inconcevable, sa proposition fut très-favorablement accueillie.

Comment expliquer l'irrésistible sympathie qui entraîna une femme jeune, distinguée, brillante, entourée d'hommages, vers le personnage passablement disgracieux que nous venons de daguerréotyper? C'est là un problème dont nous laissons la solution aux esprits subtils habitués à sonder les mystères de la physiologie morale. Quoi qu'il en soit, mademoiselle Schmœhling n'hésita point à manifester hautement son intention d'épouser le violoncelliste Mara. Jugez de la stupéfaction que cette nouvelle produisit dans les salons. Frédéric intervint lui-même pour opposer sa volonté puissante à la réalisation de ce malencontreux projet. Mais, comme il arrive toujours, les obstacles ne firent qu'exalter la passion des deux amants. On négocia, et en fin de compte, le mariage eut lieu. Huit jours suffirent pour éclairer la célèbre cantatrice sur l'énormité de la faute qu'elle venait de commettre. Les deux époux se séparèrent après un échange d'amères récriminations.

Madame Mara jouissait à la cour de Prusse de la position la plus brillante; mais son caractère indépendant était vivement froissé par les tyranniques exigences du souverain. L'offre d'un magnifique engagement lui avait été adressée de Londres; tous ses efforts pour obtenir un congé de quelques semaines furent sans succès. Sa santé exigeait l'emploi des eaux thermales de la Bohême; mais aux premiers mots qu'elle prononça à ce sujet, le roi l'interrompit, en disant que les bains de Frienwal valaient beaucoup mieux. Décidément elle était prisonnière, et sa fierté se révoltait chaque jour contre cet esclavage doré. Elle résolut de rompre par un coup d'éclat une chaîne devenue insupportable.

Le czarowitz Paul Ier était venu passer quelques jours à Berlin. Son séjour fut marqué par des fêtes magnifiques, et madame Mara reçut l'ordre de jouer au théâtre de la Cour un de ses rôles les plus importants. Le jour fixé pour cette représentation, elle écrivit au roi qu'une indisposition sérieuse la retenait dans son lit. — Qu'on parte sur-le-champ, dit Frédéric en s'adressant aux officiers de sa maison, et qu'on la ramène morte ou vive. Cet ordre fut exécuté immédiatement. Arrachée de son lit, madame Mara se vit amenée sur la scène avec toute la brutalité des formes militaires. Les spectateurs étaient douloureusement impressionnés. La cantatrice frémissait de rage, et elle se vengea de cet indigne procédé en chantant de la façon la plus pitoyable un de ses rôles de prédilection. Elle se releva pourtant au dernier acte, afin de témoigner sa reconnaissance au czarowitz, qui lui avait donné pendant toute la soirée des marques du plus sympathique intérêt.

Évidemment la position n'était plus tenable. Le désir de se soustraire à un joug odieux la rapprocha de son mari, et ils combinèrent tous deux un plan d'évasion. Ils touchaient presque aux frontières de la Prusse, et déjà leurs cœurs palpitaient de joie, quand tout à coup des émissaires, expédiés par Frédéric, vinrent leur barrer le chemin. A leur retour dans la capitale, Mara fut employé dans les gardes du roi en qualité de tambour, et sa femme gardée à vue dans son appartement. Cependant Frédéric finit par comprendre que ce système de rigueur, poussé à outrance, le rendait à la fois ridicule et odieux. Un matin, madame Mara reçut l'ordre de quitter la Prusse; son mari fut également congédié.

Après avoir reconquis son indépendance et consacré quelques mois au rétablissement de sa santé, que le chagrin avait assez gravement altérée, la célèbre cantatrice songea à réa-

liser le projet qu'elle avait formé depuis longtemps de visiter l'Allemagne et la France.

En 1780, elle alla à Vienne, et s'y vit accueillie avec la faveur qui s'attache toujours aux grandes renommées. Une troupe de bouffons italiens avait été organisée dans cette capitale par les ordres de l'empereur Joseph II, qui avait une prédilection particulière pour ce genre de spectacle. Malheureusement l'opéra bouffe n'était pas en harmonie avec le talent de madame Mara, talent qui avait plus d'énergie que de piquant et de grâce. Elle n'obtint qu'un médiocre succès, et après deux représentations, elle eut le bon esprit de ne plus reparaître.

Cependant son séjour dans la capitale de l'Autriche fut signalé par une circonstance qui exerça une influence décisive sur son avenir. Elle sut se concilier les bonnes grâces de l'impératrice Marie-Thérèse, qui l'honora de sa protection, et c'est avec ce puissant patronage qu'elle arriva à Paris en 1782.

La cour de France était alors dans tout son éclat, et l'on n'entendait encore aucun des bruits précurseurs de la grande révolution qui devait éclater quelques années plus tard. Une reine jeune, charmante, passionnée pour les arts, avait pour tous les talents des encouragements et des sourires. Madame Mara fut présentée à Marie-Antoinette, qui l'invita à chanter à Versailles devant la cour; elle y reçut l'accueil le plus sympathique, et n'obtint pas un succès moins éclatant au concert spirituel.

Mais c'est surtout son apparition sur la scène de l'Opéra qui mit en relief ses qualités éminentes. Gluck, Sacchini, Piccinni, venaient de doter le monde musical de chefs-d'œuvre d'un caractère nouveau; en abordant les ouvrages de ces grands maîtres, madame Mara imprima à chacun de ses rôles le cachet de sa puissante individualité. Grétry a dit

que son chant était à la fois pur, élégant, expressif et dramatique. Cet éloge a été sanctionné par l'élite des connaisseurs.

Un incident vint encore augmenter le bruit que les succès de madame Mara avaient soulevé dans la capitale. Une cantatrice italienne d'un grand talent, nommée madame Todi, lui disputa le premier rang. Les deux rivales étaient soutenues par deux puissantes coteries, et la querelle des *maratistes* et des *todistes* n'est pas un des épisodes les moins curieux de la fin du dix-huitième siècle. Les chances furent longtemps égales; mais en définitive la victoire resta à madame Mara, que sa méthode supérieure et son entente profonde des effets dramatiques plaçaient bien au-dessus de sa rivale, dont la voix très-exercée, très-agile, manquait complétement d'expression.

Après un séjour de deux années à Paris, madame Mara se rendit à Londres; elle y chanta les solos dans le festival en commémoration de Haendel. Les oratorios de ce grand maître, tout empreints de la poésie biblique, convenaient merveilleusement à son talent plein de force et d'élévation.

Pendant cinq ans, il n'y eut pas à Londres une solennité musicale de quelque importance à laquelle elle ne concourût avec éclat.

Après une excursion de peu de durée à Turin, à Venise et dans quelques autres parties de l'Italie, madame Mara revint à Londres en 1790, et pendant douze ans ne quitta presque plus cette capitale, où les plus brillantes ovations lui furent prodiguées. Ce n'est qu'en 1801 qu'elle prit congé du public britannique, et malgré son âge avancé et l'affaiblissement de son organe, elle recueillit encore d'unanimes applaudissements. Dans sa dernière représentation, la recette s'éleva au chiffre fabuleux alors de vingt-sept mille francs.

Madame Mara était arrivée à cette époque de la vie où les

plus grands talents doivent songer à la retraite. Mais il y avait dans cette énergique organisation une exubérance de séve et de vie qui ne lui permettait pas d'écouter les conseils de la prudence. D'ailleurs sa position de fortune était loin d'être satisfaisante. L'extrême bonté de son cœur, son aveugle confiance, et son dédain systématique pour les affaires ne lui avaient laissé que d'insuffisantes ressources ; les continuelles exigences d'un mari dissipateur l'avaient presque complétement ruinée. C'est pour réparer ses pertes matérielles, autant que pour satisfaire ses goûts artistiques, qu'elle se décida à reparaître sur la scène à un âge qui lui commandait le repos.

Lors de sa dernière apparition sur la scène de notre Académie de Musique, déjà se manifestaient les signes d'une prochaine décadence. Le voisinage de madame Grassini, alors dans tout l'éclat de sa renommée, donna lieu à des comparaisons qui ne lui étaient point favorables. A peine remarquait-on çà et là quelques rares éclairs de génie.

Madame Mara est morte en Russie en 1831, à l'âge de quatre-vingt-quatre ans. Les immenses succès qui ont marqué sa carrière, de plus d'un demi-siècle, la placent sans contredit au premier rang de nos cantatrices lyriques.

XIV

BRIGITTE BANTI.

En 1778, par une belle soirée de juillet, des myriades d'oisifs et de promeneurs fashionables se pressaient aux abords d'un café situé sur le boulevard, à l'angle de la rue de la Michodière. La foule devenait de moment en moment plus compacte et plus serrée ; cette partie du boulevard était littéralement envahie. Les bourgeois restaient là dans une sorte d'ébahissement, les enfants escaladaient les arbres pour voir ce qui se passait, les jeunes gens laissaient échapper des murmures d'admiration, et les merveilleuses de la Chaussée-d'Antin et du faubourg Saint-Honoré faisaient arrêter leurs brillants équipages.

Quel était donc l'objet de cette ardente curiosité? L'incident le plus vulgaire du monde. Il s'agissait tout simplement d'une de ces cantatrices nomades qui promènent dans les établissements publics leurs ariettes et leurs chansons avec accompagnement de guitare. — L'indifférence ou le dédain accueillent presque toujours, comme on sait, ces pauvres jeunes filles pâles, étiolées, à la voix grêle et dénuée de

charme. Leur présence importune et fatigue, et le chef de l'établissement se charge d'en débarrasser bientôt les consommateurs. Une exception aussi rare que flatteuse avait lieu en aveur de celle dont nous venons de parler. C'étaient des sourires, des éloges, des exclamations à faire pâmer d'aise les plus grandes célébrités de l'époque.

C'est qu'en vérité, elle était charmante à voir, cette jeune fille. Figurez-vous la tête la plus délicieuse, les traits les plus expressifs, l'air le plus distingué, la taille la plus souple, les yeux les plus spirituels, les mains les plus blanches et les plus aristocratiques... Et puis, quelle voix sonore, étendue, flexible! airs de bravoure et chansons d'amour, excentricités bouffonnes et sublimes inspirations, elle abordait tous les genres de la façon la plus heureuse. Avec quel goût exquis, quelle vive originalité elle faisait ressortir toutes les délicatesses du chant italien! Avec quelle aisance elle se jouait de toutes les difficultés qui sont l'écueil des chanteurs vulgaires! quel divin mélange de force et de grâce, de puissance et de suavité, de passion entraînante et d'adorable poésie dans cet organe qui avait tous les accents, se prêtait à toutes les nuances, subissait toutes les transformations!

Les connaisseurs contemplaient avec ravissement le nouveau phénomène; ils analysaient les ressources de cette voix, en étudiaient le mécanisme, et déclaraient n'avoir jamais entendu rien de si prodigieux. Les personnes les moins initiées aux mystères de l'art musical restaient en extase devant un ensemble de qualités dont elles ne pouvaient se rendre compte. En résumé, la jeune cantatrice obtint une magnifique ovation, et le chiffre de sa recette dépassa ce soir-là celui de plus d'un théâtre des boulevards.

Notre virtuose avait terminé sa séance; elle s'éloignait au milieu des félicitations de l'auditoire, quand un monsieur

d'une quarantaine d'années, qui jusque-là était resté immobile, accoudé sur une des tables du café, lui fit signe de s'approcher, glissa un louis dans sa main, et entama la conversation suivante :

— Comment vous nommez-vous ?

— Brigitte.

— Votre âge ?

— Dix-neuf ans.

— Qui vous a donné des leçons de musique ?

— Mon père.

— Combien de temps en avez-vous reçu ?

— Deux mois.

— Il est étrange qu'avec un enseignement aussi incomplet, vous possédiez une méthode aussi parfaite.

— Je me suis formée toute seule.

— Comment cela ?

— En répétant tous les airs que j'avais entendus.

— Vous aimez donc beaucoup la musique ?

— C'est ma seule passion.

— La profession que vous exercez a sans doute peu d'attrait pour vous ; avez-vous quelquefois ambitionné les succès du théâtre ?

— De folles pensées agitent souvent mon cerveau ; mais je me hâte de repousser ces chimères. Est-ce qu'une pauvre fille comme moi, sans éducation, sans amis, sans soutien, peut aspirer à une position dans le monde ? Ma destinée est de vivre et mourir chanteuse des rues.

Ces mots furent prononcés d'un ton de découragement et de tristesse ; de grosses larmes roulaient dans les yeux de la jeune fille ; son interlocuteur venait de rouvrir une des blessures les plus douloureuses de son âme, en lui rappelant sa pénible condition, en dehors de laquelle elle n'entrevoyait aucune perspective.

S'apercevant de la douloureuse impression que ses paroles avaient produite, il prit la main de la jeune personne, et lui dit du ton le plus affectueux :

— Vous allez voir, mademoiselle Brigitte, que mon intention n'a point été de vous affliger; écoutez-moi : Vous avez les dispositions les plus heureuses, des facultés que beaucoup de nos illustrations musicales vous envieraient. Que vous manque-t-il donc pour réussir? Des études sérieuses et un appui dévoué. Vos études, je me charge de les compléter, et j'emploierai en votre faveur tout ce que je possède d'influence. Voici mon adresse; venez me voir demain matin, et surtout ayez bon espoir. »

Un signe d'assentiment fut la seule réponse de la jeune fille.

Le personnage qui se posait ainsi en protecteur était Devismes, ancien directeur de l'Opéra, et qui, même après avoir quitté sa position officielle, continuait d'exercer une influence considérable dans le monde des arts. — Devismes était un homme très-intelligent, plein de goût et d'expérience. Il avait la passion des découvertes, et son ambition était de fournir à nos scènes lyriques des sujets précieux, dont quelque circonstance fortuite lui avait révélé le talent. Au surplus, il avait le coup d'œil sûr, la main heureuse. Brigitte lui paraissait un vrai trésor; aussi le lendemain matin l'attendait-il avec impatience.

La jeune fille fut exacte au rendez-vous. — Son histoire, qu'elle raconta en quelques mots, ajoutait beaucoup à l'intérêt qu'elle avait inspiré. — Elle était née à Monticelli d'Ongina, dans le Parmesan; son père exerçait la profession de ménétrier; une mort prématurée l'enleva à sa nombreuse famille, dont les membres se dispersèrent pour chercher des moyens d'existence, qu'ils ne trouvaient pas dans leur patrie. Brigitte, qui tout enfant possédait une voix ravissante, se mit

pement de ses facultés. Au contact de l'école allemande, ses à parcourir en chantant les bourgs et les villages. Elle menait depuis deux ans cette vie aventureuse, lorsqu'elle eut l'idée de venir à Paris.

Devismes avait invité l'élite des artistes, et c'est devant cet aréopage que la jeune fille comparut. Après avoir entendu deux fois un grand air de Sacchini, Brigitte le chanta admirablement ; elle n'eut pas moins de succès dans un air d'*Iphigénie en Aulide*. L'épreuve fut décisive : on lui donna immédiatement un maître de déclamation lyrique, et deux mois après elle faisait partie de la troupe de l'Opera-Buffa. Son début fut des plus remarquables, et dès ce moment elle commença à jeter les bases de sa grande réputation.

En 1780, Brigitte Banti se rendit à Vienne, et son arrivée dans la patrie de Mozart et de Gluck fit la plus vive sensation. Les circonstances étaient alors éminemment favorables à l'essor des talents nouveaux. L'Allemagne était entrée dans une magnifique période de développement intellectuel ; dans toutes les veines de ce grand corps circulait une séve ardente et généreuse. Sous l'influence du génie de Goëthe, de Schiller, de Klopstock, de Kant, de Lessing, de Muller, de Schlægel, l'histoire, la philosophie, l'art dramatique, la poésie, la critique littéraire subissaient une brillante métamorphose. Un mouvement analogue se manifestait dans le domaine de la musique. Tout en répandant en Europe les œuvres de ses compositeurs, l'Allemagne cherchait à s'assimiler les richesses de la mélodie italienne. Elle accueillait avec enthousiasme les chanteurs ultramontains de quelque valeur. Ceci explique la flatteuse réception que Brigitte Banti obtint à Vienne, un des centres les plus considérables de l'activité intellectuelle de la nation.

Au reste, le séjour que fit la jeune cantatrice dans la capitale de l'Autriche ne fut pas sans influence sur le dévelop-

idées s'agrandirent, sa manière se modifia, son style acquit plus de profondeur et d'élévation. Elle apprit de Mozart le secret de la force unie à la grâce, de Haendel les ressources combinées de la science et de l'inspiration, de Haydn l'heureuse variété des couleurs dans l'imposante unité de l'ensemble, de Beethoven une poésie tout idéale et remplie de fantastiques et gigantesques créations.

Mais la musique allemande, un peu mystique et nuageuse, ne convenait que médiocrement à cette imagination vive et passionnée. — L'Allemagne est le pays des rêveurs; l'Italie est la patrie des artistes. L'Italie, avec son ciel d'azur, ses splendides horizons, ses élégants édifices, que le soleil entoure d'une auréole d'or, sa langue pittoresque, harmonieuse et colorée, éveille au plus haut degré le goût et le sentiment de la musique. La mélodie est partout dans cette contrée, elle est dans les cités populeuses, dans les moindres hameaux, au sommet des montagnes, dans le creux des vallons et sur les flots de l'Adriatique que sillonnent de légères gondoles. Ici, l'air qu'on respire est imprégné de cette poésie sensuelle qui est l'essence de la musique; les mille bruits de la nature ont plus de charme que partout ailleurs; le chant des oiseaux est plus tendre, le murmure des sources est plus doux, et la brise qui agite le feuillage a des soupirs plus harmonieux.

Brigitte Banti se sentait irrésistiblement attirée vers l'Italie. Mais les circonstances de son retour dans la péninsule étaient bien différentes de celles qui avaient marqué son départ quelques années auparavant. Alors la jeune fille, pauvre, presque en haillons, réduite à amuser les loisirs d'une populace grossière, était vraiment un objet de pitié. Aujourd'hui la voilà célèbre et entourée de tout le prestige d'une réputation que la France et l'Allemagne ont successivement consacrée. La misérable bohémienne est devenue une grande artiste, dont tous les impresarii se disputent la possession

Après plusieurs années d'absence, un sentiment invincible nous ramène toujours aux lieux où fut notre berceau. — Brigitte voulut revoir le village de Monticelli, la chaumière paternelle, le gazon qu'elle avait foulé tout enfant, les arbres séculaires qui l'avaient abritée. Mais, hélas! la chaumière, le gazon, les arbres, tout avait disparu pour agrandir le parc seigneurial. Son souvenir même était effacé, et elle ne fut reconnue de personne. Brigitte s'éloignait le cœur serré, lorsqu'à une légère distance du village elle aperçut un jeune homme, aux traits flétris par la souffrance, qui lui demandait l'aumône d'un ton suppliant. Elle s'empressa de satisfaire à cette demande. Mais la figure du mendiant, sa démarche, le son de sa voix l'avaient frappée et jetaient dans son âme un trouble indéfinissable.

— D'où êtes-vous? lui dit-elle.

— De Monticelli.

— Vous y demeurez avec vos parents?

— Je n'ai plus de parents.

— Depuis combien de temps votre père est-il mort?

— Depuis huit ans environ.

— N'avez-vous point une sœur plus jeune que vous?

— Je ne sais ce qu'elle est devenue.

— Ne vous nommez-vous point Antonio Banti?

— Oui. Mais comment le savez-vous?

Pour toute réponse, Brigitte se jeta au cou de son frère. Elle voulut assurer son avenir, et fit pour lui l'acquisition d'une charmante propriété.

Cependant l'Italie était impatiente d'applaudir l'éminente cantatrice dont le talent s'était révélé avec tant d'éclat sur les principales scènes de l'Europe. Engagée en 1782 à la *Pergola* de Florence, elle y conquit tout d'abord les sympathies du dilettantisme et de l'aristocratie. A cette époque, Guglielmi

composa expressément pour elle deux opéras, qui, quoique dénués d'intérêt et de situations musicales, n'en obtinrent pas moins un succès prodigieux, grâce à la toute-puissante influence qu'exerçait la *regina del canto* (c'est ainsi que les Florentins désignaient Brigitte Banti).

En 1784, elle fut appelée à la *Fenice* de Venise pour la saison du carnaval. Mais, par suite d'une économie mal entendue de la direction, elle ne fut point réengagée l'année suivante. Dès que cette détermination fut connue, la plus vive agitation se manifesta dans Venise. Une véritable émeute s'organisa en vue de rendre au public la célèbre cantatrice; une immense clameur s'éleva au théâtre; l'impresario se vit l'objet de violentes interpellations, et il ne put calmer l'orage qu'en prenant l'engagement formel de rappeler immédiatement celle dont les Vénitiens avaient fait leur idole.

En 1786, elle chantait à la *Scala* avec les plus grands artistes de l'époque; elle excita un véritable fanatisme. Les plus beaux rôles de Gluck et de Sacchini n'avaient pas eu jusque-là une interprète plus intelligente et mieux inspirée.

De toutes les villes d'Italie, Naples est peut-être celle où les exigences du dilettantisme sont les plus difficiles à satisfaire. D'ailleurs, le public napolitain est parfois capricieux, bizarre; il a surtout la prétention de ne point accepter les réputations toutes faites, et il lui est souvent arrivé de casser les jugements des plus importantes cités. Brigitte Banti rencontra à son arrivée, en 1788, de fâcheuses préventions; mais son talent supérieur imposa bientôt silence aux coteries intrigantes, et, à la seconde représentation, ceux-là mêmes qui s'étaient posés d'abord en détracteurs furent les premiers à donner le signal des applaudissements.

Brigitte Banti était alors dans l'éclat de sa vogue. Tous les entrepreneurs des théâtres d'Italie se disputaient l'honneur de la posséder. Tous les compositeurs en renom, Zingarelli,

Guglielmi, Paisiello écrivaient pour elle des partitions. Tous les poëtes cherchaient de nouvelles situations musicales propres à révéler son talent sous un aspect nouveau. Pour l'éminente cantatrice, l'Italie était un véritable Eldorado; elle vivait dans une atmosphère étincelante, bercée par le continuel murmure des éloges qui se produisaient sous les formes les plus variées. Vainement les propositions les plus séduisantes lui avaient été adressées de Berlin, de Vienne, de Londres, de Paris; elle les avait toutes repoussées en des termes qui semblaient de nature à décourager toute nouvelle tentative. Cependant la direction de Covent-Garden ne se tint pas pour battue, et ses manœuvres furent si habilement organisées, qu'elle parvint à faire signer un engagement à la célèbre cantatrice.

Brigitte Banti resta à Londres pendant dix années consécutives, de 1792 jusqu'en 1802. Pendant cette période, elle se signala par des créations très-importantes, et l'élite de la société britannique lui témoigna toujours le même empressement. Garat, qui la vit dans un de ses voyages à Londres, résumait ainsi ses impressions dans une lettre adressée, en 1800, au célèbre chanteur Martin :

« On me fait ici le meilleur accueil; j'obtiens de grands succès dans les salons aristocratiques ; tous les journaux parlent de moi dans les termes les plus élogieux. Me voilà au rang des merveilles du jour. — Eh bien, au milieu de ces triomphes, je m'ennuie horriblement. C'est que ces gens-là sont raides, prétentieux, assommants, sans expansion, sans originalité. Leur encens a une odeur nauséabonde qui vous suffoque tout d'abord, pour peu que vous ayez les nerfs susceptibles... Avant-hier j'errais au hasard dans les rues de Londres, ne sachant à quelle distraction recourir pour échapper au spleen dont je commence à ressentir les atteintes, lorsque je me trouvai devant le théâtre de Covent-Garden. J'entrai.

On jouait *OEdipe*. Quelle belle Antigone que la Banti! quelle expression, quelle âme, et surtout quelle voix! C'est une étendue, une sonorité qui tiennent du prodige; c'est un charme qu'on ne peut définir. J'ai entendu bien des cantatrices dans ma vie, je n'en connais point pour qui la nature ait été si prodigue. J'étais absent de Paris, lorsqu'il y a une douzaine d'années la Banti fit une courte apparition à notre Académie royale de Musique. Si l'envie la prenait d'y revenir, à coup sûr elle n'y trouverait pas de rivale. »

Ce vœu ne fut malheureusement pas exaucé. Les guinées britanniques retinrent à Londres la célèbre cantatrice, dont la possession eût été une si bonne fortune pour notre grand Opéra. A l'époque où écrivait Garat, une heureuse transformation s'opérait déjà dans les formes de la musique dramatique; des œuvres d'un caractère nouveau et d'une portée plus sérieuse préludaient à la révolution musicale que devait accomplir, vingt-cinq ans après, le génie si puissant et si varié de Rossini. Spontini, Lesueur, Cherubini ouvraient à l'art des routes originales. Quelle gloire peut la Banti, si elle avait pris à ce mouvement de régénération la part active que lui assignaient ses merveilleuses facultés! Elle aurait animé de son souffle créateur et entouré d'un prestige irrésistible ce nouveau répertoire qui convenait si bien à son talent plein d'expansion, de spontanéité et d'éclat. Sa réputation aurait fait rapidement le tour de l'Europe.

Malheureusement pour son avenir, les plus beaux jours de sa maturité et de sa force s'écoulèrent dans cette lourde et brumeuse atmosphère où les plus riches organisations finissent pas s'étioler. Mais au milieu des ennuis de cet exil volontaire, elle amassa une fortune qu'on évalue à près d'un million et demi.

Les dernières années de son séjour à Londres furent marquées par une aventure étrange et romanesque, vraiment

inexplicable pour ceux qui ne savent point ce qu'il y a parfois d'excentrique dans les mœurs de nos voisins. — En France, toute femme qui atteint de trente-cinq à quarante ans cesse généralement de compter des adorateurs : les attraits de la célébrité, les illusions de la scène et tous les raffinements de la coquetterie ne sauraient effacer l'impression que causent les premières rides, ni dissimuler complètement à nos yeux observateurs les ravages du temps. Il n'en est point ainsi en Angleterre. On a vu des jeunes gens, l'honneur du sport, la fleur du dandysme, l'idolâtrie des salons, se passionner pour des femmes dont la maturité semblait devoir exclure toute fantaisie de ce genre. Le prince de Galles, un des cavaliers les plus accomplis de la Grande-Bretagne, ne craignit pas d'offrir ses hommages à miss Fitz-Herbert, qui avait cinquante ans révolus. — La Banti en avait déjà quarante-six quand le fils de lord Nowart devint éperdument amoureux d'elle, et cette passion bizarre prit en peu de temps de telles proportions, qu'on eut lieu de craindre un dérangement complet dans les facultés du jeune lord. Sa famille, sérieusement alarmée, abaissa son orgueil au point de demander la main de la célèbre cantatrice pour l'héritier présomptif d'une des plus puissantes familles d'Angleterre ; et elle eut encore l'humiliation de voir sa demande repoussée. La Banti se fonda sur la différence des rangs, sur la disproportion des âges, sur la crainte que le repentir ne suivît de près une démarche inconsidérée. Ces raisons, développées avec autant de force que de mesure, ne convainquirent pas les parents du jeune lord, qui persistèrent dans leurs obsessions, et offrirent comme cadeau de noces un de leurs plus beaux domaines. La Banti déclara qu'elle resterait inébranlable ; et cette résistance dictée par le bon sens et par la délicatesse lui valut un redoublement de sympathies.

Cependant, après un séjour de dix ans à Londres, elle éprouva le désir de revoir sa chère Italie. Sa réapparition sur la scène de la Scala fit peu de sensation. La Banti n'était alors que l'ombre d'elle-même; elle devait être nécessairement éclipsée par les nouveaux talents qui, pendant sa longue absence, avaient grandi sur la terre classique du chant et de la mélodie.

On a frappé d'un blâme sévère, on a taxé de folle présomption son retour, à plus de cinquante ans, sur une des premières scènes d'Italie, où vivaient encore les souvenirs glorieux de sa jeunesse. On lui a reproché amèrement de n'avoir pas su se résigner à une retraite que sa position de fortune lui rendait facile. Il y a dans ces jugements une excessive rigueur. La vie dramatique a des séductions, des entraînements auxquels les volontés les plus fortes ne résistent pas toujours, et les artistes qu'anime le feu sacré sont particulièrement exposés à devenir les jouets d'illusions funestes. Les royautés du théâtre ne se résignent pas plus aisément que les autres à une abdication qui serait l'humiliant aveu de leur impuissance. Elles ont leurs courtisans, leurs admirateurs, qui leur promettent encore des jours de gloire et les engagent à une lutte désespérée contre les injustes dédains d'un public capricieux. — La Banti eut la faiblesse bien excusable d'écouter les mauvais conseils suggérés par un enthousiasme irréfléchi et par une affection imprudente. Pauvre femme! elle s'épuisait en efforts prodigieux pour dissimuler l'affaiblissement de ses facultés; sa résistance fut vraiment héroïque, et elle ne se rendit qu'après avoir déployé toutes les ressources d'une organisation qui, jusque dans sa décadence, conservait de précieux vestiges de sa richesse et de sa force.

La Banti ne survécut que peu de temps à son éloignement de la scène. Soit que les excitations de la vie dramatique lui

fussent nécessaires, soit qu'elle éprouvât un violent chagrin de sa retraite forcée, elle dépérit visiblement; un mal rapide, foudroyant, et que la science ne put ni arrêter ni définir, l'enleva tout à coup à ses amis. Un célèbre docteur, qui fit l'autopsie de son cadavre, crut devoir attribuer la puissance de sa voix exceptionnelle au volume prodigieux de ses poumons. Il est à regretter que le docteur en question n'ait pas jugé à propos de consigner dans un écrit ses observations physiologiques; un tel document offrirait le plus vif intérêt au double point de vue de la science et de la musique.

XV

MISTRISS BILLINGTON.

L'Angleterre est sans contredit le pays le plus riche, le plus industrieux, le plus actif de l'Europe et du monde. Sa puissance matérielle a atteint les plus gigantesques proportions. Par ses magnifiques découvertes, par ses machines, par ses procédés de fabrication organisés sur une large échelle, elle a donné à toutes les branches du travail un essor inouï : elle a des comptoirs sous toutes les latitudes, des vaisseaux sur toutes les mers, des débouchés sur tous les points du globe; elle possède de beaux monuments. Elle compte d'illustres poëtes, tels que Milton, Shakespeare et Byron, qui ont ouvert à l'imagination enchantée de nouvelles perspectives; elle a produit de ravissants conteurs, tels que Richardson, Walter Scott, Dickens, qui, pour l'invention, le pittoresque du récit, le charme des détails, la peinture des passions, rivalisent avec ce qu'offrent de plus attachant les autres littératures. L'Angleterre a des savants de premier ordre, de brillants écrivains, de féconds romanciers, des publicistes éloquents, des pamphlétaires incisifs

et populaires, des peintres habiles, des architectes renommés. Elle a de tout enfin, excepté des musiciens et des chanteurs universellement acceptés. Sous ce rapport, du moins, les résulats obtenus jusqu'à ce jour accusent une infériorité incontestable.

Quelles sont les causes de cette infériorité? La nation anglaise possède-t-elle à un moindre degré que d'autres peuples le sentiment de l'harmonie? Son organisation musicale est-elle réellement plus imparfaite, moins délicate et moins exquise? Sous ce ciel brumeux, dans cette froide atmosphère, l'inspiration mélodique, le charme expressif de la voix humaine ont-ils plus de difficultés à se produire que dans les chaudes cités du Midi? Une langue hérissée de consonnes et dépourvue d'euphonie n'est-elle pas essentiellement antipathique à l'expression musicale? L'intelligence britannique, dont la netteté et la précision forment un des traits distinctifs et qui apporte dans les œuvres même les plus capricieuses de l'imagination un cachet saillant de positivisme, n'éprouve-t-elle qu'une médiocre sympathie pour un art qui, par sa nature, est vague, insaisissable, et appartient au domaine des fantastiques idéalités?—Ce sont là des questions qui mériteraient un examen sérieux, et que nous n'avons pas à résoudre dans le cadre que nous nous sommes tracé. Il nous suffira de constater un fait, c'est l'indigence de l'Angleterre au point de vue musical. Tout en prodiguant des trésors pour s'approprier les illustrations des autres pays, elle a été à peu près stérile en grands compositeurs, en voix mélodieuses et sympathiques.

Toutefois il est juste de signaler, sous le rapport du chant, une exception glorieuse, mistriss Billington, dont l'harmonieuse et poétique Italie pourrait s'enorgueillir à bon droit.

Les talents de miss Billington lui ont fait une réputation européenne. Londres cependant fut le principal théâtre de

sa gloire, et les exclusifs Bretons l'ont revendiquée comme leur concitoyenne, quoiqu'elle soit d'origine allemande.

Elle naquit à Londres en 1765. Son père, le musicien Weichsell, fixé depuis longtemps dans la capitale de l'Angleterre, y avait conquis une honorable position comme pianiste et compositeur; sa mère était une cantatrice de quelque mérite. La jeune fille fut destinée de bonne heure à la carrière des arts; mais, comme il arrive souvent, sa véritable vocation fut d'abord méconnue. Le piano devint l'objet spécial de ses études, et elle avait à peine atteint sa sixième année, lorsqu'elle se fit entendre dans un concert au théâtre de Haymarket. Dès cette époque, elle exécutait des concertos de piano avec une précision, une facilité et une élégance qui lui valurent les suffrages des juges les plus compétents. Les petits prodiges étaient alors fort rares; aussi la jeune virtuose fut-elle accueillie avec un enthousiasme passionné.

Encouragée par ces succès, miss Weichsell poursuivit avec ardeur ses études musicales; elle fit même dans la carrière de la composition quelques excursions assez heureuses, et ses mélodies, empreintes d'une grâce et d'une poésie tout italiennes, firent rapidement le tour des salons.

Elle avait quatorze ans révolus quand se révéla sa passion pour le chant. Dès lors elle négligea ses talents d'instrumentiste et de compositeur, pour se livrer à la culture et au perfectionnement de son magnifique organe. A quinze ans, elle se fit entendre à Oxford, et déploya des ressources de vocalisation et une supériorité d'intelligence qui lui promettaient un glorieux avenir sur la scène lyrique.

C'est à cette époque qu'une liaison se forma entre elle et Billington, contre-bassiste du théâtre de Dublin et compositeur de quelque mérite. Billington, qui joignait à un goût exquis une profonde connaissance de la scène, initia miss

13

Weichsell à tous les secrets d'un art dans lequel les plus belles intelligences risquent de s'égarer si les traditions n'éclairent leur marche. Les dispositions de l'élève, le zèle du professeur et l'amour se mettant bientôt de la partie, développèrent les germes d'un talent qui fit de cette jeune personne une cantatrice de premier ordre; le plus grand mystère déroba cette passion mutuelle à tous les regards, et un mariage secret unit les deux amants.

Quelque temps après, miss Billington vint à Dublin, où elle débuta dans *Orphée*, qui était alors un des opéras favoris du dilettantisme britannique. Ses premiers pas dans la carrière théâtrale furent marqués par une cruelle déception. Une cantatrice d'un mérite bien inférieur au sien, miss Wharler, excitait alors un véritable fanatisme; tous les hommages étaient pour elle, et mistriss Billington se voyait totalement éclipsée. Ce caprice du public la blessa profondément, et dans un moment de dépit, elle eut l'idée de renoncer immédiatement au théâtre. Par bonheur, son découragement fut de peu de durée. Forte du sentiment de sa valeur personnelle, elle releva fièrement la tête, et se promit de sortir victorieuse d'une lutte où le véritable talent était aux prises avec la médiocrité intrigante. Une circonstance vint faciliter l'accomplissement de son projet.

Miss Wharler venait d'être engagée au théâtre de Covent-Garden; c'est sur cette scène que mistriss Billington voulut se mesurer avec sa rivale. Ni le mauvais vouloir de la direction, ni les dispositions hostiles d'une partie du public ne purent l'arrêter. Son début eut lieu dans le rôle de **Rosette** de l'opéra *Love in a village* (l'Amour au village), du **docteur Arne**. Une puissante cabale s'était organisée contre la jeune cantatrice, et un silence glacial avait d'abord accueilli son apparition. Mais aux premiers accents de cette voix enchanteresse, de frénétiques applaudissements partirent de tous

les points de la salle. Ce fut une magnifique ovation. Le lendemain, dans les lieux publics, dans les cercles, au Parlement, mistriss Billington était le sujet de tous les entretiens. Les représentations qui eurent lieu les jours suivants ne firent que redoubler l'enthousiasme. La recette atteignit un chiffre fabuleux. Dans un élan de reconnaissance, les directeurs de Covent-Garden lui déclarèrent qu'ils étaient prêts à souscrire à tous ses désirs. Elle exigea 1,000 livres sterling et une représentation à son bénéfice pour le reste de la saison. On consentit à tout. Quant à miss Wharler, le triomphe inattendu de sa jeune rivale l'avait atterrée ; elle quitta Londres couverte de confusion et suffoquée par la rage.

Le théâtre de Covent-Garden commença la réputation et la fortune de mistriss Billington. Jamais succès plus éclatants ne signalèrent les débuts d'une cantatrice. Mais sans se laisser éblouir par des manifestations qui devenaient chaque jour plus bruyantes, elle ne cessait point de travailler, et prenait assidûment des leçons de Morelli, habile professeur de chant, qui habitait Londres à cette époque, et dont les conseils lui furent très-utiles. Également admirable dans l'opéra italien et dans l'opéra anglais, sa voix flexible se prêtait à toutes les nuances du chant expressif et passionné.

Les représentations de Covent-Garden ayant été brusquement suspendues par suite des désordres d'une administration imprévoyante, mistriss Billington profita des loisirs que lui laissait cet incident pour réaliser un projet auquel elle attachait une grande importance. Elle vint à Paris, qu'elle n'avait jusqu'alors entrevu qu'à travers les rêves dorés de son imagination et les récits plus ou moins exacts de quelques touristes exaltés. Paris était déjà l'ardent foyer de l'intelligence européenne, et, sous le rapport musical, il offrait aux esprits capables d'apprécier les délicatesses de l'art un vaste champ d'observations et d'études. L'Allemagne et l'Italie,

dont le génie, alors dans tout son épanouissement, se personnifiait dans quelques compositeurs d'élite, avaient choisi la France pour le champ clos où devaient se débattre les graves questions qui touchaient à l'avenir de la musique dramatique. Les deux écoles rivales étaient là, avec leur essaim de fanatiques et de séides, avec leur cortége de panégyristes enthousiastes et de détracteurs acharnés.—Spectacle étrange au premier abord, où se croisaient les plus burlesques incidents, les scènes les plus bouffonnes, les épigrammes les plus spirituelles, mais en réalité drame plein d'intérêt, d'utiles enseignements, d'émouvantes péripéties, puisque les éléments d'un art nouveau étaient là en fusion, puisqu'il s'agissait de tout régénérer dans le domaine de la musique.

Mistriss Billington suivit le mouvement d'un œil curieux, mais en spectatrice désintéressée, ne prenant parti ni pour l'une ni pour l'autre des deux écoles qui se disputaient la faveur publique. Elle eut des amis dans le camp des Gluckistes comme dans celui des Piccinnistes; elle se familiarisa également avec les mélodies italiennes et les inspirations de la musique allemande, et ses relations multipliées avec des génies de natures diverses tournèrent au profit de son talent, en ouvrant à son intelligence de nouvelles perspectives.

Parmi les hommes éminents avec lesquels mistriss Billington se lia pendant son séjour en France, il faut citer Sacchini, l'illustre auteur d'*Œdipe à Colone*. Sacchini lui donna des conseils qui tendaient surtout à développer chez elle le sentiment dramatique et à faire rayonner dans son chant l'expression et la vie. Jusque-là mistriss Billington ne s'était montrée qu'une cantatrice ravissante, abordant avec une aisance et une hardiesse merveilleuses les plus grandes difficultés, et possédant toutes les ressources de vocalisation qui résultent d'un travail soutenu et d'une organisation

riche et flexible. Elle avait grandi sous l'influence de la vieille école italienne, qui ne voyait dans l'art du chant que des fioritures, des broderies, des tours de force. Il fallait qu'un enseignement plus rationnel, plus sérieux, fît jaillir les sources d'inspiration que renfermait son talent. L'école moderne, qui avait pris racine en France, compléta son éducation et agrandit la sphère de ses idées. Sous la direction de Sacchini, sa manière se modifia profondément; elle acquit ce que ses premiers maîtres n'avaient pu lui donner, l'expression juste des sentiments, l'intelligence des situations et des caractères; elle chercha dans la vérité dramatique de nouveaux éléments de succès.

A son retour à Londres en 1785, elle n'obtint pas d'abord toute l'attention qu'elle avait lieu d'espérer, mais une circontances inattendue, l'arrivée de madame Mara, vint tout à coup entourer son nom d'un nouveau prestige. Les deux cantatrices se disputèrent avec un acharnement sans exemple les faveurs du dilettantisme; laquelle des deux l'emporta, c'est une question que les juges compétents ont laissée indécise. Mais, par un sentiment d'amour-propre national facile à comprendre, le public n'hésita pas à donner la palme à mistriss Billington.

Parmi les solennités musicales auxquelles elle prit une part active et brillante, nous citerons les mémorables réunions de l'abbaye de Westminster pour la commémoration de Haendel. — Haendel, un des plus beaux génies qu'ait produits l'Allemagne musicale, avait, jeune encore, adopté l'Angleterre pour sa seconde patrie; il avait régénéré les théâtres lyriques de ce pays, et, par l'influence de ses chefs-d'œuvre, la portée de ses conceptions, la hardiesse de ses réformes, il y avait développé un mouvement musical jusqu'alors inouï. Grand théoricien, artiste inspiré et organisateur habile, Haendel avait donné à Londres une nouvelle

physionomie, et, à force d'intelligence, il était parvenu à faire aimer aux Anglais celui de tous les arts qu'ils avaient jusqu'alors le moins apprécié et senti. Après avoir parcouru la carrière la plus utile et la plus brillante, Haendel était mort au milieu des regrets universels, comblé d'honneurs et de gloire. Dans un élan de reconnaissance et d'admiration, toute la population de Londres s'était portée à ses funérailles. Le Parlement avait ordonné qu'il serait enseveli dans le monument où l'Angleterre dépose les restes mortels de ses souverains; il avait, de plus, ordonné qu'une cérémonie funèbre aurait lieu pour rendre hommage à l'une des plus hautes intelligences qui eussent illustré l'Angleterre. C'est dans cette cérémonie que parut mistriss Billington, entourée de l'élite des artistes de tous les pays. Elle chanta dans presque tous les oratorios de l'illustre maître, et chaque fois son apparition souleva de frénétiques applaudissements.

Mais, au milieu de ses triomphes, se manifestaient déjà les symptômes d'une affection qui pèse d'ordinaire sur les organisations les plus richement dotées. Une sombre mélancolie s'était emparée de la célèbre cantatrice, et, dans tout l'éclat de sa popularité, lui inspira l'étrange résolution de renoncer à sa carrière dramatique. Elle crut trouver quelques distractions sous le beau ciel de l'Italie, et se rendit dans cette contrée en 1793. Après avoir visité les principales villes de la péninsule, elle se fixa à Naples, dont le climat et le séjour enchanteur étaient de nature à adoucir le mal qui la dévorait; son seul désir était d'y vivre ignorée. Mais une circonstance imprévue vint tout à coup l'arracher à sa solitude. Dans une de ses promenades autour de la ville, elle fut reconnue par l'ambassadeur anglais, William Hamilton, qui, à force d'instances, la détermina à reparaître sur la scène.

Après avoir chanté à Caserte, devant la famille royale, mis-

triss Billington débuta, en 1794, au théâtre *San Carlo* dans *Inez di Castro*, opéra expressément composé pour elle. Dès ce moment elle devint l'idole des Napolitains, dont l'enthousiasme ne fit que grandir à mesure qu'elle déploya les ressources de son talent dans d'autres ouvrages. Son répertoire était en effet des plus étendus et des plus variés. Les chefs-d'œuvre de Piccinni, de Sacchini, de Cimarosa lui étaient également familiers, et elle révélait dans presque tous une inspiration soutenue.

L'époque de son séjour à Naples fut peut-être la plus brillante de sa carrière. Sa tendance à la mélancolie et son goût pour la solitude, en développant sa sensibilité, avaient donné à sa voix un charme rêveur, un attrait indéfinissable. Il y avait là des accents partis du cœur, et que l'art ne saurait imiter.

Mistriss Billington poursuivait au théâtre *San Carlo* le cours de ses représentations, quand un événement aussi imprévu que déplorable vint fournir à la curiosité publique un nouvel aliment. Billington, qui avait suivi sa femme en Italie, fut trouvé mort dans son lit. Le médecin appelé à constater ce décès déclara que le mari de la célèbre cantatrice avait été frappé d'une attaque d'apoplexie foudroyante, à la suite d'un dîner où il avait fait de copieuses libations. Mais cette explication, que les habitudes gastronomiques du défunt rendaient fort vraisemblable, ne fut point acceptée par cette foule d'esprits malveillants qui veulent toujours voir quelque chose de sombre et de mystérieux dans les incidents les plus simples. Quelques nouvellistes anglais exercèrent sur ce sujet leur verve improvisatrice, et leurs inventions furent ornées de toutes sortes de détails propres à piquer la curiosité. On parla d'une attaque nocturne, d'un drame sanglant, dans lequel le stylet ou le poison avait joué un rôle. On supposa que Billington avait été assassiné par un des nombreux adora-

teurs qui se pressaient autour de sa femme, dont la beauté égalait le talent. On raconta des scènes d'intérieur, vraies ou supposées, dans lesquelles le mari se serait posé en maître jaloux, en tyran impitoyable, et l'on ajoutait qu'un grand seigneur, épris des charmes de la célèbre cantatrice, avait voulu lui prouver sa passion en la délivrant d'un joug odieux. Ces bruits, propagés dans les salons et accueillis par quelques organes de la presse anglaise, acquirent d'autant plus de consistance qu'ils offraient tout l'intérêt du roman.

Nous n'avons point à vérifier ici l'exactitude de ces faits. Quoi qu'il en soit, mistriss Billington se montra profondément affligée de la mort de l'homme qui avait dirigé ses premiers pas dans la carrière dramatique et lui avait ouvert les voies de la renommée. Lorsqu'elle reparut quelques semaines après sur le théâtre de *San Carlo*, elle était encore pâle, affaissée et dans un état de souffrance visible. Mais son émotion et sa tristesse la rendirent plus belle, plus ravissante que jamais.

En 1796, mistriss Billington se rendit à Venise ; le bruit de ses succès au théâtre de San Carlo l'y avait précédée, et elle fut accueillie avec enthousiasme. Mais, encore sous le poids des émotions douloureuses qui l'avaient agitée, elle se trouva atteinte, dès le début de la saison, d'une indisposition assez sérieuse, et les dilettantes vénitiens eurent le regret de la voir disparaître de la scène après une première représentation, où s'était révélée toute la puissance de son organisation musicale et dramatique. L'avis des médecins fut que l'air de Venise n'était point favorable à sa santé, qu'elle devait momentanément renoncer au théâtre, et chercher dans des voyages et des distractions multipliées une diversion à de pénibles souvenirs. Elle suivit ce conseil ; malgré les précautions et le mystère dont elle entoura son départ, elle ne put échapper aux bruyantes manifestations par lesquelles les

jeunes gens de la ville voulurent lui témoigner leur admiration et leurs regrets.

Elle ne fit à Rome qu'un séjour de peu de durée. Elle avait le projet de consacrer ses loisirs à une étude sérieuse du mouvement musical en Italie et à un examen comparatif de ses différents théâtres.

Jamais époque ne fut plus favorable à une excursion de ce genre. Sous le rapport des arts de la pensée et de l'imagination, la péninsule offrait, à la fin du dernier siècle, un spectacle bien digne de fixer l'attention de l'observateur. Beccaria et Filangieri avaient agrandi le domaine des sciences morales et historiques; Alfieri, cette nature ardente et vigoureuse, ouvrait à la poésie et au drame de plus larges horizons; Ugo Foscolo, Monti renouvelaient les formes de la littérature par des créations pleines d'originalité, de verve et de fantaisie. Canova retrouvait le grand style de l'antiquité, et révolutionnait la sculpture. La même activité se manifestait dans le monde musical. L'œuvre de régénération commencée par les Piccinni et les Sacchini était continuée avec autant de succès que de persévérance par les Cimarosa, les Zingarelli, les Paër, les Cherubini; sous l'influence de ces compositeurs, les scènes italiennes prenaient une nouvelle physionomie, et il s'élevait une école de chanteurs qui, rompant avec les traditions routinières, s'efforçait de donner au drame lyrique plus d'intérêt et de portée.

Avec sa rare sagacité et son intelligence supérieure, mistriss Billington sut merveilleusement saisir et s'approprier tous ces éléments de progrès. Les œuvres des maîtres nouveaux qui enrichissaient la scène lui devinrent promptement familières. Pendant deux ans elle suivit avec assiduité les représentations de la Scala de Milan et de la Pergola de Florence, et elle fut ainsi en mesure d'étudier le style et la manière des plus grands artistes de l'Italie.

A son retour en Angleterre, mistriss Billington, initiée à tous les secrets de l'art sur la terre classique de la musique, était dans toute la force et toute la maturité du talent.

Les directions de *Drury-Lane* et de *Covent-Garden* se disputèrent l'honneur de la posséder et lui offrirent des sommes fabuleuses. La célèbre cantatrice hésita quelque temps; mais les sollicitations dont elle était l'objet devenant chaque jour plus pressantes, elle crut trouver le moyen de satisfaire les deux impresarii en chantant alternativement sur les deux théâtres. Dès son apparition, elle souleva un véritable fanatisme, et les rôles les plus importants du répertoire moderne mirent en relief toutes les ressources d'un talent perfectionné à l'école des grands maîtres italiens, et qui se prêtait avec flexibilité aux plus étonnantes métamorphoses.

C'est surtout dans l'*Artaxerce*, du docteur Arne, qu'elle excita un enthousiasme passionné. Ici l'amour-propre national était en jeu, car il s'agissait d'une œuvre indigène; et la célèbre cantatrice dut à cette circonstance, autant qu'à son mérite personnel, le prodigieux succès qu'elle obtint, succès peut-être inouï dans les fastes de la scène anglaise.

Le docteur Arne, dont nous avons déjà parlé, est sans contredit le compositeur le plus distingué qu'ait produit l'Angleterre dans la seconde moitié du dernier siècle. Cependant ses ouvrages ne brillent ni par l'invention, ni par l'originalité, ni par l'abondance des mélodies; son style élégant et pur offre peu de ces beautés qui éblouissent et passionnent. Ce qui n'a point empêché le dilettantisme britannique de l'opposer à Haendel; prétention ridicule, et que celui-là même qui en était l'objet n'a pas dû prendre au sérieux. — Outre un assez grand nombre de mélodies et de pièces fugitives, Arne a composé des oratorios et quelques opéras, loués d'abord outre mesure et aujourd'hui à peu près oubliés. C'est en grande partie à mistriss Billington que le

docteur Arne a dû ses succès éphémères. Grâce à l'éminente cantatrice, l'apparition d'*Artaxerce* fut un événement. Qu'est devenu *Artaxerce*? Ce que deviennent les œuvres où manquent l'inspiration, le feu créateur.

En 1800, une cantatrice dont nous avons esquissé le portrait, la Banti, arriva à Londres à la suite d'une longue série d'ovations obtenues sur toutes les scènes italiennes. Elle fit son début dans la *Mérope* de Nasolini; mistriss Billington joua le rôle de Mérope. La réunion de ces deux talents excita un immense intérêt. La Banti possédait une méthode admirable et la plus riche vocalisation. Mistriss Billington joignait à ces avantages un vif sentiment dramatique, une physionomie expressive, une ravissante beauté. On peut croire qu'elle eut bientôt éclipsé sa jeune rivale.

L'arrivée à Londres de madame Mara, en 1802, donna lieu à une lutte encore plus intéressante. Cette fois les deux grandes cantatrices entrèrent dans la lice sans animosité, sans aigreur; leur réconciliation était complète. Pendant quinze représentations, le public se pressa avec la même affluence au théâtre de Covent-Garden; mais il ne put décider laquelle des deux avait remporté la victoire.

La réputation de mistriss Billington grandissait chaque jour; tous les théâtres, toutes les sociétés chantantes sollicitaient le concours de son talent, et pendant six années consécutives, elle parut à l'Opéra Italien, au Concert du Roi, à celu d'Hanover Square, et dans une foule de concerts particuliers. Partout applaudie, partout fêtée, elle pouvait se promettre encore une longue et glorieuse carrière.

Mais sa nature rêveuse et mélancolique ne lui permettait pas, comme à tant d'autres, de savourer les jouissances de la popularité. Souvent, au milieu des plus magnifiques ovations, son front se courbait sous le poids d'une pensée amère. Sa santé s'affaiblissait visiblement, elle sentait que

ses forces étaient à bout. Elle jugea donc à propos, en 1809 de renoncer définitivement à la carrière des arts. Ses adieux au public furent signalés par un acte éclatant de bienfaisance. Elle donna, au profit des indigents de Whitehall, un concert dont la recette atteignit un chiffre vraiment fabuleux.

Quoiqu'elle fût d'une excessive prodigalité, mistriss Billington possédait encore, en quittant le théâtre, une belle fortune, dont une partie fut consacrée à l'acquisition d'un superbe domaine situé aux environs de Naples. C'est dans cette retraite qu'elle mourut en 1818.

Peu de cantatrices ont laissé un plus grand nom dans les fastes de la musique. Vivante, ses compatriotes lui ont prodigué des éloges d'admiration que l'Europe entière a sanctionnés, et le vide immense que sa mort a laissé sur la scène britannique n'a pu être rempli depuis près de quarante ans.

XVI

M^me GRASSINI.

Il y a quatre ans, une cantatrice qui avait depuis longtemps disparu de la scène, s'éteignait obscurément dans un âge avancé. La plupart des journaux se bornaient à cette simple mention : « Madame Grassini, dont la carrière ne fut pas sans éclat, vient de mourir dans sa maison de campagne à quelques lieues de Paris. » Cette phraséologie banale fut à peu près la seule oraison funèbre de l'éminente artiste dont le mérite et les succès avaient si fortement éveillé l'attention à la fin du dernier siècle et au commencement du siècle actuel. A part une ou deux exceptions, la presse ne lui accorda même pas les honneurs de l'article nécrologique, qu'elle ne refuse point aux plus chétives notabilités du boulevard.

Nous essaierons de réparer cet oubli. A l'aide des recherches auxquelles nous nous sommes livrés et des renseignements mis à notre disposition, nous espérons être en mesure d'offrir à nos lecteurs une appréciation complète du talent d'une cantatrice tout à fait digne de nos sympathies, en ce

sens surtout qu'elle a préparé les voies où sont entrés décidément les artistes lyriques modernes.

Madame Grassini (Joséphine) est née à Venise en 1775. Elle révéla de bonne heure les facultés les plus heureuses; mais sa famille, qui se trouvait dans un état voisin de l'indigence, ne put subvenir aux frais de son éducation, et elle eût sans doute végété toujours dans une condition vulgaire, si une circonstance imprévue ne lui avait tout à coup fait entrevoir de nouveaux horizons.

L'Italie possédait alors une aristocratie riche et puissante qui aimait et protégeait les beaux arts. Ces grands seigneurs rivalisaient de zèle et de prodigue munificence pour imprimer à la musique dramatique une vive et féconde impulsion. Parmi eux se distinguait le général de Belgiojoso, qui a laissé dans les fastes militaires de l'Italie d'ineffaçables souvenirs. Il vit Joséphine, qui entrait à peine dans sa quatorzième année, fut émerveillé de ses dispositions pour la musique, et se chargea de son éducation.

Le Conservatoire de Milan était à cette époque dans toute sa splendeur; cette institution possédait de grands maîtres, autour desquels se groupait une jeunesse ardente et passionnée. Dans ces cœurs tout était foi et enthousiasme. La protégée du général Belgiojoso prit rang parmi les élèves les plus distingués du Conservatoire. Son intelligence se familiarisa rapidement avec les préceptes les plus arides de l'art. Elle avait d'ailleurs ce sentiment exquis, ces facultés supérieures que ne sauraient donner les études les plus profondes, ni les maîtres les plus habiles.

Sa voix, contralto vigoureux et puissant, était d'une grande étendue dans les sons élevés; expressive et sympathique, elle se prêtait sans effort à toutes les nuances du chant expressif et passionné, et dans les morceaux légers, vifs et piquants, elle déployait un *brio*, un mordant et une souplesse remar-

quables. Jamais cantatrice n'a possédé peut-être un talent plus flexible et des ressources de vocalisation plus variées.

Ces avantages se révélèrent avec éclat sur la scène de la Scala, où madame Grassini fit ses premiers débuts en 1794. Elle y chanta avec Marchesi et le ténor Lazzarini dans *Artaserse*, de Zingarelli, et *Demofonte*, de Portogallo. Dès ce moment elle marqua sa place parmi les plus grandes cantatrices de l'Italie, et, chose rare dans un pays où les connaisseurs ont le droit d'être difficiles, personne ne contesta sa supériorité.

Plusieurs impresarii lui firent les offres les plus magnifiques, et ses excursions dans les principales villes de la Péninsule ne furent qu'une série d'ovations. Mais toutes ses sympathies étaient pour le dilettantisme milanais qui l'avait si chaleureusement applaudie dès ses premiers pas dans la carrière. Sa réapparition à la Scala pendant la saison du carnaval de 1796 souleva un véritable fanatisme. Un ouvrage assez médiocre, malgré quelques beautés de détail, *Giulietto et Romeo*, de Zingarelli, lui dut la vogue immense dont il jouit pendant quelques années.

En 1797, ses succès à la Fenice de Venise n'eurent pas moins de retentissement. Chargée du rôle d'*Orazio* dans l'opéra de Cimarosa, elle fit merveilleusement ressortir les traits, les nuances, les poétiques inspirations de cette musique tour à tour spirituelle, gracieuse et passionnée. Chose rare à cette époque, elle conquit tous les suffrages sans tours de force, sans fioritures exagérées, par la seule magie d'une expression toujours juste, d'un style constamment approprié aux situations dramatiques.

M^{me} Grassini était à Milan quand le vainqueur de Marengo se rendit dans cette ville. Cette voix ravissante produisit sur lui une sensation si vive, qu'il fit immédiatement proposer à la jeune cantatrice de venir à Paris. Elle se rendit aux vœux

du premier consul, et n'eut pas à se repentir de son obéissance.

Dès les premiers temps de son séjour dans notre capitale, madame Grassini se lia intimement avec Garat, dont les conseils exercèrent une assez grande influence sur les progrès de son talent.

Garat était depuis trente ans le chanteur privilégié des salons. Aucun des virtuoses italiens qui s'étaient fait entendre dans les concerts spirituels n'avait pu éclipser ni même balancer sa réputation. La nature l'avait doué d'une organisation musicale toute particulière; il ne possédait pas précisément ce qu'on appelle une très-belle voix, mais les cordes de la sienne étaient si flexibles, ses inflexions si bien variées et ménagées avec tant de méthode et de goût, que ses auditeurs étaient sous le charme en l'écoutant. Il chantait avec une égale supériorité la musique italienne, allemande et française. On n'a point oublié les concerts du théâtre Feydeau, dont il fut pendant quelques années le principal ornement.

Il ne négligeait, du reste, aucune précaution pour maintenir sa voix dans toute sa pureté. Naturellement sobre, il se privait de tout aliment trop substantiel et de toute boisson irritante. Lorsqu'il devait chanter le soir, il ne prenait pour toute nourriture qu'un œuf frais sans cuisson, et se condamnait à un mutisme absolu. Mais il faisait payer cher par ses manies le plaisir de l'entendre; il prétendait que les tapis, les rideaux paralysaient les sons de sa voix; et, pour le mettre à son aise, il fallait presque démeubler le salon. On se prêtait à ce caprice, car le dédommagement ne se faisait pas attendre.

Garat joignait à son organe inimitable le talent du professeur. Personne ne posséda jamais à un plus haut degré l'art de rendre attrayants les préceptes les plus arides et de les

mettre à la portée de tous. Madame Grassini, dont l'intelligence toujours en éveil aspirait avec ardeur à de nouveaux progrès, s'assimila promptement ce qu'il y avait de juste, de rationnel, de fécond dans la méthode de ce grand maître.

A partir de son arrivée à Paris, son talent, échauffé au contact d'une civilisation plus avancée et de nombreux modèles réunis sur un seul point, entra dans une phase plus large et plus brillante. D'ailleurs, tout obéissait à l'influence attractive du génie de Napoléon; tout se régénérait autour de lui; l'industrie, les sciences, les arts subissaient une heureuse transformation. La musique retrouvait des auditeurs intelligents et sympathiques. Les théâtres, les salles de concert regorgeaient de spectateurs. — Madame Grassini était appelée à jouer un rôle important dans ces fêtes et ces féeriques splendeurs qui marquèrent la période du consulat et de l'empire.

Peu de temps après son arrivée à Paris, madame Grassini se fit entendre, le 22 juillet 1800, à la grande fête nationale qui eut lieu au Champ-de-Mars. Cette solennité, une des plus magnifiques dont on ait gardé le souvenir, et constamment favorisée par un temps admirable, réunissait tout ce qui peut charmer les yeux et séduire l'imagination. Les guerriers de Marengo étaient là, avec leurs visages brunis, leurs traits fortement caractérisés, leurs casques étincelants au soleil, et au milieu d'eux rayonnait de tout le prestige de sa jeune popularité le héros dont la voix puissante et le magique regard les avaient si souvent conduits à la victoire. Cette fête, d'un caractère vraiment grandiose, dut à la musique une grande partie de son éclat. Un orchestre composé de huit cents musiciens exécuta avec une merveilleuse précision des airs militaires que Gossec avait composés pour la circonstance. Les grands artistes de l'époque rivalisèrent de talent et de zèle. Jamais Lays ne déploya à un plus haut

degré les ressources de son étonnante vocalisation, les élans de son âme sympathique. A côté de ce chanteur d'une désespérante perfection, madame Grassini sut exciter l'attention générale et soulever de chaleureux applaudissements.

Elle donna bientôt après deux concerts à l'Académie de Musique. L'élite du monde élégant et les étrangers de distinction s'empressèrent de venir l'entendre. L'affluence des spectateurs fut surtout prodigieuse à la seconde soirée; malgré une chaleur tropicale, la salle fut complétement envahie longtemps avant l'heure de la représentation. C'était un véritable fanatisme, que justifiaient, du reste, les plus éminentes qualités. Sa voix, du timbre le plus flatteur, d'une étendue et d'une pureté des plus remarquables, l'aisance avec laquelle elle se jouait des plus grandes difficultés, sa belle manière de phraser et son chant expressif révélaient une cantatrice formée à l'école des grands maitres.

Le talent de madame Grassini semblait l'appeler à prendre un rang parmi les célébrités d'une de nos scènes lyriques. Malheureusement elle connaissait trop peu notre langue et sa prononciation était trop défectueuse pour qu'il lui fût possible d'aborder l'Opéra français. D'un autre côté, le Théâtre Italien de Paris ne jouait point d'ouvrages sérieux de nature à mettre en relief l'éclat, la beauté, l'élévation de son style.

Dans ces circonstances, elle quitta Paris, après avoir reçu de Napoléon de magnifiques présents, et se dirigea vers l'Allemagne. Elle fit un séjour de peu de durée à Berlin, et de là elle se rendit à Londres en 1802. Un engagement de six mois lui était offert dans cette capitale, aux appointements de 3,000 livres sterling. Les deux années qu'elle y passa furent marquées par d'éclatantes ovations.

Cependant de graves événements politiques s'étaient accomplis pendant son absence. Un Empire, fondé sur le génie

et sur la gloire, avait mis un terme à de trop longues agitations et replacé la France dans des conditions de prospérité. Napoléon regardait les beaux-arts comme le couronnement de l'édifice de la régénération sociale. La musique devint une de ses plus vives préoccupations, et tout ce que l'Italie possédait de voix ravissantes fut appelé à concourir aux fêtes et aux représentations dramatiques de la cour. Des noms comme ceux de Crescentini, Tacchinardi, Crivelli, Brizzi, prouvent avec quel discernement supérieur Napoléon avait choisi les artistes de sa musique particulière. La plupart de ces chanteurs éminents étaient liés par des engagements d'une assez longue durée envers des souverains étrangers; mais l'Empereur, à qui rien ne résistait, avait facilement triomphé de cet obstacle, et ils avaient été enlevés d'une façon expéditive et toute militaire aux cours de Dresde, de Vienne et de Munich.

Madame Grassini fut spécialement attachée au théâtre et aux concerts de la cour de France, avec des appointements de 36,000 francs, non compris 15,000 francs de gratifications, somme très-importante à cette époque. — Plusieurs partitions furent composées expressément pour elle. Parmi les rôles qu'elle chanta aux Tuileries et à Saint-Cloud, nous citerons notamment celui de *Didone*, dont Ferdinando Paër avait fait la musique. On peut dire que c'est à madame Grassini que le compositeur dut le succès d'un ouvrage qui ne se distingue ni par la nouveauté des motifs ni par le charme des inspirations mélodiques.

Elle ne montra pas moins de supériorité dans les œuvres de l'ancien répertoire. Dans l'*Œdipe* de Sacchini, l'expression dramatique et l'exquise pureté de son chant révélaient une cantatrice profondément initiée aux grandes traditions du dernier siècle, traditions qu'on n'a point retrouvées depuis.

Madame Grassini apportait dans le monde une gaieté charmante et des manières sans prétentions. Exempte de tout sentiment d'envie, elle était toujours prête à obliger des artistes, dont la vocation véritable serait restée peut-être toujours ignorée, qui ont grandi sous son égide, et lui ont dû leur position.

L'anecdote suivante, que nous avons lue en feuilletant la collection du *Cabinet de Lecture* de 1833, pourra donner la mesure de la bienveillance de son caractère :

« Un jour madame Grassini voit arriver chez elle une jeune personne fort jolie et d'une physionomie très-spirituelle, qui vient lui demander sa protection. La jeune personne sort du Conservatoire, elle joue du piano, elle est impatiente de se produire, elle offre à madame Grassini de lui donner un échantillon de son talent.

— Ma chère amie, répondit la cantatrice avec son affabilité ordinaire, je vous aime déjà, et je serais heureuse de vous être utile. Mais n'ayant jamais touché du piano, il me serait impossible d'apprécier votre exécution ; chantez-vous quelquefois ?

— Bien rarement, madame.

— Le chant vous plaît-il ?

— Beaucoup.

— Émettez-vous le son avec facilité ?

— Avec une facilité extrême, et je vous avoue, madame, que je ne trouve pas qu'il y ait un grand mérite à bien chanter, tant la chose me paraît naturelle.

» Madame Grassini regarda la jeune fille avec attention, un sourire ironique effleura ses lèvres, puis elle reprit d'un ton sec :

— Vous parlez bien légèrement, mademoiselle, d'un art qui exige les études les plus profondes, et dont les grands

maîtres eux-mêmes désespèrent de s'approprier jamais tous les secrets.

— Je n'ai point eu l'intention de vous blesser, madame ; tout ce que j'ai voulu dire, c'est que je retiens très-aisément les morceaux que j'ai entendus une fois.

— Ah! vraiment? Eh bien! voyons si vous retiendrez celui-ci.

» Et madame Grassini se mit a chanter un air du *Matrimonio segreto*, avec le *brio*, le charme et l'expression qu'elle mettait toujours dans l'exécution des œuvres de Cimarosa. A peine eut-elle fini, que la jeune personne s'empara du morceau et l'exécuta avec une justesse irréprochable, sans omettre aucune des fioritures dont la mélodie était ornée.

» La célèbre cantatrice était au comble de l'étonnement. Elle renouvela jusqu'à trois fois l'expérience. Trois morceaux de plus en plus difficiles furent chantés successivement, et répétés par la jeune fille avec une assurance et une souplesse de vocalisation peu communes.

» Dans un élan d'admiration, madame Grassini embrassa à plusieurs reprises la jeune personne :

— Laissez votre piano, lui dit-elle ; votre place est marquée sur une de nos scènes lyriques ; vous devez y briller au premier rang.

» Celle à qui s'adressaient ces paroles prophétiques était mademoiselle Agathe Ducamel, qui devint, quelques années après, sous le nom de madame Gavaudan, une des illustrations de l'Opéra-Comique, et conserva une éternelle reconnaissance à la célèbre cantatrice qui lui avait révélé sa véritable vocation. »

Les événements qui renversèrent le trône impérial enlevèrent à madame Grassini la belle position qu'elle occupait à la cour de France. Elle retourna en Italie, et les concerts qu'elle donna à Milan en 1817 lui valurent de nouveaux

triomphes. Mais elle était douée d'une qualité assez rare chez les artistes, le bon sens, et elle comprit que l'heure de sa retraite avait sonné.

Paris, où s'étaient écoulées les plus belles années de sa carrière, avait toujours pour elle un irrésistible attrait. Elle choisit dans les environs de la capitale une charmante solitude. C'est là que s'est éteinte, il y a quatre ans, une des plus admirables cantatrices dont l'Italie puisse s'enorgueillir. Intelligence éminemment progressive, madame Grassini sut rajeunir l'ancienne école de chant. Malheureusement elle quitta la scène au moment où Rossini brillait à l'horizon. Quel bonheur pour l'illustre maestro si elle avait pu concourir aux développements de la nouvelle école fondée par son génie !

XVII

M^{me} CATALANI.

Peu de cantatrices ont joui d'une renommée aussi brillante que madame Catalani. La fortune a rarement semé la carrière d'un artiste d'autant de faveurs que la sienne. Les cours du Nord se sont disputé sa possession, de grandes puissances l'ont admise dans leur familiarité, une pluie d'or est tombée sur ses pas. Tous ces succès, tous ces hommages sont-ils bien mérités? Madame Catalani brillait-elle par un de ces talents exceptionnels qui mettent un artiste à l'abri des sévérités de la critique impartiale, celle qui plane au-dessus de la sphère des passions contemporaines ? Quelle est sa véritable place dans le domaine de la musique dramatique? Ce sont là des questions délicates, que nous ne traiterons pas à la légère, et dont la solution ressortira de l'examen des faits.

Il existe peu de documents exacts sur madame Catalani; les meilleurs se trouvent dans la *Biographie des Musiciens*, de Choron et Fayolle, dans celle de Fétis, et dans le *Diction-*

naire de la Conversation. Aussi serons-nous forcés de puiser largement dans ces ouvrages, qui ne sont pas à refaire.

Madame Catalani (Angélique) est née à Venise, en 1785. Très-jeune encore elle entra dans un couvent à Sinigaglia, où on l'avait admise à cause de ses dispositions musicales et de sa belle voix. Elle chantait aux offices, et le monastère se chargeait de son entretien et de son éducation. Sa vie s'écoulait obscure et ignorée dans la solitude du cloître, et rien ne lui présageait une autre destinée, quand tout à coup une circonstance vint lui ouvrir la carrière dramatique.

Caros, directeur du théâtre de la Fenice, à Venise, était dans la plus fâcheuse situation où puisse se trouver un impresario. Il venait d'ouvrir son spectacle pour le carnaval avec un éclatant succès, quand une mort imprévue vint lui enlever la prima donna qui formait le principal attrait des représentations. Il lui était impossible de la remplacer immédiatement; car toutes les cantatrices qui briguaient sa succession n'avaient à faire valoir qu'une déplorable médiocrité. Caros se voyait donc forcé de fermer le théâtre, ce qui lui faisait perdre le fruit de tous ses sacrifices et le ruinait complétement. Dans cette extrémité, Zamboni, copiste de la Fenice, offrit au directeur dans l'embarras un moyen de salut ; il lui dit qu'il connaissait une jeune personne qui donnait les plus belles espérances, et dont la voix lui assurerait une longue série de fructueuses représentations, si l'on parvenait à la faire passer du couvent à la scène. Caros et Zamboni partirent pour Sinigaglia, entendirent la virtuose à l'église, et revinrent émerveillés de leur découverte. Ils avaient trouvé une mine féconde de succès.

Des négociations furent immédiatement entamées; des offres magnifiques furent faites au père de la jeune personne, ancien orfévre, qui jouait du cor au théâtre. Ces démarches eurent le résultat qu'on attendait : la jeune musicienne

quitta le couvent, et, sans transition, aborda la scène lyrique.

Marchesi, qui chantait alors à Venise et restait dans l'inaction faute d'une prima donna capable de le seconder, se chargea de l'éducation de la débutante, lui apprit deux rôles et parut avec elle dans la *Lodoïska* de Mayer. La beauté de son organe, la hardiesse de son intonation, firent excuser son inexpérience dans l'art du chant. Elle eut un succès de vogue.

L'année suivante, madame Catalani fut engagée à Venise, où l'élite de l'aristocratie et du dilettantisme lui prodigua les témoignages d'une admiration passionnée; elle partit ensuite pour Lisbonne, où les mêmes triomphes l'attendaient.

Les organes de la presse avaient déjà fait retentir son nom dans toute l'Europe, quand elle vint à Paris, en 1806. Sous l'influence d'un puissant génie, les arts brillaient d'un nouvel éclat, et la musique italienne retrouvait des auditeurs intelligents et sympathiques.

Dès son arrivée dans la capitale, madame Catalani fut invitée à chanter dans deux concerts qui eurent lieu à Saint-Cloud, le 4 et le 11 mai 1806. Tous les musiciens distingués qui arrivaient à Paris étaient priés de se faire entendre aux concerts de l'Empereur, sous la condition expresse qu'ils voudraient bien accepter en argent une récompense honorable et proportionnée à leur mérite. Les virtuoses, les femmes surtout, refusaient toujours cette somme, dans l'espérance qu'on la remplacerait par quelque bijou, la valeur en eût-elle été bien moindre. Un cadeau de Napoléon était l'objet de leurs vœux les plus ardents. Madame Catalani n'obtint pas cette faveur, son talent lui valut des avantages considérables : 5,000 francs comptant, une pension de 1,200 francs, et la disposition gratuite de la salle de l'Opéra pour deux concerts dont la recette atteignit le chiffre de 49,000 francs, telle est la magnifique récompense que

l'Empereur offrit à madame Catalani pour avoir chanté deux fois à la cour de Saint-Cloud.

En 1815, on lui confia le privilége du Théâtre-Italien de Paris, et c'est sans contredit une des plus malencontreuses idées qu'ait eues le gouvernement de cette époque. Nous ne serons que justes en affirmant que sa gestion fut déplorable. Alliant à un orgueil excessif une complète inexpérience administrative, madame Catalani n'aimait à s'entourer que de sujets médiocres, d'artistes à bon marché, convaincue que le prestige de son talent suffisait pour soutenir la vogue et la popularité de notre scène italienne. En même temps, elle réduisit à la plus simple expression les appointements des symphonistes. Ces mesures inintelligentes, ces économies mal entendues amenèrent promptement la ruine du théâtre.

Elle quitta Paris, où son talent n'exerçait plus d'influence, et se rendit en Angleterre, où elle trouva des admirateurs passionnés. Le public parisien était fatigué des airs de bravoure écrits pour madame Catalani par des compositeurs obscurs qu'elle tenait à sa solde; ce genre réussit complétement chez les Anglais, et la célèbre cantatrice fit à Londres une grande fortune, que des voyages en Russie, en Prusse et en Suède augmentèrent encore.

De retour à Paris en 1825, elle se fit entendre dans la salle Cléry, et n'eut aucun succès. Le prestige s'était évanoui; des cantatrices dramatiques de la plus haute portée brillaient alors au Théâtre-Italien de Paris; mesdames Mainvielle Foder et Pasta étaient à l'apogée de leur gloire.

La voix de madame Catalani n'était pas fortement sonore et telle qu'on la trouve le plus souvent dans les organes italiens; elle n'avait pas non plus ce timbre argentin qui distingue les gosiers allemands; c'était un mélange piquant de ces deux natures d'instruments. Celui de madame Catalani n'était point classique, et les effets qu'elle sut en obtenir

n'étaient pas exempts de cette irrégularité qu'on remarquait dans l'ensemble de sa manière d'être, soit au physique, soit au moral. Cependant ce qu'il y avait d'imparfait dans sa voix, au milieu de qualités du plus grand prix, ne semblait étonner l'oreille que pour mieux la charmer : à peine ses lèvres s'entr'ouvraient-elles, que le son en sortait dans sa pureté et dans sa force naturelles.

On pouvait s'apercevoir quelquefois que madame Catalani n'avait pas assez profondément étudié la théorie de son art ; mais abstraction faite de la science et à ne compter dans son talent que ce qui lui venait de la nature, l'on est forcé d'avouer que dans le genre naïf et doux, c'est-à-dire dans l'expression de la musique vraie et seulement assujettie aux lois du goût, elle a eu peu de rivales.

Madame Catalani était d'une taille au-dessus de la moyenne ; sa figure était belle et gracieuse ; c'est elle qui mit à la mode les variations ; elle chanta celles que Rode avait écrites pour le violon ; elle en composa sur l'air de Paisiello, *Nel cor piu non mi sento*, et sur le petit chœur de *la Flûte enchantée*, *O dolce concento*. Tel était son répertoire favori, qu'elle chantait sans cesse, en y ajoutant des airs de ténor, et même des airs de basse.

Madame Catalani est morte dans un âge avancé. Mariée depuis plus de trente ans à M. de Vallabrègue, ancien militaire, elle a joui constamment de la plus juste considération comme épouse et comme mère.

XVIII

M^{me} MAINVIELLE FODOR.

Quelle irrésistible fascination exerce la voix humaine quand elle a été douée par la nature d'un charme sympathique, et qu'elle est assouplie, perfectionnée par le travail! Les artistes qui possèdent le merveilleux privilége d'émouvoir, de passionner par la magie des sons et par la vive expression des sentiments, sont vraiment rois dans le domaine de la musique. Mais cette royauté n'est souvent qu'éphémère, et il n'est pas rare de voir s'évanouir tout à coup le prestige qui entourait de hautes renommées. Il n'y a rien de plus fragile que la voix. Les affections morales, les variations atmosphériques, et parfois les accidents les plus légers, la modifient, la dénaturent, en voilent l'éclat, en altèrent la pureté, en détruisent les qualités les plus remarquables. Ces symptômes de décadence ne peuvent longtemps échapper à l'attention de la presse et du public ; on s'interroge, on s'inquiète, on murmure. L'artiste, qui voit la froideur succéder à l'enthousiasme, redouble d'efforts pour retrouver ses facultés, mais ces efforts même ne font que

constater son impuissance. Adieu les ovations, les joies enivrantes de la popularité! Bientôt il ne peut plus se dissimuler que le mal est incurable, et, encore dans toute la force de l'âge, dans toute la vigueur de l'intelligence, il éprouve le tourment de survivre à sa réputation.

Ceci est l'histoire de beaucoup d'artistes, et notamment de madame Mainvielle Fodor, qui fait l'objet de cette étude.

Qui donc a obtenu de plus éclatants succès que cette cantatrice, qui s'est signalé par de plus heureuses créations, qui a déployé une plus vive intelligence, qui a possédé une voix plus belle? Il y avait là tous les éléments d'un magnifique avenir. Pourquoi faut-il que des circonstances fatales, inexplicables, aient détruit tout à coup une si merveilleuse organisation!

Esquissons les diverses phases de cette carrière brillante, mais trop tôt terminée.

Madame Mainvielle Fodor est née à Paris en 1793. Son père, Joseph Fodor, violoniste distingué, était l'aîné des trois fils d'un officier hongrois qui s'était retiré à Venlo, dans les Pays-Bas. Les deux autres, Antoine et Charles Fodor, se sont fait aussi un nom comme pianistes. L'un se fixa à Amsterdam, où il dirigea longtemps les concerts de la fameuse société de Félix Méritis; le plus jeune fut enlevé aux arts par une mort prématurée.

Joseph Fodor vint à Paris en 1787, et s'y fit entendre plusieurs fois au Concert spirituel. Il y passa les premières années de la révolution, et n'en partit qu'en 1794, avec sa femme et sa fille encore au berceau, pour aller à Saint-Pétersbourg. C'est ce qui a fait supposer que madame Mainvielle Fodor est née sur les bords de la Neva.

Musicienne dès son enfance, la jeune virtuose fit applaudir son talent sur le piano et la harpe à l'âge de onze ans, dans les concerts publics donnés par son père. Trois ans

plus tard, elle s'essaya comme cantatrice, et les encouragements qu'elle reçut lui présagèrent des triomphes plus certains. Attachée au Théâtre-Impérial de Saint-Pétersbourg, mademoiselle Fodor y débuta en 1810 dans l'opéra des *Cantatrice Villane*, qui eut soixante représentations. A cette époque, elle épousa M. Mainvielle, qui, après avoir obtenu des succès sur la scène française à Paris, jouait à Saint-Pétersbourg les premiers emplois comiques et tragiques.

L'empereur Alexandre ayant réformé ses comédiens étrangers par suite des désastres de 1812, madame Mainvielle-Fodor fut appelée à la cour de Suède et à celle de Danemark. De là elle se rendit à Paris, débuta au théâtre Feydeau le 9 août 1814, et y chanta successivement, avec un égal succès, dans *la Fausse Magie*, *le Concert interrompu*, *Jean de Paris*, *le Calife de Bagdad*, *la Belle Arsène*, *Zémire et Azor*. Cependant les juges compétents mêlèrent à des éloges mérités des critiques dont il était difficile de contester la justesse. Par suite de son long séjour dans la capitale de la Russie, elle parlait assez mal le français, et son accentuation n'avait pas toute la netteté désirable. Sa voix étendue et sonore était encore d'une lourdeur et d'une monotonie qui accusaient une éducation musicale un peu négligée. Elle s'efforça de faire disparaître ces imperfections avec un zèle qui lui valut de la part du public un redoublement de sympathies.

Malgré les témoignages flatteurs dont elle se voyait l'objet, madame Fodor sentait bien qu'au théâtre Feydeau elle n'était point dans sa véritable sphère. Cantatrice d'expression, son talent avait plus d'énergie que de légèreté, et elle était plutôt faite pour aborder les larges mélodies du grand opéra que les ariettes de l'opéra comique. Les conseils de Paër, qui lui témoignait beaucoup d'intérêt, la déterminèrent à donner à ses études une direction plus en harmonie avec ses facultés.

Son talent ayant été jugé indispensable à l'Opéra-Italien,

où la mort de madame Barilli laissait vacant, depuis plusieurs mois, l'emploi de prima donna, madame Fodor fut engagée à ce théâtre. Elle ne craignit pas d'y paraître, le 16 novembre 1814, dans *la Griselda*, rôle favori de la cantatrice qu'elle remplaçait, et elle y rallia tous les suffrages, ainsi que dans *le Nozze di Figaro*, *la Penelope*, etc.

En 1816, elle passa de l'Odéon au théâtre Favart, dont madame Catalani-Valabrègue venait d'obtenir la direction, et y resta aussi peu de temps que Garcia, Crivelli et autres artistes distingués, qui furent forcés de se retirer pour faire place aux mannequins que M. Valabrègue groupait à dessein autour de sa femme. Madame Fodor, abreuvée de dégoût, acheta sa liberté au bout de trois mois en payant 14,000 fr. de dédit, et se rendit en Angleterre, où elle chanta jusqu'en décembre 1818, époque où elle fut appelée au grand théâtre de *la Fenice* à Venise. Elle y débuta dans le rôle d'*Elisabetta*, opéra de Carafa, qu'elle joua trente-huit fois de suite. Elle y fut couronnée, et l'on frappa en son honneur la grande médaille d'or, prix qui jusqu'alors n'avait été décerné qu'au seul Marchesi.

Pour entendre madame Fodor dans l'opéra buffa, un théâtre fut ouvert aux frais des abonnés; elle y joua Rosine dans *le Barbiere* de Rossini, *la Capriciosa Corretta* de Martini, et obtint une autre couronne et de nouveaux honneurs.

Madame Fodor revint à Paris en mai 1819. Ses succès en Italie avaient eu un immense retentissement, et son apparition sur le Théâtre-Italien fit une sensation profonde. Un travail assidu et la fréquentation des grands maîtres de l'école italienne avaient développé son goût, perfectionné sa méthode, et donné à son organe un charme, un moelleux, une souplesse, que ses débuts n'avaient pu faire pressentir. D'ailleurs l'époque était éminemment favorable à l'essor des

talents, à l'expansion des supériorités de tout genre. La Restauration entrait décidément dans sa période de prospérité. Le goût des arts se ranimait dans les classes supérieures; nos théâtres lyriques redevenaient le rendez-vous du monde élégant. Le génie de Rossini venait d'acquérir chez nous droit de cité et soulevait un véritable fanatisme.

Devenue une des colonnes du Théâtre-Italien, madame Fodor chanta successivement dans *Il Barbiere*, dans *l'Agnese* de Paër, *Il Matrimonio segreto*, *la Gazza ladra*, etc. Mais, malgré l'admiration qu'elle ne cessa d'y exciter, on peut dire qu'elle ne se montra que de profil à ses compatriotes. L'administration, par un préjugé absurde, dont elle s'est affranchie depuis, ne voulait pas alors qu'on jouât au Théâtre-Italien des *opera seria*, dans la crainte d'empiéter sur les prérogatives de l'Académie royale de Musique. Ce ne fut qu'à l'expiration de l'engagement de madame Fodor, et la veille de son départ pour Naples, qu'il lui fut permis de jouer une seule fois l'*Elisabetta* de Rossini. Cette représentation fut un éclair qui fit sentir aux Parisiens tout ce qu'ils avaient à envier à l'Italie et à l'Allemagne; les dilettantes qui purent y assister gardent le souvenir de l'impression que cette cantatrice produisit dans un rôle si difficile, et surtout dans le duo *Quell' alma perfida*, et l'on put juger de l'énergie qu'elle savait déployer quand elle était inspirée par les accents de la tragédie lyrique.

Madame Fodor était alors dans toute la maturité de son talent. Nous allons l'apprécier dans ses créations les plus importantes.

Tragédienne lyrique de haute portée, madame Mainvielle-Fodor excellait également dans le genre bouffe. On peut affirmer, sans crainte d'être démenti, que plusieurs chefs-d'œuvre de Rossini n'ont obtenu en France un véritable succès qu'à partir du moment où elle s'est faite leur inter-

prète. Lors de son apparition sur le Théâtre-Italien, *il Barbiere* avait été froidement accueilli. Madame Ronzi de Begnis n'avait su faire ressortir ni les traits piquants ni les étincelantes mélodies de cet ouvrage ; madame Fodor sut lui donner un cachet à part, une nouvelle physionomie. Elle ne fut pas moins heureuse dans la *Gazza Ladra*, qui, grâce à son intelligence supérieure, fut définitivement classée parmi les plus importantes créations du répertoire moderne.

La musique de Cimarosa convenait à son flexible talent tout aussi bien que celle de Rossini, et les habitués du Théâtre-Italien parlent encore avec le plus vif enthousiasme de sa première apparition dans *il Matrimonio segreto*.

Pour mettre le sceau à sa réputation, il ne manquait à madame Mainvielle-Fodor que l'assentiment des amateurs les plus difficiles de l'Europe, des Napolitains. Sa santé, d'ailleurs, nécessitait un changemment de climat. Ce fut au mois d'août 1822 qu'elle parut pour la première fois sur le théâtre de San-Carlo, dans le rôle de Desdemona d'*Otello*, et elle y excita un enthousiasme universel, qui dura jusqu'au jour de son départ, 28 août 1823. Cet enthousiasme était bien dû à l'artiste qui, dans *Semiramide*, dans *Zelmira*, et surtout dans les deux derniers actes d'*Otello*, sans gestes prétentieux, sans emphase dramatique, par les inflexions de sa voix, par la seule magie de l'expression musicale, faisait fondre en larmes tout son auditoire.

Pendant son séjour à Naples, elle créa vingt rôles divers, tant dans le genre sérieux que dans le semi-serio et le bouffe.

La patrie de Mozart et de Haydn, Vienne, posséda concurremment avec Naples la cantatrice française, et n'hésita pas à la nommer la *regina del canto*. A Naples comme à Vienne, des couronnes et des médailles furent décernées à la *prima delle prime donne*. L'Allemagne avait eu sa Mara, l'Angle-

terre sa Billington, l'Espagne sa Colbran, qui, tour à tour, avaient occupé le trône du chant sur la terre classique de la musique. La France dut à madame Mainvielle-Fodor de n'avoir plus à se plaindre d'une honteuse exclusion.

La voix de cette cantatrice était un don extraordinaire de la nature ; elle s'étendait depuis les cordes du contralto jusqu'aux sons les plus élevés du soprano ; c'est-à-dire depuis le *la* grave jusqu'à l'*ut*, et même au *ré* aigu, sans qu'on pût remarquer dans les tons et demi-tons qui composent ces deux octaves et demie la moindre faiblesse, la moindre lacune. Toutefois, c'était moins encore l'étendue et l'égalité de cette voix que sa qualité qui la rendaient admirable ; elle était à la fois vibrante et veloutée, forte et suave, énergique et légère, métallique et onctueuse ; elle était ce que les Italiens appellent *voce di came*, voix extrêmement rare, dont on trouve à peine cinq à six notes dans quelques contraltos.

Cet organe, d'abord dur et rebelle, semblait condamné à ne chanter que le grand opéra français ; il fallut que, passionnée pour la musique italienne, madame Fodor s'imposât la tâche d'en surmonter toutes les difficultés, et qu'après quelques années d'un travail extraordinaire, elle conquit, pour ainsi dire, un organe si souple, si bien dompté, que de ce moment elle n'eût plus d'autre objet d'étude que d'orner son goût, et qu'elle pût en toute sécurité hasarder les traits les plus hardis.

Elle réunissait tous les avantages du travail et de l'improvisation ; aussi jamais talent ne fut-il plus varié. Autant elle mettait de grâce, de candeur, de mélancolie en chantant la musique de Mozart, autant elle éblouissait par ses sons légers et brillants dans les roulades de Rossini. C'est elle qui la première fit entendre à Paris, dans *il Barbiere*, cette délicieuse manière de chanter à *mezza voce*, que d'autres can-

tatrices ont voulu imiter, sans y produire les mêmes effets.

Telle était madame Fodor en 1825, lorsque les pressantes sollicitations de M. le vicomte Sosthène de Larochefoucault, mais plus encore l'amour de la patrie, la déterminèrent à ne pas renouveler avec Barbaja un engagement très-lucratif pour Naples et Venise, et à revenir à Paris à des conditions bien moins avantageuses. Elle se montra, le 9 décembre, sur le Théâtre-Italien dans *Semiramide,* qu'elle avait jouée soixante fois à Vienne ; mais cette apparition fut la dernière. Une extinction de voix, qui lui survenait après avoir chanté un quart d'heure et qu'elle n'a éprouvée qu'à Paris, éloigna cette cantatrice et ne lui laissa que les regrets de n'avoir pu faire connaître aux Parisiens la partie la plus admirable de son talent, celle qui avait le plus contribué à sa grande réputation en Italie, en Allemagne, c'est-à-dire le genre *serio,* où elle se surpassait elle-même.

Cette soirée du 9 décembre 1825 a laissé parmi les anciens habitués du Théâtre-Italien des souvenirs ineffaçables. La réapparition de l'éminente cantatrice souleva de frénétiques applaudissements dans toutes les parties de la salle. Mais cet enthousiasme se changea bientôt en un douloureux étonnement. Un quart d'heure ne s'était pas écoulé depuis l'entrée de madame Fodor sur la scène, quand l'extinction de voix dont nous parlions tout à l'heure vint paralyser ses facultés. Pâle de terreur, les traits bouleversés, la malheureuse femme veut en vain lutter contre cette horrible situation. De sa poitrine oppressée, haletante, il ne sort plus que des sons inarticulés et sourds, sans force et sans expression. Le silence de la stupeur règne dans l'immense auditoire.

Les illustrations musicales de l'époque : Boieldieu, Cherubini, Lesueur sont là dans l'attitude d'une profonde tristesse. Choron surtout, cette nature expansive et généreuse, Choron, l'ami dévoué, l'admirateur fanatique de madame Fodor,

se livre à tous les transports du désespoir; il pleure, il se jette à genoux, il lève les mains au ciel, il demande à Dieu un miracle... Mais c'en est fait, ce merveilleux organe est frappé d'une affection incurable. A partir de la date funeste du 9 décembre, un vide immense se fait dans le monde des arts.

Ce déplorable accident donna matière à un procès aussi injuste qu'absurde, que madame Fodor eut à soutenir contre la liste civile, quoiqu'elle eût prévu et stipulé le cas de maladie, et quoiqu'elle eût vainement offert, au bout de deux mois, de rompre son engagement, et qu'elle ne fût restée à Paris que sur les instances de M. de Larochefoucault, qui espérait sans doute que son indisposition ne serait que passagère. Le directeur des beaux-arts et l'intendant de la maison du roi refusèrent de lui faire payer ses appointements, qui ne se seraient pas accumulés si on ne l'eût retenue en quelque sorte malgré elle. Forcée de recourir aux voies judiciaires, parce que la forme de son engagement lui en donnait le droit, elle allait être jugée par le tribunal de première instance, qui s'était déclaré compétent, lorsqu'un conflit élevé par l'administration fit porter l'affaire devant le conseil d'État; le débat, après s'être prolongé pendant quelques années, se termina par une transaction.

Cependant madame Fodor, qui se trouvait encore dans toute la force de l'âge et de l'intelligence, eut recours à tous les moyens possibles pour retrouver la puissance et le charme de sa voix. Elle espérait que le beau ciel de l'Italie exercerait quelque influence sur des facultés dont elle ne pouvait se résigner à croire la perte irréparable. Mais, après un séjour de plusieurs mois dans cette patrie du soleil, aucun symptôme d'amélioration ne se manifesta.

Dans plusieurs voyages que madame Fodor fit en France et en Angleterre, les médecins les plus habiles furent con-

sultés, et toutes leurs tentatives furent impuissantes. Après 1830, quelques journaux firent courir le bruit que madame Fodor, en possession de ses moyens, allait reparaître sur la scène. Malheureusement c'était là une pure invention. La célèbre cantatrice s'était définitivement condamnée à la retraite.

XIX

M^me PISARONI.

La révolution musicale opérée par Rossini est un des faits les plus considérables de notre époque; Rossini a jeté le drame lyrique dans un moule nouveau. Il y a dans ses œuvres une verve, une puissance d'invention, un charme poétique, un coloris, une variété, qui tout d'abord devaient séduire la foule et rallier en même temps les suffrages des connaisseurs. Ses mélodies sont éminemment originales et primesautières; ses idées, qu'anime toujours le feu créateur, se groupent et s'enchaînent avec un art merveilleux; ses morceaux d'ensemble, ses duos, ses trios, ses finales, ses moindres airs, son récitatif même, ont un intérêt qui captive constamment les auditeurs.

Dès son apparition dans le monde musical, Rossini a changé complétement les habitudes du public. Le génie de l'illustre maestro a exercé sur la manière des chanteurs une influence non moins décisive. Avant lui, les sujets même les plus distingués se bornaient le plus souvent à mettre en relief les morceaux saillants d'un opéra, et le public, de son côté, semblait attacher peu de prix à l'ensemble. Mais à partir de la période inaugurée par Rossini, le dilettantisme est devenu plus difficile, et les artistes ont senti de plus en plus le besoin d'une éducation forte et plus complète, afin

de se mettre à la hauteur de cette musique si colorée, si dramatique, d'un intérêt si puissant, si soutenu. De là les études qui ont eu pour résultat la formation et le développement d'une école nouvelle, plus passionnée, plus expansive, plus intelligente et plus vraie que celle qui l'avait précédée.

Parmi les cantatrices qui sous ce rapport ont pris une féconde initiative, madame Pisaroni mérite d'être particulièrement signalée.

Madame Pisaroni est née à Plaisance en 1793. Elle entra dans la carrière dramatique en 1811 ; elle avait alors dix-huit ans. De Bergame, où elle fut très-applaudie, elle se rendit l'année suivante à Vérone, et y obtint aussi d'éclatants succès, que Venise, Florence, Naples, Milan, sanctionnèrent tour à tour.

Depuis cette époque jusqu'à son arrivée à Paris en 1827, sa vie théâtrale ne fut qu'une suite de triomphes. Précédée d'une grande réputation, elle débuta sur notre Théâtre Italien par le rôle d'Arsace dans *Semiramide*. On peut dire que ce rôle avait été avant elle joué et chanté d'une façon très-médiocre. Madame Pisaroni en fit le premier rôle de la pièce. « Il a manqué aux amateurs, dit un critique de l'époque, de voir à la fois le rôle de Semiramide joué par madame Pasta, celui d'Assur par Lablache, et celui d'Arsace par madame Pisaroni. Quelles jouissances eussent résulté de la réunion de ces trois virtuoses ! »

Quand madame Pisaroni débuta au Théâtre Italien, en 1827, elle avait trente-quatre ans. Sa voix était dans l'origine un véritable soprano. Le travail lui fit subir de si profondes modifications, que la cantatrice put descendre jusqu'au *fa* grave du contralto. De là, une voix mixte qui avait une étendue de deux octaves et demie. Ainsi, elle chantait tantôt en contralto, tantôt en soprano, tantôt de la poitrine et tantôt de la gorge. Les sons gutturaux pro-

duisaient quelquefois un effet assez bizarre; dans ce cas, elle tournait la bouche comme les chanteurs au lutrin. Mais après cette critique, que d'éloges sont dus à madame Pisaroni! Comme elle savait bien phraser le récitatif! quelle expression, quel goût exquis dans le choix des fioritures! Enfin, quel art dans les proportions de son chant, art qui semblait perdu depuis Crescentini!

Dès les premières mesures du récitatif, on pouvait juger qu'on allait entendre un talent supérieur. — La première cavatine du rôle d'Arsace : *Ah quel giorno*, que l'on passait et que madame Pisaroni a rétablie, ne pouvait la faire briller que comme cantatrice; mais bientôt elle déployait son jeu admirable dans la scène avec Assur, et dans le duo *Bella imago*, où elle était parfaite.—Non moins remarquable dans le duo d'Arsace et de Semiramide, elle portait le pathétique au suprême degré, et ce rôle d'Arsace, qui avant elle était comme dans l'ombre, resplendit tout à coup d'un éclat inouï.

Peut-être prodiguait-elle un peu trop les fioritures et quelques sons gutturaux; mais à cela près, son talent était inimitable. Quelle voix mâle et vibrante, quelle prononciation accentuée dans les phrases passionnées du chant-récitatif!

A son second début, madame Pisaroni parut dans *la Donna del Lago*, avec moins de succès que dans *la Semiramide*. Cependant, le rôle de Malcolm avait été expressément composé pour elle, par Rossini. Son chant ne pouvait atteindre à la perfection que dans les situations dramatiques. Aussi ne réussit-elle complétement que dans le deuxième acte, quand elle chantait l'air *O quante lagrime!* Qui pourra peindre l'énergie désespérée qu'elle mettait dans le trait *Fato crudele?* De pareilles inspirations sont bien au-dessus de la froide perfection d'une vocalisation inanimée.

Dans *l'Italiana in Algeri*, madame Pisaroni parut un peu

trop sérieuse pour le rôle d'Isabelle; mais elle déploya son beau talent dans tous les morceaux de ce rôle, et particulièrement dans son air *Pensa a la Patria*. « Nous avons vu, dit un critique, ce rôle d'Isabelle exécuté à Londres par la jolie madame Ronzi Debegnis; on ne peut le jouer avec plus de grâce et de coquetterie; mais qu'elle est loin d'égaler sa rivale dans les morceaux d'expression! »

Le caractère de la voix de madame Pisaroni était plus propre au genre sérieux qu'au genre bouffe. Partout où la phrase se prêtait au grandiose, elle était admirable, et l'on peut dire unique, malgré les défauts que nous avons signalés.

Dans les dernières années de la Restauration, les amateurs eurent le plaisir de voir madame Sontag et madame Pisaroni dans *la Donna del Lago*. C'est surtout au second acte que cette lutte causa la plus vive sensation. Jamais le duo de *Bianca e Faliero*, que les deux cantatrices y introduisaient, n'a été chanté avec autant de fini et d'ensemble. Il y avait une telle union dans les voix qu'on aurait pu croire qu'elles n'en formaient qu'une seule. Inflexions, apogiatures, trilles, semblaient être inspirés aux deux virtuoses par l'effet d'une étincelle électrique. C'était le beau idéal du chant d'ensemble. On remarqua que madame Pisaroni souriait complaisamment aux tours de force de sa jeune rivale.

En 1829, madame Pisaroni se rendit à Londres; elle y obtint beaucoup moins de succès qu'à Paris. Cependant la célèbre cantatrice ne se laissa point décourager par ses premiers échecs; elle lutta courageusement contre l'indifférence, et même contre le mauvais vouloir d'une partie du dilettantisme anglais. Mais c'était un parti pris; Londres ne voulut jamais rendre complètement justice à ses éminentes qualités. Cette défaveur ne tenait pas seulement à la nouveauté des rôles qu'elle abordait; madame Pisaroni était dépourvue de ces avantages extérieurs qui rehaussent si puissamment

le mérite. A Paris, l'éclat de son talent, l'élévation de son style avaient racheté suffisamment aux yeux des amateurs un physique passablement disgracieux. Il en fut tout autrement à Londres, où la beauté de la musique et la perfection du chant n'étaient point encore regardées comme les éléments les plus essentiels des représentations lyriques.

En 1830, madame Pisaroni fut engagée à Cadix : elle y prit une éclatante revanche, et les deux années qu'elle y passa furent marquées par de magnifiques ovations.

Son retour en Italie fut accueilli avec enthousiasme ; mais elle était déjà fatiguée du théâtre, qu'elle quitta bientôt après pour se retirer dans sa ville natale.

Madame Pisaroni a montré ce que peut une organisation supérieure secondée par une énergique volonté. Elle a eu deux manières bien distinctes ; elle s'était d'abord développée sous l'influence de l'école de Marchesi, dont les traditions froides et maniérées ont prévalu en Italie jusqu'au commencement de ce siècle. Mais à peine eut-elle entrevu l'astre éclatant de Rossini, qu'elle se sentit comme illuminée d'un rayon magique ; elle refit elle-même son éducation, et son style subit une complète métamorphose.

Ce qui manquait à madame Pisaroni, c'est cette souplesse, cette variété de talent que possédait à un haut degré madame Malibran. Son jeu avait moins de finesse que d'énergie et de profondeur ; jamais elle n'a pu obtenir dans le genre bouffe des succès véritables. Mais à une époque où les tentatives de l'école moderne étaient encore peu comprises ou mal appréciées, elle a eu l'honneur, une des premières, de mettre en relief et de faire sentir ce qu'il y a de fort, d'élevé, de pathétique, dans le génie de Rossini. Sous ce rapport, l'illustre maître lui doit une partie de sa popularité en France. Comme tragédienne lyrique, elle a apporté à la scène de précieux éléments de vie et d'avenir.

XX

M^me PASTA.

La suprématie intellectuelle de la France est un fait incontestable ; prodigue fée, elle verse à pleines mains sur tous les peuples les trésors de son esprit, de sa verve et de son imagination ; sa littérature est sans contredit la plus riche et la plus variée ; ses poëtes trouvent des échos retentissants dans toutes les parties du monde ; ses romanciers amusent les loisirs et défrayent les causeries des salons depuis Madrid jusqu'à Pétersbourg ; ses dramaturges, ses vaudevillistes, ses librettistes, ses fantaisistes, ses feuilletonistes, sont traduits dans toutes les langues. La France est la première en tout... excepté en musique ; sous ce rapport, elle doit s'incliner devant une nation qui lui est supérieure ; cette nation, c'est l'Italie envisagée au point de vue du chant, sinon de l'harmonie.

Cette assertion, fort peu paradoxale du reste, va révolter bon nombre de fanatiques. On nous accusera de manquer d'esprit national ; que nous importe ? la justice avant tout.

Les peuples, pas plus que les individus, ne gagnent rien à s'exagérer leur valeur et à diminuer le mérite de leurs rivaux. Souvent rien n'est plus coûteux que les illusions, plus dangereux que l'optimisme.

Assurément nous ne contestons pas les immenses progrès que la France a faits dans l'art du chant ; mais c'est toujours de l'Italie que sortent les organes les plus beaux, les plus purs, les plus pénétrants, les plus sympathiques. C'est à la grande école des Garcia, des Catalani, des Pasta, des Malibran, des Sontag, des Rubini, des Lablache, etc., que se sont formés nos artistes les plus éminents.

Nous venons de nommer madame Pasta, une des plus brillantes étoiles qui, sous la Restauration, aient éclairé notre scène lyrique. Nous lui devons un examen spécial.

Madame Pasta (Judith) est née à Milan en 1799, et parut pour la première fois sur le théâtre de Sa Majesté, à Londres, en 1817. Dans un âge aussi tendre, et sans avoir acquis l'expérience de la scène et de la musique dramatique, elle joua avec succès à côté de mademoiselle Fodor.

A la fin de la saison, elle quitta l'Angleterre, et se retira en Italie, où elle se livra entièrement à l'étude de son art et consacra tous ses loisirs à l'audition des meilleurs chanteurs.

En 1822, elle vint à Paris, qu'elle avait choisi pour le lieu de son second début. Jamais époque ne fut plus favorable au succès des artistes de talent.

La Restauration ressuscitait les débris de la vieille société française ; l'ancien régime renaissait avec sa prodigue munificence, ses costumes éblouissants, ses carrosses armoriés, ses magiques traditions, ses féeriques splendeurs, ses préjugés chevaleresques ; la monarchie féodale retrouvait momentanément son prestige évanoui. Par une brusque et singulière réaction, nous étions revenus à l'ère des petits

soupers, des bons mots, des causeries spirituelles. Les marquis pailletés, les merveilleuses de l'ancienne cour s'épanouissaient avec leurs manches et leurs falbalas, leur élégance et leur verve inimitable. Le ciel était d'azur, l'atmosphère transparente et parfumée; sur tous ces fronts, sur toutes ces lèvres aristocratiques voltigeaient le sourire et la joie; chacun ne songeait qu'au plaisir, et personne ne prévoyait l'orage.

Joignez à ces éléments de succès l'apparition d'un astre éclatant qui venait de surgir à l'horizon musical. Rossini arrivait à Paris; il était jeune, séduisant, inspiré, déjà il multipliait les chefs-d'œuvre.

C'est dans ce milieu qu'apparut madame Pasta, et ce fut dans l'*Otello* de Rossini qu'elle commença à jeter les fondements de sa grande réputation. Cependant la musique d'*Otello* fut peu comprise d'abord par le public parisien; le troisième acte réussit seul complétement, grâce à la romance délicieuse de Desdemona, à l'intérêt de la scène et à la catastrophe qui termine la pièce. Plus tard on apprit à distinguer les beautés qui étincellent dans cet ouvrage de Rossini, et l'on s'enthousiasma pour des choses qu'on n'avait d'abord accueillies qu'avec froideur. Cette destinée a été celle de la *Gazza ladra*, de *Tancrède*, de *Semiramide* et de toutes les grandes compositions de Rossini, tant il est difficile de saisir du premier coup le secret de la pensée d'un compositeur dans une grande conception lyrique.

Le talent de madame Pasta se ressentit de cette incertitude des jugements du public. Il est vrai qu'elle n'avait pas encore acquis la profondeur du talent dramatique par lequel elle s'est fait admirer depuis. Ce n'était point encore Desdémone, Juliette, c'était madame Pasta qui avait de beaux moment d'inspiration. Sans être harmoniste, elle avait compris par instinct que les ornements puisés dans l'harmonie

sont surtout applicables à la musique de Rossini, dont les mélodies sont elles-mêmes empreintes d'inspirations harmoniques, et se rapprochent sous ce rapport de celles de Mozart. Pénétrée de cette pensée, elle se fit un style de chant tout nouveau, parfois incorrect dans l'exécution, souvent contrarié par le peu de souplesse naturelle de son organe; mais neuf, inspiré, varié, et sur lequel elle répandit le charme indéfinissable d'un accent mélancolique et pénétrant. Cette nouvelle école de chant, pratiquée depuis par madame Malibran, avec l'avantage d'une voix jeune et souple et le sentiment d'une musicienne parfaite, a exercé sur le mouvement de l'art une influence considérable et qui se fait de plus en plus sentir.

Avec le développement de son beau talent, madame Pasta voyait croître chaque jour davantage la faveur du public. Le rôle de Desdemona était un de ceux dans lesquels elle s'élevait souvent au sublime. Talma allait quelquefois la voir dans ce rôle, et se plaisait à rendre hommage à l'actrice qui avait comme lui des inspirations de génie.

Plus tard, dans les représentations d'*Otello*, madame Pasta se modifia d'une façon remarquable. Au lieu de la véhémence qu'elle mettait auparavant dans le rôle de Desdemona, elle s'attacha à lui donner un caractère plus tendre, une couleur plus gracieuse et plus poétique, et surtout à se rapprocher autant que possible de la vérité, ce qui est le suprême degré du talent dans les arts.

L'intéressante *Biographie des Contemporains* d'Alphonse Rabbe, que nous avons mise plus d'une fois à contribution dans ce travail, nous fournira encore quelques renseignements précieux pour ce qui nous reste à dire sur cette éminente cantatrice. Alphonse Rabbe, qui fut un des écrivains les plus distingués de la Restauration, a vu de près madame Pasta dans tout l'éclat de son triomphe. C'était un homme

d'un goût exquis, et ses appréciations méritent une entière confiance.

« On a demandé, dit-il, quel avait été le maître de madame Pasta. Elle n'en a jamais eu d'autre que son cœur. A Trieste, un pauvre enfant s'approche d'elle, et lui demande l'aumône pour sa mère aveugle. L'artiste fond en larmes et lui donne tout ce qu'elle a. Cet enfant, dit-elle, après avoir essuyé ses larmes, m'a demandé l'aumône d'une manière sublime. Je serais une grande actrice si, dans l'occasion, je pouvais trouver un geste exprimant le malheur avec cette vérité.

» Madame Pasta souleva le plus vif enthousiasme dans *Camille*, dans *Nina*, et surtout dans *Médée*. Elle se surpassa dans *la Sonnambula*, rôle qu'elle joua d'abord à Milan, et que Bellini avait écrit expressément pour elle. La grande actrice s'y trouvait jetée loin de son genre habituel. Il s'agissait d'une paysanne simple et naturelle, dont la démarche, les mouvements, le langage et les gestes n'ont rien de commun avec ceux des héros et des princesses. Madame Pasta trouva dans ce rôle le sujet d'un nouveau triomphe; seulement, l'exécution ne fut pas toujours égale à l'attente des spectateurs; on aurait quelquefois désiré plus de justesse dans l'intonation; mais lorsque l'organe n'était pas rebelle, lorsqu'il se prêtait aux inspirations de l'artiste, celle-ci atteignait le plus haut degré du sublime.

» Parmi ses représentations les plus brillantes, il faut citer celles de *Tancredi* et de *Nina*. Dans la Nina italienne, elle a égalé madame Dugazon dans la Nina française. La simplicité que respire la Nina, chef-d'œuvre de Paisiello, qui a improvisé cette belle musique dans un accès de fièvre, émeut, ravit, enchante, quand l'actrice est capable de faire ressortir les beautés de la partition. Madame Pasta n'avait pas un geste qui n'exprimât l'aliénation. Un témoin oculaire nous a raconté qu'il l'avait vue un jour si remplie de son rôle,

qu'elle s'était trouvée un moment suffoquée par ses larmes et ses sanglots.

» Madame Pasta était tellement faite pour les grands rôles et pour dominer dans l'action dramatique, qu'elle s'éclipsait dans les rôles secondaires. Ainsi, en jouant Elvira, de *Don Giovanni*, elle fut, pour ainsi dire, inaperçue. Elle sut imprimer un nouveau caractère au rôle de Tancrède, et Rossini fut loin de l'en blâmer; elle le conçut à peu près dans l'esprit de Talma jouant le Tancrède de Voltaire. Le morceau où son génie créateur éclata davantage fut l'air *di tanti palpiti*, et surtout le beau récitatif qui le précède. Un autre récitatif, dans lequel madame Pasta a obtenu encore plus de succès, est celui qui précède le bel air *ombra adorata*, chanté par Roméo. Ces deux morceaux, qu'on attribue à Zingarelli, sont de Crescentini, qui fit pleurer Napoléon en les exécutant devant lui pour la première fois. La preuve que cette musique est de Crescentini, c'est qu'il l'a publiée lui-même, à Paris, sous son nom, ce que beaucoup d'artistes et d'amateurs ne savent pas.

» C'est à Londres, surtout, que madame Pasta déploya tout son talent dans la *Medea*, de Mayer. Le rôle de Médée était très-favorable à son jeu expressif ; c'est dans cet ouvrage qu'elle se rapprochait le plus de son modèle, l'incomparable Talma.

» Il nous reste à considérer madame Pasta dans la *Semiramide*, de Rossini. Là, elle n'imitait personne, et c'était bien Sémiramis elle-même; il faut l'avoir entendue dans le duo du second acte avec Arsace, pour se faire une idée de tout le dramatique dont la musique théâtrale est susceptible. Assurément les duos de Cimarosa et ceux de Paisiello ont des accents passionnés ; mais ici le duo est très-long, très-dramatique, et se prolonge avec une énergie toujours croissante jusqu'à la fin. Ce duo est dans son genre ce que sont au

Théâtre-Français la belle scène de Rodogune et celle de la double confidence de Jocaste et d'Œdipe dans Voltaire.

» Autrefois, les grands chanteurs étaient avares de fioritures; ce n'était que dans les adagios que les Porpora, les Jomelli permettaient à leurs élèves d'ajouter des ornements à leur musique; plus tard les chanteurs en firent le plus déplorable abus. Quand Rossini parut, il en fut tellement choqué qu'il prit lui-même la peine d'écrire les fioritures qu'il voulait dans sa musique. Qu'en résulta-t-il? Les chanteurs habiles renoncèrent aux ornements que leur imagination leur inspirait, et les médiocres s'asservirent à une froide imitation. Quant à madame Pasta, s'attachant surtout à l'expression, elle fut toujours très-avare de fioritures, et comme sa voix n'avait pas toute la souplesse qu'elles exigent, elle se les interdit quand elles n'étaient pas absolument nécessaires.

» Madame Pasta est unique, en ce sens que jamais personne ne l'a entendue exécuter une trille. Ceci nous ramène à ce que nous avons dit, qu'elle est entrée dans le domaine des fioritures harmoniques, qui est bien plus étendu que celui des fioritures mélodiques, où tou semble épuisé depuis longtemps.

» Lorsque cette cantatrice célèbre quitta Paris après avoir joué pour la première fois le rôle de Desdemona dans *Otello*, personne ne croyait qu'une autre actrice osât essayer ses forces dans ce rôle; mais après elle, madame Malibran y obtint un grand succès; elle lui donna une physionomie désordonnée qui tenait à sa jeunesse et à son organisation; en l'étudiant davantage, elle le rendit un peu maniéré, mais ses traits expressifs, ses mouvements passionnés, son exagération même, tout contribua à son succès, surtout au troisième acte. Madame Pasta, qu'on revit depuis dans le même rôle, le rendit encore mieux qu'auparavant, et les connaisseurs n'hésitèrent pas à lui décerner la palme. En effet, la

sensibilité avait remplacé la véhémence, les moindres détails concouraient à l'effet général ; les mouvements, la pose, la démarche, tout était naturel, c'était l'idéal dans la perfection.— Tel est le parallèle de mesdames Pasta et Malibran dans un rôle qui fut la pierre de touche de leurs talents.

» L'époque des plus beaux succès de madame Pasta fut l'espace compris entre 1825 et 1830. Vienne, où elle avait accepté un engagement en 1832, fut le théâtre de ses derniers triomphes. Depuis lors, elle résida alternativement à Milan, et dans la *villa* qu'elle a achetée en Lombardie. »

Cette grande cantatrice eut le tort de ne pas se retirer à temps, et il est regrettable qu'à un âge où ses hautes facultés déclinaient visiblement, elle ait songé à en montrer la trop reconnaissable décadence dans un grand voyage artistique qu'elle fit, à l'effet de se faire entendre dans plusieurs grandes villes. Cette fantaisie lui valut plus d'une amère déception.

A l'époque la plus brillante de sa carrière, sa voix assouplie par un travail soutenu, répondait à toutes les exigences des rôles de contralto, et pouvait atteindre les notes les plus élevées du soprano. Elle avait une vigueur, une énergie telles, que chacune de ses intonations retentissait comme un coup de cloche pur et mouvant. Elle possédait non-seulement toutes les qualités qui constituent la grande actrice, mais encore cette perfection extérieure dont ne peuvent se passer même les plus admirables facultés naturelles. Elle avait sur la scène une incomparable majesté, et dans les passages les plus emportés et les plus passionnés de ses rôles, son jeu conservait toujours une noblesse et une décence extrêmes.

Nous savons l'inconvénient qu'il y a presque toujours à comparer les illustrations passées et celles de notre époque. La différence des temps, des études et des idées qui dominent dans le monde des arts rendent le plus souvent inexacts

des rapprochements de ce genre. Toutefois si, parmi les grandes cantatrices dont se préoccupe en ce moment l'attention publique, il en est une qu'on puisse comparer à madame Pasta, c'est madame Tedesco. Sous certains rapports, il existe entre ces deux cantatrices, séparées par un intervalle de plus de vingt années, de remarquables analogies. Toutes deux se sont développées sous l'influence de cette grande école italienne qui fait aujourd'hui le tour du monde. Toutes deux possèdent au plus haut degré la chaleur contenue de l'âme et l'entente des effets de voix appliqués au drame lyrique. Ceux qui ont vu madame Pasta dans *Otello* et *Semiramide* ont dû retrouver ses majestueux élans dans Eléonore de *la Favorite*, rôle que madame Tedesco a joué après madame Stoltz avec tant de supériorité. C'est le même genre d'expression, c'est aussi la même noblesse, la même énergie tempérée par la mesure et le bon goût, le même organe étendu, sonore et sympathique. Seulement madame Tedesco l'emporte sur son illustre devancière par la perfection de sa méthode, par la qualité de sa voix jeune, souple, et dont les ressources ont été développées par une excellente éducation musicale. Elle l'emporte aussi par son imposante beauté que rehausse la grâce, et par cette tendresse mélancolique qui jette un doux reflet sur ses plus entraînantes inspirations.

Madame Pasta joignait aux qualités du cœur un esprit plein de charme et de finesse. Sa conversation était simple, piquante, enjouée. Quoiqu'elle eût passé sa jeunesse en Italie et en Angleterre, elle était parvenue à parler notre langue avec une pureté remarquable, et comptait des amis nombreux parmi l'élite de la littérature et de l'aristocratie. Elle vit maintenant retirée dans la villa qu'elle a fait bâtir sur les bords enchantés du lac de Côme.

XXI

M^{me} SONTAG.

Le 9 juillet 1854, madame Henriette Sontag, comtesse Rossi, dont le nom avait rayonné au théâtre et au salon, fut frappée au Mexique comme par un coup de foudre. Elle était, là-bas, suivie par la foule enthousiaste, et nulle autre peut-être n'avait éveillé chez ce peuple nouveau d'aussi vives émotions. Chaque soirée était un triomphe pour l'inimitable cantatrice; le succès et la fortune étaient suspendus à ce gosier d'or. Il lui avait fallu du courage pour affronter les périls et les longueurs de ce voyage. C'était pour ses enfants, pour sa famille, qu'elle s'était ainsi aventurée vers les rives lointaines; elle voulait reconquérir la richesse qu'elle avait perdue (non pas la richesse du talent, car celle-là lui est toujours restée); et voilà qu'au moment de voir tous ses rêves réalisés, elle est morte, charmante fée de la chanson, si fraîche encore et si souriante; elle est morte loin de sa patrie, loin de tous ceux qui l'aimaient et de tous ceux qui l'ont admirée. On a porté son deuil dans tous les théâtres, et partout où elle a passé, car partout on l'a aimée, on l'a ap-

plaudie; son nom avait voyagé pendant trente ans dans le monde entier sur les ailes de la popularité.

Madame Sontag était née dans une famille d'artistes à Coblentz, le 13 mai 1805. Cette femme illustre a passé sa vie à faire le bien. Ses premières années révélèrent l'artiste dramatique; son instinct la poussa vers le théâtre, et à peine sa voix commençait-elle à soupirer, qu'on l'applaudissait. Mademoiselle Henriette fit son entrée sur la scène lyrique par un rôle enfantin, qu'elle jouait à la cour de Darmstadt, dans une pièce ayant pour titre : *la Petite Fille du Danube*. Cette soirée décida de sa destinée. Elle étudia au Conservatoire et y passa trois années à travailler avec amour. A quinze ans, elle partait pour Vienne. Là elle eut pour modèle et pour conseil madame Mainvielle-Fodor, qui était l'étoile du moment.

C'est sur le théâtre de Vienne qu'elle fit son premier pas à côté de Lablache et de Rubini, ces deux autres gloires du chant. Quatre années après elle alla à Leipzig, et de là à Berlin. Il manquait à sa réputation naissante la consécration de la France. Madame Sontag vint à Paris, et la scène italienne la mit bien vite au rang de ses plus éblouissantes étoiles. Elle débuta, en 1826, dans le rôle de Rosine du *Barbier*. Son succès dépassa tout ce qu'on avait espéré. Aux variations de Rodde, qu'elle introduisit dans la scène de la leçon, la salle fut prise d'une sorte de délire; la déesse marchait comme sur des fleurs. Elle avait eu jusqu'alors de grands succès, sans doute, mais elle ne s'était pas encore vue à pareille fête. Elle reprit bientôt après le chemin de Berlin, et revint à Paris en 1827; elle éclaira de son talent limpide et sans rival les partitions de *la Donna del Lago*, d'*Otello*, de *Don Juan*, de la *Semiramide*, de *l'Italiana in Algeri*. Elle était adorée au théâtre comme au salon; elle avait la noblesse du talent et la noblesse du cœur. Mille traits de géné-

rosité lui avaient valu l'estime de la société parisienne. En voici un entre autres qui fait honneur à son caractère d'artiste :

Madame Sontag était fille de pauvres acteurs du théâtre de Darmstadt. Les exilés allemands, que la misère chassait de leur pays, et ils étaient nombreux alors, trouvaient chez l'artiste une généreuse hospitalité. En sortant d'une répétition de *Don Juan*, Elvire rencontra à la porte du théâtre trois jeunes filles tremblantes et pleurant la faim. Il faisait froid; leur mère, à côté d'elles, chantait des hymnes de son pays. Madame Sontag la reconnut: elle se souvint qu'au théâtre de Darmstadt elle avait été portée dans les bras de ses parents. La cantatrice s'approcha de la mendiante, lui demanda son adresse d'une voix émue, puis elle monta dans la voiture qui l'attendait à la porte du théâtre.

Le soir même, un domestique en belle livrée frappait au sixième étage d'une maison du Faubourg du Temple.

— Qui vient là? dit une voix timide.

— C'est une amie qui vous apporte une bonne nouvelle; — et la porte s'ouvrit. — Voici une lettre que je suis chargé de vous remettre; lisez.

La lettre contenait ceci : « Présentez-vous demain, Chaussée-d'Antin, 17, chez M. B..., vous y trouverez une somme de 3,000 fr. que je vous donne. Retournez à Darmstadt avec vos trois enfants; je me charge des frais de leur éducation. »

— Et le nom de la femme qui me fait un tel présent?

— Je ne puis vous le dire, reprit l'envoyé, vous ne le saurez qu'à Darmstadt.

La mendiante para ses trois filles comme pour une fête; le lendemain, elle reprenait le chemin de l'Allemagne. Durant sept années, elle reçut une pension qui lui permit de donner à ses filles une brillante éducation. L'une d'elles

entra au Conservatoire de Berlin et devint une artiste distinguée.

Ce fut quelques années après seulement que la mendiante connut le nom de sa bienfaitrice.

La réputation de madame Sontag devait éveiller la curiosité des Anglais. En avril 1828, elle alla à Londres et y produisit une immense sensation. De retour à Paris, elle se trouva en lutte avec la Malibran, et la rivalité des deux cantatrices tourna au profit de l'art et du public. Malibran, âme ardente et passionnée, ne sut pas dissimuler sa jalousie : les applaudissements qu'on prodiguait à sa rivale lui causaient des insomnies. A Londres, où elles se rencontrèrent de nouveau sur le même théâtre, cette lutte engendra des scènes regrettables, mais on parvint à concilier l'amour-propre de ces deux supériorités chantantes, et après un concert où elles avaient chanté ensemble avec un succès inouï le duo de *Semiramide*, elles consentirent à jouer toutes les deux dans l'opéra de Rossini. Inutile de dire qu'elles furent accueillies par des avalanches de fleurs et des applaudissements sans fin. A la chute du rideau, la scène se trouva couverte de couronnes.

Mademoiselle Sontag avait épousé en secret le comte Rossi, qui appartenait à une des premières familles du Piémont, et ce mariage, qui avait rencontré quelques obstacles d'abord, fut publiquement annoncé en 1830. La dernière représentation de madame Sontag, devenue comtesse Rossi, eut lieu à Paris dans *Semiramide*. Elle se fit entendre quelquefois à Berlin, puis elle parcourut la Russie, l'Eldorado des artistes. A Saint-Pétersbourg, à Moscou, partout où elle chanta on l'admira et on l'applaudit. Enfin, après un court séjour à Bruxelles, elle partit pour la Haye, où l'attendait le comte Rossi.

Depuis lors le théâtre avait pris le deuil de son talent.

Madame Sontag, l'ambassadrice, ne chantait plus que pour ses amis, mais elle avait conservé pour son art un suprême amour, et sa voix n'avait perdu aucune de ses perles sonores.

Un matin, en se réveillant, elle trouva son mari plongé dans la tristesse. Le comte Rossi, à la suite des révolutions italiennes, venait de perdre subitement toute sa fortune. — « Ne vous alarmez pas tant, lui dit la comtesse, il me reste encore assez de jeunesse et de talent pour reconquérir ce que le sort vous a enlevé. » Ce fut une scène des plus émouvantes. Elle, l'ambassadrice, que toute la société entourait de ses hommages, obligée de recommencer sa vie d'artiste à l'âge de quarante cinq ans! Quelle déception pour le comte!

A quelques jours de distance, un homme qui ne reculait devant rien pour stimuler la cusiosité de son public, M. Lumley, arrivait à Berlin. Il alla droit à la porte de l'ambassade; une heure après il en sortait avec un engagement qui assurait à madame la comtesse Rossi 10,000 livres sterling (250,000 fr.) pour une saison au théâtre de Sa Majesté de Londres. M. Lumley venait de perdre Jenny Lind, quel plus beau nom à lui opposer que celui de madame Sontag?

Quelle fête et quel triomphe! Le 7 juillet 1850, elle reparaissait sur cette même scène où tant de fois son cœur s'était ému aux applaudissements de la foule. Ce fut dans la *Linda* de Donizetti qu'elle fit sa rentrée. A son apparition la salle était frémissante, et toute la soirée on n'entendit qu'une longue et bruyante acclamation. Depuis ce moment elle avait repris sa place au théâtre. Elle était la première de toutes par le charme de sa voix et l'élégance de sa personne. A Paris, où elle vint en 1850, on lui prodigua tous les témoignages de la plus sincère admiration. Nulle autre n'a aussi merveilleusement interprété les poésies de Rossini, de Bellini, de Donizetti : *il Barbiere*, *la Sonnambula*, *Linda*, *la*

Fille du Régiment. Elle vous tenait enchaîné à son chant d'une exquise distinction, d'une prodigieuse souplesse, de la grâce la plus exquise. On n'avait jamais entendu pareille perfection.

Dans l'espace de trois années elle avait retrouvé toute sa popularité d'autrefois. On lui parla de l'Amérique, et elle partit avec un courage héroïque. C'est pour ses enfants qu'elle s'épuisait en fatigues; c'est pour assurer leur avenir qu'elle allait braver les orages des mers et l'influence fatale de climats nouveaux. A New-York elle mit toute la population en émoi, et ce n'était pas chose facile après Jenny Lind. Elle voyagea dans les États-Unis, à Boston, à Philadelphie, à la Nouvelle-Orléans, recueillant d'universelles sympathies et emplissant sa bourse de poussière d'or. Enfin elle était au terme du voyage. Le comte Rossi nous écrivait de Mexico, quinze jours avant le fatal événement, que l'automne suivant ils seraient de retour à Paris. Il nous parlait de ses enfants adorés... Cent cinquante mille francs à gagner en deux mois, c'était là un appât irrésistible!... Un mois était déjà passé; mais, hélas! le second commençait à peine, que la pâle mort arrivait et emportait l'artiste. Ce fut une grande perte pour l'art! Le nom glorieux de madame Henriette Sontag, comtesse Rossi, restera dans l'histoire du théâtre, à côté des noms de Malibran, de Pasta et de Rubini.

XXII

Mme MALIBRAN.

Madame Malibran, née Garcia, appartenait à une famille privilégiée sous le rapport de l'intelligence et du génie des arts. C'est sous la direction de son père, le ténor Garcia, compositeur et maître de chant de la plus haute réputation, que fut poursuivie son éducation musicale. Dès sa plus tendre enfance, Maria annonçait les plus heureuses facultés. Mais une vivacité et une pétulance extrême la détournèrent d'abord des études musicales. Les exercices les plus bizarres et les plus périlleux plaisaient seuls à son imagination; courir sur les toits, monter des échelles, gravir des rochers, tels étaient ses passe-temps favoris. Ces excentricités irritaient fort Garcia, dont la colère se manifestait par des corrections quelque peu brutales.

Ce ne fut qu'à l'âge de treize ans qu'elle commença à répondre aux soins paternels. A cette époque, ses rapides progrès et sa merveilleuse intelligence promettaient une cantatrice de l'ordre le plus élevé.

A quinze ans, elle se trouva à Londres avec ses parents.

il fallut suppléer à l'improviste la prima donna, qui devait chanter le rôle de Rosine, dans *il Barbiere*, dont elle connaissait, à la vérité, tous les morceaux. Le succès qu'elle obtint fut un triomphe.

Promptement initiée aux secrets de l'art dramatique et musical, elle n'hésita point à faire de nouvelles excursions dans le répertoire moderne. On lui confia le rôle de Felicia d'*il Crociato*, de Meyerbeer, dans lequel elle fit merveille, surtout dans le joli duo de *Giovinetto Cavaliere*.

Quelque temps après, elle suivit son père à New-York, où elle joua plusieurs rôles d'une grande importance, tels que celui de Tancrède, de Malcolm dans *la Donna del Lago*, de Desdemona dans *Otello*, etc. On raconte que son père, qui jouait le rôle d'Otello, la trouvant trop froide à la première représentation de cet opéra, lui jura qu'il la poignarderait pour tout de bon si elle ne s'animait pas davantage. Cette menace, dans la bouche d'un maître aussi sévère, fut prise au sérieux par la jeune cantatrice. Après la représentation, le père ne put contenir sa joie, et prodigua à sa fille des éloges et des caresses dont il avait été trop avare jusqu'alors.

Mademoiselle Garcia se fit entendre avec le plus éclatant succès aux États-Unis et à Mexico. C'est pendant son séjour en Amérique qu'un négociant très-riche, M. Malibran, manifesta le désir de l'épouser. Malgré la disproportion des âges, cette proposition fut agréée, et le mariage eut lieu. Madame Malibran quitta la scène. Mais bientôt après son époux éprouva une faillite qui lui enleva toute sa fortune ; les bruits les plus étranges coururent à ce sujet ; on est même allé jusqu'à dire que M. Malibran prévoyait cette catastrophe lorsqu'il demanda en mariage mademoiselle Garcia, et qu'il avait spéculé sur le talent de la jeune artiste pour réparer les disgrâces de son commerce. Nous n'avons pas à examiner ici jusqu'à quel point ces assertions étaient fondées. Quoi

qu'il en soit, la déconfiture était complète, et madame Malibran rentra au théâtre, que, du reste, elle n'avait quitté qu'à regret. Les créanciers de son mari mirent opposition au payement de ses appointements. Il en résulta des querelles conjugales qui se terminèrent par une séparation.

En 1827, madame Malibran revint à Paris, où s'était écoulée son enfance. Son arrivée produisit la plus vive sensation parmi les amateurs de musique. La jeune et déjà célèbre cantatrice fut surtout parfaitement accueillie par la société de la comtesse de Meroni, qui lui facilita l'accès du Théâtre-Italien.

Les succès qu'elle avait obtenus en Angleterre et aux États-Unis lui valurent les offres les plus brillantes. Le 14 janvier 1828, elle joua, sur la scène du grand Opéra, le rôle de Sémiramis avec une supériorité qui lui mérita d'universels applaudissements. Cette représentation avait lieu au bénéfice de Galli. Deux mois après, madame Malibran n'excita pas moins d'enthousiasme dans un des concerts du Conservatoire. — Enfin, le 8 avril de la même année, elle débuta sur le Théâtre-Italien, où elle avait été engagée moyennant cinquante mille francs par saison, et une représentation à bénéfice. — Elle sut bientôt imprimer le cachet de son génie créateur aux rôles les plus importants du répertoire, et si, comme cantatrice, elle put craindre la rivalité de mademoiselle Sontag, et les souvenirs qu'avait laissés madame Mainvielle-Fodor, elle déploya dans son jeu des ressources merveilleuses, une souplesse de talent au-dessus de tout éloge, et se montra à la fois piquante comédienne et tragédienne consommée. Jamais actrice ne posséda à un plus haut degré que madame Malibran ce divin mélange de force et de grâce, d'énergie et de délicatesse, qui donne tant de prix aux productions de l'art.

Après avoir été l'objet de la plus éclatante ovation dans le

rôle de Desdemona, elle fut accueillie par les plus chaleureux applaudissements dans celui de Rosine d'*il Barbiere*.

Dans *la Gazza ladra*, qu'elle joua durant l'hiver de 1828, sa belle voix n'avait pas toujours le *brio*, l'éclat argentin que réclament les mélodies élevées dont cette œuvre est parsemée, et que mesdames Montbelli et Fodor attaquaient d'une manière victorieuse. Mais dans la bouche de la nouvelle virtuose, le rôle de Ninette prit une autre physionomie; il fallait surtout l'entendre dans la fameuse cavatine. Elle imprima au premier duo une véhémence, une chaleur d'exécution qui excitèrent de vifs transports d'enthousiasme. *Io tremo perenne*, dit avec une expression pleine de vérité, faisait toujours frissonner l'auditoire.

Le 2 avril 1829, madame Malibran obtint le même jour un double triomphe, le matin dans un concert donné rue Taitbout, au profit des jeunes orphelins adoptés par la Société de la Morale chrétienne, le soir sur la scène des Bouffes, théâtre ordinaire de sa gloire; on donnait une représentation à son bénéfice; elle s'y montra dans le rôle de Desdemona, et sortit comblée d'applaudissements. La recette dépassa le chiffre de 18,000 fr.

Cette même année (1829), dans un voyage qu'elle fit à Londres, pendant les mois de septembre et d'octobre, madame Malibran charma les oreilles britanniques par son admirable talent, et popularisa dans ce pays, dont l'éducation musicale était encore fort incomplète, les mélodies inspirées et les chefs-d'œuvre nouveaux de l'Italie.

De retour à Paris, elle fit avec un immense succès sa rentrée dans *la Gazza ladra*. — Le 3 janvier 1830, elle concourait avec madame Sontag à l'éclat d'une représentation à bénéfice pour madame Damoreau Cinti, à l'Académie royale de Musique. Ces trois célèbres cantatrices parurent dans le deuxième acte du *Matrimonio segretto*, et chantèrent en-

semble le fameux trio qui leur offrait l'occasion de déployer toutes les ressources de leur merveilleuse vocalisation.

Ce fut le 18 janvier 1830, que la retraite prématurée de madame Sontag laissa madame Malibran régner sans partage sur la scène italienne. Elles reparurent toutes deux quelques jours après sur la scène du grand Opéra, dans une représentation extraordinaire au profit des indigents, à laquelle assistaient Charles X et toute la cour.

Madame Malibran était alors dans tout l'éclat de la jeunesse et de la beauté; à force de talent et d'intelligence, elle était parvenue à vaincre toutes les préventions qui s'opposent à l'avénement des célébrités nouvelles. Rossini, ce puissant et flexible génie, n'avait point d'interprète mieux inspirée, et les amateurs n'oublieront jamais le plaisir qu'ils éprouvèrent dans *il Barbiere*, lorsqu'ils la virent pour la première fois dans cet immortel chef-d'œuvre à côté de Lablache, qui jouait alors Figaro. Sous le rapport du costume, elle avait opéré une véritable réforme au Théâtre-Italien, où cette partie de l'art a toujours été beaucoup trop négligée. En un mot, elle réunissait toutes les conditions de succès imaginables. Nous allons la voir atteindre l'apogée de sa réputation.

Parmi les artistes qui depuis 1830 ont personnifié avec éclat les tendances élevées et les poétiques aspirations du drame lyrique moderne, il en est deux surtout dont le souvenir ne s'effacera point, parce qu'ils ont imprimé à leurs rôles le cachet d'un génie éminemment créateur; ces deux artistes sont Nourrit et madame Malibran. Entre ces individualités puissantes il existait une remarquable analogie: natures généreuses et sympathiques, l'art n'était pas pour eux une spéculation, un métier, mais un culte, une religion, un moyen de répandre l'enthousiasme du grand et du beau; possédant à fond toutes les ressources du chant et du drame, nourris des belles traditions de l'école italienne que leur

études et leurs méditations personnelles avaient agrandies, parlant avec une chaleur et une vérité entraînantes la langue la plus harmonieuse et la plus sublime, les deux artistes exercèrent l'influence la plus décisive sur la grande révolution qui se poursuit aujourd'hui dans le monde musical. Comme Nourrit, madame Malibran contribua puissamment, par la magie de son jeu et de son organe admirable, à populariser les mélodies inspirées de Rossini; dans cette œuvre de propagande, elle l'égala par l'éclat, la profondeur, la puissance créatrice, et le surpassa quelquefois par la flexibilité de son talent, qui se prêtait sans effort aux plus étonnantes métamorphoses.

Après la retraite de madame Sontag, qui venait d'épouser le comte de Rossi, ambassadeur de Sardaigne à la Haye, madame Malibran, restée seule en possession des grands rôles, prouva qu'elle n'avait pas besoin d'être stimulée par la présence d'une rivale pour obtenir tous les résultats qu'on pouvait attendre de sa merveilleuse organisation. Ses excursions alternatives à Paris et à Londres furent marquées par de magnifiques triomphes, et son talent grandit à chaque saison.

Voici comment s'exprimait dans le *Journal des Débats* sur la grande cantatrice un des critiques les plus compétents et les plus spirituels de la presse parisienne, M. Castil-Blaze :

« Sa voix est un *mezzo termine*, second dessus d'une grande étendue. Elle la ménage avec tant d'art, qu'on peut croire qu'elle possède les trois diapasons; elle chante avec la pureté du contralto. Sa voix est d'un beau son et d'un timbre flatteur. Sa manière de chanter appartient à la bonne école. Elle articule bien la note, et peut la prolonger sans en altérer le mouvement et la justesse. Elle joue avec expression. Elle est d'une belle taille, d'un extérieur fort agréable : elle a des yeux magnifiques. »

Dès 1830, une liaison s'était formée entre madame Malibran et le célèbre violoniste de Beriot, et depuis cette époque ils furent inséparables. C'est avec de Beriot et Lablache que la grande artiste entreprit en 1832 un voyage en Italie. Les représentations qu'elle donna à Milan, à Rome, à Naples, à Bologne ont laissé d'ineffaçables souvenirs. A Bologne, son buste, exécuté en marbre, fut inauguré sous le péristyle du théâtre.

En 1833, elle revint à Londres, où elle était engagée pour jouer l'opéra anglais au théâtre de *Drury-Lane*; la direction lui donna 80,000 francs pour quarante représentations; il faut ajouter à ce chiffre le produit de deux représentations à bénéfice qui s'élevèrent à 50,000 francs.

Dans cette circonstance, les admirables facultés de madame Malibran se révélèrent sous un aspect nouveau. *La Sonnambula*, un des chefs-d'œuvre de Bellini, traduit expressément pour la scène anglaise, lui fournit l'occasion de mettre en relief le côté tendre et mélancolique de son talent. Le charme indéfinissable prêté par elle aux nombreuses beautés qui étincellent dans le *Fidelio* de Beethoven, excita autant de surprise que d'admiration parmi l'élite de la société britannique.

A propos de ses succès à Londres pendant cette saison, le *Times* s'exprimait en ces termes : « Madame Malibran est incontestablement le talent le plus pur, le plus beau, le plus complet que nous ait envoyé l'Italie. Tout s'harmonise en elle, tout contribue à réaliser l'idéal de la perfection, son chant, son jeu, son costume, sa physionomie, sa beauté à la fois noble et gracieuse. »

De 1834 à 1836, la vie de madame Malibran ne fut qu'une suite continuelle de voyages, où chacun de ses pas était en quelque sorte marqué par une nouvelle ovation. Dévorée d'un immense besoin d'activité, douée d'une de ces organi-

sations que les plus longs travaux ne peuvent abattre, elle s'élançait, sans prendre un instant de repos, partout où la poussait son imagination. Mais c'est le beau ciel de l'Italie qui l'attirait de préférence.

Sa réapparition à Naples et à Bologne fit éclater un véritable fanatisme. — Ce furent les mêmes transports lors de son retour à Milan, où elle joua le rôle de *Norma* de manière à effacer complétement les souvenirs qu'avait laissés madame Pasta. — A Venise, la population tout entière accueillit son arrivée par des acclamations, des vivats, des fanfares. Jamais les doges, aux jours de leur splendeur, n'avaient obtenu une plus brillante réception.

De retour à Paris, elle y retrouva cette foule d'auditeurs intelligents et sympathiques qui avaient consacré sa réputation. Le talent du compositeur vint rehausser sa supériorité comme cantatrice lyrique, et ses délicieuses barcarolles firent rapidement le tour des salons.

En 1836, après avoir fait dissoudre juridiquement son premier mariage, madame Malibran en contracta un second avec M. de Bériot. Mais les joies de cette union devaient être de courte durée. Au mois de septembre 1836, une mort prématurée vint frapper madame Malibran à Manchester, où elle s'était rendue pour prendre part à une solennité musicale.

A l'occasion de cet événement, qui produisit la plus douloureuse sensation en Angleterre, le *Morning Post* publia des détails pleins d'intérêt, que nous croyons devoir reproduire :

« On connaît la vie de cette admirable cantatrice rendue si chère au public anglais par cette méthode si belle et si pure, cette voix si sonore et ce talent si dramatique. Il n'est pas douteux que les travaux de madame Malibran n'aient contribué à ruiner sa santé. Après avoir chanté le matin

dans plusieurs concerts et avoir répété ses rôles, elle jouait souvent dans deux opéras le soir, et à l'issue de la représentation, vers minuit ou une heure, elle se rendait dans des salons où l'attendait l'élite de la société pour l'applaudir. Jamais on n'avait vu encore une telle puissance vocale. »

Voici d'autres détails que nous tenons d'une personne qui la vit fréquemment pendant son dernier séjour en Angleterre. — Souvent, après avoir chanté la veille, madame Malibran se levait à cinq ou six heures du matin, et elle commençait ces exercices chromatiques qui devaient électriser plus tard l'auditoire; puis elle suspendait tout à coup ces brillants exercices pour étudier devant sa glace une pose dont l'effet magique devait seconder celui de son chant. Au lieu de se reposer après ces travaux, que faisait-elle? on la voyait s'élancer sur un cheval, qu'elle faisait courir de toute sa vitesse; elle excellait dans l'équitation. Quand le temps ne lui permettait pas une promenade à cheval, elle s'amusait avec toute la simplicité d'un enfant à tracer sur son album des caricatures ou des bouts rimés.

Nous voici arrivés à l'époque où se déclara la maladie qui conduisit si prématurément au tombeau l'illustre cantatrice. — Une vive inquiétude agitait tous les esprits en France et en Angleterre. Tous les organes de la publicité suivirent jour par jour les progrès du mal jusqu'à la fatale catastrophe. — Quelques-unes des particularités qui suivent sont empruntées au *Moniteur* :

« La maladie qui précéda sa mort dura neuf jours. Pendant ce temps M. de Beriot ne la quittait que pour assister quelques instants aux séances d'une fête musicale à laquelle il était appelé à prendre part. Le jour de la fête arriva; madame Malibran, bien qu'elle fût en proie aux plus grandes souffrances, voulut savoir si son mari avait été applaudi; elle craignait que l'inquiétude que lui inspirait sa position

ne l'empêchât de déployer tout son talent. Lorsqu'elle apprit que le concerto qu'il avait joué avait obtenu des applaudissements d'enthousiasme, un doux sourire brilla sur sa figure décolorée.

» Dans le monde, madame Malibran portait ce charme de grâce, de gaieté, d'abandon qui la rendait si séduisante au théâtre. Jamais la médisance ne souilla sa vie, et si elle mit son talent musical à un très-haut prix, elle dédaigna les richesses qu'il faudrait acheter par un autre genre de sacrifice. C'est elle qui renvoya 100,000 francs qu'un banquier très-connu s'était permis de lui envoyer pour commencer une intime liaison. »

À l'époque de la mort de la célèbre artiste, on fit cette remarque triste et singulière : C'est le 23 septembre 1835 qu'était mort Bellini à vingt-huit ans, c'était le 23 septembre 1836 qu'était morte au même âge madame Malibran.

Ses restes mortels furent ensevelis le 1er octobre 1836 à Manchester dans l'église collégiale. Les circonstances qui avaient amené la mort de cette femme intéressante produisaient la plus vive impression sur les habitants de la ville et sur la population du comté. Le deuil fut général. A huit heures du matin, le glas funèbre retentit; le cortége se réunit à l'hôtel de Mosley'armes, dont l'entrée principale était tendue de riches draperies noires. A neuf heures, les révérends Crooks et Firth, de la chapelle Saint-Augustin, furent admis dans la chambre mortuaire. Ils étaient suivis des pleureurs (*Mourners*) et de quelques personnes de la famille Richardson. Le corps était renfermé dans un cercueil de chêne placé sur le lit et recouvert d'un drap noir. A la tête du cercueil était un crucifix, et des bougies brûlaient dans des chandeliers d'argent. Les porteurs et les pleureurs se rangèrent alors autour du lit, et les deux prêtres catholiques placés au pied récitèrent l'office des morts.

A dix heures et demie le corbillard, trainé par quatre chevaux, arriva devant l'hôtel et conduisit le cercueil à l'église catholique. On lisait sur un plateau d'airain ayant la forme d'un bouclier l'inscription suivante : Maria Felicia de Beriot, décédée le 23 septembre 1836, à l'âge de vingt-huit ans. La même inscription était reproduite sur un autre plateau où étaient représentés, sur les quatre coins, des chérubins. Six voitures de deuil, attelées de quatre chevaux, suivaient le corbillard.

En quittant Manchester, M. de Beriot chargea M. Beale de faire placer dans l'église un marbre à la mémoire de madame Malibran avec une inscription indiquant que sous ce marbre reposait son épouse bien-aimée.

Quelque temps après, M. de Beriot, voulant obtenir les restes mortels de sa femme et les faire transporter dans l'église de Laken, près Bruxelles, fut obligé de s'adresser à l'autorité ecclésiastique. M. Sharpe, l'un des marguilliers de l'église collégiale de Manchester, où madame Malibran avait été inhumée, fut assigné par lui devant la cour consistoriale du diocèse de Chester, à l'effet d'exhumer et de livrer à ses fondés de pouvoir le corps de son épouse.

Le chancelier, après quelques observations sur la régularité de la procédure, s'exprima ainsi : « Il importe de considérer la gravité des moyens sur lesquels on prétend établir la demande. Il n'est pas sans exemple que la cour, dans des circonstances particulières, ait ordonné l'exhumation d'un cadavre. La loi ecclésiastique lui donne dans l'*ordinaire* un pouvoir discrétionnaire, dont elle ne doit faire usage qu'en parfaite connaissance de cause. Dans l'affaire actuelle, la demande me paraît justifiée par cette considération, que le réclamant étant un catholique romain, sa conscience peut être blessée par l'inhumation de son épouse dans un cimetière protestant. Tel est aussi le sentiment de la famille, qui désire

procurer à la défunte les honneurs de la sépulture catholique. Je suis donc dans l'intention de répondre favorablement à la requête, à moins que l'on ne produise de fortes raisons qui y soient contraires.

Après quelques observations des avocats des parties, le chancelier ordonna l'exhumation des restes mortels de madame de Beriot, et prescrivit que le corps serait mis à la disposition du mari ou de ses fondés de pouvoir.

La nouvelle de la mort de madame Malibran produisit dans toute l'Angleterre la plus douloureuse sensation. Pendant la dernière période de sa maladie, les détails relatifs à sa situation étaient attendus avec une impatience et une anxiété extraordinaires. Il n'y eut qu'une voix pour déplorer la perte de tant de jeunesse, de talent et de beauté. Il fut même question de lui ériger un monument, et non-seulement les personnes les plus éminentes par leur position sociale, mais encore les bourgeois et les marchands s'empressèrent de souscrire. C'était un hommage aussi éclatant que légitime rendu à la femme illustre qui honorait les arts à la fois par la supériorité de son génie dramatique et musical, par l'élévation de son caractère et par sa distinction personnelle.

Madame Malibran comptait de nombreux amis parmi l'élite de la société française et britannique. De grands seigneurs, des membres du parlement, et même de graves magistrats recherchèrent son intimité. C'est à leurs révélations que nous devons quelques anecdotes intéressantes qu'on lira dans la suite de ce travail.

Nos premiers artistes dramatiques, quelle que fût leur spécialité, la considéraient et l'étudiaient comme un modèle. Un soir qu'elle rentrait dans sa loge après avoir joué avec plus de perfection encore que de coutume le beau rôle de Desdemona, elle vit accourir vers elle une femme qu'elle ne

connaissait point, et qui lui dit en l'embrassant avec effusion :

« Ah! madame, que ne vous dois-je pas! vous venez de me révéler ce que c'est que le véritable sentiment dramatique. Messieurs les critiques s'obstinent à m'accorder un grand talent, et j'ai eu la faiblesse de m'enorgueillir de leurs éloges; et bien! je le déclare humblement, auprès de vous je ne suis qu'une écolière... Que ne suis-je venue plus tôt me réchauffer aux rayons de votre génie!... »

Celle qui parlait ainsi était Marie Dorval, la plus puissante interprète du drame moderne, et qui, comme madame Malibran, s'est éteinte dans tout l'éclat de sa gloire.

La générosité de l'artiste était sans bornes. Dans les premières années de sa carrière dramatique, elle avait déjà réalisé des sommes énormes; elle prodigua tout pour relever la fortune de son premier mari ou de ses amis; elle poussait ce dévouement si loin, que plusieurs personnes de son intimité se crurent forcées de lui faire des représentations. Sa générosité s'exerçait en particulier et avec mystère. Nous nous rappelons l'étonnement de ce malheureux artiste enfermé pour dettes qui trouva sous son oreiller 100 livres sterling. Elle avait remis au médecin du prisonnier la somme qui devait alléger ses souffrances et le rendre à sa famille.

Jamais femme peut-être n'avait, depuis l'âge de quinze ans, épuisé aussi complétement la coupe de l'amertume. Quelle mélancolie touchante dans son regard! Lorsqu'elle s'abandonnait à ses rêveries, plongée dans une sorte d'extase, elle demeurait immobile; on eût dit la statue de Pygmalion avant qu'elle eût quitté son piédestal.

Jamais les artistes pauvres ou méconnus n'implorèrent en vain l'appui de son talent. Quand il s'agissait de faire une bonne action, elle savait se multiplier, et sa complaisance était sans bornes. Ni l'affaiblissement de ses forces, ni le

progrès rapides du mal qui dévorait son organisation, rien ne pouvait diminuer son empressement à répondre aux vœux du public.

A une fête musicale de Manchester, madame Malibran déjà souffrante chanta un duo qui exigeait de grands efforts de voix et qui fut redemandé. La célèbre cantatrice, après avoir fait des signes suppliants, s'adressa à sir Georges Smart, qui dirigeait l'orchestre, et lui dit :

— Si je le répète, j'en mourrai.

Sir Georges Smart lui répondit :

— Lors, madame, vous n'avez qu'à vous retirer, et je ferai des excuses au public.

— Non, répliqua-t-elle avec énergie, non, je chanterai, mais je suis une femme morte.

Madame Malibran déployait dans la conversation infiniment d'amabilité et de grâce ; elle excitait au foyer de l'Opéra le même intérêt et la même admiration que mademoiselle Mars au foyer de la Comédie-Française ; toutefois, dans les causeries intimes, elle différait sous beaucoup de rapports de l'illustre comédienne. L'esprit de mademoiselle Mars était parfois sarcastique et mordant, et ses reparties les plus spirituelles étaient empreintes d'ironie et d'amertume ; sous une apparence d'adorable naïveté, il lui arrivait de lancer des mots cruels, des traits qui laissaient une empreinte profonde ; elle était impitoyable pour ses ennemis, et ses amis eux-mêmes n'échappaient pas toujours à ses épigrammes d'une aisance et d'un bon goût merveilleux. Quant à madame Malibran, elle ne se permit jamais avec intention une parole blessante, et les personnes qui l'ont particulièrement connue ne se souviennent pas qu'elle soit jamais sortie des limites des convenances pour se donner le frivole plaisir de faire preuve d'esprit et d'originalité. Il est

vrai que cette indulgence lui était facile, car elle ne trouvait autour d'elle que des visages amis et souriants.

Mais combien d'autres à sa place auraient profité de leur supériorité pour faire sentir le poids de leurs caprices, pour prendre un ton dédaigneux et railleur! Une artiste célèbre, quelles que soient ses excentricités de langage, est toujours sûre d'avoir les rieurs de son côté. Madame Malibran n'enviait point ce genre de succès. Sa finesse et sa pénétration remarquable se conciliaient avec une charmante bonhomie qui ne cachait aucune arrière-pensée. Sa conversation simple, naturelle, sans prétention, animée par une gaieté douce et expansive, avait quelquefois de magnifiques élans et s'élevait jusqu'à la plus haute éloquence, quand elle abordait des questions d'art ou qu'elle déployait les trésors de son âme sympathique et généreuse.

C'est par suite de la générosité naturelle de ses sentiments, qu'après la secousse de 1830 elle se jeta un peu étourdiment dans le courant des idées nouvelles qui avaient la prétention plus ou moins fondée d'apporter à notre civilisation de nouveaux éléments de force et de vie. Un moment les sectateurs de Saint-Simon purent se glorifier de la compter parmi leurs adeptes; mais cette exaltation fut de courte durée : douée d'un tact parfait, ennemie de toute exagération, elle se montra peu disposée à prêter l'appui de son nom et de son influence à la théorie de la femme libre et à d'autres excentricités du même genre. Ses sympathies pour la littérature nouvelle eurent plus de consistance et de profondeur; elle professait pour le génie de Victor Hugo la plus vive admiration; elle relisait toujours avec ravissement les suaves et mélodieuses poésies où Lamartine a si merveilleusement traduit les impressions des âmes rêveuses et souffrantes; Alfred de Musset, alors à ses débuts, la charmait par sa verve, sa spontanéité, l'imprévu de ses conceptions et de

son style; George Sand, le chaud et vigoureux romancier, trouvait dans son cœur de sympathiques échos; Balzac, ce puissant scrutateur de l'âme humaine, l'intéressait vivement; elle applaudissait de toutes ses forces aux tentatives de Dumas, qu'elle considérait comme le régénérateur de la scène.

Aristocratique par ses manières et son langage, madame Malibran sympathisait vivement avec le peuple, dont les défauts, disait-elle, sont presque toujours le résultat d'un manque de culture et d'éducation. Parmi les moyens qui pouvaient hâter le développement intellectuel de la classe la plus nombreuse, elle plaçait en première ligne la musique. Elle appelait de tous ses vœux une complète réorganisation de la musique et des théâtres, qui permît au peuple de participer aux jouissances de l'art. Il fallait la voir développer ce thème fécond pour se faire une idée de tout ce que l'éloquence du cœur peut ajouter de charme à la beauté.

« Comme la religion, disait-elle, l'harmonie devrait avoir des temples où il n'y aurait plus de privilégiés, où tous seraient égaux. » C'était là aussi le rêve d'Adolphe Nourrit, dont le caractère avait tant d'analogie avec celui de l'illustre cantatrice.

Descendue de ces hauteurs, madame Malibran avait parfois la simplicité d'un enfant; elle s'amusait des moindres bagatelles. Dans un accès de bonne humeur, voici ce qu'elle racontait un soir à un cercle d'amis :

« Pendant mon séjour à Milan, je me permis certaines espiègleries envers un de mes camarades, nommé Lorenzo. Ce Lorenzo était un excellent homme, mais gourmand à l'excès. Si, dans les diverses maisons qu'il fréquentait, il apercevait des friandises, il ne pouvait résister à la tentation d'en escamoter quelques-unes, et dès qu'on n'avait plus les regards attachés sur lui, il commettait son petit larcin avec

une merveilleuse dextérité. Je connaissais son faible, et j'eus l'air d'abord de ne pas m'en douter. Enfin, il me prit fantaisie de lui donner une leçon, et, pour cela, je fis placer sur le buffet de la salle à manger une assiette où se trouvaient quatre pommes cuites saupoudrées de sucre. Après avoir causé quelque temps avec Lorenzo, je le quittai un moment pour passer dans la salle, et je rentrai bientôt en m'écriant:

— Ah! bon Dieu! quel malheur!

— Qu'avez-vous, madame, et de quel malheur parlez-vous?

— Ah! d'un malheur épouvantable et qui me fait trembler...

— Vous commencez à m'effrayer. De quoi s'agit-il donc?

— Vous allez juger vous-même si ma terreur n'est pas bien légitime. Au-dessus de ma chambre à coucher se trouve un grand cabinet habité par des myriades de souris, qui toutes les nuits gambadent au-dessus de ma tête. Vous savez que ces petits animaux rongent tout indistinctement. En conséquence, j'ai résolu de leur donner ce soir pour souper des pommes cuites; mais je viens de m'apercevoir qu'il en manquait une.

— Ah! répondit Lorenzo en éclatant de rire, voilà donc le motif de votre affliction?

— Oui, mon cher, car j'avais fait introduire dans l'intérieur de ces pommes de l'arsenic.

— Grand Dieu! au secours! un médecin... je suis un homme mort!...

— C'est donc vous, malheureux?

— Hélas! oui.

» M'apercevant que je ne devais pas pousser plus loin la plaisanterie, je pris la main à Lorenzo, et je le rassurai. Mais il soutint qu'il ressentait une horrible douleur d'en-

trailles. Alors j'allai chercher moi-même l'assiette contenant le fruit, et j'en mangeai.

— Vous voyez, lui dis-je, que si vous êtes empoisonné, je vais l'être aussi.

» A mesure que je parlais, la figure de Lorenzo s'éclaircissait d'une manière sensible.

— C'est égal, madame, vous m'avez fait une terrible peur...

— Allons, je vais la dissiper entièrement.

» Je sonnai, et je fis apporter à Lorenzo une bouteille d'excellent vin de Madère ; ce qui acheva de rétablir l'équilibre dans toute sa machine fortement ébranlée. »

Nous terminerons cette étude sur madame Malibran par deux anecdotes qui achèveront de mettre en relief la bonté de son cœur et l'élévation de son caractère.

Un jour, en traversant les rues de Londres, elle aperçoit un enfant d'une douzaine d'années que deux *policemen* conduisaient en prison. Cet enfant a une charmante figure, pleine de franchise et de candeur. Vivement intéressée, la célèbre artiste fait arrêter sa voiture, et, s'adressant aux agents, leur demande la cause de l'arrestation du jeune prisonnier.

— C'est un petit vagabond que nous avons surpris mendiant dans *Belgrave-Square*. Nous agissons en vertu d'un ordre de monsieur Smithson.

Courir chez le magistrat et obtenir l'élargissement du jeune détenu, fut l'affaire de quelques minutes. Madame Malibran se chargea de l'entretien et de l'éducation de l'enfant, qui, placé dans un des instituts musicaux de Londres, devint plus tard un artiste distingué.

Quelques semaines avant sa mort, un de ces industriels nomades, qui, sous prétexte de philanthropie, abusent de la complaisance des grands artistes, la supplia de prendre part

à un concert au bénéfice des pauvres. Malgré les prières de sa famille, la défense expresse des médecins et la fièvre ardente qui la dévorait, elle n'hésita point à se rendre aux désirs qui lui avaient été manifestés. Elle rentra chez elle mourante, et depuis elle ne quitta pas son lit.

XXIII

Épilogue.

Notre travail sur les cantatrices célèbres est terminé. En exhumant les gloires du passé, en mettant en relief leurs mérites divers, nous avons fait tous nos efforts pour que ces études fussent aussi complètes, aussi instructives, aussi attrayantes que possible. Nous avons soigneusement recueilli tous les renseignements, tous les souvenirs qui ont paru de nature à faire ressortir les traits les plus saillants de chaque physionomie. Il nous aurait été facile de multiplier les anecdotes, et de jeter ainsi sur nos études plus d'intérêt, de couleur et de variété. Mais nous avons pensé que dans un travail sérieux les anecdotes ne devaient être accueillies qu'avec une extrême réserve, et nous avons laissé dans les recueils d'*anas* toutes celles qui sont apocryphes ou d'une authenticité douteuse : un choix sévère nous était commandé par l'importance du sujet que nous avions à traiter, sujet qui se lie de la façon la plus intime à l'histoire et aux progrès de la musique dramatique.

Les cantatrices italiennes ont dû nécessairement occuper

une large place dans nos appréciations. Depuis la renaissance des arts, l'Italie n'a pas cessé d'être la terre classique du chant et de la mélodie. C'est là que se sont formées et que se forment encore de nos jours les voix les plus belles, les plus ravissantes, les plus sympathiques. Par l'influence du climat, par leur éducation, par leur aptitude particulière, les Italiens constituent le peuple chanteur par excellence, celui qui a fourni à toutes les scènes lyriques de l'Europe et du monde le plus de sujets précieux. Ici s'offrait à nos regards une brillante série de cantatrices célèbres, artistes d'inspiration et de génie, et qui méritaient d'autant plus de fixer notre attention, que c'est à leur féconde initiative que sont dues les diverses évolutions de l'art du chant.

Après l'Italie, c'est la France qui a fourni le plus de talents de premier ordre. Ce qui distingue les cantatrices françaises, c'est l'expression, le sentiment et la grâce. Quelles ravissantes figures que les Saint-Huberty, les Sophie Arnould, les Maillard, les Branchu, les Favart, les Saint-Aubin, les Dugazon, heureux mélange de suave mélodie, d'intelligence dramatique, de finesse et de sentiment! L'école française a un cachet saillant d'individualité qui lui assigne une place à part dans l'histoire de la musique.

Quoique placées à un rang bien inférieur à celui qu'occupent l'Italie et la France, l'Allemagne, l'Angleterre et l'Espagne n'ont point été oubliées dans nos appréciations. L'Allemagne, qui, sous le rapport de la musique instrumentale, de l'oratorio et de la symphonie, offre à l'Europe d'inimitables modèles, n'a produit dans le domaine de la musique vocale que peu d'artistes de haute portée. Parmi les célébrités qu'elle a vues éclore dans ce genre, nous avons particulièrement signalé madame Mara, cantatrice et tragédienne lyrique d'un ordre supérieur, dont le nom a rayonné d'un si vif éclat à la fin du dernier siècle. En Angleterre,

nous avons rappelé les éclatants succès de mistriss Billington, qui fut une exception glorieuse dans un pays où le drame lyrique n'a compté que peu d'interprètes d'un mérite généralement reconnu. Ailleurs, nous avons consacré une étude spéciale à madame Colbran, qui, sous la magique influence du génie de Rossini, a été la plus remarquable expression du mouvement musical de l'Espagne moderne.

Une idée féconde ressort du travail que nous venons de publier, c'est le rapport intime, la corrélation parfaite qui a toujours existé entre les progrès de l'art du chant et ceux de la musique dramatique; à mesure que le génie des compositeurs découvre de nouveaux horizons, le talent des chanteurs se modifie, se développe, grandit. Aux transformations successives qui s'accomplissent dans la constitution et les formes de l'opéra correspondent nécessairement des transformations analogues dans la manière de ses interprètes. Quelques aperçus historiques mettront en évidence cette vérité, qui est une des conclusions de notre travail.

Malgré d'incontestables progrès, l'école de Rameau ne put donner à la musique dramatique ce souffle ardent, ces mélodiques inspirations, ces accents passionnés qui électrisent les cœurs et enivrent les imaginations. L'Académie de musique n'est encore qu'une machine lourde et compliquée; les opéras ne sont le plus souvent que des psalmodies froides et monotones. L'orchestration manque de vie et d'éclat; les chœurs, les morceaux d'ensemble ont peu d'intérêt et de portée. Avec de pareils éléments, quel effet pouvaient produire les voix les plus belles, les plus sympathiques? Évidemment elles étaient condamnées à un régime de compression et d'étouffement. Aussi les artistes de cette époque ne se sont-ils guère élevés au-dessus d'une honnête médiocrité, et il n'est resté de la plupart d'entre eux que de vagues et confuses réminiscences.

Mais voilà que tout à coup l'invasion de la musique italienne et allemande vient apporter à cet état de choses des modifications imprévues. Gluck, Sacchini, Piccinni, marchant par des routes différentes au même but, la régénération de la musique dramatique, travaillent à infuser un sang nouveau dans les veines de notre grand opéra. Le drame devient plus clair, plus intéressant, plus riche en combinaisons ingénieuses; le style des compositions destinées à la scène, mieux approprié aux situations, a plus de variété, d'élégance et de couleur; le jeu des instruments est combiné d'une façon plus heureuse. Ces améliorations exercent une influence décisive sur l'art du chant; des artistes inspirés se produisent sur nos scènes lyriques. C'est à Gluck, à Sacchini que mesdames Saint-Huberty et Maillard, les deux plus grandes cantatrices de la fin du dernier siècle, doivent ce qu'elles avaient d'élevé, de hardi, de profondément dramatique dans leur talent.

Une ère nouvelle s'ouvre pour l'Europe. Le génie organisateur de Napoléon relève les ruines que la révolution avait accumulées; à son appel les arts se réveillent; la musique dramatique reparaît belle de jeunesse, de coloration et de vie, et d'éminents compositeurs en renouvellent la sève, en rajeunissent les formes, en augmentent la puissance et l'éclat; des créations étincelantes de mélodies inspirées enrichissent nos scènes lyriques. Spontini, Lesueur, Cherubini, Grétry, Méhul, Dalayrac, font éclore dans tous les genres un essaim d'artistes d'une trempe supérieure. *La Vestale, Fernand Cortez, les Bardes* offrent des rôles admirables qui mettent en relief des organisations vocales d'une merveilleuse beauté. Lays, Nourrit père, mesdames Branchu, Catalani, Grassini ont laissé un nom immortel dans l'histoire de la musique.

Mais ce n'était là qu'une période de transition. Le génie

si original, si puissant, si fertile et si varié de Rossini a donné le signal d'une immense révolution. Dans tous les genres Rossini s'est montré supérieur; il a enrichi la musique sérieuse et la musique bouffe de chefs-d'œuvre qui ont fait le tour du monde. Pour l'abondance et la nouveauté des idées mélodiques, pour l'élégance et la précision avec lesquelles il fait parler toutes les voix de l'orchestre, Rossini n'a jamais eu et n'aura peut-être jamais de rival. — Bellini et Verdi ont continué avec éclat son œuvre de régénération.

Voyons quelle a été l'influence de ces trois grands réformateurs sur les progrès du chant dramatique.

Au souffle ardent et passionné de l'auteur de *Tancredi*, de *Guillaume Tell*, du *Barbiere*, aux mélancoliques accents de l'auteur de la *Sonnambula* et d'*i Puritani*, de nouveaux artistes pleins de verve et d'inspiration sont entrés dans la lice. L'art du chant, s'affranchissant des traditions routinières, a subi une brillante métamorphose, et, tout en profitant des progrès accomplis, il s'est élancé dans une nouvelle voie. Ce qui caractérise cette révolution, c'est une plus grande expansion donnée aux facultés intellectuelles du chanteur, c'est l'expression, le sentiment dramatique prêtant à la voix humaine une puissance et une variété d'effets jusqu'alors inconnues. Les tours de force plus ou moins surprenants, les froides combinaisons d'un mécanisme vulgaire ont tendu chaque jour davantage à faire place au drame, à la poésie, à l'interprétation juste et vraie de toutes les nuances des sentiments et des passions.

La naissance de cette nouvelle école de chant date de la restauration, et coïncide d'une façon remarquable avec le mouvement littéraire et musical qui se produisit à cette époque. En même temps que Lamartine, Hugo, Dumas, de Vigny, Balzac, Sthendhal jetaient les bases de leur immense renommée, en même temps que Rossini, Mercadante, Doni-

zetti, Bellini illuminaient de leurs rayons le royaume de la musique, trois cantatrices de premier ordre, mesdames Pasta, Malibran, Sontag tenaient les habitués de notre première scène italienne émus et frémissants sous la magique influence de leur voix sympathique, de leur intelligence supérieure, de leur ardente sensibilité. Le drame lyrique, régénéré par de grands maîtres, avait trouvé des interprètes à la hauteur de ses inspirations.

Tandis que le théâtre italien se retrempait aux sources d'un art plus en harmonie avec les tendances élevées du dix-neuvième siècle, notre Académie de musique entrait à son tour dans des sphères rayonnantes et enchantées. Madame Mainvielle-Fodor, avec son admirable talent de tragédienne lyrique et les prodigieuses ressources de sa vocalisation, nous initiait aux chefs-d'œuvre du maître des maîtres. Adolphe Nourrit, toujours sur la brèche, toujours dévoué et infatigable, hâtait le triomphe de la révolution musicale, à laquelle il prêtait l'appui de sa brûlante et vigoureuse organisation. Nourrit résumait parfaitement les généreuses aspirations de l'école moderne; il en avait au plus haut degré l'enthousiasme, la foi, la féconde initiative. Le cœur était chez lui à la hauteur de l'intelligence. Personne n'a possédé mieux que lui le secret d'émouvoir, d'électriser un auditoire; mais, par un heureux et rare privilége, il sut joindre un goût exquis à une inspiration pleine d'audace, et, au milieu de ses plus grands entraînements dramatiques, il conserva toujours l'accent de la vérité.

Quels artistes que ceux qui signalèrent les dernières années de la restauration! mais aussi quel répertoire! Avec des œuvres comme *Moïse*, *le Siége de Corinthe*, *Guillaume Tell*, *le Barbier*, *la Gazza ladra*, et plus tard *la Norma*, *la Sonnambula*, *i Puritani*, *Lucia*, est-il un chanteur de talent qui n'aurait senti ses facultés s'élever et grandir?

En imprimant une vive impulsion aux intelligences, la révolution de 1830 fit éclore dans le domaine de la musique de nouveaux et précieux éléments. L'œuvre de la régénération du chant dramatique fut reprise et continuée avec succès. Notre tâche serait longue si nous voulions caractériser tous les artistes de haute portée qui, depuis cette époque, ont paru sur nos diverses scènes lyriques; il en est dont le nom dispense de tout éloge; citer des chanteurs comme Rubini, Tamburini, Lablache, Mario, Ronconi, mesdames Grisi, Persiani, Viardot, Garcia, etc., c'est rappeler les beaux jours où le Théâtre-Italien de Paris était devenu le rendez-vous de l'aristocratie parisienne, de la fleur du dilettantisme, et si nous joignons à cette liste des noms plus jeunes et déjà glorieux, ceux de Bettini, de Gardoni, de Baucardé, de Graziani, de Belletti, de l'Alboni, de la Bosio, de la Cruvelli, de la Frezzolini, de la Borghi-Mamo, de madame Penco, etc., on sera frappé du nombre et de l'importance des acquisitions que notre scène italienne a faites depuis vingt-deux ans.

Sur la scène de notre grand Opéra, l'école moderne a également compté, depuis 1830, des interprètes d'un immense talent. C'est Duprez, le ténor exceptionnel, qui a su donner aux chefs-d'œuvre de Rossini une physionomie nouvelle; c'est Levasseur, dont la voix puissante et le jeu énergique ont laissé dans le rôle de Bertram de si profonds souvenirs; c'est Baroilhet, le baryton plein de goût et de *brio*, dont les créations ont soulevé tant d'applaudissements; c'est Gueymard, c'est Morelli, c'est Obin, c'est Depassio, c'est Bonnehée, un artiste d'un grand avenir; c'est madame Tedesco, qui a révélé de si hautes facultés dans plusieurs ouvrages importants du répertoire moderne, notamment dans *la Favorite*, dans *le Prophète*, dans *le Juif errant*; c'est surtout madame Stoltz, une des cantatrices les plus dramatiques de ce temps-ci.

Voilà ce que l'école moderne a produit sur la scène du grand Opéra; son influence ne s'est pas moins fait sentir dans le domaine de l'Opéra-Comique. Les œuvres étincelantes d'Auber, d'Halévy, d'Ambroise Thomas, d'Adolphe Adam, de Grisar, ont fait éclore une nouvelle génération de chanteurs, et les noms de madame Damoreau, de madame Ugalde, de mademoiselle Darcier, de mademoiselle Lavoye, de mademoiselle Duprez, de madame Miolan, de Roger, de Battaille, de Faure, etc., restent entourés du prestige de la popularité.

Nous venons de retracer sommairement les principaux résultats de la grande révolution musicale qui, depuis la Restauration, poursuit incessamment sa marche. Mais, hâtons-nous de le dire, cette révolution n'a pas dit son dernier mot. Depuis que Bellini et Donizetti se sont éteints, depuis que Rossini s'est condamné au silence, l'art n'est point resté stationnaire en Italie. Dès son apparition, Verdi s'est placé au rang des maîtres. Les critiques attardés sur la route du progrès ont pu contester le génie de l'auteur de *Nabucco*, d'*Attila*, de *Macbeth*, d'*Ernani*, de *Luisa Miller*, del *Trovatore*, de *Rigoletto*, de *la Traviata*, des *Vêpres Siciliennes*; mais ce qu'on ne saurait nier, c'est le retentissement qu'ont partout les œuvres du jeune et célèbre maestro. Verdi compte d'intelligents et chaleureux interprètes, non-seulement en Italie, mais en France, en Allemagne, en Espagne, en Angleterre, dans toute l'Europe, et même en Amérique; sous l'influence de ses dramatiques compositions, de beaux talents se forment et grandissent. C'est là une transformation remarquable dont il sera bientôt facile d'apprécier toute l'étendue et toute la portée.

Les tendances progressives que nous venons de signaler, et qui se révèlent si lumineusement sur nos scènes lyriques, se manifestent aussi dans l'enseignement musical. As-

sûrement, nous sommes loin de nier que, sous ce rapport, il reste de grandes réformes à accomplir, et un examen approfondi de la question donnerait lieu à beaucoup d'observations critiques. Toutefois, il est juste de reconnaître que de précieux éléments existent parmi nous ; et, tout en faisant nos réserves sur la portée d'un enseignement qui n'a pas donné encore tous les résultats qu'on était en droit d'en attendre, nous pouvons signaler au Conservatoire de Paris, et en dehors de cette institution, des hommes d'une intelligence distinguée.

L'école italienne était représentée naguère par Galli et Banderali, deux artistes de talent, mais dont le passage à notre Conservatoire de musique n'a point laissé des traces profondes. Les traditions de cette école sont continuées de nos jours par monsieur Bordogni, théoricien habile, dont les solfèges et les ouvrages spéciaux ont eu beaucoup de succès.

L'école française compte des professeurs de mérite. — Il suffit de nommer madame Damoreau-Cinti pour donner une idée de la perfection ; madame Damoreau a, sans contredit, des traditions excellentes ; malheureusement elle n'a pu jusqu'ici communiquer à aucune de ses élèves le secret de son merveilleux talent. M. Ponchard, avec son goût exquis, représente l'école française dans ce qu'elle eut jamais de gracieux, de coquet et d'un peu maniéré. — M. Battaille est l'expression de l'art vivant, de la musique actuelle. Il connaît toutes les ressources de l'art, il a du zèle et peut rendre de grands services.

Citons aussi M. Duprez, qui a fondé une école de musique dont le monde artiste s'est vivement préoccupé. Le talent et la réputation de l'illustre ténor offrent, sans contredit, des garanties sérieuses. Mais il serait téméraire de porter un jugement définitif sur un enseignement qui est encore à son début.

M. Révial n'en est point à son coup d'essai. Intelligence de haute portée, il a fait preuve d'études profondes, de larges aspirations. Sans prétendre révolutionner l'art du chant par d'aventureuses théories, il a voulu résolument le progrès. Personne ne possède mieux le secret de faire disparaître ce qu'il y a d'aride dans la science. Il a ce coup d'œil sûr qui distingue les aptitudes. M. Révial est plus qu'un musicien, c'est un penseur qui suit dans son enseignement les indications de la nature ; des artistes très-remarquables, notamment Bonnehée, Merly, mademoiselle Rey et madame Lafon, se sont formés sous sa direction.

En général on se fait, chez nous, de l'art du chant une opinion très-inexacte. Quand un sujet vocalise avec goût, émet des sons avec facilité, certains critiques ne tarissent point d'éloges ; ils paraissent considérer comme le but suprême de l'art ce qui en constitue les premiers éléments. Il serait temps d'envisager la question d'un point de vue plus sérieux, plus élevé, plus philosophique. Donner une libre expansion aux facultés intellectuelles, faire jaillir les trésors de sensibilité, de passion, d'énergie, que renferme chaque organisation, mettre l'âme dans les diverses inflexions de la voix, la faire parler par les yeux et par le geste, de telle sorte qu'une pensée ou un sentiment rayonne dans chaque phrase musicale, telle doit être la tâche du professeur. C'est en entrant dans cette voie que M. Révial et l'école qu'il représente ont contribué fortement à régénérer l'enseignement.

On voit, par ce rapide inventaire de nos ressources musicales, que l'art du chant est loin d'être chez nous en décadence. De précieux éléments sont en fusion, et un prochain avenir révélera de nouvelles richesses.

VIE ANECDOTIQUE

DE PAGANINI

VIE ANECDOTIQUE DE PAGANINI.

En 1839, une dame qui avait suivi Paganini dans tous ses voyages avait bien voulu nous communiquer des détails fort curieux, qui se rattachaient à la vie de ce grand artiste.

A cette époque aussi, Paganini, désireux d'écrire ses mémoires, nous avait chargé de mettre en ordre des notes éparses dans ses papiers de musique. Mais les désenchantements du Casino, qui portait son nom, le détournèrent de l'idée de livrer au public les secrets de sa vie.

Les notes que nous avions recueillies nous sont restées, et ces notes, jointes aux documents qui nous ont été confiés par la dame que Paganini honorait de son estime et de son amitié, nous ont servi à rédiger les pages qu'on va lire.

Paganini a rempli le monde entier, pendant près de vingt-cinq ans, du bruit de sa renommée. On a bâti sur son compte les histoires les plus fantastiques, et, avec toutes leurs exagérations, les écrivains qui ont parlé de cet homme merveilleux n'ont pas donné au public une idée exacte de son

caractère, de ses habitudes, de son individualité d'artiste. Les faits intéressants surgissent en assez grand nombre dans cette existence presque fabuleuse, pour qu'il ne soit pas nécessaire d'inventer des faits nouveaux, et si notre récit a un mérite, ce sera celui de la vérité.

<div style="text-align:right">Marie et Léon Escudier.</div>

I

Paganini en voiture et en voyage.

L'artiste change de caractère selon les lieux où il se trouve. Seul, toujours en présence des mêmes objets, il se façonne à une sorte de triste rêverie qui absorbe ses pensées, écrase son imagination. Jeté, au contraire, au milieu du bruit, avec la gloire et la fortune pour but, il est encore rêveur; mais c'est une rêverie qui élève son âme au-dessus de ce qu'elle est, de ce qu'elle pourra jamais être. Tout ce monde qui bruit autour de lui, tous ces ambitieux qui roulent dans des voitures dorées, ces poëtes que l'on admire, ces artistes que l'on applaudit, ces guerriers que l'on couronne, mettent le feu à son cerveau. Il rêve de voitures dorées, d'applaudissements et de triomphes ; ses yeux semblent s'agrandir, l'ambition le possède, il voudrait avoir le monde entier pour domaine, et faire un trou dans le soleil pour satisfaire son orgueil et sa fierté. La vie complète-

ment solitaire mène à l'abrutissement, l'agitation de la vie extérieure à la folie.

C'est dans les voyages seulement que l'artiste se révèle avec son véritable caractère, triste et gai, irascible ou calme, brutal ou poli. Dans une voiture on oublie tout : la variété des lieux que l'on parcourt vous ôte toute réflexion. Vous revenez à votre naturel ; votre cœur s'épanche, vous n'avez autour de vous ni bruit, ni jalousies, ni haine, rien de ce qui peut irriter votre cerveau, troubler votre imagination ; vous êtes là avec vos défauts et vos qualités; vous causez avec un ami qui vous accompagne, ou bien votre esprit se repose, sans chagrin et sans ennuis.

Nous prendrons d'abord Paganini en voyage, pour le retrouver ensuite au milieu du bruit des cités, et enfin dans la solitude du monde, qui l'a conduit dans une solitude plus vaste et plus longue, celle du tombeau.

Paganini, d'ordinaire taciturne, peu accessible à la conversation, changeait entièrement de physionomie dès qu'il se sentait enfermé dans l'étroit espace d'une voiture. Son front s'égayait, ses lèvres s'épanouissaient; sa santé si fragile semblait prendre de la force, il n'était plus le même homme. Il trouvait du plaisir à causer même avec chaleur, lui qui causait si rarement. Une maladie violente avait presque brisé sa voix, et la faiblesse de son organe ne pouvait lutter contre le bruit des roues courant sur le pavé. Si on l'interrompait pour lui dire qu'il se fatiguait, il semblait se réveiller d'un rêve, et, tombant dans une espèce de torpeur, il coupait court à la causerie, en disant : — Eh bien!... plus tard... quand nous serons sur le chemin de la conversation. C'est ainsi qu'il désignait, en plaisantant, les chemins qui traversaient les sables et les bruyères.

Les objets extérieurs n'avaient pas pour lui un grand intérêt. Lorsqu'on appelait son attention sur un champ, sur un

paysage ou sur un bel édifice, il disait, pour plaire seulement à ses interlocuteurs : C'est bien joli ! mais à peine daignait-il jeter un regard sur toutes ces beautés qui fuyaient derrière lui. Il aurait parlé, parlé sans cesse et, contrairement à tous les voyageurs, il n'aimait pas à s'occuper des divers accidents de voyage.

Il souffrait constamment du froid, et il avait toujours soin de fermer hermétiquement sa voiture. Par vingt-deux degrés de chaleur il s'enveloppait de sa pelisse, se pelotonnait dans un coin et permettait à peine qu'on ouvrît de temps en temps le côté où il se trouvait. Paganini se plaignait presque constamment du climat de la France et surtout de celui de l'Allemagne ; et comme ses préoccupations musicales ne l'abandonnaient pas, même dans ses longues causeries, il répétait souvent que le climat avait une influence très-grande sur le génie musical. A l'appui de cette observation, il citait l'Italie où le nonchalant lazzarone, assis au pied de la mer ou bien accroupi sur les marches des palais, murmure continuellement des chansons que lui inspire le ciel ardent de son pays.

Oh ! lorsqu'on parlait de l'Italie à Paganini, tout son sang bouillonnait. Sur cette terre, disait-il, on naît pour chanter ; en France on naît pour gazouiller, en Allemagne pour tonner, et en Angleterre pour payer. En Italie la musique est partout, sur la terre, sur la mer, dans les arbres, chez la canaille et chez les gens riches. Vous n'avez pas de pain et vous chantez, vous êtes heureux, vous chantez encore. Je crois que la mélodie vient du feu. La terre, l'air et le ciel de l'Italie ne forment qu'un foyer de flammes : voilà pourquoi les Italiens chantent toujours.

Après s'être ainsi animé, il s'enveloppait plus soigneusement que jamais dans sa pelisse, en murmurant : Ceci est un excellent meuble, principalement en Allemagne, où on ne peut s'en passer même dans le cœur de l'été.

Cet homme fantasque, qui craignait l'air le plus léger en voyage, se plaisait à rester dans sa chambre avec les portes et les fenêtres ouvertes; il appelait cela prendre un bain d'air.

Les premières heures qui suivaient son départ étaient remplies par la conversation la plus aimable; mais cette gaieté s'en allait peu à peu; il était plus pénible pour Paganini que pour tout autre de rester longtemps en voiture. Les douleurs d'entrailles dont il souffrait presque toujours augmentaient après trois ou quatre heures de fatigue; sa figure, naturellement pâle, devenait alors livide; la souffrance se peignait sur tous ses traits : vous eussiez dit un fantôme assis auprès de vous.

Il mangeait peu, quoique d'ailleurs ne manquant pas d'appétit. Il ne prenait le matin ni thé, ni café : un bon potage et une tasse de chocolat étaient sa seule nourriture. Les jours où l'on se mettait en route de bonne heure, il ne prenait absolument rien, et souvent il lui arrivait de se trouver encore à jeun à midi.

Le sommeil était une de ses plus douces jouissances. Il dormait pendant deux heures en voiture sans aucune interruption, et ce besoin de sommeil revenait trois fois dans la même journée. Quand il s'éveillait, il était aussitôt de bonne humeur et disposé à la plaisanterie.

Arrivé à une auberge, ou bien lorsque les chevaux relayaient, Paganini descendait à l'instant pour se promener, et dans l'intervalle d'à peu près cinq minutes qui séparait l'arrivée du départ, on le voyait marcher avec rapidité, revenir sur ses pas, puis retourner vers le même but; sa tête paraissait préoccupée, il ne regardait personne et souvent on l'appelait trois ou quatre fois avant qu'il répondît. Cependant comme il fallait partir, l'ami qui l'attendait courait vers lui. Paganini frappait alors du pied et ne revenait

à sa place qu'en brutalisant son compagnon de voyage; mais il était à peine assis dans son coin qu'il reprenait sa bonne humeur. « Qu'aviez-vous donc ? lui disait-on. — Je composais, répondait Paganini, et quand je compose je veux qu'on me laisse tranquille. »

Voici, à propos de cette manie, ce qui lui est arrivé un jour qu'il voyageait de Londres à Birmingham. Au premier relais, Paganini descend de voiture selon son habitude. Après dix minutes d'attente, le conducteur, impatient, appelle l'artiste; il était à trente pas de la voiture, se frappant le front et se démenant comme un condamné; son compagnon n'était pas descendu et il s'était endormi. Aux cris réitérés du conducteur, fort mécontent du retard qu'on lui faisait éprouver, Paganini revint, toujours en jurant.

Cette fois il réveilla son ami et le gronda très-vivement de ne l'avoir pas lui-même appelé. Au second relais, l'illustre voyageur descendit encore et sans tenir aucun compte de la scène qui s'était passée une heure avant, il s'éloigna comme toujours et cette fois il chemina même plus loin que d'habitude. Cinq minutes, dix minutes, quinze minutes se passèrent; le conducteur maugréait et le compagnon de voyage s'était endormi de nouveau. Pressé par le temps et fatigué d'attendre, le postillon fouette ses chevaux et l'équipage s'enfuit avec rapidité. La personne qui se trouvait dans la voiture ne s'était pas réveillée, et au troisième relais seulement elle s'aperçut que Paganini n'était pas à ses côtés. Les menaces, les injures, les supplications ne pouvaient déterminer le conducteur à retourner sur ses pas. Force fut au voyageur de lui promettre une somme considérable; mais à peine les chevaux avaient-ils parcouru un espace de cinq kilomètres pour retourner au dernier relais, qu'une autre voiture ramenait Paganini en toute hâte. Une discussion s'engagea alors entre les deux conducteurs et le virtuose.

Il ne voulait payer ni celui qui l'avait laissé en route, ni celui qui l'avait reconduit, et il se refusait aussi à donner la gratification promise par son ami, prétendant que le premier conducteur devait rembourser le second. Il se contentait de répondre qu'il ne voulait pas payer, sans entrer dans d'autres explications. Paganini avait apporté de son pays le mépris pour les gens du peuple. — La familiarité avec ces gens-là, disait-il, pourrait avoir des suites dangereuses.

S'il arrivait qu'un homme de cette classe accostât Paganini, il lui tournait le dos en disant : — Que me veut cet animal? Si on cherchait à lui démontrer que les gens du pays où il voyageait étaient d'un naturel bon et doux, il répondait : — Bah! c'est de la canaille partout. Et si, par-dessus le marché, ces hommes demandaient un pourboire où une petite aumône, oh! alors ils étaient tout à fait réprouvés.

Lorsqu'il était content d'un postillon, par exemple, il disait : — Cet animal-là conduit très-bien. L'aventure des deux conducteurs et de Paganini se termina devant le constable de Birmingham, qui condamna l'artiste à payer les frais de retour et la gratification promise par son compagnon de route.

Paganini était d'une indifférence complète pour le confortable de la vie; ses bagages se composaient toujours des mêmes objets : un violon, un Guarnerius d'une valeur considérable, renfermé dans une caisse fort délabrée et fort usée qui, en même temps, lui servait de coffre-fort, un sac de nuit et un étui à chapeau : voilà son mobilier de voyage. Dans sa caisse étaient renfermés ses bijoux et quelque peu de linge fin; il avait en outre sur lui un petit portefeuille rouge où se trouvait enregistré le résultat de toutes ses opérations financières depuis son départ de l'Italie.

Le livret était parfaitement illisible et inintelligible pour

tout autre que Paganini. Le célèbre artiste pouvait seul, en effet, déchiffrer les caractères hiéroglyphiques qu'il y avait tracés de sa main. Le portefeuille rouge était une vraie Babel de comptes de toute nature ; là tout se trouvait coté et additionné pêle-mêle. Vienne et Carlsruhe, Francfort et Leipzig, Paris et Saint-Pétersbourg, dépenses, recettes, note de linge, produit des concerts, c'était une comptabilité d'une complication incroyable, et dans laquelle pourtant il se retrouvait à merveille. Tous ses calculs étaient basés sur les thalers de Prusse ; partout où il se trouvait il avait l'habitude de réduire la monnaie du pays en thalers de Prusse.

Quand il était seul en présence de son agenda, l'activité de son esprit semblait redoubler, ses yeux s'illuminaient ; d'un regard il embrassait les trésors considérables additionnés, divisés, multipliés sur les feuillets de son cahier merveilleux. Ordinairement, c'était en fermant sa porte à double tour qu'il se livrait tout entier à cette jouissance indéfinissable. Au moindre bruit, au moindre frôlement, il barricadait son trésor et rouvrait ses portes pour s'assurer si personne ne l'avait aperçu. Cette manie, inexplicable dans une organisation aussi étonnante, a suivi Paganini jusqu'au seuil du tombeau. En voyage, le petit livre rouge était constamment sur lui ; dans la rue, le petit livre ne le quittait pas ; dans sa chambre, il le gardait encore ; le soir, en se couchant, il le plaçait sous son oreiller, et c'est à cette place qu'on l'a trouvé après la mort du célèbre virtuose.

Dans les auberges, sur la route, Paganini se contentait de tout ce qu'on lui offrait. Il lui était indifférent de trouver une mansarde ou une chambre lambrissée, un lit élégamment paré, tout garni d'édredons et de fourrures, ou bien un simple matelas, étendu par terre avec un simple drap et une misérable couverture.

Si son logement ne donnait pas sur la rue, dont il ne pou-

vait supporter le bruit, il était parfaitement content, et à ce sujet il disait souvent : « J'entends assez de bruit dans les grandes villes, et, si je voyage, c'est pour avoir un peu de tranquillité. » Certes, il avait raison de haïr le bruit des grandes cités, lui artiste de génie qui, chaque fois qu'il se présentait en public, était assourdi par les applaudissements, les bravos et les cris d'enthousiasme; lui qui ne pouvait faire un pas sans voir la foule accourir sur son passage; lui enfin, si nerveux, si sensible, à qui les succès trop bruyants donnaient la fièvre et presque le délire.

Son souper consistait en quelques mets légers, souvent même en une tasse d'infusion de camomille, après quoi il se couchait et dormait ordinairement d'un profond sommeil jusqu'au lendemain. La température orageuse agissait vivement sur son organisation. Lorsque le temps se faisait sombre, que le tonnerre commençait à gronder et que l'éclair sillonnait le ciel, sa figure se décomposait, l'artiste devenait irritable, il se taisait pendant des heures entières, sa tête se penchait, ses yeux étaient d'une mobilité effrayante; puis tout à coup ses membres tremblaient, ses doigts se crispaient, ses lèvres s'agitaient; on eût dit un lion en fureur. C'était la fièvre musicale qui, dans ces moments, s'emparait de Paganini et le possédait entièrement. A ce sujet, voici ce qui est arrivé pendant une de ces nuits où le virtuose était pris de cette espèce de vertige.

II

Aventure du château noir.

En 1834, vers le milieu de l'été, une voiture avec deux chevaux de poste traversait les hautes montagnes qui séparent la France de l'Italie. La journée avait été brûlante, l'air était lourd et comprimé; les chevaux se traînaient plutôt qu'ils ne marchaient. A mesure que l'équipage avançait, des nuages gris se formaient à l'horizon, le ciel s'obscurcissait, et les flammes rougeâtres que le soleil, dans son ardeur, avait laissées sur son passage, s'éteignaient peu à peu. Quand l'azur eut disparu entièrement sous les nuages sombres, des jets de fumée noire et jaunâtre se mirent à courir dans l'immensité avec une prodigieuse précipitation. Le vent siffla avec impétuosité; des tourbillons de poussière s'élevèrent de toutes parts; en un clin d'œil la nuit arriva; c'était une nuit profonde, effrayante.

Des filets de lumière jaillissaient par intervalle à travers l'obscurité, et un bruit sinistre suivait de près ou précédait

cette lueur, la seule qui éclairât à cette heure l'équipage solitaire. Le postillon était descendu de son siége et conduisait ses chevaux par la bride. Au moment où il traversait une route étroite, bordée de deux grands fossés, la voûte du ciel sembla se briser ; un grondement épouvantable éclata dans l'espace, l'orage déchaîna le vent, la pluie, l'éclair et le tonnerre, et ces quatre furies se mêlant ensemble produisaient l'effet le plus magnifique et le plus terrible à la fois. Le vent était si fort, la pluie était si abondante, que la voiture, emportée, s'en alla rouler à vingt pas de la route ; le vetturino jurait et maudissait les éléments. Les deux voyageurs, au contraire, qui se trouvaient emprisonnés, imploraient le ciel et promettaient de faire construire des chapelles en l'honneur de tous les saints du paradis, si Dieu les délivrait du danger où ils se trouvaient engagés.

Ils sortirent avec une peine infinie de la voiture, et, dans leur chute, ils n'avaient reçu heureusement aucune contusion. La pluie continuait toujours à tomber avec rage ; les chevaux pouvaient supporter ce torrent, mais les voyageurs devaient songer à trouver un abri. En se retournant, à la droite du fossé, de la rivière plutôt, dans laquelle ils avaient versé, le vetturino aperçut, à une distance assez rapprochée, une lumière que le vent agitait dans tous les sens.

— Signori, voulez-vous me suivre, je crois que nous ne sommes pas éloignés de Castelnero ; le maître de ce château ne refusera pas de vous donner un gîte pour une nuit.

Et les deux voyageurs suivirent, à travers des torrents d'eau, leur *cicerone* dévoué.

Il était neuf heures environ. Les deux voyageurs et le vetturino arrivèrent devant les portes du château, flanqué à la droite et à la gauche de deux immenses tours qui, en guise d'aigrettes, portaient tous les soirs à leur sommet un phare lumineux.

Après avoir entendu le récit de ce qui venait de se passer, le maître de Castelnero donna des ordres pour qu'on logeât les naufragés dans une des chambres du château. Mais comme ce soir-là il y avait une fête magnifique au Castelnero, et que tous les appartements étaient retenus pour les nombreux invités, on conduisit les deux inconnus dans les deux chambres les plus reculées du château, tout à côté de l'une des deux tours. On ramena les chevaux de l'équipage, les portes se refermèrent et la fête continua.

Dans une salle ornée d'une façon splendide, soixante personnes environ étaient assises à une table royalement servie. Une jeune femme toute parée de diamants, d'une figure belle et d'une taille élancée, siégeait comme une reine au milieu de la table ; elle avait à sa droite un cavalier jeune et beau ; en face se trouvait le maître du château. On buvait, on riait, on portait des toasts au maître, à la jolie fille et au beau cavalier ; c'était une nuit de noces. Voilà que tout à coup il y eut un saisissement général.

Trois domestiques venaient de laisser tomber des plats d'argents, et, muets, immobiles, ils n'osaient pas se baisser pour les ramasser.

— Qu'y a-t-il, Francesco, que se passe-t-il? dit un des convives à un vieux serviteur qui avait laissé tomber son plat moitié sur ses habits et moitié sur la table.

— Oh ! Excellence, l'enfer a rompu toutes ses portes, les démons en sont sortis et ils sont tous dans ce château.

En prononçant ces paroles, sa figure pâlissait, ses lèvres devenaient blêmes.

— Ces vieux fous, s'écria le maître, sont timides comme des enfants, ils ont peur du tonnerre et des éclairs.

On quitta la salle à manger pour se rendre dans celle de la danse. Les quadrilles se formèrent, et, au son d'un piano, les danseurs et les danseuses s'agitèrent en tous sens. Au

milieu d'une contredanse, Francesco entra de nouveau, haletant, effaré, en s'écriant que l'enfer redoublait ses fureurs, et qu'aucun domestique n'avait plus le courage de servir.

— Qu'on ouvre les fenêtres! dit un jeune étourdi, on étouffe dans ces salons, et, d'ailleurs, avec les éclairs et le bruit du tonnerre, notre danse sera plus joyeuse et plus folle.

— Qu'on ouvre les fenêtres! répéta-t-on de toutes parts.

A peine le bruit qui se faisait au dehors eut-il pénétré au dedans, que cette foule, si gaie, si animée, si entraînée, si entraînante, s'arrêta comme glacée par un froid mortel. L'orage grondait plus fort, l'eau tombait toujours par torrents, les éclairs traversaient les nuages; mais au-dessus de ces trois éléments une voix dominait tout; tantôt furieuse, elle semblait rouler avec fracas à travers des précipices; tantôt comprimée, elle se brisait en sanglots déchirants: c'étaient des cris de toute nature et des sons inexprimables. Jamais rien de pareil n'avait été entendu; les danseurs les plus intrépides étaient restés cloués à leur place, saisis à la fois de frayeur et d'admiration.

On voulait d'abord aller en masse dans les tours du château d'où venait ce bruit étrange. Peu à peu le tonnerre cessa de se faire entendre et la voix s'éteignit en soupirant comme un écho lointain. Mais un instant après une nouvelle bacchanale éclata. On entendit des sons fantastiques s'appeler et se répondre; la magie n'avait rien produit de plus merveilleux.

Les chants qui s'échappaient de la tour du château paraissaient surnaturels. Les convives, jusque-là, étaient restés pétrifiés; mais, lorsque tout fut fini, que les vents eurent cessé de mugir, une prière, un chant sublime s'éleva de l'endroit même d'où un orchestre diabolique lançait auparavant des accords si bizarres. Cette prière, ce chant sublime,

c'était l'hymne de *Moïse*. On reconnut alors le son du violon : la foule se porta dans la cour, on regarda vers la tourelle, et à l'ombre d'une lumière on vit se dessiner le corps d'un homme maigre qui semblait expirer sur son instrument. Puis, chacun s'en alla avec l'espoir de revoir le lendemain l'étrange personnage qui venait de produire des émotions si diverses. Le matin même, à cinq heures, le vetturino et les deux voyageurs sortirent du château et personne ne put savoir leur nom.

Deux mois après cette incroyable aventure, les nouveaux fiancés, le comte et la comtesse de M..., se rendirent à une invitation qui leur fut faite à Gênes, invitation qui avait pour but de faire entendre un grand artiste, un artiste d'une réputation immense, à toute l'aristocratie du pays. Ils vinrent prendre place dans la salle du concert, et, pendant que le prodigieux virtuose qui devait jouer était l'objet de toutes les conversations, on vit paraître un homme mince, à la figure longue et décharnée. Son regard étincelait de vivacité. Il commença, et son premier chant fut la prière de *Moïse*. Des cris, des transports accueillirent l'artiste de génie ; le comte et la comtesse de M..., seuls, n'applaudissaient pas. Ils avaient été pris d'une frayeur telle, que leurs membres étaient presque engourdis.

M. et madame de M... venaient de reconnaître le mystérieux personnage du château noir : il se nommait Paganii

II.

Paganini dans ses causeries intimes.

Nous avons dit combien Paganini était disposé à épancher en voiture sa bonne humeur et sa gaieté. Le matin, à son lever, s'il avait passé une nuit douce et sans insomnies, il était gai, aimable, et se livrait volontiers au charme de la conversation. A ces heures qu'avait précédées le repos le plus complet, il se laissait aller aux plus tendres causeries; il ouvrait son cœur à l'amitié, et c'était plaisir alors d'écouter la conversation de cet homme supérieur, mêlée des anecdotes les plus curieuses et les plus intéressantes. Il nous est arrivé de nous trouver auprès de Paganini dans de semblables instants, et nous avons pu apprécier la valeur réelle d'un grand nombre de faits, d'aventures bizarres, de contes fantastiques, dont on a inondé les livres et les journaux touchant cette existence exceptionnelle.

Paganini connaissait parfaitement toutes les fables absurdes qu'on a débitées sur son compte. Il n'a été rien imprimé dans les gazettes de France, d'Italie ou d'Allemagne qu'il ne se le soit fait traduire ou raconter. C'était donc avec un plaisir extrême qu'il revenait souvent sur ce chapitre de sa vie; jamais il ne parlait avec autant de conviction ni avec autant de vivacité que lorsqu'il faisait lui-même le récit de ses aventures. Nous avons entendu ce grand virtuose nous raconter, avec un sourire plein de bienveillance, avec l'expression la plus franche et la plus naïve, toute son histoire et les diverses circonstances qui s'y rattachaient.

Mais il y avait dans son langage tant de finesse, dans son récit tant de rapidité, que, malgré toute notre attention, nous pouvions difficilement le suivre dans ses longues dissertations. Laissons-le parler un instant:

« Je connais tout ce que l'on a écrit sur moi à Vienne, à Francfort et à Berlin. Je me suis fait traduire avec la plus grande exactitude ce qui paraissait dans les feuilles publiques. J'ai moi-même raconté au professeur Scholtky plusieurs événements de ma vie, et c'est lui qui, en faisant ma biographie, est resté le plus fidèle à la vérité.

» J'ai peine à comprendre comment les hommes ont pu inventer tant d'absurdités sur ma vie antérieure. Je n'ai jamais pris la peine de démentir ces misérables bavardages; je me trompe: une seule fois, à Vienne, le 10 avril 1828, j'ai fait insérer quelques lignes dans les papiers publics, sans cependant me mettre en colère. Mes efforts tendent à obtenir les suffrages du public quand je tiens mon violon; si je lui plais, si je lui conviens comme artiste, il m'est indifférent qu'il croie ou non à toutes les impertinentes histoires que l'on propage sur moi.

» Je ne vous cache pas que, même dans ma patrie, la calomnie ne m'a pas toujours épargné, et plus d'une fois

sans doute elle est partie de l'Italie pour aller se répandre en France et en Allemagne. Mais, croyez-moi, ce ne sont là que de pures inventions; j'ai été, il y a longtemps déjà, souvent en mésintelligence avec la cour de Lucques; j'avais à souffrir bien des vexations pour de modiques appointements : je la quittai donc pour aller en artiste nomade vivre d'un côté et d'autre sans me fixer nulle part. Je tombai dans des sociétés de jeu où j'ai souvent exposé plus que je n'avais. Ma disparition subite de la cour avait, je pense, donné lieu à cette histoire d'empoisonnement qui a couru le monde et qui est de toute fausseté; on m'a accusé d'avoir empoisonné ou poignardé ma femme, et je n'ai jamais été marié. On raconte de moi mille et une intrigues amoureuses, et je puis vous assurer, tout admirateur que je suis du beau sexe, qu'aucune des aventures galantes que l'on m'a attribuées ne m'est arrivée. Quelques-unes, que j'ai racontées dans mes heures de confidences, ne sont peut-être pas inventées tout à fait, mais on les a tellement défigurées que je ne les connais plus moi-même. »

Cependant, il lui arrivait parfois de se mettre en contradiction avec lui-même. Ainsi, un jour, comme on lui demandait ce qu'il y avait de vrai dans l'histoire d'Antonia Bianchi, il répondit :

— Bah ! ce sont là des contes.

Et plus tard il la raconta à la même personne presque mot pour mot, comme l'a rapportée Scholtky, et, d'après ce dernier, Vinta. Il ajouta même plusieurs détails inconnus sur cette femme, qu'il a aimée passionnément pendant plusieurs années. Entre autres faits nouveaux il disait :

« Antonia était tourmentée continuellement par la plus affreuse jalousie; un jour elle se trouvait derrière ma chaise au moment où je venais de remplir une page dans l'album d'une grande pianiste, et, ayant lu sur cet album

quelques mots aimables en l'honneur de l'artiste qui me l'avait remis, elle me l'arracha des mains, le mit en pièces, et, bondissante de rage, elle voulut même m'assassiner. »

Plus tard, et jusqu'à la fin de ses jours, il n'a cessé d'abhorrer jusqu'au nom de cette femme qui, autrefois, lui avait été si chère.

« Je ne dirai pas, continua-t-il, qu'après m'être cruellement fatigué pendant tant d'années par mes travaux, je n'aie point trouvé quelques délassements agréables. Oui, il est vrai que j'ai joui de la vie autant qu'il est possible d'en jouir; cependant je n'ai pas commis les excès dont le monde m'accuse; les jeux de hasard étaient ma plus grande passion et m'ont mis souvent dans la position la plus pénible. Je n'oublierai jamais comment une seule soirée décida de toute ma carrière. Le prince de *** avait depuis longtemps manifesté le désir d'acheter mon excellent violon de Crémone, le seul que je possédasse alors et que j'ai encore aujourd'hui: un jour il me fit prier de la manière la plus pressante de lui faire savoir le prix de mon instrument. Je n'avais certes pas l'intention de m'en défaire, et je demandai, au hasard, deux cent cinquante napoléons.

» Quelques jours après, le prince me fit dire qu'il regardait ma demande comme une plaisanterie, mais qu'il était prêt à me donner cent napoléons de mon violon. Dans ce moment, des pertes considérables avaient jeté mes finances dans un état si triste, que j'étais presque décidé à accepter la somme que m'offrait le prince, lorsque à l'instant où j'allais prendre la plume pour signer mon reçu, un ami vint me faire une invitation pour la soirée. Il ne me restait plus que 30 francs; j'avais vendu déjà tous mes bijoux, ma montre, mes bagues et mes épingles; je pris la résolution de hasarder les derniers débris de ma fortune, et, dans le cas où la mauvaise chance dût me les enlever, j'aurais

envoyé au prince mon instrument contre cent napoléons, bien déterminé, après cette vente, à partir sans tambour ni violon pour Saint-Pétersbourg, afin d'y rétablir mes affaires en donnant des concerts. Déjà mes 30 francs étaient réduits à 3, lorsque la chance devint tout à coup favorable : avec mes derniers 3 francs j'en gagnai 360. Ce coup de bonheur me conserva mon violon et me remit un peu dans mes affaires.

» Depuis ce temps, ma passion pour le jeu se calma ; je cessai peu à peu de jouer, et je dois dire à ma louange que, si dans jeunesse et dans un temps où je vivais de peu de chose j'ai été adonné au jeu, je me suis convaincu, plus tard, qu'un joueur est un homme méprisable. »

C'est dans ce ton simple et naïf que Paganini racontait pendant des heures entières ; mais sa faible poitrine se fatiguait enfin ; alors il se taisait tout à coup. Dans ces moments de silence, il se faisait traduire, pour se délasser, quelques critiques du feuilleton de Hambourg ou certains passages de Ludolphe Vinta, qui venait de paraître.

Ces écrits lui fournissaient encore l'occasion de raconter quelques nouvelles anecdotes. C'est ainsi qu'il fut frappé un jour de cette brochure où il était dit : « Il est vrai de dire que Paganini ne doublait pas, en Italie, le prix de ses concerts. »

— Comment ! je ne les doublais pas ! s'écria Paganini. C'est faux, je n'ai jamais joué pour des prix simples, et à ce sujet, je vais vous raconter ce que j'ai fait une fois à Naples. J'avais donné dans cette ville trois concerts à des prix doubles, en annonçant le quatrième aux mêmes conditions : un homme très-considéré de la ville vint me trouver et me sollicita de changer les prix, attendu qu'ils étaient écrasants pour le public.

« Je ne tins aucun compte de cette demande ; mais, lors-

qu'il la réitéra d'une manière plus pressante, je lui répondis :
— Vous voulez absolument que je change les prix : eh bien ! j'y consens, et, au lieu du double qu'ils sont, je vais faire annoncer qu'ils seront triplés. Je le fis en effet, et la salle était comble. Vous voyez donc bien que j'en ai agi en Italie comme en France et en Russie. »

IV

Quelques anecdotes racontées par Paganini lui-même.

Plusieurs écrivains, dans des articles sur Paganini, ont avancé que cet artiste éminent avait reçu une éducation brillante, qu'il parlait et qu'il écrivait avec la plus grande facilité toutes les langues vivantes. Ceci est inexact. Paganini n'écrivait et ne parlait aucune autre langue que l'italien et l'anglais. Dans les dernières années qu'il a passées à Paris, il était parvenu à se faire comprendre en ajustant tant bien que mal quelques mots français les uns à la suite des autres. Il n'avait jamais pu s'astreindre à des études sérieuses de prononciation, et, chose bizarre, sa mémoire, qui était merveilleuse pour retenir les motifs ou les phrases musicales les plus compliquées, se refusait à conserver les mots des idiomes les plus simples. A l'étranger, en Allemagne surtout, où Paganini passait pour être d'une sordide avarice, on prétendait que l'illustre violoniste simulait de ne pas comprendre l'allemand afin de se soustraire aux importunités

des domestiques, qui l'obsédaient de demandes d'argent avant et après ses concerts. C'est encore là une invention des feuilles allemandes. — De préférence il recherchait les personnes qui parlaient l'italien. Lorsqu'il avait le bonheur de rencontrer des gens qui ne faisaient point spéculation de leurs visites, il se livrait par moment à une gaieté folle ; sa parole roulait rapidement ; il était heureux dans ces heures de verbiage de pouvoir raconter, sans retenue et avec de grands éclats de rire, de petites histoires singulières. Ainsi nous lui avons entendu répéter plusieurs fois une anecdote assez connue, mais qui, dans la bouche de Paganini, avait un cachet tout particulier.

« J'étais un jour dans les rues de Vienne, disait-il, un soir que le tonnerre grondait dans le ciel et que la pluie frappait les fenêtres ; je sortais de mon hôtel et je marchais lentement, sans but, regardant ces bonnes têtes d'Autrichiens, blondes et carrées, lorsque la pluie et l'orage me surprirent tout à coup dans un faubourg. J'étais seul, ce qui m'arrivait rarement. Pour retourner chez moi il aurait fallu faire une demi-lieue de chemin au moins : je n'avais qu'un moyen, c'était de prendre une voiture. J'arrêtai successivement trois gondoles ; mais les conducteurs, ne comprenant pas la langue que je parlais, continuaient leur course et refusaient de m'ouvrir les portières de leurs voitures. Une quatrième gondole vint à passer ; la pluie tombait fortement, il faisait un temps affreux. Cette fois le cocher m'avait compris ; il était Italien, véritablement Italien. En montant, je voulus faire prix avec lui ; mais sur cette question que je lui posai :

— Combien prendrez-vous pour me ramener à mon hôtel ?

— Cinq florins, me répondit-il, le prix d'un billet d'entrée pour les concerts Paganini.

— Coquin que tu es, lui répondis-je, comment oses-tu exiger cinq florins pour une si petite course ? Paganini joue

sur une seule corde; mais toi peux-tu faire marcher ta voiture avec une seule roue?

— Eh, monsieur! il n'est pas aussi difficile qu'on le prétend de jouer sur une seule corde; je suis musicien, et aujourd'hui j'ai doublé le prix de mes courses pour aller entendre ce monsieur que l'on appelle Paganini.

» Je ne marchandai plus. Le cocher me conduisit avec conscience. J'avais mis plus d'une demi-heure pour venir à pied dans le faubourg; en moins de dix minutes j'arrivai devant la porte de mon hôtel. Je sortis cinq florins de ma bourse et un billet de mon portefeuille :

— Tiens, voilà la somme que tu m'as demandée, dis-je au cocher, et de plus un billet pour aller entendre ce monsieur Paganini dans un concert qu'il doit donner demain à la Salle philharmonique.

» En effet, le lendemain, à huit heures du soir, la foule se pressait aux portes de la salle où je devais me faire entendre. Je venais d'entrer, lorsqu'un commissaire vint m'appeler en me disant : Il y a à la porte un homme en jaquette, assez malproprement vêtu, qui veut entrer à toute force. Je suivis le commissaire. C'était le cocher de la veille, qui, usant du droit que je lui avais donné, voulait s'introduire avec son billet. Il criait qu'on lui avait fait cadeau de sa place, et qu'on ne pouvait lui refuser l'entrée du concert. Je fis lever la consigne, et malgré sa jaquette, ses gros souliers mal cirés, je fis entrer mon homme, pensant qu'il se perdrait dans la foule. A mon grand étonnement, dès que je me présentai sur l'estrade, j'aperçus devant moi le cocher, qui produisait une très-grande sensation par le contraste qu'offraient ses vêtements et sa figure avec les jolis minois et les riches parures des dames placées aux premières galeries. Chacun de mes morceaux fut applaudi avec entraînement; j'obtins un très-grand succès, mais l'homme à la jaquette

avait au moins autant de succès que moi. Il battait des mains et criait au milieu d'un morceau, lorsque tout le monde était silencieux. Ses gestes, ses cris, ses applaudissements, qui tenaient du délire, le faisaient remarquer autant que sa mise, qui était des plus burlesques.

» La soirée se termina, et, grâce au ciel, ce fut sans aucun accident. Le lendemain, à mon lever, on m'annonça qu'un homme demandait à me parler; il ne voulait pas se nommer, et, comme je tardais trop à répondre, je vis arriver le même individu qui avait excité tant d'hilarité à mon concert. Mon premier mouvement fut de le faire jeter par les escaliers; pourtant il avait un air si humble, que je n'en eus pas le courage.

— Diavolo! que voulez-vous?

— Excellence, me répondit-il, je viens vous demander un service, un grand service... Je suis père de quatre enfants, je suis pauvre, je suis votre compatriote; vous êtes riche, vous avez une réputation sans égale; si vous le voulez, vous pouvez faire ma fortune.

— Que veux-tu dire?

— Eh bien, autorisez-moi à écrire en gros caractères derrière ma voiture ces deux mots : *Cabriolet de Paganini!*

— Va-t'en au diable!... Mets ce que tu voudras...

» Cet homme n'était ni fou ni imbécile. En quelques mois il fut connu à Vienne beaucoup plus que je ne l'étais moi-même. Avec cette inscription, que je ne lui avais pas défendu de prendre, il fit une fortune considérable. Deux ans après je retournai à Vienne, le cocher avait acheté l'hôtel où j'étais descendu avec le produit de ses courses. En deux ans sa fortune s'était élevée à cent mille francs, et il avait revendu le cabriolet cinquante mille francs à un riche lord anglais. »

Voici une autre anecdote qui nous a été racontée par paganini.

Il se trouvait à Berlin dans une réunion où un jeune musicien, fort prétentieux, cherchait à briller, ou plutôt à faire briller le talent qu'il n'avait pas. Cet artiste présomptueux exécuta plusieurs solos sans produire une grande sensation. Les auditeurs connaissaient Paganini; le jeune violoniste seul ne le connaissait pas. Prié instamment de donner aussi un échantillon de son talent, et non sans avoir fait quelques façons, Paganini joua plusieurs variations d'une manière si pitoyable, que toute la société éclata de rire. Le violoniste en herbe ne manqua pas de faire chorus avec le public, et exécuta un nouveau morceau avec une affectation de supériorité incroyable. Paganini lui cria à haute voix : Bravissimo! Puis il reprit le violon et joua cette voix à la Paganini, de telle façon que l'auditoire resta pétrifié. Le malheureux musicien fut stupéfait, quitta la société sans remercier son maître de la leçon qu'il venait de recevoir, et garda une haine implacable à la famille chez laquelle s'était passée cette scène amusante. Il faudrait consacrer un volume tout entier aux historiettes qui s'entremêlent à la carrière artistique de Paganini. Sa vie est un véritable recueil de faits bizarres, d'anecdotes divertissantes. Nous allons le suivre maintenant à Paris et à Londres, dans les concerts et dans les grands cercles, où nous le retrouverons avec son humeur étrange et son caractère excentrique.

V

Paganini à Paris.

Après six années d'ovations en Autriche, en Prusse, en Saxe, en Bavière, en Pologne, Paganini arrive enfin à Paris en 1831.

Paris est le point lumineux vers lequel se portent les regards de tous les hommes d'élite, dont l'Europe a proclamé le génie; c'est le foyer rayonnant qui attire tous les esprits amoureux de renommée et de gloire; c'est le creuset où fermentent et s'épurent toutes les grandes créations. Paris, ses sourires, ses suffrages, ses applaudissements : voilà le rêve, l'idéal, la passion de l'artiste qui se sent de l'inspiration et de l'avenir; Paris, c'est le cri qui s'échappe de son cœur, au nord comme au midi, sur les bords du Rhin comme sur ceux de la Tamise, sur les sommets des Alpes comme dans les vallons de l'Helvétie! C'est en vain que l'Allemagne, l'Italie et l'Angleterre lui auront jeté l'or à pleines mains et

prodigué toutes leurs couronnes; c'est en vain que le nouveau monde épuisera en sa faveur toutes les formules de l'admiration, et qu'il moissonnera sur ce sol fécond des richesses et des honneurs qui dépassent ses plus ambitieuses espérances; il ne se croira point définitivement entré dans la famille des grands artistes tant que Paris n'aura pas mis le sceau à sa réputation.

Paris, c'est le goût, le sentiment, l'intelligence parvenus à leur plus haut degré de finesse, d'expansion et de maturité... Paris, c'est l'autorité souveraine, acceptée et reconnue de l'Europe entière, qui juge en dernier ressort tous les talents, qui détruit ou consolide toutes les réputations. Que sa puissante voix fasse retentir un nom dans le monde, et ce nom est tout à coup rehaussé d'un prestige contre lequel sont impuissants les efforts multipliés de la haine et de l'envie.

Paganini obéissait, lui aussi, à cet instinct irrésistible qui attire vers le centre de la civilisation européenne toutes les organisations privilégiées. Mais il arrivait plein de confiance et d'ardeur, dans tout l'épanouissement de ses facultés merveilleuses, avec la certitude d'un éclatant succès. Il arrivait entouré d'un intérêt exceptionnel, d'un charme mystérieux, et en quelque sorte d'une poétique auréole. Ses caprices, ses excentricités, la bizarrerie de ses aventures, les étranges récits, ou plutôt les fantastiques légendes qui se rattachaient à sa jeunesse; sa physionomie, où brillaient tour à tour une gaieté bouffonne, une douce mélancolie, un rayon divin, un éclat satanique; tout en lui était de nature à impressionner vivement les imaginations.

D'ailleurs, il ne faut pas oublier que nous étions en 1831.

Un artiste de la trempe de Paganini ne pouvait pas se produire à Paris dans des circonstances plus favorables. Une grande secousse politique venait d'ébranler la société, et sous l'influence de cette commotion les intelligences s'échauf-

faient; un souffle ardent et passionné agitait le monde littéraire et artistique. Les innovations les plus aventureuses étaient accueillies avec faveur; les tentatives les plus téméraires comptaient des défenseurs enthousiastes. Jugez donc quelle ardente curiosité dut exciter un artiste qui passait pour avoir reculé les limites et développé d'une façon merveilleuse les ressources de cet art, auquel les Baillot et les Viotti semblaient avoir imprimé le cachet de la perfection.

Ses études de violon, publiées depuis longtemps à Paris, avaient produit l'effet que font toujours, dès leur apparition, les œuvres d'un caractère exceptionnel sans rapport avec les modèles et les traditions généralement acceptés. Peu comprises par les artistes, elles avaient excité plus de surprise que d'admiration; c'était une énigme dont la sagacité des amateurs ne trouvait pas le mot. On attendait avec impatience que le célèbre musicien vînt lui-même déchirer le voile qui enveloppait ses créations et fît jaillir la clarté du chaos.

A l'œuvre, artiste inspiré! Paris est dans l'attente... Viens ajouter ton nom à la liste de tous ces ardents novateurs qui ont déjà marqué de leur empreinte l'art au dix-neuvième siècle. Tout se transforme autour de nous. Lamartine et Hugo ont élargi les horizons de la poésie; Dumas achève de révolutionner le théâtre; George Sand, ce fantaisiste sublime, déploie dans le roman toute la grâce et toute la puissance de son imagination, toute la richesse de son style merveilleusement coloré; Jules Janin jette la critique dans un moule nouveau, d'où sortent d'admirables modèles pour la littérature dramatique. Ta place est marquée à côté de ces esprits dominateurs. Le jour est venu où tu dois entrer en conquérant dans le royaume de la musique. A l'œuvre donc! tous les cœurs tressaillent, toutes les imagi-

nations vont te suivre, émues et frémissantes, dans le nouveau monde découvert par ton génie.

C'est le 9 mars 1831 que Paganini se fit entendre pour la première fois à Paris dans la salle de l'Opéra. Ceux qui ont assisté à cette solennité musicale en conserveront toujours le souvenir. L'élite de l'aristocratie, la fleur du dilettantisme, tous les artistes, tous les dandys, toutes les femmes à la mode, tous les étrangers de distinction, s'étaient donné rendez-vous à l'Académie royale de Musique; toutes les physionomies exprimaient d'avance les émotions les plus vives; mais la plus animée, la plus joyeuse, la plus rayonnante de toutes, c'était celle de M. Véron, l'habile directeur, qui savait profiter avec tant d'intelligence et d'à-propos de sa bonne fortune.

Le public déjà commençait à manifester hautement son impatience, quand tout à coup la toile se leva, et le célèbre violoniste parut. Aux premiers sons de l'instrument le silence devint si profond, que l'oreille la plus subtile et la plus exercée aurait pu saisir le moindre bruit, la plus légère respiration dans cette vaste salle. En voyant cette prodigieuse agilité, ces tours de force inimitables, les rapides évolutions de cet archet qu'un pouvoir magique semblait diriger, les spectateurs furent tout d'abord frappés d'étonnement et en quelque sorte de vertige. Mais leur stupéfaction devenait de l'enthousiasme à mesure que le grand artiste faisait briller les trésors de ses mélodiques inspirations. C'était vraiment la révélation d'un monde nouveau; c'était l'art dans ses manifestations les plus variées, les plus saisissantes.

Ironique et railleur comme le Don Juan de Byron, capricieux et fantasque comme une hallucination d'Hoffmann, mélancolique et rêveur comme une méditation de Lamartine, ardent et fougueux comme une imprécation de Dante, doux et tendre comme une mélodie de Schubert, le violon de Pa-

ganini rit, soupire, menace, blasphème et prie tour à tour Il exprime toutes les émotions du cœur, tous les bruits de la nature, tous les incidents de la vie; il a des accents, des effets, des combinaisons dramatiques d'une prodigieuse variété; il exerce une puissance de fascination que ne posséda jamais la voix humaine la plus souple et la plus sympathique.

Tel se montre Paganini dès sa première apparition parmi nous.

Son succès dépassa toutes les prévisions. Il serait impossible de décrire l'enthousiasme dont l'auditoire fut saisi en écoutant cet homme extraordinaire. Cet enthousiasme alla jusqu'au délire, à la frénésie. Après lui avoir prodigué des applaudissements pendant et après chaque morceau, l'assemblée le rappela pour lui témoigner par des acclamations unanimes et répétées l'admiration qu'il inspirait.

Les connaisseurs furent tout à fait de l'avis du public; ce qu'ils admiraient surtout, c'était la beauté et la pureté des sons qui s'échappaient de l'instrument de Paganini; c'est la variété des voix qu'il savait tirer des cordes par des moyens ignorés des autres virtuoses.

La presse parisienne épuisa pour lui toutes les formules de l'éloge. Le recueil littéraire le plus important de l'époque, la *Revue de Paris*, appréciait dans les termes suivants l'éminent violoniste:

« Paganini ne joue pas du violon; c'est un artiste dans l'étendue la plus large du mot, qui crée, qui invente son instrument, sa manière, ses effets, jusqu'aux difficultés qu'il se donne à vaincre; il a tout pris en dehors du domaine connu de l'art. Aucun terme de comparaison possible ne se trouve entre lui et ceux qui l'on précédé. C'est dans l'art une existence isolée, à part, une mission spéciale et particulière qu'il faut se consoler de n'avoir pas reçue comme on se console de n'être pas aussi beau que l'Apollon.

» Après cela, on nous demandera, sans doute, de donner par des paroles une idée de cette prodigieuse apparition. Quand nous aurons parlé de ces doigts dévorants qui sillonnent la corde, de cet instrument qui semble se soutenir de lui-même, tandis qu'une main forcenée (nous ne trouvons pas d'autre mot) le parcourt en tous sens par des bonds et des jets prodigieux; quand nous aurons dit que ces sons ne sont plus un air, plus un chant, mais en quelque sorte une langue que l'artiste a apprise à son instrument; quand nous aurons dit, encore une fois, que cela ne ressemble à rien ni de ce qui a jamais été vu, ni de ce qui a jamais été entendu; que cela passe l'imagination, que cet homme compose une seconde fois la musique qu'il exécute, qu'elle n'est plus à l'auteur du moment qu'il y touche, que le monde musical est à lui; croit-on qu'on aurait fait un pas vers l'intelgence de la réalité?

» Malheur à qui l'aura laissé passer sans l'entendre! Le génie est-il donc si commun que l'on ne coure pas là où l'on vous assure que vous le rencontrerez à l'œuvre? Notre pauvre vie humaine est-elle donc si riche en vives sensations, que l'on se refuse à courir au-devant d'une émotion à coup sûr et toute faite?

» Et puis, ce n'est pas tout; cet homme est encore un spectacle, il porte son talent écrit sur sa figure, dans des traits d'une incomparable originalité; une incroyable naïveté de manières semble lui avoir été donnée comme pour créer un contraste avec la verdeur et l'audace de son archet. Paganini, en un mot, pourrait s'appeler un grand homme. Des grands hommes... dites-moi, en avez-vous beaucoup? »

Castil-Blaze écrivait à son tour dans le *Journal des Débats* :

« Tartini vit en songe un démon qui jouait une diabolique sonate; ce démon était sûrement Paganini. Mais non, le lutin

de Tartini avec ses doubles trilles, ses modulations bizarres, ses rapides arpéges, n'était qu'un petit écolier en comparaison du virtuose que nous possédons : c'était un diablotot timide, innocent, un peu niais même, de la race de ceux de Papefiguière, que la moindre chose effraye et qui n'ont jamais vu le soleil que par un trou. Vous voyez que je me donne au diable pour vous faire comprendre ce que c'est que Paganini, pour exprimer ce que j'ai senti en l'écoutant, ce que j'ai éprouvé après l'avoir entendu, l'agitation qui m'a privé de sommeil pendant toute la nuit et m'a fait danser la danse de Saint-Guy, et pourtant je n'y réussirai pas.

» La trompette de la renommée n'est qu'un misérable sifflet pour célébrer les hauts faits du merveilleux violon. A quoi servirait de l'emboucher? J'avoue mon insuffisance et préviens mes lecteurs que ce que j'ai dit et vais dire sur Paganini n'est rien, absolument rien, en comparaison de ce qu'il fait, et mes lecteurs en conviendront après l'avoir entendu. »

Castil-Blaze, poursuivant sa spirituelle dissertation, traçait en ces termes le portrait de Paganini :

« Cinq pieds, cinq pouces, taille de dragon, visage long et pâle, fortement caractérisé, bien avantagé en nez, œil d'aigle, cheveux noirs, longs et bouclés, flottant sur son collet, maigreur extrême, deux rides, on pourrait dire qu'elles ont gravé ses exploits sur ses joues, car elles ressemblent aux SS d'un violon ou d'une contrebasse. Ses prunelles, étincelantes de verve et de génie, voyagent dans l'orbite de ses yeux et se tournent lentement vers celui de ses accompagnateurs dont l'attaque lui donne quelque sollicitude. Son poignet tient au bras par des articulations si souples, que je ne saurais mieux le comparer qu'à un mouchoir placé au bout d'un bâton, et que le vent fait flotter de tous les côtés. »

Le brillant critique des *Débats* déclarait que non-seule-

ment comme violoniste, mais encore comme compositeur, Paganini offrait un type spécial, inimitable. Tous les organes de la presse exprimèrent la même opinion.

L'apparition de Paganini fut un événement au moins égal à celui des débats parlementaires, qui, à cette époque, préoccupaient fortement les esprits. Tous les concerts qu'il donna en 1831 eurent un immense retentissement, et quand il revint en 1834, il fut accueilli par des applaudissements plus frénétiques que la première fois. C'est qu'alors il était vraiment à l'apogée de son talent, il réalisait tout ce qu'on peut attendre de la plus riche organisation du monde, quand elle est secondée par un travail opiniâtre.

Sensible à tous les procédés honnêtes et gracieux, il répondait avec empressement aux invitations qui lui étaient adressées. On le vit souvent dans des réunions particulières, et vraiment on ne saurait dire ce qui étonnait le plus, de son exécution entraînante ou de sa conversation étincelante de verve et d'originalité. Paganini avait souvent les saillies les plus heureuses. Tout cela était dit avec un naturel charmant. Par un singulier contraste, cet artiste si frêle, si admiré, si applaudi, était le moins prétentieux, le plus naïf et le plus simple des hommes.

On a beaucoup parlé de ses boutades, de ses excentricités pendant son séjour à Paris; mais ces bizarreries eurent toujours une cause honorable : le sentiment de sa dignité et la noble indépendance de son caractère. A ce propos, nous citerons le fait suivant :

Un jour, la cour des Tuileries témoigne le désir de l'entendre ; on lui propose un concert, il accepte. Mais, ayant demandé la veille à visiter la salle, afin d'accorder ses violons sur la disposition des lieux, on le mène au château suivant son désir. Il fait observer à un intendant que les tapisseries de la salle sont disposées de manière à supprimer l'écho, et il de-

mande quelques changements ; mais l'intendant n'a pas l'air de l'écouter. Paganini se retire blessé, bien résolu à ne pas jouer le lendemain. L'heure du concert arrive, la cour vient, s'installe sur les banquettes. L'artiste n'est pas à l'orchestre, il se fait attendre, on murmure... Et, lorsqu'on envoie chez lui, on apprend qu'il n'est pas sorti et qu'il s'est couché de bonne heure.

A l'époque de son second voyage à Paris, Paganini se vit l'objet des plus graves accusations. La haine et l'envie, impuissantes à discréditer l'artiste, se mirent à calomnier l'homme trompé par d'infidèles rapports. Jules Janin lui reprocha, dans un feuilleton des *Débats*, d'avoir refusé de se faire entendre dans un concert au profit des inondés de Saint-Étienne. Quand le journal lui parvint, il s'écria : « J'étais bien malade, je n'ai rien refusé à M. Janin ; j'ai refusé seulement de jouer aux Tuileries. »

Les attaques de Jules Janin firent sur lui une telle impression, qu'il n'a plus joué depuis qu'au profit des pauvres.

Au surplus, le célèbre feuilletoniste du *Journal des Débats* a noblement réparé son erreur. Son beau livre *Sur la littérature dramatique* renferme un éclatant hommage au caractère de l'artiste qu'il avait méconnu :

« Rien n'était plus cruel, plus injuste et plus dur, je
» l'avoue à ma honte, dit M. Jules Janin, que mes colères
» contre Paganini.
» J'avais tort dans la forme et j'avais tort dans le fond,
» mais l'opinion publique était avec moi : « — L'opinion
» publique, dont on ne saurait tenir trop de compte, » a dit
» quelque part l'archevêque de Cambrai ; toujours est-il que
» j'eus le beau rôle, et que tout le monde donna tort à
» l'avare artiste. Aujourd'hui je lui donne raison ; il était son
» maître, après tout ! Il voulait être généreux à ses heures ;
» il n'avait rien à faire avec une centaine de charbonniers

» et de mineurs qui n'avaient jamais entendu parler de Pa-
» ganini ; enfin, il avait sa volonté, il avait ses caprices, il
» regardait comme une honte de donner, pour rien, ces ré-
» sultats presque divins d'un art qui lui avait coûté tant de
» génie et tant de veilles, et d'un talent qu'il sentait, sans
» le dire à personne, s'éteindre peu à peu avec sa vie. En
» vain il essaya de me répondre, il ne fit que redoubler ma
» colère et les applaudissements de la galerie. Alors il rentra
» dans le silence, il attendit le jour de sa revanche, et quand
» le jour vint enfin de prouver qu'il savait comment se
» venge un grand artiste, il se vengea..... à la façon d'un
» roi de la maison de Valois. »

Celui qu'on accusait d'égoïsme a plus d'une fois déployé la générosité d'un prince ; il suffit de rappeler sa conduite à l'égard de Berlioz.....

Nous disions tout à l'heure que Paganini était d'une naïveté adorable ; à ce sujet un de ses amis nous a conté le fait suivant :

« Un jour que je devais aller avec Paganini dîner dans une maison, je fus chez lui le chercher. Sa chambre était dans un désordre incroyable : ici un violon, là un autre, une tabatière sur le lit, une autre parmi les joujoux de son fils. Musique, argent, bonnet, lettres, montre et bottes se trouvaient jetés pêle-mêle. Les chaises, les tables, le lit, pas un objet n'était à une place régulière. Sa figure et sa taille fantastiques surgissaient du sein du chaos. Ses cheveux noirs se cachaient à demi sous un bonnet moins noir qu'eux ; un foulard jaune enveloppait son cou, un long gilet de couleur chocolat descendait de ses épaules ; sur ses genoux il tenait Achille, son fils, qui, pour le moment, manifestait la plus mauvaise humeur. Il était question de lui laver les mains ; l'enfant se livrait à des accès de violence terribles ; le père conservait un calme qui eût fait honneur à la meilleure

bonne d'enfants. De temps à autre seulement il se tournait vers moi et me disait :

— Le pauvre enfant s'ennuie, je ne sais que faire pour l'amuser. J'ai joué avec lui depuis ce matin, je n'en puis plus.

» C'était à mourir de rire de voir Paganini en pantoufles et ses bas sur les talons, faisant des armes contre son fils, dont la tête lui arrivait aux genoux. Le petit avançait hardiment, sabre en main, sur le père qui reculait en criant :

— Assez, assez, je suis déjà blessé !

» Mais le vainqueur ne se déclarait satisfait que lorsqu'il avait vu le vaincu chanceler et tomber sur le lit.

» Quand il fallut songer à s'habiller, ce fut une bien autre histoire. Paganini eut à se mettre en quête de chacun de ses vêtements que l'enfant avait cachés. L'habit était dans une boîte à violon, le gilet dans un tiroir, les bottes sous l'oreiller du lit. Enfin nous partîmes. »

Paganini quitta Paris pour la seconde fois en 1834; il y laissait d'ineffaçables souvenirs. Son absence dura près de quatre années, il ne revint parmi nous qu'en 1837.

VI

Une improvisation.

Paganini était arrivé à Londres au commencement de la saison de 1831. Dans la soirée du 21 juin, une foule de carrosses stationnaient dans *Regent-Street,* un des quartiers les plus fashionables de Londres. Il y avait dans les salons de lord Holland une réunion brillante et choisie ; les femmes les plus remarquables par l'éclat de leurs titres et de leur beauté s'y montraient éblouissantes de toilettes et de pierreries.

On y voyait à la fois l'élite des grands seigneurs, les notabilités du parlement, les illustrations du dandysme, des arts et de la littérature.

Un observateur un peu attentif aurait facilement aperçu sur les diverses physionomies tous les signes d'une ardente curiosité, d'une vive impatience : c'est qu'il s'agissait d'entendre ce soir-là un des plus étonnants virtuoses, un des

plus merveilleux exécutants qui aient jamai ravi le monde musical par la puissance, la souplesse et la fécondité de leurs inspirations.

Paganini venait d'arriver à Londres, où son nom seul était connu, mais où l'on n'avait pas eu encore l'occasion de l'entendre. Son apparition dans la capitale de l'Angleterre était donc un véritable événement. De toutes les nouveautés de la saison, celle-ci était sans contredit la plus attrayante C'est dans les salons de lord Holland, que Paganini allait faire, devant le public de Londres, l'exhibition de son immense talent. Aussi, tout ce qui avait le goût et le sentiment des arts s'était rendu avec empressement à cette fête musicale.

Le célèbre violoniste déploya, dans cette soirée, tous les prestiges de son admirable exécution. Il fut tour à tour sublime, vigoureux, entraînant, passionné, mélancolique et joyeux, plein de coquetterie, d'élégance et de grâce. Jamais exécutant n'avait fait des tours de force aussi merveilleux, jamais l'art du violon n'avait réalisé de tels prodiges.

Les inspirations les plus neuves, les fantaisies les plus originales étaient interprétées sans effort par cet archet d'une inimitable souplesse. Tous les auditeurs étaient émerveillés, ravis, en présence de cette organisation puissante qui savait faire jaillir de nouvelles sources d'intérêt, et donner à la musique un langage et des formes d'une étrange et sublime beauté. — Deux heures s'écoulèrent ainsi pendant lesquelles l'enthousiasme de l'illustre et nombreuse assemblée ne se refroidit pas un instant! Enfin le magique violon de Paganini cessa de se faire entendre.

Tout le monde crut un moment que le concert était fini; mais le célèbre violoniste n'avait voulu que recueillir toutes ses forces pour l'exécution de l'œuvre colossale qui devait terminer la soirée.

L'authenticité des faits qui vont suivre nous a été garantie par un témoin oculaire, dont les assertions méritent une entière confiance; d'ailleurs, toute étrange qu'elle puisse paraître, la scène que nous allons raconter s'accorde à merveille avec ce que l'on sait déjà des étonnantes ressources et de la prodigieuse imagination de Paganini.

Sur un signe de lord Holland, toutes les bougies qui éclairaient les salons s'éteignirent tout à coup. Au milieu de l'obscurité, une femme se leva, et d'une voix lente et fortement accentuée improvisa une de ces légendes sombres, lugubres, terribles, où le fantastique et le merveilleux jouent le principal rôle. Cette femme c'était Anne Radgliffe, le romancier le plus populaire de l'Angleterre, l'auteur des *Mystères d'Udolphe*, ce roman plein de spectres et de fantômes, qui nous a fait si souvent tressaillir d'effroi pendant les longues veillées de l'hiver.

Le drame improvisé par Anne Radgliffe débutait par un assassinat.

Un fils rougit ses mains du sang de son père pour s'approprier ses trésors. Mais le jeune homme a bientôt dissipé ces biens dans le vice et la débauche. Alors, pour ressaisir les richesses qu'il a perdues autant que pour échapper aux remords qui l'obsèdent, il se lance dans une vie d'agitations, d'aventures et de périls; il se fait corsaire. Ce métier lui réussit.

Au bout de quelques années il a de l'or à profusion. Il rentre dans sa patrie et rachète le gothique château de ses aïeux, qu'il a jadis souillé d'un parricide. Mais les tourelles semblent trembler à son aspect, ses vassaux fuient à son approche, des apparitions sinistres, des spectres hideux l'obsèdent nuit et jour. L'ombre sanglante de son père vient troubler son sommeil. Enfin, après nous avoir fait passer par tous les degrés de la terreur, le romancier nous montre le

fils parricide disparaissant au milieu d'une tempête et emporté par un être surnaturel armé d'un glaive de feu.

Sur ce sujet lugubre, Paganini improvisa une musique constamment en harmonie avec les diverses situations que nous venons de raconter. A mesure que le romancier poursuivait son œuvre, le violoniste en traduisait tous les développements avec son archet merveilleux. Les angoises du remords, les cris sauvages de l'orgie, les rugissements de la tempête, les agitations de l'âme, les phénomènes de la nature, tout fut interprété avec une spontanéité d'inspiration et une verve surprenante. Jamais virtuose n'avait fait pareil tour de force. Jamais peut-être la musique n'avait atteint un tel degré d'expression.

Vous sentez quel effet dut produire cette étrange scène. L'effroi avait gagné tous les auditeurs, et les plus hardis eux-mêmes étaient pâles d'épouvante. Quant aux dames, plusieurs d'entre elles étaient tombées évanouies pendant cette improvisation, dans laquelle le talent du romancier et le génie du musicien avaient rivalisé de verve et d'originalité.

VII

Paganini au bal.

En 1833, Paganini traverse la Manche et va se reposer à Boulogne-sur-Mer de la vie agitée et laborieuse qu'il a menée en Angleterre. Un jour un sous-lieutenant irlandais en congé de semestre, promenant sur le pavé de Londres son épée indigente et sa valeur inutile, trouve en rentrant chez lui, marqué au timbre de Boulogne, un petit billet qui commençait par ces mots : « *Il s'agit d'une affaire d'honneur...* » Enchanté d'un événement qui incidentait enfin sa monotone existence, notre officier se hâta de dévorer des yeux la signature de l'épître au papier jaune et griffonné. Qu'on juge de sa surprise en y déchiffrant ce nom électrique, le nom harmonieux : *Paganini.*

— Quoi ! s'écria-t-il, cet artiste inimitable, cet homme fantastique, ce grand et bizarre enfant, ce paradoxe en action, ce Nicolo Paganini, enfin, vieux à trente ans, incorrigible à

cinquante, que j'ai vu à Vienne, à Rome, à Paris, a besoin de moi !

Le violoniste avait tracé sur le papier des caractères rapides, heurtés et incohérents, qui attestaient son exaltation et sa colère ; il désirait savoir de notre officier par quels moyens il parviendrait à découvrir l'auteur d'une histoire scandaleuse qui flétrissait son nom, et que les journaux de l'Europe avaient reproduite. Chacun peut se rappeler, en effet, que la presse avait reproché à Paganini la séduction d'une jeune fille.

Profitant aussitôt de ce prétexte d'excursion, O'Donoghue (c'est le nom du sous-lieutenant) quitta Londres, s'embarqua sur un de ces monstres-marins dont la gueule béante et dentelée projette au loin des torrents de fumée épaisse, et arriva à Boulogne-sur-Mer. Cette ville, rendez-vous général des débiteurs rétifs des trois royaumes, et des dames que la terreur d'une flagrante *conversation criminelle* force à passer le détroit, abonde, sinon en bonne compagnie, du moins en plaisirs faciles. La vie y est douce et légère, la gaieté bruissante et communicative. Il n'est pas de pays où l'amusement soit de meilleur aloi, où l'insouciance, la paresse, le jeu, la danse et l'intrigue se croisent et se confondent avec plus d'étrangeté et d'indulgence.

Dès son arrivée, O'Donoghue chercha Paganini. Il ne put le découvrir d'abord ; mais il trouva son jeune fils Achille, dont le pâle visage, les traits expressifs, la chevelure noire, les yeux brillants, le front haut et radieux d'intelligence, exprimaient une supériorité indéfinissable.

O'Donoghue emmena le jeune Achille à son hôtel. A peine venait-on d'apporter à ces messieurs une bouteille de Mâcon, que Paganini lui-même parut ; il était à la recherche de son fils.

— Soyez le bienvenu, dit-il à l'officier.

— J'ai obéi à votre lettre.

— Bah! ma colère s'est dissipée : le mépris et l'oubli, voilà ma vengeance. Vous arrivez à propos. Boulogne ne fut jamais si joyeux. Nous possédons, je crois, toute la fleur de votre gentilhommerie déchue, appauvrie ou éclipsée; tous ces étourdis que les paris, la roulette, le whist, les petits soupers, les sérénades et le compte du tailleur ont exilés de leur pays. Théâtres, concerts, bal, club, salons, promenades, toutes les jouissances de la vie, tous les charmes du luxe sont réunis ici; le bonheur y respire, les visages sont épanouis; pas de créancier au regard sombre, à la voix menaçante; pas d'huissiers aux poursuites coercitives; pas de parents, pas de tuteurs, de maris insupportables; c'est un Eldorado, c'est l'indépendance, ce sont les folies et la joie.

— Le tableau est admirable... Toutes les cordes de la poésie vibrent et vous obéissent comme celles de votre instrument miraculeux.

— Laissons la musique en repos; c'est une divinité que j'adore, que j'invoque, mais dont je parle le moins possible, de peur de la profaner. Voulez-vous m'accompagner pendant que mon Achille ira se reposer à la maison?

— Partons, vous serez mon guide.

La salle brillante dans laquelle nos deux compagnons entrèrent retentissait des sons harmonieux d'une trompette récemment inventée, qui dominait l'orchestre et ne paraissait destinée qu'à faire mouvoir des quadrupèdes. A mesure que les siècles se succèdent, les sens se blasent, l'oreille se durcit; il faut aux hommes des émotions violentes. Au seizième siècle, la guitare suffit à la danse; la voix n'a d'autre accompagnement qu'une épinette; par degrés les instruments font plus de bruit; ils finissent par gronder, tonner, foudroyer leurs auditeurs. Paganini ne faisait nullement attention à ce pauvre orchestre, dont le violoncelle restait en

arrière des autres exécutants de plus d'un quart de ton ; mais le maestro était réellement amusant par ses curieuses remarques sur la composition de l'assemblée, et par sa verve piquante et satirique dans la conversation.

— Je ne vois que des éléphants de l'autre côté du détroit, lui dit O'Donoghue.

— Boulogne est une colonie anglaise, ni plus ni moins, répondit le virtuose. Voyez, cette lourde galopade ne trahit-elle pas son origine britannique ? Ce grand et pâle jeune homme, à la démarche insouciante, aux cheveux d'ébène, au nez pointu, à la physionomie byronienne, est un des types des plus nobles chevaliers d'industrie de Londres. Ce n'est pas le sourire malin et l'air délié du mauvais sujet de France, c'est l'aplomb et le calme des Figaros de la capitale anglaise.

— Connaissez-vous tous ces gens-là ?

— La vie de chacun d'eux est écrite sur leur visage, sous les orbites de leurs yeux, dans leurs rides prématurées. Ces personnages en savent plus que les philosophes sur le monde et la vie humaine.

— Pas un seul Français de Boulogne mêlé aux plaisirs de sa ville natale !... Je n'en reviens pas !

— La froideur avec laquelle ils sont reçus les éloigne. En fait de morgue hautaine et de ridicule impudence, vos compatriotes sont passés maîtres.

— *Per Bacco !* quelle rigueur ! comme vous nous traitez !

— Comme vous le méritez, parbleu !

— Nous vous avons cependant accueilli avec bienveillance.

— Bienveillance !... dites curiosité... Vous êtes le peuple le plus curieux de la terre. Il vous faut des spectacles et des nouveautés. Vous faites cercle autour de ceux qui vous arrachent à votre ennui ; vous les fêtez : voilà en quoi consiste votre bienveillant accueil.

— Ah çà ! seigneur Nicolo, avec quelles guinées, je vous prie, avez-vous acquis votre terre de Parmesan ?

— Avec les vôtres.

— D'où vous vient votre villa près du lac de Côme ?

— De vous.

— Et vos propriétés près de Suze ?

— De vous encore.

— Notre curiosité, ce me semble, n'a pas tourné à votre perte ?

— Oui ; mais dans le grand jeu de la vie n'y a-t-il pas toujours quelqu'un qui gagne ? Il y a plus encore : les Anglais ont fait de moi l'homme à la mode, l'artiste favori ; les notes que mon *sol* triomphant faisait jaillir l'ont emporté sur la voix rauque du chancelier, sur l'éloquence criarde des orateurs populaires, sur les harangues même d'O'Connell ; on ne parlait que de moi ; j'étais affiché, dessiné, sculpté ; l'on m'invitait à toutes les tables ; ma laideur était déifiée, et ma maigreur éclipsait dans les bals les plus belles épaules de femme qui aient jamais brillé sous le velours, les diamants et l'or. Me croyez-vous reconnaissant de tout cela ? Pas du tout ; selon vos préjugés, qui ne vit et ne raisonne à l'anglaise, est un imbécile ; quiconque n'aime pas votre vin de Porto est atteint de folie ; qui ne brûle pas du charbon de terre est un sauvage. C'est une infirmité commune à tous les peuples, qui se nomme patriotisme. Non. Votre puissance mercantile vous a enivrés. A la vérité, on vous environne d'une grande considération pécuniaire. L'Anglais se fâche et maudit en payant. L'attraction de l'or entoure bientôt le voyageur anglais de la foule nécessiteuse ; il juge les peuples qu'il visite sur ces pitoyables échantillons. C'est sur cette fausse donnée que le voyageur se rengorge et écrit d'énormes volumes, empreints de sa morgue et de son mépris, et que ses concitoyens s'empressent de lire avec un orgueil bouffon.

O'Donoghue admirait les observations caustiques de Paganini, si bien en harmonie avec la puissance d'émotion et la nerveuse élasticité du grand artiste.

Un ci-devant jeune homme, marchant sur la pointe des pieds, la boutonnière ornée d'un bouton de rose, manchettes et jabot, culotte de soie, habit bleu garni de boutons d'or, cravate de l'ancien régime et gilet chatoyant, vint à passer devant les deux causeurs. Son élégance raffinée manquait de cet aplomb qui révèle le véritable dandy; son sourire aimable n'en obtenait pas moins les suffrages, et son air gracieux attestait l'habitude du monde et le souvenir d'une existence de frivolités.

Paganini sourit et salua.

— Le connaissez-vous?

— Vous devez le connaître aussi.

— Je ne l'ai jamais vu!

— C'est une célébrité, le fameux Coates, acteur délicieux, l'amoureux par excellence, le plus innocent et le meilleur des hommes.

— Vraiment!

— Vous avez aperçu dans le *Strand* son phaéton garni de rubans aux mille couleurs?

— On en riait beaucoup.

— Je le sais. Le phaéton d'Esterhazy étincelait de diamants, et personne n'en riait. Mais Coates était acteur, et Estherhazy était prince. On ne pardonne pas à l'artiste ce qu'on trouve admirable chez le prince.

— C'est de Coates que lady Morgan a voulu se moquer dans un de ses romans.

— Quand on a autant de ridicules que lady Morgan, on peut bien en prêter aux autres.

— Signor! voilà des méchancetés bien spirituelles!

— Je défends mon pauvre Coates, parce qu'il est artiste

comme moi. Ce cher homme a passé sa vie sous un ciel couleur de rose; il a l'étourderie d'un talon-rouge de la cour de Louis XVI; ses péchés sont ceux d'un gentilhomme, de vrais péchés véniels, mignons; c'est l'enfant du caprice et de la fantaisie. Je le préfère à vos gentlemen qui cherchent à se ridiculiser, et qui cachent en vain leur vulgarité sous une certaine réserve de tons et de manières.

— Mon cher philosophe, vous connaissez à merveille les mœurs de mon pays. On est loin de soupçonner en vous cette critique judicieuse et amère dont vous venez de me donner des preuves.

— Ah! per Dio! (c'était le juron habituel de Paganini) personne ne me connaît, et ce n'est pas à me faire connaître que je perds mon temps. Le précepteur de mon Achille est Anglais; il me traduit vos romans nouveaux; Percy Bancks et Pierre Robinson m'expédient par intervalle une caisse pleine de vos nouveautés littéraires. La *Revue d'Édimbourg*, dont je n'aime pas la politique, m'arrive gratis, et je suis un ancien abonné de la *Revue trimestrielle* de Lockhart. Je corresponds régulièrement avec le romancier Hook, le plus gros et le plus amusant des mortels.

— Évidemment, vous savez l'Angleterre par cœur. Regardez. Notre héros, Coates, vient de faire entrer dans un quadrille une jeune blonde qui semble l'écouter avec attention.

— Il n'en fait pas d'autres, et ses soixante ans ne le corrigent pas. Les femmes l'ont trop écouté, et ce sont ses succès d'intrigues qui ont autorisé messieurs de votre gentilhommerie, envieux et irrités, à le couvrir de ridicule... Considérez un peu cet individu à tête chauve, debout là-bas dans l'embrasure de la croisée : c'est un chevalier d'industrie de premier ordre, tout le monde le sait. Si l'on fouillait dans les **archives de sa vie, que n'y trouverait-on pas? Eh bien, il a**

le bonheur de n'avoir ni réputation ni talent. Sa nullité le sauve, personne ne songe à lui.

A ce moment, le personnage dont parlait l'artiste quitta sa place, saluant avec politesse tous ceux qui s'effaçaient sur son passage. Paganini, au contraire, lui marcha sur le pied d'une manière assez lourde pour exciter son courroux. Il n'en fut pas ainsi : le chevalier adressa ses excuses à Paganini. A la vérité, le doigt habile qui faisait vibrer un huitième de ton avec une perfection algébrique, était redoutable dans un duel : une noisette, à la distance de vingt pas, échappait rarement à la balle du violoniste. Le chevalier le savait bien.

— Vous êtes fier comme un sultan, dit O'Donoghue à son compagnon. Vous ne daignez pas même répondre à cet homme dont vous avez écrasé l'orteil.

— Que tous les diables l'emportent! répondit Paganini; il m'a joliment fourbé l'autre jour à l'écarté. Le souvenir des cinq ou six mille francs qu'il est parvenu à me soustraire me fait bouillir le sang.

— Il fait sauter la coupe?

— Oui... Et, comme les fripons de tous les étages, c'est son habileté qui le sauve. Plus d'un Anglais a été sa dupe; mais nul n'a pu le lui prouver. Je ne connais qu'un seul athlète capable de lutter contre lui.

— Est-il au bal?

— Oui, c'est ce grand jeune homme au teint basané, à l'air mélancolique et aux favoris noirs. Ce fut, je vous l'assure, une scène précieuse que la première partie d'écarté jouée par ces deux adversaires. L'un retournait toujours les rois, la main de l'autre était pleine d'atouts. Aussi, depuis cette époque, loin de renouveler la lutte, ils ont toujours été partenaires; et malheur au pauvre diable qui leur tombe sous la main! Ces gens-là font mal à voir.

— Cher maestro, la délicatesse de perception qui vous a

créé si grand artiste, vous aigrit à l'aspect des petites contrariétés de la vie, et vos nerfs sont aussi aisément impressionnables que les cordes de votre meilleur violon de Crémone. Je ne suis pas de cette étoffe-là : militaire et non artiste, tout ce qui vous affecte m'effleure à peine; j'aime au contraire ces rudes contrastes de la vie pour les étudier : les fripons font l'éducation des hommes sages; physiologiquement, ils sont utiles à l'humanité. J'ai l'habitude d'user du fripon comme Mithridate usait des poisons.

— Tant mieux pour vous; ce degré de philosophie et d'insensibilité m'est inconnu. Dans la société, composée de gens qui se disputent un peu d'argent, des titres et quelques jouissances, je me sens blessé au cœur chaque fois qu'une main trop habile soustrait les pièces d'or de mon gousset... Vous vous en moquez : moi, je m'en plains. Je prendrais volontiers au collet l'homme qui a la main dans ma poche... Ici, à Boulogne, où les gens de probité sont en minorité, les airs d'arrogance des chevaliers d'industrie me fatiguent, et mon humeur est sans cesse irritée de leurs manœuvres démoniaques. »

Pendant que Paganini débitait cette tirade, son œil noir scintillait dans ses orbites caves, et un frémissement ironique ébranlait les cartilages de son nez, dont la forme historique avait quelque chose de si étrange.

Un officier français, vêtu en bourgeois, à la physionomie sévère et énergique, mais calme et distinguée, entra dans le bal, s'approcha de Paganini et lui serra la main. Soudain un sourire aimable et cordial brilla sur les traits bizarres de l'artiste : ce visage maigre, sec et crochu, s'embellit comme par enchantement.

— Quel est ce monsieur? lui demanda O'Donoghue. Ses moustaches épaisses et ce petit coin de ruban rouge qui se montre si modestement à sa boutonnière, m'annoncent un

officier français... A la simplicité de sa mise, je gagerais que c'est un homme comme il faut.

— Et vous ne perdriez pas à la gageure... Le baron Br... mérite cette qualification tant prodiguée. Brave comme son épée, jadis chef d'escadron dans la garde impériale, il se retira du service après Waterloo, à la chute de l'Empire. Il a conservé vivante au fond de son cœur l'image du grand homme auquel toute son âme est à jamais attachée. Pour la noblesse de caractère et la fermeté, personne ne l'emporte sur le baron Br... Examinez ce front haut, s'élargissant sur la cime, se creusant vers la tempe, et ces deux saillies anguleuses révélant la vivacité de l'esprit; cette bouche grande, mais riante, et ces yeux qui étincellent, profondément enfouis dans leurs orbites. A mon avis, cette laideur est très-belle. Sa conduite a rempli les promesses de sa physionomie. Le baron a renoncé à son avenir; son dévouement est chose admirable et bien rare aujourd'hui. Mais la foule nous presse, la chaleur est insupportable dans ces salles, mes nerfs souffrent, sortons... l'air extérieur me fera peut-être du bien.

VIII

Byron et Paganini. —

Remontons maintenant à l'année 1824, à l'époque où Paganini remplissait l'Italie du bruit de ses aventures plus encore que de son prodigieux talent. Nous sommes à Florence, la somptueuse, l'élégante cité des Médicis; Florence, si riche en monuments, en chefs-d'œuvre; Florence, qui, toute déchue qu'elle est, conserve encore de si précieux vestiges de son ancienne splendeur.

Le mois de mars avait ramené les beaux jours; sous l'influence du soleil méridional, la sève fermentait, la terre s'était parée d'une luxueuse végétation, les arbres se panachaient de verdure. Aussi les promenades qui entourent la ville étaient-elles remplies ce jour-là d'une foule d'élite, joyeuse, bruyante et parée; l'aristocratie florentine s'y trouvait représentée par quelques centaines de jeunes et charmants cavaliers et un essaim de jolies femmes.

Mais laissons là ces groupes si ravissants, si animés, où circulent les bons mots, où la joie étincelle ; détournons nos regards du magnifique tableau, du brillant spectacle qu'offre cette foule de merveilleuses et de dandys, et suivez-nous là-bas à droite dans ce sentier détourné, solitaire, et dont le gazon, toujours vert, n'est jamais foulé par les aristocratiques habitants de la cité.

Là, votre attention sera vivement excitée par l'aspect de deux promeneurs à la physionomie étrange, exceptionnelle. L'un est un homme jeune encore ; mais, à voir ses traits flétris et son front sillonné de rides, vous diriez déjà un vieillard.

Une indéfinissable expression de dédain et d'ironie erre sur ses lèvres, il a dans son regard quelque chose de satanique, dans ses poses et dans les inflexions de sa voix, quelque chose de découragé, de triste et d'amer ; vous devinez, en regardant cet homme, que le scepticisme et le doute ont ravagé son âme, que les passions ont usé sa vie.

L'autre est plus jeune, plus enthousiaste. Il y a chez lui toute la fraîcheur des premières illusions ; il y a dans ses yeux de la joie, de la passion, de l'amour... il est facile de voir que le désenchantement n'a pas encore passé par là...

— Byron, disait ce dernier à son compagnon, vous paraissez triste et mélancolique, qu'avez-vous donc ? Vous qui naguère remplissiez l'Italie du bruit de vos aventures romanesques, vous qui aviez le privilége d'éblouir, d'étonner la fleur de nos élégants et l'élite de nos lovelaces par l'excentricité de vos goûts, le luxe de vos cavalcades et la rapidité de vos conquêtes, vous voilà tout à coup devenu un espèce de reclus et d'ermite ; en vérité vous êtes méconnaissable ; m'expliquerez-vous cet étrange changement ?

— Mon cher ami, je n'ai qu'un seul mot à vous répondre, cette vie de dissipations, de plaisirs, d'orgies, que j'avais

embrassée pour me soustraire aux inquiétudes de mon esprit et aux tourments de mon imagination, cette vie m'était devenue insupportable, j'avais fini par n'y plus trouver que dégoût et ennui.

— Mais les femmes...

— Les femmes, mon cher, m'ennuient comme tout le reste. Les froides beautés d'Albion avec leurs grands airs et leurs manières raides et guindées, m'ont toujours horriblement agacé les nerfs, et vous savez que dans plus d'un passage de mes écrits, je me suis exprimé sur leur compte avec une franchise un peu brutale... Mais du moins l'élégante désinvolture, le gracieux abandon, et la piquante vivacité de vos italiennes avait pour moi des charmes, et j'ai fait pour elles maintes folies... Eh bien! je les trouve aujourd'hui fades et insipides, et je doute que l'apparition d'une des séduisantes houris qui peuplent le ciel de Mahomet pût exercer le moindre empire sur mon imagination.

— L'art, la poésie, la gloire, peuvent vous offrir de belles compensations.

— La poésie, mon cher, ne m'a guère valu jusqu'ici que des inimitiés et des injures, et chacun des écrits qu'il vous plait d'appeler des chefs-d'œuvre, n'a servi qu'à exciter autour de moi les bourdonnements détracteurs de la médiocrité et de l'envie; quant à la gloire, quant aux suffrages de la postérité, cela est acheté par tant de dégoûts, qu'il eût bien mieux valu rester toujours obscur.

— Byron, vous êtes aujourd'hui bien décourageant et bien sombre.

— Comme vous le serez vous-même quand vous aurez sondé les réalités de la vie. Aujourd'hui, les applaudissements du monde, la popularité, la fortune, l'amour, vous paraissent des choses bien désirables; eh bien! quand, à force de travail et de génie, vous aurez conquis tous ces

avantages, quand vous aurez goûté ces prétendus biens, vous vous trouverez promptement rassasié ; tout cela laissera un vide affreux dans votre âme, et vous secouerez tristement la tête en disant comme moi : « A quoi bon tant d'efforts pour arriver à la satiété et au dégoût? »

En disant ces mots, Byron serra la main de son jeune ami et s'éloigna.

Quelques jours après, l'illustre poëte partit pour la Grèce et chercha, dans les luttes ardentes dont cette contrée était alors le théâtre, une diversion à l'ennui qui le rongeait. On sait quelle part active il prit à cette guerre mémorable qui excitait au plus haut degré l'attention de l'Europe et du monde. On sait enfin qu'il y finit noblement son orageuse vie.

Quant à Paganini, il commença dès lors ce brillant pèlerinage dont nous avons raconté les plus curieux incidents, et qui devait aboutir à une misérable spéculation industrielle, où allaient se jouer la fortune et la vie de l'artiste.

IX

Séjour de Paganini à Paris.

En 1837, le grand virtuose arrive à Paris, accompagné de son fils. Il venait alors de Turin. Son séjour dans notre capitale, ne devait pas être de longue durée. Paganini avait l'intention de se rendre à New-York, d'où on lui avait fait des offres merveilleuses. Le directeur des théâtres de l'*Empire-City* lui assurait une somme énorme, et, d'après des calculs réduits à leur plus simple expression, il ne s'agissait de rien moins que de réaliser deux millions de bénéfice. On devait fréter un navire tout exprès pour venir chercher à Brighton l'illustre violoniste et le porter en Amérique.

Nous avons eu entre les mains les lettres du directeur américain, et tout nous porte à croire que Paganini serait passé dans le Nouveau-Monde, si une circonstance imprévue et l'état de sa santé ne l'eussent arrêté.

Paganini était depuis peu de temps à Paris; quelques per-

sonnes conçurent le projet d'*exploiter* cette vaste réputation. On imagina de créer un casino à l'instar de ceux d'Italie et d'Allemagne. C'était l'époque où tout se faisait par sociétés en commandite. Une société se forma donc pour élever, dans une des rues les plus belles de la grande cité, la *Chaussée-d'Antin*, un établissement que tout Paris a vu plus tard, et qui, depuis, a subi toutes sortes de vicissitudes. Quelques-uns des entrepreneurs connaissaient Paganini, et ils songèrent à le faire servir d'enseigne à leur entreprise. C'était, en effet, un patronage qui devait éveiller l'attention du monde entier et faire jaillir des fleuves aux flots d'or. Paganini fut donc circonvenu; on le pria et supplia d'entrer dans la spéculation; on lui fit entrevoir une nouvelle fortune, une immense gloire à conquérir : c'étaient là deux puissantes raisons pour enflammer son amour-propre. On le décida, mais non sans peine pourtant, à donner à la fois son nom et son argent.

Personne n'a connu le *Casino* tel qu'il avait été projeté; on n'a vu que la magnificence de ses salons, et on n'a assisté qu'à des concerts sans importance ou à des bals masqués; ce n'était pas là sa destination. Le *Casino Paganini*, tel que le plan en avait été fait, devait être le palais de toutes les aristocraties de l'Europe, qui auraient trouvé au milieu de cet Éden terrestre toutes les jouissances, tous les raffinements qu'ont produits l'art moderne et la civilisation. On devait compter au nombre des sociétaires des princes français et étrangers, et c'est en présence de cette société d'élite que Paganini allait renouveler ses prodiges.

Il ne fallait rien moins qu'une entreprise aussi grandiose pour séduire Paganini, lui qui avait reçu les hommages de tout ce qui portait un nom célèbre en Europe, lui à qui on avait jeté l'or à pleines mains, lui enfin qui possédait de splendides châteaux en Italie, des palais et des

21

villas comme en possèdent seuls les princes et les grands seigneurs !

Le voilà donc installé dans son Casino de la Chaussée-d'Antin. Ses beaux rêves, hélas! s'évanouirent bien vite! Le Casino devait mourir en naissant, ou plutôt ne jamais arriver à la vie éblouissante qu'on avait rêvée pour lui.

Paganini, qui vivait presque toujours seul et enfermé, après avoir été traîné pendant plusieurs mois de déceptions en déceptions, ouvrit enfin les yeux et s'aperçut un peu trop tard que le Casino n'existait pas, qu'il n'avait jamais existé. Il venait de jeter dans le gouffre de la société en commandite son nom populaire et cent mille francs. Quelle cruelle désillusion pour cette tête exaltée, qui s'était créé dans son imagination un nouveau monde de merveilles! Ce revers, qui lui causa tant de sollicitude jusqu'à sa mort, ne fut pas la seule calamité qui l'atteignit. Alors commença à se développer chez lui cette cruelle maladie qui acheva de lui enlever la voix et finit par l'entraîner lentement au tombeau, après lui avoir fait éprouver d'affreuses souffrances.

On ne saurait se faire une idée des tourments et des tribulations de toute nature que le désastre du Casino causa à Paganini. Cet homme d'une nature fiévreuse, facilement irascible, qui avait été emporté presque malgré lui dans une spéculation déplorable, qui avait taché son nom et perdu cent mille francs, qui avait renoncé à la fortune nouvelle que lui promettait son voyage aux États-Unis, cet homme devait croire qu'on n'aurait plus rien à lui demander, et le voilà tout à coup entraîné dans un labyrinthe de procès civils, commerciaux, correctionnels et criminels. Il se vit exposé à des visites domiciliaires, à des dénonciations, à des attaques personnelles, à des calomnies publiques. Enfin, il fut forcé de quitter la France pour échapper à une condamnation pécuniaire provenant de son concours dans la spéculation du Casino.

Paganini est resté dans cette triste situation jusqu'en 1839, et ce n'est que pour se débarrasser des cruelles inquiétudes causées par les amères désillusions qui aggravaient la maladie dont il était frappé, qu'il s'était d'abord réfugié à Marseille. On aurait peine à croire combien de gens d'affaires Paganini a employés dans ses procès de toute sorte. Il a eu six avocats, autant d'avoués, plusieurs agréés au tribunal de commerce, nous ne savons combien d'huissiers; enfin, huit ou dix agents d'affaires particuliers. Tout cela lui a coûté autant d'argent qu'il en avait perdu dans le Casino. Il faut dire que Paganini était d'une extrême méfiance, et que le moindre mot lancé sur un de ses conseils par les intrigants dont il se laissait entourer suffisait pour le faire changer à l'instant d'avocat, d'avoué, etc., etc.

Ses facultés s'étaient affaiblies et son mauvais entourage portait le trouble dans son esprit; beaucoup de gens cherchaient à exploiter son état moral, et il ne se passait pas de jour qu'on ne tentât de l'entraîner dans quelque mauvaise entreprise.

Paganini n'entendait rien aux affaires; il avait bien un certain bon sens naturel, mais son intérêt seul pouvait lui servir de guide.

L'absence de toute relation franchement amicale le livrait souvent au premier venu, qui lui inspirait un peu de confiance. Il n'était pas moins ignorant de l'état de sa santé; tous les docteurs qui l'ont approché lui ont fait successivement adopter leurs traitements, et il a eu un grand nombre de médecins, souvent même plusieurs à la fois. Après avoir écouté un des premiers hommes de la science, il allait se mettre dans les mains d'un empirique. Il avait des remèdes favoris auxquels il croyait aveuglément : un entre tous, le fameux remède *Leroy*, avait capté sa confiance. Il le prenait à tout propos et sans consulter personne.

Après avoir quitté le *Casino*, qu'il avait habité pendant quatre ou cinq mois, il entra dans la maison de santé des Néothermes, rue de la Victoire; là il prit un modeste logement avec son fils Achille, et parut s'occuper plus particulièrement du soin de sa santé. Il suivit divers traitements, qui ne produisirent que des améliorations momentanées. Rarement il pouvait jouir de quelques jours de calme; les souffrances revenaient fréquemment avec plus ou moins de durée, mais toujours cruelles, et le laissaient inquiet et morose. Le sommeil pouvait seul lui rendre un peu de tranquillité, aussi se couchait-il souvent. Il dormait à des intervalles rapprochés et assez longtemps. Lorsqu'il souffrait, il ne voulait voir personne. Dans les autres moments, il se laissait bien approcher, mais seulement par ceux qui étaient habitués à lui parler. Il ne tenait pas à recevoir les étrangers, même de distinction; la compagnie de son fils lui suffisait ordinairement. Il sortait très-peu.

Plus tard cependant, et vers la fin de l'année 1838, son état s'étant un peu amélioré, il sortait de temps en temps pour ses affaires. L'hiver il se promenait dans une grande galerie couverte et bien chauffée, et durant les heures où il se trouvait mieux, il marchait à grands pas, toujours seul et l'air pensif, ne donnant aucune attention aux promeneurs qui passaient près de lui. Il se contentait quelquefois de les saluer, mais sans approcher. Pourtant tous les malades de l'établissement lui étaient connus. Quand il était fatigué, il s'asseyait solitairement dans un coin et sans mot dire, ou bien il remontait dans son appartement. Aux Néothermes, Paganini fut pris d'un goût singulier, celui du billard. Jamais avant cette époque il n'avait connu ce jeu, qu'il aima passionnément. Il jouait ordinairement avec Achille, quelquefois avec d'autres personnes qu'il connaissait; ce jeu lui faisait faire l'exercice et mettait en mouvement ses bras

et ses mains; il s'y était livré avec un plaisir incroyable, et c'était, du reste, pour lui un moyen de donner à son fils quelque distraction.

Paganini ne paraissait pas avoir renoncé au violon, quoiqu'il n'en jouât presque jamais, ni dans sa chambre, ni ailleurs. Constamment sollicité de se faire entendre en public, accablé de demandes des pays étrangers, il refusait tout; mais ceux qui étaient auprès de lui voyaient bien que son âme de feu n'avait pas encore dit son dernier adieu. S'il ne jouait pas du violon, il avait un autre instrument dont il se servait souvent. Peu de personnes savent, sans doute, que Paganini était peut-être aussi habile sur la guitare que sur le violon. On se ferait difficilement une idée de l'agilité extraordinaire de ses doigts lorsqu'ils parcouraient les cordes vibrantes de sa guitare aimée : ses improvisations tenaient de la magie. Certes, pour tous ceux qui auraient pu jouir des merveilles qu'il faisait rendre à son instrument favori, Paganini aurait été le premier guitariste du monde, et on n'aurait pas soupçonné qu'il pût être autre chose. Pendant que son violon dormait dans son étui, la guitare ne quittait jamais le voisinage de Paganini : il la jetait négligemment sur son lit, sur une table ou sur une chaise; on pouvait croire qu'elle était là par hasard et n'intéressait personne. C'était elle cependant qui recevait ses premières inspirations. Toutes les fantaisies poétiques et fantastiques qui sont sorties de son violon ont été d'abord essayées sur sa guitare.

Pendant son dernier séjour à Paris surtout, cet instrument était devenu son interprète de prédilection; il s'en servait toujours pour exécuter les morceaux qu'il composait. Nous l'avons surpris plusieurs fois tenant d'une main la plume avec laquelle il écrivait la musique, et de l'autre la guitare sur laquelle il la jouait. Aux Néothermes nous avons vu Paganini très-fréquemment occupé à composer. Dans ces

moments une activité prodigieuse s'emparait de son esprit et il jetait ses idées sur le papier avec une rapidité inouïe. Il paraissait attacher beaucoup d'importance à certaines de ses compositions; quelquefois même il lui est arrivé de nous dire en souriant : « Je viens de faire un morceau qui n'est pas indigne de ma réputation. »

Nous connaissons bien les œuvres que Paganini a jouées dans tous ses concerts, elles sont publiées; mais, hélas! que sont devenues les dernières inspirations inédites de ce cerveau illuminé?...

X

La prédiction de lord Byron réalisée.

Pendant seize années, Paganini avait parcouru l'Europe en tous sens, toujours applaudi, toujours fêté, toujours admiré. L'Italie, l'Angleterre, l'Allemagne lui avaient décerné les plus magnifiques triomphes, et les suffrages du public français avaient mis le sceau à sa réputation. Il jouissait de la vogue la plus brillante, de la renommée la plus colossale qu'un artiste puisse désirer. Il avait de l'or et de l'argent à faire envie à des princes; tous les souverains lui envoyaient de riches présents, tous les poëtes célébraient son génie; et cependant, au milieu de ces ovations, de ces hommages, Paganini n'était pas heureux. Il s'examine, il se souvient alors de la prédiction de lord Byron, et comme lui il finit par se dire : A quoi bon cet or, tous ces succès, toutes ces flatteries ?

Voilà que tout à coup sa maladie prend un caractère plus inquiétant; elle fait des progrès rapides. Chez Paganini, les sources de la vie tarissent par degrés; et, chose étrange ! à

mesure que son organisation physique s'altère, ses admirables facultés semblent acquérir un nouveau degré de puissance, son imagination a plus d'ardeur, de flamme et de fécondité que jamais.

Justement effrayés des ravages du mal, les médecins lui prescrivent le séjour de l'Italie. Il se hâte de s'y rendre, et choisit Nice pour résidence.

Là, sous un ciel d'azur, au sein d'une atmosphère chaude et rayonnante, au milieu d'un cercle d'amis intimes, il paraît reprendre un peu de force et d'espoir. — Un jour, il était assis auprès de la fenêtre de sa chambre à coucher, le soleil sur son déclin colorait les nuages de reflets de pourpre et d'or; une brise tiède et douce apportait des parfums enivrants; des myriades d'oiseaux chantaient sous la feuillée; une foule de jeunes gens et de femmes élégantes respiraient la fraîcheur sur les promenades publiques. Après avoir examiné quelque temps ces groupes animés, l'artiste porta tout à coup ses regards sur un magnifique portrait de lord Byron qui était appendu près de son lit. A cet aspect, sa tête s'exalte; et, à propos du grand poëte, à propos de son génie, de sa gloire et de ses malheurs, il se met à improviser le plus beau poëme musical qui ait jailli de son imagination.

Il suivait Byron dans toutes les phases de son orageuse carrière. C'étaient d'abord les accents du doute, de l'ironie, du désespoir, qui éclataient à chaque page de Manfred, de Lara, du Giaour; puis, c'était le grand poëte poussant un cri de liberté, excitant la Grèce à rompre ses fers, et enseveli au milieu du triomphe des Hellènes.

Paganini avait à peine achevé la dernière phrase de cet admirable drame, que tout à coup l'archet demeura immobile entre ses doigts glacés... Cette dernière secousse morale avait anéanti son cerveau, et depuis ce moment il ne quitta plus le lit.

XI

Mort de Paganini.

Paganini rendit le dernier soupir à Nice, le 27 mai 1840. Cet événement, qui causa une sensation profonde, fut entouré de circonstances si extraordinaires que nous n'oserions pas les reproduire, si elles ne nous étaient attestées par un ami qui en a été le témoin, et dont nous allons tout simplement reproduire le récit.

Le soleil, le mouvement, le bruit remplissaient les rues de Nice; la joie, la douleur, l'oisiveté, tout était confondu; la foule se précipitait vers une des maisons du gouvernement; en un instant, un groupe de curieux s'était formé; on arrivait par toutes les issues; on se pressait, on s'interrogeait :

— Qu'est-ce que c'est? qu'est-ce que c'est? s'écriait-on de toutes parts.

— Ce n'est rien, disait l'un.

— C'est le feu, s'écriait l'autre.

— Non! non! dit enfin un courtaud de boutique en levant les épaules en signe d'indifférence, ce n'est rien : Paganini est mort!...

Les curieux désappointés se mettent alors à faire, chacun à sa manière, le panégyrique du grand artiste. L'un dit que c'était un avare et qu'il avait refusé de donner un concert au profit des pauvres. Un autre ajoute qu'il avait été aux galères, et que là il avait appris à jouer du violon. Un troisième dit avec emphase que c'était un admirable talent, mais que les cordes de son instrument étaient faites avec les boyaux de sa femme. Enfin, on accablait sa mémoire sous le poids de toutes les sottises qui avaient couru le monde entier, sa vie durant.

Fatigué, dit notre ami, d'entendre toutes ces absurdités, je me fis jour à travers la foule et j'arrivai dans l'étroite allée où logeait Paganini. En montant l'escalier, je vis une fille assez bien mise qui pleurait, et cependant elle tenait une bourse à la main. Je lui demandai le sujet de ses larmes. Elle me répondit que son maître, M. Paganini, venait de mourir, et qu'elle allait se trouver sans place.

— Et où demeurait-il donc?
— Ici... entrez seulement.

Ma foi, la curiosité me poussa jusqu'à son appartement. Le célèbre violoniste que j'avais applaudi avec transport en Allemagne, en Angleterre et en France, était là, couché sur un misérable grabat, une serviette suspendue à son cou, et devant lui une assiette dans laquelle étaient restés les débris d'un pigeon.

La servante reprit :
— Le pauvre homme semblait prévoir qu'il ne finirait pas ce pigeon. Il me disait hier au soir, en me donnant de l'argent pour la dépense d'aujourd'hui : « Zulietta, j'ai bien envie de manger du pigeon. — Eh bien! monsieur, ajoutez

encore douze sous. — Douze sous, reprit-il en faisant une grimace plus laide que d'habitude; douze sous! oh! c'est trop cher, Zuliétta!... Tâche, au moins, ma pauvre fille, de l'avoir pour huit sous; car, vois-tu, mon enfant, il y a beaucoup de petits os dans un pigeon. » Eh bien! voyez un peu ce que c'est, monsieur. Voilà un pauvre homme qu'on dit plus riche qu'un Crésus, il marchandait sou par sou. A peine mort, son enfant, que vous avez entendu pleurer dans la chambre voisine, m'a donné cette bourse. S'il continue, il remuera l'argent de son brave homme de père, celui-là...

Cependant — c'est toujours notre ami qui parle — mes yeux demeuraient fixés sur le cadavre de Paganini, dont la figure, sèche comme son violon, avait, malgré la laideur, ce caractère solennel que la mort imprime à ses œuvres. J'entendais aller et venir dans cette chambre, mais je ne voyais que Paganini et son violon muet suspendu à la muraille.

Je ne sais quelles bizarres idées me passèrent dans l'esprit... ce n'était pas seulement un mort que je voyais, mais deux! Paganini et son Stradivarius, dont le silence ne me paraissait pas moins imposant.

Je me rappelais ces accents inspirés qui jetaient dans l'extase de l'admiration des milliers d'auditeurs. Cet instrument est mort, me disais-je, il est mort avec Paganini!... une seule âme les animait tous les deux! — Et, presque malgré moi, mes yeux se portaient des lèvres violettes, des yeux vitrés, de la figure satanique de l'un, aux cordes tendues, à l'archet échevelé, aux flancs poudreux et vides d'harmonie de l'autre.

Quelques vieilles femmes ensevelirent par charité ce mort millionnaire; je voulus, de mon côté, rendre les honneurs funèbres au pauvre instrument. Je déployai un linge blanc sur une console; j'y étendis doucement le corps du violon.

Mais au moment où je le pris dans mes mains, il rendit un faible son qui me fit tressaillir, comme si j'avais entendu tout à coup une voix sortir de la poitrine inanimée de Paganini. Je le regardai une dernière fois avant de l'envelopper, et après avoir placé une couronne d'immortelles à l'une des extrémités et deux flambeaux allumés à l'autre, je traversai lentement cette chambre pour sortir.

En me retournant, j'aperçus dans un coin un jeune dessinateur qui esquissait à la hâte les traits de l'immortel violoniste, tandis que deux enfants espiègles passaient leur figure par la porte entr'ouverte et plongeaient leurs yeux brillants sous les rideaux qui cachaient Paganini.

Après sa mort, Malborough fut enterré, à ce que nous apprend la chanson. Il n'en fut pas de même de Paganini, car les autorités lui refusèrent un peu de terre, parce qu'il était mort sans avoir reçu les secours de la religion. Le bateau à vapeur qui partait pour Gênes, sa patrie, ne voulut pas se charger de son cadavre. On put le garder pendant quelques jours au fond d'une cave, et il fallut avoir recours à Rome pour le faire transporter près de Parme, à la *villa Gajona*, où, cinq ans après seulement, il fut inhumé sans pompe, comme le plus obscur des mortels!

Notre cœur se serre en songeant aux heures suprêmes de l'existence de Paganini.

Dans les dernières années de sa vie, l'illustre Beethoven, avec lequel Paganini avait tant de rapports, était tombé, lui aussi, dans un état déplorable de torpeur et d'affaissement. La société des hommes lui était devenue insupportable. Dévoré d'une inquiétude perpétuelle, poursuivi par de singulières terreurs, en proie à toutes les chimères d'une imagination maladive, nerveux et susceptible à l'excès, poussant la défiance jusqu'à la folie, chargeant l'espèce humaine du poids des iniquités les plus monstrueuses, le grand compo-

siteur en était venu à rompre tout commerce avec ses plus intimes amis. Le front livide, le regard enflammé par la fièvre, les joues caves et sillonnées de rides précoces, le corps voûté et chancelant, les vêtements en lambeaux, il cherchait les lieux les plus solitaires pour s'y livrer à loisir à ses sombres méditations.

Dans ce vieillard sordide, aux formes repoussantes, qui donc aurait reconnu le plus beau génie musical de l'Allemagne? Triste décadence, en vérité, et cependant moins profonde qu'on ne l'aurait cru au premier abord. Dans ce corps amaigri et affaissé, l'intelligence déployait encore une séve et une originalité puissantes. Sous ce front assombri par de vagues et chimériques terreurs, fermentaient de chaudes et vigoureuses inspirations. Parfois un souffle divin agitait ces ossements arides, et il en jaillissait d'éblouissantes clartés. Au milieu de ses hallucinations et de sa monomanie, l'illustre compositeur avait des heures d'une félicité indicible, où l'ange de la poésie venait lui révéler des chants inconnus. Beethoven était un fou sublime!...

Déplorable condition des hommes supérieurs! Plus leur génie est grand, plus leurs souffrances sont cruelles. La pensée! voilà la fièvre lente qui les consume, le feu qui les dévore, le mal incurable qui mine sourdement leur organisation. A force de planer dans les sphères de l'idéal, ils n'ont plus que du dégoût pour les prosaïques réalités de la vie. Prenant leur essor vers les hauteurs les plus solitaires et les plus inaccessibles, les regards perdus dans d'immenses et splendides horizons, ils ne descendent qu'à regret dans la froide atmosphère des hommes. Dédaigneux d'une civilisation corrompue et décrépite, ils se réfugient dans la nature, qui, toujours jeune, toujours attrayante, répond seule à la grandeur de leurs idées. Égarés de plus en plus dans le rêve et dans la chimère, leur isolement, leur dégoût de l'espèce

humaine, **leur** apparente insensibilité soulèvent autour d'eux les plus fâcheuses conjectures. Le vulgaire, qui ne voit que la surface, les accuse de dureté et d'égoïsme ; ils ne sont que fatigués, fatigués d'un monde qu'ils n'ont fait qu'entrevoir, épuisés par le prodigieux développement et l'exercice immodéré de leur puissance intellectuelle.

FIN.

TABLE.

Première Partie.

LES MUSICIENS DU TEMPS DE L'EMPIRE.

		Pages
Au Lecteur		1

I. Coup d'œil sur le mouvement musical de l'Empire. — Méhul. — Son opéra d'*Uthal*. — !! supprime les violons et leur substitue des altos. — Détails sur *l'Irato*. — Méhul la mine d'esprit. — Ses succès dans les salons. — Une cantate de Persuis. — Trait de délicatesse de ce compositeur. — Le Foyer de l'Opéra. — M. Papillon de La Ferté, surintendant des menus plaisirs.. 2

II. Physionomie des salons. — Le comte de Lauraguais. — Le vicomte de Ségur et ses excentricités. — Gossec. — Sacchini et la première représentation d'*Œdipe*.

		Pages
	— Lecture d'un opéra comique dans le salon de Robespierre....................................	7
III.	Un trait inédit de la vie de Lesueur. — Curieux détails sur la *Vestale*............................	12
IV.	Organisation de la chapelle impériale. — Musique particulière de Napoléon. — Traité secret entre l'Empereur et la cour de Saxe. — Zingarelli refuse de composer un *Te Deum* pour le roi de Rome. — Lays, ses succès, son dévouement. — Gluck et Marie-Antoinette. — M^{lle} Duthe........................	15
V.	L'opéra comique sous l'Empire. — Grétry, caractère de sa musique. — Martin, ses débuts, son premier duel; il suit l'empereur à Erfurth. — Anecdotes.........	22
VI.	Coup d'œil sur l'Académie impériale de Musique. — Jugement de Napoléon sur le rôle de cette institution. — *Les Bardes*. — Anecdotes sur la première représentation de cet opéra. — Lettre curieuse de Lesueur à Napoléon.................................	26
VII.	Spontini; ses débuts. — Un visiteur nocturne. — Anecdote sur Sébastien Mercier. — *La Vestale* et *Fernand Cortez* de Spontini. — Chérubini. — Caractère de son talent. — Sa susceptibilité. — Les concerts Feydeau. — Scène bizarre. — Deux anecdotes de Lesueur. — La musique savante. — Boieldieu. — Une anecdote sur ce compositeur............................	30
VIII.	Le foyer de l'Opéra. — Sa physionomie. — Ses habitués. — Parseval Grandmaison. — Souvenirs intimes d'une entrevue qu'il eut avec Napoléon. — Quelques aperçus de l'Empereur sur la musique et la poésie. — Un caprice de Martin. — Une représentation ajournée. — Tribulations à propos d'une barbe. — Une erreur typographique. — Un duel...........	42
IX.	Napoléon et Crescentini. — Le comte de Balck.......	47

TABLE.

		Pages.
X.	Encore le comte de Balck. — La comtesse de Ricci. — La princesse de Palme. — Garat, homme du monde. — Quelques erreurs rectifiées. — La duchesse de San Stefano. — Une collection de grotesques. — Une fête champêtre. — Curieux détails...............	51
XI.	De l'importance que l'Empereur attachait à la musique italienne. — Barilli pris pour le Pape. — Prédilection de l'Empereur pour Cimarosa. — Le *Matrimonio segretto*. — Une conversation que j'ai eue avec Champein. — Début musical d'un savant illustre, M. Orfila. — Curieux détails........................	54
XII.	Les sociétés chantantes de l'Empire................	60
XIII.	Viotti à Londres................................	63
XIV.	Un souvenir de la jeunesse de Dalayrac. — Une mystification. — Mon premier voyage aux Pyrénées. — Un concert chez M. de Bourrienne. — Une représentation dramatique aux Tuileries. — La chapelle impériale. — Compositions religieuses de Lesueur. — Fêtes du mariage de Napoléon. — Un déplorable accident..	67
XV.	Indiscrétions et souvenirs intimes.................	74
XVI.	A la mémoire de la reine Hortense................	82
XVII.	Épilogue. — Napoléon Ier et Napoléon III...........	84

Deuxième Partie.

LES CANTATRICES CÉLÈBRES.

		Pages.
Introduction		91
I.	M^{lle} Maupin	95
II.	M^{me} Favart	105
III.	Sophie Arnould	110
IV.	M^{me} Gonthier	115
V.	M^{me} Dugazon	119
VI.	M^{me} Saint-Huberty	128
VII.	M^{me} Saint-Aubin	137
VIII.	M^{lle} Maillard	145
IX.	M^{me} Gavaudan	154
X.	M^{me} Branchu	159
XI.	M^{lle} Phillis	164
XII.	Catarina Gabrielli	177

		Pages
XIII.	M^{lle} Mara.....................................	186
XIV.	Brigitte Banti...............................	202
XV.	Mistriss Billington.......................	**215**
XVI.	M^{me} Grassini.............................	229
XVII.	M^{me} Catalani.............................	239
XVIII.	M^{me} Mainvielle Fodor.................	245
XIX.	M^{me} Pisaroni.............................	254
XX.	M^{me} Pasta.................................	259
XXI.	M^{me} Sontag...............................	268
XXII.	M^{me} Malibran...........................	271
XXIII.	Épilogue.....................................	293

Troisième Partie.

VIE ANECDOTIQUE DE PAGANINI.

		Pages
I.	Paganini en voiture et en voyage...................	307
II.	Aventure du château noir...........................	315
III.	Paganini dans ses causeries intimes................	320
IV.	Quelques anecdotes racontées par Paganini lui-même.	326
V.	Paganini à Paris...................................	331
VI.	Une improvisation..................................	342
VII.	Paganini au bal....................................	346
VIII.	Byron et Paganini..................................	356
IX.	Séjour de Paganini à Paris.........................	360
X.	La prédiction de lord Byron réalisée...............	367
XI.	Mort de Paganini...................................	369

FIN DE LA TABLE.

www.ingramcontent.com/pod-product-compliance
Lightning Source LLC
Chambersburg PA
CBHW071611220526
45469CB00002B/314